U0010753

# 自然直覺
## The Nature Instinct

### 培養我們對自然逐漸遺失的敏銳直覺

Relearning Our Lost Intuition for the Inner Workings of the Natural World

崔斯坦・古力（**Tristan Gooley**）◎著
奈而・高爾（**Neil Gower**）◎插圖
田昕旻 ◎譯

晨星出版

*To the kindest animals;*
*you know who you are*

獻給最善良的動物；
你最瞭解自己

目錄

前言 Introduction　8

# 前言

你可以擁有一定程度的野外覺察，也就是偵測和判讀自然界線索的本能能力，雖然這種能力在以前很普遍，但現在卻很罕見，許多人甚至將之稱為「第六感」。透過演練建立聯繫的能力，我們可以透過感官所察覺的所有徵兆，幾乎不假思索就推斷出結論。在本書中，我將告訴你如何從星星和植物看出方位，從林地的聲音預測天氣，並從動物的身體語言立即預知牠們的下一個動作。

對這類思考方式不熟悉的人，可能要等到我特別指出來，才會知道自己「遺漏」的步驟。我們變得如此疏離這種感受周遭環境的方式，導致難以相信自己能在野外辦到，不過在較熟悉的環境中似乎就不那麼奇怪了。

你曾經感覺到有人在看你，之後發現你的感覺是對的，但卻無法解釋自己當時為什麼知道嗎？想像你坐在咖啡店裡，背對窗戶。你有一種奇怪的感覺，好像有人在你身後看你。你的感覺可能是對的。如果你朋友開車慢慢經過時，想從車窗裡叫你，這個舉動可能會顯示在咖啡店裡其他人的臉上或身體語言中——也許服務生幫你倒咖啡時抬頭了。當天稍晚，你朋友會打電話給你，證實你被他看著。

心理學家已經證實，我們接起電話聽到另一頭的人開口說的第一個字時，就能相當精準判定對方的情緒狀況。我們用耳朵聽，但我們的大腦會迅速調出人生經歷、我們對通話者個性和狀況的瞭

解、通話時間處於晝夜，以及其他無數提示，在「你好」這個詞之上推論出更全面性的結論。不分晝夜，野外都有無數對我們充滿具有更深層意義的低語。只是我們聽出弦外之音的技巧有點生疏了。

第六感並非神祕莫測；那是一種專業直覺，一種經過磨練的能力，可以把我們感官所提供的線索串連在一起，對環境有更完整的見解。而外在的線索比我們所意識到的還多。過去一秒內，你的感官已經接收到一千一百萬筆資訊。要有意識地分析所有資訊需花上好幾年，所以幾乎所有資訊都被我們的大腦無聲無息地過濾了。但是如果你的大腦接收到任何奇怪、美好或有威脅性的資訊，你會發覺有些事情值得你多加留意。

最近的研究與暢銷書讓許多人相信我們能憑直覺判定當今的情況。

看著附圖，想像自己穿越馬路。你會看到三輛車，其中一輛比較靠近你，可是你需

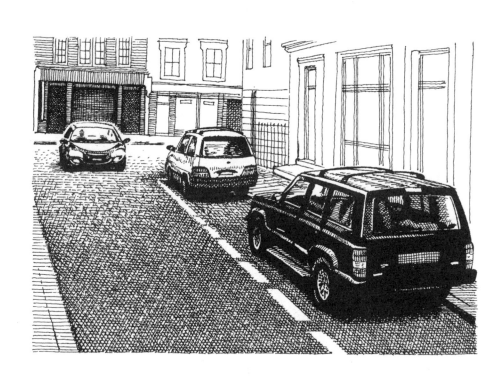

要注意最遠的那輛。但在現實生活中，你會憑直覺做出這個決定，不需要任何計算或測量。

沒人想過我們在大自然中依然有這樣的能耐。說來諷刺，因為憑直覺判定情勢的能力源自我們在更野蠻的環境中存活的需求。在人類歷史上的大部分的時間裡，我們都會用這種思維經歷野外生活，而演化論證實，若少了這項能力，我們便不復存在。在早期，若有人需要仰賴費力思考來弄清楚周圍發生的事情，便會明顯輸給那些能察覺到附近有敵人、身後有危險的掠食者（predator）或前方可能有一頓大餐的人。

英國廣播公司（BBC）的電視劇組會帶我一同前往地底深處。我們一路蜷伏，穿過黑暗又曲折的隧道，進入威爾斯（Wales）北部一處板岩礦場。四周溼冷，沒有任何線索可以讓劇組一眼辨識，可能這使得他們詢問我能否分辨現在面對的方向，以試探我的能耐。

我看著潮溼的石頭，僅憑著頭燈照射出的燈光，回答他們「東方」。

對那個礦區非常熟悉的安全顧問確認了我的答案是正確的，但是他也承認他跟其他人一樣，對這個「第六感」（dip）感到困惑。過了愉快的幾分鐘後，我告訴他們，我注意到板岩的紋理，即地質學家所謂的「傾角」（dip）。所有沉積岩一開始都是水平沉積的，可是經歷數百萬年之後，地質力量會將它彎曲、傾斜；許多岩石最後會出現明顯的角度，並有其趨勢。我在威爾斯谷看到我們周圍的板岩向南方朝上傾斜，因此找到我們在地底深處的方向。

在那個情況下，我有意識地使用「線索」回答一個簡單的問題。幾十年來，我在職業上仰賴這個方法，我大部分的著作都著重在這種邏輯性的推理思考上。不過，當大腦採用這個程序並走捷徑時，可能會發生一些更有趣的事。當我們離開礦場時，大家都能立刻察覺到方向；從板岩上看得一清二楚。認為我們可能做不到的想法近乎可笑。

以最基本的程度而言，我們還沒完全喪失這些技能。想像一下，由於窗簾厚重，你在一間全黑的房間醒來，然後你聽到外面的公雞啼叫。也許不用花太多力氣思考，就能知道外面天色已經愈來愈亮。狗吠聲在尋常時間如常出現，告訴我們郵差已經到門口了。

可是相較於我們在野外時的頭腦能耐，這些範例顯得很孩子氣。本書與我們在此領域的非凡能力有關，而這項能力在我們允許之下萎縮了，幾乎被現代的生活型態所遺忘和碾壓。

可是我們怎麼知道它還能恢復呢？

因為有少數人還堅持著這項技能，他們主要是出於需要或期望，沉浸在鑽研特定生物或某些景色。世界各地的原住民部落、專業獵人以及漁民常保有卓越的能力，舉起火炬提醒我們仍可運用這項能力。

我曾與婆羅洲（Borneo）的達雅（Dayak）族人席地而坐，他們向我解釋將有一隻鹿會出現在山頂，不久之後，當我在預測的地點與山羌四目相接，我感到驚訝無比。仔細討論後我才明白，顯然達雅族人下意識注意到石頭上的鹽、蜜蜂、水源、一天中的時間，以及森林中的空地之間的關聯性，以上都顯示鹿會在那個時間現身來舔鹽。

剛果民主共和國（Democratic Republic of the Congo）的俾格米人（Pygmy）習慣聆聽蜂蜜。他們知道，當有蜂蜜時，有一種與變色龍有關的動物，其聲音會略有變化；他們也能察覺到花豹在注視他們。有形的線索就在地面的足跡上，可是若缺乏想像力來調查，便難以將它們連結到森林裡的掠食者。相反地，他們學會將某些痕跡連結到花豹可能的休憩地點。在典型的花豹休憩地點附近若出現新痕跡將帶來危險。而他們察覺到自己被注視時，通常都是對的。

因紐特（Inuit）獵人有一個詞，*quinuituq*，意思是等待某事物出現時所需的深厚耐心。透過這

份耐心，他們與土地發展出一種超越概略分析的關係。北極專家貝瑞·洛佩茲（Barry Lopez）稱因紐特獵人不只是聆聽動物或觀察牠們的蹄印。他們把眼前的景色像衣服一樣「穿在」身上，並與之進行「無言的對話」。我得強調這是科學而非神祕主義。那是一項古老的技能，不是新時代運動（New Age），是我們生來便實踐的。即便沒有天氣預報，很多人也知道什麼時候開始下起陣雨或較久的暴雨。他們也許很難解釋原因，可是我們愈來愈習慣天空出現什麼時將落下陣雨或其他雨勢的變化。我們的祖先不只能看出地景的大致變化，還瞭解更細膩的部分，像是酢漿草葉在快下雨時捲起的方式。

一名漁夫或許能預測鱒魚跳出水面的確切位置，但一開始很難說明原因。事後回想，她理解到她的眼睛和大腦一起合作，注意到有一片雲擋住陽光。黑蚋（black gnat）因陽光不足而從天而降，鱒魚就浮至水面覓食。但垂釣者已經察覺到鱒魚會跳出水面的位置。

重要的不是位置，而是沉浸感。最近我跟大衛·巴斯克特（David Baskett）共處了幾個小時，他是英格蘭東部海岸保護區的一名嚮導。我們沿著歐洲最長的卵石岬（shingle spit，一種突出的鵝卵石灘）頂端步行，當時水面上有一對黑影吸引了我們的目光。灰海豹在一條延伸入水的突堤（groin，一種保護海岸的海堤）盡頭附近玩了一分鐘；接著大衛說：「牠們現在會上岸。」

海豹花了一點時間，不過很快就不雅地跟鵝卵石纏鬥在一起，拖著身體往岸上移動。

「你怎麼知道牠們會爬出來？」

大衛一臉困惑。

我又再問了一次：「你怎麼知道牠們會選在這時候，在這個位置爬出水面？那是每天的習慣嗎？」

「嗯……不是。」大衛看著自己的腳。「嗯……其實我不知道，真的。」

十分鐘後，我們聊起鳥類與交通工具的關係。汽車、貨車，甚至公車都不會驅散保護區的鳥兒，但是車門打開的那一瞬間，牠們就四處飛散了。當我們俯瞰一池泥塘（Scrape，充滿淤泥與淺水的區域），我再次問了他海豹的事。

「我想是狗的關係。」大衛說。

「那裡有狗嗎？」我試著回想，「可是狗不會把牠們嚇跑嗎？」

「你以為會，但其實海豹喜歡爬上岸觀察牠們。我想我們到那裡時，那隻狗就已經在了。或許我因此認為海豹會出現那樣的行為，我不確定。」

這項能力仍有一部分保留在我們與家畜之間的關係中。當你在都市裡的公園溜狗時，很容易能從狗轉彎的方式看出從後方靠近的人有沒有牽狗。花點時間以這種方式享受野外經歷，可以幫助我們開始重建我們失去的第六感。若我們把這當作野外經歷的例行環節，我們很快就會發現我們的大腦開始掌管一切，打造出捷徑，讓我們無需有意識地思考就能推斷出結論。我們不再需要思索每個步驟，因為我們的大腦已經代勞了。我們察覺到身後有一隻狗，我們感覺明天的天氣會很好。其實只差一步，這樣的程度就能變成察覺我們會在附近發現什麼，或動物接下來會有什麼行為。

本書囊括我過去的經歷，不過主要目標是讓讀者知道如何自己發展這種覺察。中心主旨是「鑰匙」（keys），也就是自然界中值得我們注意的一系列模式和事件。為了讓這些事件更好記，我賦予它們各自的名稱——例如「剪切」（The Shear）。全書會由淺入深，逐步介紹從簡單到較進階的能力。自然界中的這些鑰匙將引領你提升覺察能力，找回我們失去的感覺。

在這本書中，我將畢生對野外覺察能力的追求帶到頂峰，這一直是博物學家的目標。那門科學

一直在探索自然界的意義，我對這項悠久的傳統心懷感激。十九世紀的自然作家理查德·傑弗里斯（Richard Jefferies）相信雀蛋上的棕色、綠色和紅色斑點帶有訊息，他發現這個字母表與「亞述（Assyria）的奇怪碑文」一樣迷人又令人費解。所有博物學家都未能攀上最高峰，但我們還是啟程，希望帶著謙遜，雖然謙遜永遠不夠，站上某個未知的高原一睹大自然。在星空之下，穿越海洋、森林和沙漠的旅程，引領我接受終極挑戰：深度、直觀地瞭解切身的環境，那才是真正的地方感。

我們周遭環境中的事物很少是隨意分布，只要稍微練習，我們就能學會察覺到可能使我們感到吃驚的事情。釐清這種情況發生的原因，會開起一種既新穎同時又非常古老的體驗環境方式。這比幾世紀以來常見的野外體驗還要更激進。

第一部

古老與新穎
Ancient and New

# 野外徵兆與恆星路徑 1

只要在一方野地坐上十分鐘，所有形式的動作都會出現。樹葉在微風吹拂之下擺動，日光在林間的光點滾過地面的植物，鳥兒飛過，昆蟲以飛行和蠕動現身，而螞蟻或金龜子可能列隊遊行。如果我們選擇觀看，也會看到靜物的世界，樹的形狀，土與花的顏色、樹葉的影子。當我們起身快速走動十分鐘，我們的眼睛可能只看得到較大型的動物和最艷麗的蝴蝶，錯過牠們以外的萬物。可是我們的大腦忙著注意我們認為自己錯過的東西。

我沿著一條最昏暗的柏油路往西行駛。兩側都有不顯眼的樹籬，除了一片布滿斑點的棕色糊影，上面還驟現出奇怪的老人白鬍，那是一種地衣。光禿禿的樹木以剪影的形式若隱若現，然後從我身邊疾馳而過。我滿腦子都想著目的地，有一場平凡的會議將一小時後準備吞噬我的上午，再從我的日記與記憶中消失。接著我感覺到了，我察覺到了南方。

幾年前，一棵樹木和一個星座在我腦裡碰撞，自此之後，整個世界就不一樣了。我在那條路上所看到的南方源自我非常熟悉的形狀。它稱為「勾勾效應」（tick effect）。向光性（phototropism），即植物生長受陽光影響，導致北半球的樹叢在南側會生長地較水平，而北側會較垂直。從一側觀察樹木時，這形成了可辨別的勾勾（tick），又稱確認記號。

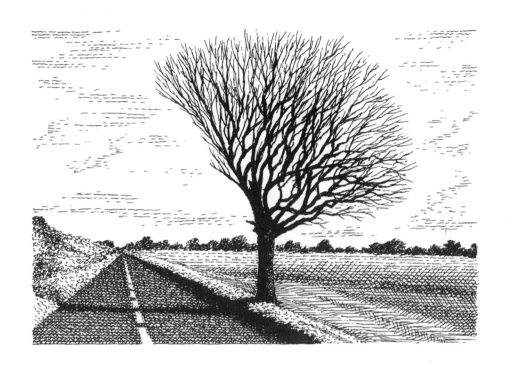

我在時速三十英里[1]的狀態下，在路邊的一棵樹上看出這個形狀，我甚至沒在看那棵樹。而這份熟悉感讓我有種溫暖的模糊感受，就是我們辨別出自己知道和喜歡的模式時會浮現的那種感覺。這也讓我立刻察覺到方向。

幾天後，我在英格蘭東南部為一個小團體帶課程，我帶他們到一棵白蠟樹（ash tree）前。我從數百棵樹中選出這一棵，是因為它是勾勾效應的絕佳範例。我把大家召集到一個可以清楚看到那棵樹的好地點，然後站在樹的前方，為他們指出樹的形狀。我很喜歡這些時刻，因為：有些可能被忽略的東西凸顯出來，然後在大自然中顯現。它變明顯到讓人訝異。

有人開始點頭和微笑。團體中多數人馬上就看出來了，可是有兩個人沒看出來。我

1 譯註：一英里為一・六公里。

又試了一次，速度更慢、更蓄意地展示這個效應，在空中描繪出形成打勾符號的樹叢。依然沒有出現表示認同的反應。第三次嘗試時，我感到一絲不耐——那兩個人怎麼會看不見明擺在他們眼前的事？

我壓抑那股不耐。如果無法在這樣的情況下中正向的挑戰，那不管在什麼領域當老師都沒有意義。我又試了另一種方法；我請那兩人瞇著眼睛看：如此便可過濾掉比較小的細節，幫助我們看出較大的形狀。透過第四次不同的嘗試，團體中每個人都能看出那個效應。那天下午結束時，那兩名難以看出端倪的人之一，在包括我在內的其他人都還沒發現之前，就指出遠方一棵樹的勾勾效應。

當天稍晚，喝杯茶放鬆之後，我試著同理難以看出形狀的那兩人。我想了想，發現我一定也曾經無法看出這個效應——我是二十多歲時才開始注意到的，所以在那之前，那些效應也都跟我擦身而過。但是現在它卻大聲宣布自己的存在，出乎意料地從我的車旁閃現。現在，我不僅輕易理解這形狀，還有它所代表的意義。我毫不費力就能從樹上察覺到方向。這是多麼奇怪的事啊，我心想。

獵戶座橫跨地球的赤道。因此它會從東方升起，從西方落下。世界各地都看得到它，也讓它成了自然領航（natural navigation）的最佳星座。我已經非常熟悉獵戶座，並學會不加思索便從獵戶座判定方向；不過多年來，我不得不好好想著它。為了立即獲得獵戶座宣示其方位的微小訊息，我得跟大家用一樣的方法辨別星座，直到有些不對勁的事發生了。

首先，我們要學會辨別星座的分布圖型（pattern）。這必定是我們祖先編出星座的原因；為了讓我們有東西辨識，並協助我們理解複雜的圖像，星座幾乎可以肯定是在史前時代發明。我們的大腦已經演化到可以找出圖型並辨別它，讓我們可以加以利用，然後在夜間可見的上千顆星星中找出

規律。夜空看起來毫無章法又懾人，其實遍布著我們可辨別的圖型。

我們愈熟悉星座，對夜空的感覺愈自在；但是重要的是辨別出星座的圖型。最近，在威爾斯的一座充氣式天象儀（planetarium）裡，我聽了天文學教授馬丁·格里菲斯（Martin Griffiths）的演講，他提到凱爾特人（Celts）曾在夜空中看見的星座與圖型。那場演講令人愉快，不過儘管從文化的角度看很迷人，就心理層面而言卻不太舒服。我看著那位教授撕裂我所知的古老圖型，並用不同的觀念替換；這讓我感到想吐。有說服力的地方在於，所有星星都沒有改變或移動，只是他重劃了圖型；熊變成馬，蠍子變成海狸。也許只是一些小細節，但卻打亂我對夜空的自在感。經過那場演講後，我靠著我較熟悉的圖型引導，回到了田野。

我們一旦學會辨別星座，例如獵戶座，自然領航的下一步就是熟悉這些星座與方位的關係。以獵戶座為例，要上手並不難：因為它從東方升起、西方落下，如果你在地平線附近看到獵戶座，那你一定是看向東方或西方。假如過了半小時，你發現獵戶座往上移動了一些，代表你看向東方，如果它下沉了，代表你看向西方。

獵戶座的方法是直接用夜空中的星座圖型來推測大致方向。我以前經常這樣做；我從沒打算停止，不過那不是我現在打算使用的方法。現在當我看到獵戶座，我就看見方向。我不是在說經緯度或「東方」、「西方」這種字彙突然浮現在腦海：那些都是方向的標籤。我是真的**看到**方向。雖然有點奇怪，但我希望你也同意；不過，你**也能**看到。而且你**很快就能**在夜空中看到方向，但這只是新覺察能力的一小部分。更重要的是，你在野外時可以重新感知周遭環境。我稍後會介紹獵戶座方法的具體細節，不過首先我想要跟你分享它是如何融入這場小革命——也許更恰當的詞彙是復興，由你決定吧！——透過我們可以感受野外的方式。

喀拉哈里沙漠（Kalahari desert）的桑人（San people）表示，當他們在打獵時，一靠近動物，便會浮現強烈的灼熱感；澳洲原住民也說過，他們用一種「感覺」確定方向。一九七三年，當澳洲原住民溫帝納．米克（Wintinna Mick）被問到是怎麼找到方向，他告訴航海探險家兼學者大衛．路易斯（David Lewis）說：「我有一種感覺⋯⋯在我腦裡。我從小就在樹叢裡打滾，那感覺告訴我那邊是西北方。」路易斯以為他是用太陽推算，不過米克堅稱他不是：「我會知道這邊是西北方，不是靠太陽，而是我腦裡的地圖。」

我們知道生活在野外原住民部落的人對他們的周遭環境會有一種覺察能力，是我們這些生活在工業化社會的人所沒有的。方向感只是其中的一小部分，但絕不是最重要的。

在啓蒙運動（Enlightenment），也稱爲理性時代（Age of Reason）期間，理性思想比主宰好幾個世紀的宗教信仰還受重視。笛卡兒的理性主義，科學革命的度量衡和機器盛行。知識分子的勢利因應而生，任何懷疑心臟得以掌控頭腦的論點都讓當時的知識分子先鋒感到懷疑。那是決定性的改變，儘管遭遇一些抵抗和浪漫主義者的堅定反擊，理性思想依然盛行至今。野蠻人並不高尚，只是無知。直覺不被承認。

不僅原住民部落擁有這項覺察能力；動物當然也有。這或許能解釋爲什麼這種思考方式長久以來不幸地被視爲低等，是「較下等」野獸和「土著」的典型表現。當與提供我們蒸汽機和接種天花疫苗的文明相較量時，有什麼論點可以支持部落民感受他們的環境的方式？身處太空旅行和網路的文化中重視這種能力有多不簡單？我們以更具分析性的角度觀看這個世界收穫很多，可是代價是什麼？

這份隱憂不是現在才出現。好幾世紀以來，我們一直懷疑我們年復一年變得更聰明，但也許覺

察能力沒成長多少。十八世紀的英國詩人威廉·古柏（William Cowper）以《鴿子（The Doves）》這首詩表達了這一點：

深思熟慮地踏出他的每一步，

此人卻誤入歧途，

而出於本能而做出的卑劣之事

卻很少會偏離軌道。

他知道，隨著我們的地圖愈來愈精細，我們也失去對領土更深入的理解。

我花了多年時間沉思樹的形狀和獵戶座累積的經驗後，開始閱讀書籍和論文，希望可以幫助我理解發生什麼事。多虧眾多傑出研究者的努力，如心理學家蓋瑞·克萊恩（Gary Klein）、阿摩司·特沃斯基（Amos Tversky）、和丹尼爾·康納曼（Daniel Kahneman），謎團解開了。我突然看到一條路徑，能重新發掘我們遺失的野外覺察能力。

我們有兩種思考方式，這兩種都是必要的，因為各有各的擅長領域，但在其他方面卻很弱。思考一下這個不太可能發生的情境：你在家放鬆地看電視，突然有個陌生人踢開你家的門，揮舞著一把刀衝進房子裡。此時，你的大腦會非常快速地對當下狀況進行大量評估。你已經做出要逃跑、反擊或原地不動的決定。你的脈搏飆升，你開始冒汗，呼吸也改變了。以上一切都是自動發生的。這時，入侵者狹持你，用鋒利又冰冷的刀抵著你的喉嚨，並在你耳邊低語：「一輛車以六十英里的時速行駛兩小時，然後又以四十英里的時速行駛兩小時，它開了多遠？你給出正確答案，我就讓你

走，否則你就死定了！」

「呃……兩百英里。」你回答道。

他們放開你，消失在夜色中。

在這個超現實的瞬間，你就使用了兩種不同的思考方式。有些心理學家把這兩種思考方式分別稱為系統一和系統二；不過我覺得這名稱太枯燥不好記，而且很快就會搞混。丹尼爾・康納曼則提出更好的標籤：快與慢，如他在他的著作《快思慢想（Thinking, Fast and Slow）》所述。如果我們需要比較或計算、遵照規則，或做出審慎的選擇，這就是「緩慢」的思考。如果我們被聲音嚇到、感到憤怒、感受到美，或受到驚嚇，那就是「快速」的思考。

但是要怎麼區分這兩種思考模式呢？並沒有完美的方法，不過最好的線索是，如果我們能說出自己在思考某件事，那就是有意識的思考；是緩慢的思考。如果我們對某件事「不假思索」就能做出反應，那事實上我們已經思考過了，不過是用我們沒有意識到的系統。這就是快速的思考。當原住民看起來不經思考就立即覺察他們周遭環境的變化，他們正是運用快速思考。而我也深信這是所有人類野外洞察力更重要的部分，無論是一萬年前，還是第一次農業革命之前的任何時期。

如果我們想像一條滑尺，一端是快速無意識的思考，另一端是緩慢有意識的思考，我們就能想像得到，我們的祖先比當代原住民更接近快速的那一端，而我們這些享受奇怪星巴克的人比較靠近緩慢這一端。需強調的是，這跟智商一點關係都沒有；在這段期間，我們的大腦並沒有發生顯著的生物學變化；差異之處在於文化。或以另一種方式來說，如果一個人過著同樣的生活方式，也受到一樣的影響，那麼一萬年前的普通人填答《泰晤士報》填字遊戲的速度，跟現今的普通人無異。諷刺的是，根據哈拉瑞（Yuval Noah Harari）等知名歷史學家的看法，他們的閒暇時間可能比我們更

多，所以他們可能很享受這些休閒活動。

幸好，我們和這種野外經歷之間還沒有築起高牆。只是這種能力縮小到只佔我們經歷的一小部分。我記得我去英格蘭東南部艾色克斯郡（Essex）的一個小鎮舉行一場演講，活動結束後在當地旅館過夜。隔天早上吃早餐時，我在思考這本書的概念，一位精神奕奕的年長女服務生在幫我倒茶時說著：「看起來快下雨了。」

我們都在室內，據我所知，她已經好一段時間沒有走出戶外。果然，我吃完早餐就開始下雨了。因為我正想著這本書，所以我問她如何得知要下雨了。她看起來對這個奇怪的問題感到驚喜。

可是停頓一會兒之後，發現原來沒什麼神祕之處：天色變暗了，即使在只有少量自然光照入又充滿霓虹燈的室內，這也很明顯。可能不會有人對此感到驚訝或印象深刻，可是這就是重點：我們依然擁有這項能力，只是萎縮成一些短期的天氣預報之類的東西。不過，沒有任何事可以阻止我們重新激發曾擁有的深層技能。正如我們將在後面看到的，要展現我們過去與當今能力之間的鴻溝，很少有領域勝過我們理解野外動物行為的這領域。

觀察一隻鳥朝樹木飛去，你就能判斷牠是要降落在樹上，還是要飛越樹叢。這不是因為你可以讀到鳥的心思，而是因為你可以解讀牠的身體語言。如果你不相信自己做得到，你可以試試看。觀察一隻飛行中的鳥，選一刻你覺得牠即將降落的瞬間；這個瞬間會出現在牠的腳著地之前。現在問問自己，你怎麼知道那隻鳥就要降落了？

鳥兒在正要著地前，會展開牠們的尾巴，改變飛行角度和牠們的速度，也就是說牠們的身體會從近水平變成稍微朝上，而這個角度在正要著地前會急遽加大。鳥和飛機可以從在空中快速飛行到緩慢又安全地降落，卻不會從空中摔下來，都是一樣的原理。

我們的大腦隨時都在收集這些線索，並盡量理解它們。我們周遭一直以來都有成千上萬這樣的線索，而我們其實不知不覺中已經判讀了很多。你的大腦可以判斷這隻鳥即將降落，是因為它從你的感官得到足夠的資訊，但有意思之處就在此：如果有人問你，你可能很難確切說明你怎麼知道的。你的大腦理解了鳥的身體語言，但卻不會用細節打擾你的意識（conscious mind），快速與緩慢思考之間的典型差異在於：快的部分知道慢的部分無法表達的事情。多虧了攝影和審慎的研究，我們現在知道鴨子降落時有四個不同的階段，包括特定的頭部角度和把雙腳往前伸。不過這些我們早就知道了；我們知道降落的鴨子看起來長什麼樣子，我們只是沒有為各個階段貼上科學標籤。

想像你正走在一個你不熟悉的地方，你在陡峭的山頂上，有朋友看著你。你的朋友看你快速又自信地邁步走過一座緩坡的山頂，然後在逼近危險的懸崖時慢下來。之後他們問你，你怎麼知道在陡降坡之前要慢下來。

「這個嘛，我可以看到有個向下的陡坡即將出現。」你如此回答。

「對，可是怎麼知道？你看得到每座山頂的另一邊嗎？」她繼續問。

「嗯，不行，但是一邊感覺危險，另一邊卻不會，我也不知道原因。」

但是你當然清楚得很。在你靠近比陡峭下坡平緩的山坡時，你的大腦已經習慣注意景色的細微變化，即使你不完全清楚它在做什麼。大腦在這方面的表現並不完美。我敢肯定你有過這樣的經驗，發現自己小心翼翼地走向邊緣，卻發現只是個小下坡，接著就是往下的緩和下坡。你的大腦已經接收到陡峭邊緣的訊息，並在那個情境下促使你採取安全第一的做法。它只感知到有一個急遽的下降；並沒有資訊可以告訴你那只是個小小的下坡。

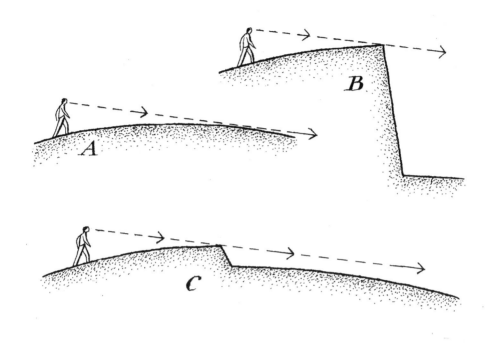

目前為止，我所談的都是很直接的事，我是說，即使我們待在野外的時間比祖先少很多，我們仍保有這些技能。接著我將示範如何將這樣的技能發展到更高的水準。

若有人依然長時間待在野外，特別是當他們專注在特定領域時，會談及這項更強大的能力。使用的字彙可能各有不同，不過這項經驗是相似的，重點都是傑出覺察能力的古老感覺。羅伯‧瑟洛（Rob Thurlow）是我這邊當地森林的護林員，我們經常討論我們在那裡的經歷。他花了數千個小時監測鹿的行為。

「有時候你就是感覺有眼睛盯著你。」羅伯這樣告訴我，指的是有鹿在盯著他時相當常見的經驗，即使他看向其他地方。我完全知道他的意思，我跟很多人一樣也有相同的經驗。喬爾‧哈丁（Joel Hardin）在美國執法部門專職追捕犯人多年，有時候也會強烈感覺到自己離逃犯很近⋯⋯「我就是有一種感覺。」而他通常是對的。

當不清楚這些感覺是怎麼浮現時，就會將之

貼上標籤，像是「會通靈」或「直覺」或「第六感」，但只要我們開始使用這些字彙或說法，就是在暗指我們用了快速思考系統整理出證據。我們選擇用來描述這件事的標籤並無對錯——語言很難精確描述一件在我們腦中發生但我們卻沒有感覺到的事情——但是我應該會把這個稱為「快速思考」或「直覺」，一個是主動的過程，另一個則是一般的能力。

從提示我們遠古祖先若身處相同文化也能填答《泰晤士報》上的填字遊戲，到推斷我們也如他們一樣重獲野外的察覺能力。這件事聽起來可能有點嚇人，不過重要的是架構。此外，你早就每天在職場和家中使用這些技能。我們在談的只是將尺度拉回野外。接著我們來看看幾個例子，證明我們現在依然辦得到。

如果有人問你現在是白天還是晚上，回答這個問題並不費力。如果有隻昆蟲停在你的頸背，你會毫不猶豫或不假思索地揮手趕走它。如果你看到窗外的樹隨風搖曳，你立刻就知道外面有風。在另一天，你透過同一扇窗看到明亮的人行道升起熱霧，你不需詢問，大腦就會告訴你外面很熱。沿著小路走下山坡時，你看到遠方地上有兩處明亮的橢圓形小物，顏色像天空。在你繼續看出端倪之前，先想清楚：那些明亮的物體是什麼？最後一個問題有點卑鄙。我在這裡試圖來個友善的突襲，以一些快速思考系統比較擅長的任務來測試你的緩慢思考系統。答案是，你正看著水，在你前方的小路上有兩處水坑。考量眼前出現的證據之後，你可能已經推斷出答案，最大的線索是這兩個物體有著天空的顏色——從比較淺的角度看，水就像鏡子一樣。不過你是否在看出端倪之前就知道答案並不重要。重點是如果你真的專心在散步，你根本不需要考量證據或緩慢地琢磨；你的大腦自己早已辨別出那個物體的形狀、顏色和狀況，自動對照環境中熟悉的物體，然後給你答案。不管你想不想要，這個過程都會發生。在現實中，你根本不可能認不出水坑。

讓我們想想我們用上兩種思考方式的情況。前幾天晚上，我帶我兩個兒子外出散步。我們在回家途中看見雲隙間忽然亮了起來。

「哇！那是什麼？閃電嗎？」我十歲的兒子文森（Vincent）這麼說。

「對。」我回答他。

對我而言，那顯然是閃電，但我的小兒子文森還沒有建構出夜間散步的充分經驗，所以無法立即看出來。他必須思考一下。他腦中的齒輪也許在經歷這樣的篩選過程：天上的雲隙突然非常亮……搜尋記憶中符合這個情境的已知影像……目前為止只有一個……閃電？

我們三個人都認出了閃電，儘管方法稍有不同。

接著又出現另一道閃電。

「那道閃電真大！它很近嗎，爸爸？」小文這樣問，聲音中透露些許不安。

「不，沒有很近，但讓我們看看離多遠，一頭大象、兩頭大象、三頭大象……十五頭大象……二十五頭大象……還遠得很，距離五英里以上。」

「爸，你再示範一次怎麼辦到的？」班（Ben）這樣問。

「我們透過計算大象來計算秒數，直到我們聽到雷聲，然後把這個數字除以五，就得到英里數，或除以三，就能得到公里數。」

因為風不大，而且沒有下雨，閃電過後並沒有立刻出現雷聲，我馬上就知道我們現在還不需要擔心那陣風暴；那是憑我的直覺。到了大象出現在我們的對話中之時，我們都是在用緩慢思考建構一個更詳細的畫面。

文森第一次問我那道閃光是不是閃電時，他的快速思考已經察覺到一些讓他感到驚訝又警覺的

事情。這件事情發生在我們任何人身上時，我們的快速系統會將它轉移到我們的緩慢系統並進行分析。如果你晚上走在街上，察覺到朝你而來的人行為不太正常，你會開始更刻意地分析那個人和情境。快（察覺）到慢（分析）。

如果你在一場聚會上聽到房間另一頭的對話中有人提到你的名字，你的注意力就會轉移到那場對話之中。你接著可能會聽到其餘的對話內容，包括提及你的魅力和美貌——在此先讓我們往好處思考人性。但是如果你接下來試著回想那些人在提到你的名字前在聊什麼，你辦不到，因為你不夠仔細聽。對話的音量並沒有改變，但是透過把你有意識的緩慢思考集中到那段對話，你能從那一刻起推敲出他們在說什麼。

奇怪的是：既然你那時候並沒有在仔細聽的話，你一開始是怎麼發現有人提到自己的名字？那是你的快速無意識思考不斷掃描環境中的威脅，而對現代部落的人而言，沒有什麼比八卦還更具威脅性。

如果我們只是把野外思考模式分為快與慢，那依然是學術練習，也無助於改善我們在自然界的經驗或能力。下一步是注意我們的大腦如何和從何處開始進行快速思考而非緩慢思考。這是我過去幾年來一直在苦心鑽研的主題。順帶一提，這種思考方式大部分是「緩慢的」，有時候甚至很痛苦。可是偶爾也有快速的時候。我們在工作和玩樂時都會經歷突然的快速思考時刻。它們很少見，但令人愉悅，我們稱之為「頓悟」（insight）或「靈光閃現」（aha!）的瞬間。

「對！太聰明了！這樣我們就能解決問題又能在不可能的截止期限前完成！」或「難怪！所以海倫才沒有出現如我所料的反應，她談戀愛了！」

蓋瑞‧普萊爾（Gary Player）是一名非常成功的高爾夫球球員，他正在沙坑中練習高難度的擊

球。他成功連續兩次把球推進洞裡。一名德州人正在一旁觀看，無法相信自己的眼睛，提議如果他第三次又成功，他就給他一百美元。結果球進洞了。德州人交出現金，一邊說著他認為普萊爾是他見過最幸運的人。

「這麼說吧，我愈勤奮練習，我就愈幸運。」普萊爾如此回答。

我敢肯定他不是第一個說這句話的人，也不會是最後一個，因為我們都很清楚，不斷花時間做同一件事可以精進我們的技能。「精進我們的技能。」這句話，是我們透過練習將快速思考變得更為熟練的另一種說法。野外技能與運動技能或任何其他技能都沒什麼不同；它們都需要練習。

# 太陽砧

The Sun Anvil

我們的目標是不使用任何地圖或導航儀器，抵達克里特島（Crete）北岸的海域，然後朝南走，直到我們抵達南岸。若給烏鴉飛行，距離大約是二十六英里，但是我們不會飛也不會走太多直線路線。我猜我們得準備好步行它兩倍的距離。路途中還有大約八千英尺[2]的山脈。

但是真正的挑戰是炎熱、水和重量。那是九月天，土地焦乾。我希望我們可以在長達四天的步行中不依賴從任何額外食物或水分。但是在華氏九十九度[3]的高溫之下，在山區負重步行四天，代表需要大量的水；而水很重。我們出發時背的東西愈多、行囊愈重，就愈發舉步維艱、行進速度就愈緩慢，需要的水就更多。為了避免陷入缺水的緊急狀況，我們打算讓自己不許使用儲備的水，除非我們認輸、打開緊急地圖和GPS，然後前往文明世界。要到終點出現在眼前時才能碰最後一加崙的水。對休閒散步而言，這聽起來有點艱難，我知道有些人因為中暑而身亡，且一切可能發生得很突然。事實上，這是我唯一擔心的風險。

2 譯註：一英尺為三○·四八公分。
3 譯註：約為攝氏三七·二度。

在一個北岸小鎮帕諾莫斯（Panormos），我的好朋友艾德（Ed）和我檢查了自己的行囊之後，又替彼此檢查。我們把水瓶塞進背包，夾在背包外側，喝了滿肚子淡水，然後抵達海邊，蹣跚地走進炎熱的山丘。

自然領航最讓人沮喪的特點之一，就是很難在半野外的環境中評估路的產權。自然並不會像標示出方向和地形一樣標示出產權。不久之後，有個牧羊人從破舊不堪的建築物走出來，很快速地說了一串希臘語告誡我們。我們對他的語言一翹不通，但是身體語言流利又容易理解——他要我們按原路折返。但我們簡單的計畫並不允許回溯；因為我們時間有限，且水也不多，所以我們試了各種方法說服他讓我們通過。他開始生氣了。我們嘗試不同的策略。

我讀過一些克里特島的歷史，知道這片山脈依然充滿第二次世界大戰黑暗記憶的遺毒。在納粹佔領期間，有幾回英勇的抵抗發生，接著德國人在此屠殺一波。這裡的槍枝依然氾濫，克里特人還保有自豪、獨立的精神，尤其是在我們將經過的農村山區。

「我們來自英國倫敦。」

我不知道是這句話幫了忙，或是時機剛好恰當，總之他的情緒緩和下來，很快就揮手道別讓我們出發。之後遇到的人都非常友善。甚至有一名橄欖農夫邀請我們搭他的牽引機載我們一程——但我們有禮地拒絕了。這有違我們決定遵從的、由一岸至另一岸的奇怪遊戲規則。

我們踩著一步又一步沉重的步伐，朝上坡邁進。

「安全。」

「安全。」

我們稍早建立的一項不那麼愉悅的例行程序，是互相報告自己尿液的顏色。我們知道隨著路途

愈陡峭，我們會冒著脫水的風險，尿液顏色會變深，所以我們希望保持尿液顏色為正常的琥珀色。

第一天總是最難熬。山腳下很熱，我們的背包重量達到極限，而且一路幾乎都是無情的上坡。

艾德轉移我對溫度的注意力，問我能不能用溫室植物的排列來幫助我們找到方向。我不確定，但是惦記稍後要確認。原來溫室會以南北向為首選，除非夏天的日照不夠，才會是東西向較佳。所以，也許有幫助吧。

在汗流浹背的第一天結束時，在我們即將橫越的山稜稜線旁有一間山屋，我們在一旁攤開泡綿墊，安頓下來。我們把自己逼到極限，而我不確定在如此炎熱的氣溫之下，我們接下來幾天還能不能趕上進度，但也許我們不需要趕路。如果我們趕路，至少後面會遇到一些下坡，我們的背包大概每天可以減輕十磅[4]。

我們吃了些咖哩調理包，看星星出現。我設了一些經緯儀——對照北極星排列石頭——以便早晨太陽躲在雲層後時，可作為我們正確的指引。然後我們蓋著一千顆星星躺下。

艾德開始咒罵，但是我很快就加入他的行列。蚊子對我們展開一波波的攻勢。我們在身上噴滿防蚊液之後再度躺平。過了如此疲憊的一天，可能要像老鼠那麼大的蚊子才會讓我們徹夜難眠，不過我們的確斷斷續續地醒來，感覺到它們嗡嗡作響和叮咬我們的臉。斷續的頻率規律到我們發現一種模式。每次我們被蚊子吵醒時都是陰天；從來沒有天空清澈的時候。這個規律性如此可靠，以至於我們等待烏雲散去才閉上眼睛，心裡很清楚下一片烏雲來襲時，我們又會醒來。

我擁有過去幾十年來儲存在腦海裡的所有自然領航技巧。但毫無疑問，除非天氣有異，否則太

陽都會是我們主要的羅盤。

九月上旬，太陽會在東、西方以北幾度之處升起、落下，正午時會位於正南方。重點是它如何在這段期間改變方位。這過程並不完全相同。靠近正午時的太陽方位變化程度會比日出和日落時更劇烈。每次進行認真的探險，我都會嘗試計算太陽通過東南方和西南方的時間，試圖掌握這個情況。這讓我得以測量太陽一天當中的路徑——愈靠近一日正午（而且總是與日出和日落等距離），在接近午餐時間的情況變化愈劇烈。我發現這是重新熟悉運用太陽作為羅盤的最快方式。

一開始是定時交叉確認時間與太陽的方向。到了某個時候，也許是第二天快結束時，正式確認變得不那麼頻繁，非正式的確認則比較普遍。聽起來可能沒太大意義，但我認為有意義。我們不再需要稍微緩慢地深思熟慮；我們能察覺太陽在空中的位置及其所指的方向。我們的大腦已經慢慢鍛造出一種新的思考模式。這就是「太陽砧」（sun anvil）。我們自太陽獲得的意義變成了一種直覺。

然後有些更有趣的事開始浮現。在林地或寸步難行的山區可能要更頻繁地反覆執行。我們用這項資訊選出一個目標點瞄準，最好是在中段或更遠的距離，然後在曠野重複執行這個過程，也許一天十幾次，行東邊幾度。我們現在處於東南時間的哪一邊？早半小時——好，意思是太陽一定位於東南方的點？也就是說，我們有手錶——這是我們對現代性的讓步。現在幾

隔天，這種變化已經根深蒂固。很難說明我們是什麼時候開始思考的；太陽就在那裡，默默又有效地指引我們前往所選的方向。這也是許多現今的原住民及我們祖先過去運用太陽的做法。

有時太陽會受到雲層遮蔽，我們甚至遇到短暫的下雨，這正是可用彩虹領航的絕佳機會。天空中交雜著陽光和烏雲，太陽好好躲在山脊線後方，一道彩虹出現在我們眼前，幫盆谷另一側山脈的枯燥棕色增添了迷人的色彩。畫面十分奇特。我感覺到思考模式再次瓦解。

如果我們把一道彩虹想成一個完整圓圈的一部分，圓心一定總是位於太陽正對側——這就是在一日之初和一日之末的彩虹總是一枚巨大半圓的原因。要用彩虹領航，我們只需要想著太陽在天空中的位置，那彩虹就會在相反一八〇度的位置。不過這需要一些有意識的計算。雖然這相當簡單，但令人驚訝的是，它跟前幾個小時透過太陽位置直覺找路的感覺很不一樣。我們已經透過練習把太陽羅盤從緩慢思考拉到快速思考，而彩虹卻又把思考模式拉回去。如果彩虹持續的時間夠久，我們無疑可以學會憑直覺運用它，就像太陽一樣，但是陣雨過去了，這樣的機會一直沒出現。

第二天午休時，我們在山羊擠奶房的陰涼處休息。我在一片生鏽鐵片的影子末端放一枚硬幣，與其說是因為必要，不如說是出於我的個人消遣。午餐吃了冷的辣肉醬配香蕉脆片後，我在最新的陰影末端放了第二枚硬幣；兩個硬幣的連線就在地面上標出東西向。

幾小時後，我們經過一棟屋子，屋外曬著海灘裝備。除非我們的方向錯得離譜，不然我們所見的海洋特徵很有可能是來自南岸，而非北岸，光是這樣想就很滿足。

第二天下午很糟。我們走在山嶺（spur）上，為了試圖維持在制高點，這通常是好的策略，卻發現我們陷入相互交錯的山嶺迷宮裡。上坡和下坡都很陡峭，在陰天之下殘酷地交替走了幾個小時。我們根據自認往南移動的距離判斷我們的進度。山嶺迫使我們往東然後往西，導致我們費了很多力氣卻完全沒有往南前進。我們決定在天黑前一小時紮營──如果可以，我都想鋪好床和吃頓飯，不管多簡陋都沒關係，只要在太陽下山前搞定就好。

我們在樹林間找到一塊空地，看起來很完美。動物骨頭的數量比理想還多一些，但是清理起來比大部分我們考慮的紮營點無盡的岩石還輕鬆多了。附近茂密的矮樹叢中有隧道，顯然我們安頓在獸徑的網絡旁，但既然我們知道克里特島沒有我們需要擔心的動物，就沒有太在意。

晚餐後，艾德和我研究了透過星星建構的各種羅盤：天蠍座與夏季大三角（Summer Triangle，或稱領航員大三角 Navigator's Triangle）指向南方，天鵝座（Cygnus）、仙后座（Cassiopeia）與指向北極星的北斗七星（Big Dipper）。我們再次建立經緯儀，隔天早上就能看到標記在地面的指針。

但接下來的夜晚都無法放鬆。我們安頓好互道晚安後，就聽到一輛汽車從山上眾多土路之一開過來。距離聽起來近到彷彿能看到車燈，不過我們都沒看到。然後我們聽到了第一聲槍響。山腰附近傳出髒話，對比起來，幾晚前對蚊子的咒罵根本不算什麼。顯然有人正在開槍，就算不是直接對在克里特島這些較荒涼的地區，打獵是最受歡迎的消遣。我們太累了，不小心選了打獵的黃金地段紮營。我們打開頭燈，我打開我們開槍，也離我們很近。

另一個備用的燈，設定成閃燈模式。接著我翻找背包底部的袋子，裡面裝有我原以為不需要的東西，我開始折斷螢光棒，掛在樹上。腎上腺素飆升。我們可能擅闖了一塊領地，即使這是個半野外區域，也不清楚我到底該跳上跳下還是盡量壓低身體。我們選擇了後者，躺下然後聆聽。後來又有幾聲槍響，然後我們聽到汽車發動並開走的聲音。

如果是平常，這種經歷會讓我保持清醒一個小時，但是經歷了兩天非常耗體力的行程，我很快就開始昏昏欲睡。

幾分鐘後，我坐起身，再次打開我的頭燈。燈光照亮一張受驚的貓臉。距離我的臉只有六英尺之遠，牠盯著我看，體型明顯比家貓大，但是有著相似的特徵。牠停頓了一會兒，好像在打量這個狀況是誰佔上風。我保持靜止不動，回瞪牠。然後牠衝入林下植物[5]。

「那是什麼？」艾德問道。

「我不知道，」我回答。

「你怎麼會想要打開頭燈？」

「我一定是聽到什麼聲音了。」但是我並不確定。那隻動物撤退時幾乎無聲，而我懷疑牠是否有發出任何聲音吵醒我。我可能永遠無法得知是什麼讓我坐起身並打開頭燈。我腦中仍然會浮現那張動物的臉，那只有可能是一種物種：有時稱作克里特山貓（Cretan lynx）的一種野貓。這種貓非常罕見，多年來被認為已絕種。我現在很珍惜這段回憶，但是在當時，我只想要不受槍聲或稀有貓干擾，好好睡上一覺。

5 譯註：undergrowth，也就是森林中較矮的灌木叢或樹叢。

隔天早上，我們在吃早餐時尋找野貓的蹤跡。那裡有一些蹤跡，不過還有數百個其他的蹤跡。整片空地是一片殺戮戰場，有成千上萬個小骨頭。我很難斷定大部分的殺戮究竟是掠食者還是人類造成的。

我們決定放棄維持制高點的策略，往下切至山谷。太陽再度露臉，我們順利抵達地面，穿越荒涼又滿布岩石的景色往南前進，抵達一片橄欖林。

到第三天午餐時，我們已經可以看到海岸沿線的文明世界，我們欣然接受，尤其我們的水量已經探底。隨著高度下降，氣溫再度上升，我們在那天下午抵達海岸。我們蹣跚地走在沙灘上，把手伸入海中，拍照留念。接著我們研究旅館和餐廳的招牌，釐清我們到底身在何方。我們發現是在一個叫做阿吉亞加里尼（Agia Galini）的地方，意思是「神聖的和平」。我們都沒聽過這個地方。原來就在我們的起點帕諾莫斯的正南方。這說明了運氣與判斷不相上下。我的意思是，我們大腦有一部分的區域允許自己受太陽砧影響，而我們則讓它們負責困難的工作。我敢說，如果我們太過仰賴聰明又緩慢的思考，我們的處境將不會那麼順利。

# 野外徵兆與恆星路徑 2

先前我向你們承諾過用獵戶座看出方向的鑰匙。你只需要在星座的形狀上添加一些輔助圖型，然後練習注意這些圖型就行了。你的大腦會很樂意幫你完成剩下的工作——若是可以，大腦總是熱中於選擇快速又自動的捷徑，因為這已經成為我們作為一個物種存活的根基。坐在亞馬遜叢林的火堆旁，樹林間鳥兒的警戒聲會讓一個部落群體緩慢且有意識地思考其含意。但是遭遇過美洲豹攻擊的倖存者則不會再次思索其含意；他們直接離開現場。

在從東往西的旅程中，獵戶座會「滾」過南方的天空，然後下沉。它位於正南方時會處於最高點。實際上，這代表我們所熟知的獵戶

座圖型方位及其高度都是方向的線索。只要我們熟習到足以辨認這三種模式——星座的形狀、其方位，及其高度——那這個過程就會變成直覺。我們便會學會在夜空中「不假思索」地看出方向。同樣的方法也能應用到所有星座。

有些星座需要較多練習，並且許多星座有季節性，但是如果我們選擇這樣做，就可以看見方向——也就是說，如我們察覺羅盤指針的意義一般去察覺星座的意義。大家初次見羅盤時，指針並沒有意義。

首先，你要盡可能把獵戶座方法想得簡單一點。高度非常有幫助：獵戶座高度愈高，你所看的方向愈接近南方。接下來，請注意獵戶座的腰帶；這很容易就能看出來，因為夜空中你只會在那裡看到有三顆明亮星星形成一條短直線。腰帶底下就是獵戶座的劍。當獵戶座從東向西，滾過南方時，劍相對於地平線的角度會產生變化。如果我們把它想像成測量儀器的指針，就是從指向東方的左側，經過南方的中

間，最後指向西方。比對圖例中的前圖與後圖，這個概念會更加清晰。

你現在只需要練習把劍的「針」與方向聯想在一起。前幾次需要採取緩慢思考，但是如果你堅持下去，你會發現愈來愈不費力。這很可能突然發生，是你的大腦自動為你處理資訊的徵兆。也許你要花好幾個晚上努力辨別出獵戶座，但是一週內，你就會發現很難不看到獵戶座。不過，在這個階段還是需要花一點時間思考如何對齊的方向，這門課題可能要花上兩週的時間。幾週後，當你停好車，想著晚餐要吃什麼，心思根本沒放在夜空，你卻突然看見他：在天空的南方。

五月至七月看不到獵戶座；但是在八月的黎明前他會再度現身，晚春的黃昏再次離開。不過所有星座都有一套規律的移動模式，因此我們可以選擇任何星星來開發此方法。我最青睞獵戶座，因為他是讓我明白我的夜空認知如何經歷本書所述變化的第一個星座。在夏天，我非常建議你尋找夏季大三角（或稱領航員大三角），三顆明亮的星──牛郎星（Altair）、天津四（Deneb）和織女星（Vega）──在夜空中構成一個三角形。當它上升到最高點，會形成指向南方的箭頭。同樣的，前幾次可能要花一點時間才找得到，還要花更長的時間才能看出它如何指向南方。但是你察覺到徵兆及其意義的那一刻很快就會到來。

這是值得慶祝和細細品味的時刻。不過再過不久，我會建議從家人或朋友中找個自願者，一步一步向對方說明這方法，因為你會更明白你這一路走來的努力。你察覺到他們看不出來的事情。不是星星；你看見他們可能得花心力尋找的圖型，而你可以立刻察覺到這些圖型在天空中的意義，但對他們來說卻沒有意義──至少目前沒有。

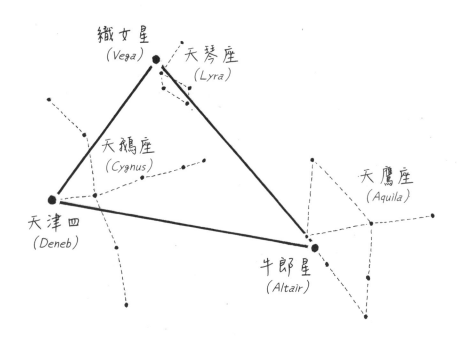

織女星
(Vega)

天琴座
(Lyra)

天鵝座
(Cygnus)

天鷹座
(Aquila)

天津四
(Deneb)

牛郎星
(Altair)

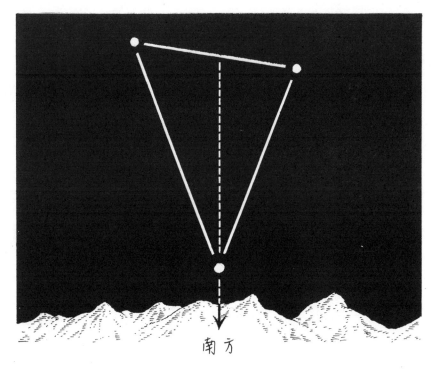

南方

夜空並沒有改變，但是經過一點練習，我們理解的方式變了。如維多利亞時代的博學家約翰‧拉斯金（John Ruskin）所寫，「人們犯的第一個大錯，就是假設如果一件事發生在眼前，他們一定**看得見**。」知道要找什麼，並進行一些練習，代表我們察覺到的比眼睛最初呈現給我們的畫面還要更多。而這能套用在我們其他所有感官上。

英國皇家鳥類保護協會（Royal Society for the Protection of Birds, RSPB）的一位管理員曾經向我解釋，在他們收到的意見表中，最常用來描述保護區的詞彙是「安靜」。他覺得這「很奇怪，這個地方明明非常嘈雜。」這正是有人經過調整以尋找聲音中的意義和較常見的現代經驗之間的差異，後者將這些聲音當成一般噪音過濾掉了。理查德‧傑弗里斯提出一個論點，認為對習慣察覺季節的人而言，季節比較早到來：「很有可能某個牧童聽到杜鵑鳥的聲音覺得沒什麼——除了立刻模仿——但他卻比最仔細聆聽的人還早四十八小時就聽到。」[6]

如果我們知道我們有兩個系統、兩種不同的方式來體驗和理解野外活動，自然會想知道這兩個系統的生物學解釋。

大腦不同的部位各有各的功能。所有脊椎動物都有一個「古老的大腦」，一組稱為邊緣系統（limbic system）的構造。這個系統讓我們可以做出快速的反應、情緒，和許多我們稱為動物般的思考或行為；它也與記憶和學習有關，而且在動物演化非常早期的階段就發展出來了。腦的這部分就是我們與大多數動物的共通點，甚至是相當原始的動物也是如此，它有時會被稱為「蜥蜴腦」（lizard brain）。

6 譯註：在歐美，杜鵑鳥啼叫是春天到來的象徵之一。

在邊緣系統內，有兩個杏仁形狀的區域，稱為杏仁核（amygdalae），負責情緒學習和恐懼調節，包括「戰或逃」（fight or flight）反應。我們在亞馬遜短暫相遇的那群人，在叢林裡聽到第二次鳥聲就逃跑，這是因為杏仁核記住他們最好的朋友上次在鳥聲出現後不久就被美洲豹吃了。那件事造成很大的創傷，而杏仁核知道我們不喜歡創傷。它透過不斷記錄模式及其後果，極盡所能幫我們避免創傷。

人腦也包含新皮質（neocortex）。那是比邊緣系統更笨重的部位，但是非常強大。它可以辦到邊緣系統辦不到的事，例如計算出256的平方根、控制言語、比較兩個物體的形狀與大小，並決定爭論政治與宗教。

想像有個理財能力總是很糟的密友，請你借他一大筆錢。你的邊緣系統會讓你對這項請求做出本能反應。如果你可以接受，你的新皮質會幫你決定你是否負擔得起這筆借款。就是這個區域讓我們可以在意識察覺到之前就揮手趕走黃蜂。當它接收到不喜歡或不確定的事情，就會發送給新皮質確認。如果你曾經對某個情況感到不安，但是當下不清楚原因，你的新皮質從你的邊緣系統接收到訊號，並嘗試理解它。「這裡有點不對勁」是邊緣系統的部分常用詞彙。

瑞士心理學家卡爾‧榮格（Carl Jung）認為，正是這個過程說明了許多預兆、迷信和其他可能被理性主義者認為異想天開的行為的背後原理。培布羅印地安人（Pueblo Indians）會因為心情改變而更動計畫；一個出門時被絆倒的古羅馬人會放棄他原本打算出門辦的事。對榮格而言，這些不是非理性的行為，而是那些更瞭解衝突訊號含義的人做出的決定。根據這個理論，我們是因為大腦正在努力處理我們還無法理解的訊號而滑倒或絆倒；以榮格的話來說，我們是處於「分心的心理狀

態」。當我們觀察風如何影響我們對環境的理解時，就會看到這個理論背後更深入的邏輯證據。

我們正在深入瞭解如何更進一步摸透大自然。邊緣系統與我們最快速的反應、我們的情緒以及學習有關。最後這個部分很重要：既然我們的邊緣系統可以學習，我們便能預期能更快、更透徹理解情況。俗話說：「一旦被咬，下次膽小。」（Once bitten, twice shy）但貝都因人（Bedouin）講得更深入：「曾被蝮蛇咬的人，會跳離有斑紋的繩。」過去的經驗形塑了我們的感知與未來的反應。

這種學習不僅限於簡單的緊急反應，我們融合更多來自感官的資訊後，也能在更複雜的情境下運作它。經驗豐富的醫生會在自己找到解釋前，先把重點放在診斷，更不用說病人。訊問嫌犯的警探在確定問題之前，就「知道」有些事情不對勁。一八五六年，在英國警察全盛時期，一名記者想要滿足大眾對這些新型專業訊問技巧的好奇心而探訪了一位警探。這位警探解釋他最近如何逮捕扒手：「連我自己都不清楚。這個人有某種特質，就像所有一流的暴徒（扒手集團）一樣，立刻吸引我的注意力，讓我把目光投到他身上。他似乎沒有注意到我在看他，而是直接走入重重人群中，不過接著他轉身看向我站的地方——這對我來說就夠了，雖然我以前沒見過他，而他據我所知也還沒有下手偷竊。但是我立刻就朝他走去。」

夏綠蒂‧勃朗特（Charlotte Brontë）將這個技能描述為「敏感度（sensitiveness）——奇特、憂心忡忡的偵探能力」。這裡提到的「奇特」（peculiar）一詞，暗指這項技能很神祕，因為我們無法自己調查來揭露其運作原則。當有人算出奶油的重量或花園表面積時，我們不會覺得這項能力很「奇特」，因為每個人都可以逐步描述、記錄、分析並體驗該方法。但是直覺性思考（intuitive thought）本身並不那麼容易剖析。但這不表示它無法被發展——套一句福爾摩斯的口頭禪，好戲開始了。把努力和觀察的重點集中放在特定領域，我們就能把自己的覺察能力發展到非凡的程度。

科學家已證實，我們經常不知不覺就對情境推論出結論。監測我們的手掌很可能就能接收到我們最早的「蜥蜴」反應，手掌會在我們的意識評估情境之前就出汗。在一連串彩色紙牌和賭注的實驗中，愛荷華州的科學家證實，賭徒早在可以解釋原因之前就顯著感知到紙牌中的模式。在一項與翻卡有關的實驗中，參與者在能說明原因之前就看出四十張紙卡的花樣。

心理學家在實驗室的環境中下了很多功夫，但是蓋瑞‧克萊恩（Gary Klein）決定把他的研究重心放在現實生活中，人們的經歷如何影響他們感知和決策的能力，且通常是在危險的情況下。他在調查一支消防隊在勉強控制災難的方法時，提出他最具詮釋性的一個發現。帶頭的消防員突然感覺到一陣恐懼，下令：「立刻撤退！」不久後，他們原本站立的地面塌陷到底下的火海。克萊恩很想知道是什麼促使他決定撤出那棟大樓，但是消防員完全不知道怎麼解釋。他認為是ESP——超感官知覺（extrasensory perception）——在那個場合和許多其他這樣的場合救了他。但是克萊恩並不買帳。

原來周遭已經有一連串的小線索顯示那場火災的樣貌不如往常。溫度比消防員預想的還高、對水的反應不像其他的火災現場，而且也比以往更安靜。這些都是眼前以外的、下方的火場即將爆發的徵兆，即便在那時它們還僅是「潛意識」的線索，典型的快速思考；它們被感官接收並被大腦記錄，但不是以個人意識到的方式。消防員的經歷引發了榮格和其他人提過的同樣深層不安感。這種感覺可以拯救生命，是很優秀的領導能力，但是我們不應該對這種心理學感到驚訝。這正是我們大腦演化而出的能力：根據經驗做出快速的決定，讓我們繼續再活一天。

大部分當代研究者多少同意邊緣系統的快速思考已在演化中扎根，且延伸自我們在自然環境中生存的原始需求。然而，我們默默預設我們已經不再與原始環境有關。只是許多人依然花時間待在

野外，而這些系統依然是將那種體驗提升到另一層次的關鍵。

在撲滅火災、醫生手術，以及警探的訊問室中判斷局勢的卓越能力，來自於我們祖先察覺周遭自然環境的能力的進化是為了幫助我們在自然世界茁壯成長，我們現在比誰都有能力重新發展它。事實上，由於這項能力，我們會犹豫，而不會一頭栽入。這種習慣源自我們的大腦從自然環境學習的能力；我們在靠近黃蜂之前會犹豫，是因為我們知道被蜂螫的感覺。

「一旦被咬，下次膽小。」意思是我們會從與糟糕經歷有關的情境時會犹豫或避開。這句話若用於當代的脈絡：如果我們曾因詐騙的電子郵件而受傷，遇到同樣的詭計時，我們會犹豫。

我第一次聽到可怕的夜間尖叫聲時，便不假思索地轉身面對──我的邊緣系統告訴新皮質，發生了需要警覺的事情，但狀況不明，需要釐清原委。我朝聲音衝去，害怕外面黑暗中有什麼東西在攻擊我們的膽小貓。

抵達騷動的源頭時，我聽到一陣躁動，然後歸於平靜。我感到困惑、擔憂，也無法解釋。隔天早上，我走到事發現場調查一番。地面上明顯有獾的蹤跡，懸鉤子（bramble）之間還有踐踏的跡象。原來如此！所以昨晚聽到的是獾在打架的聲音。下次又發生一樣的事情時，我稍微想了一下，「是獾在打架。」第三次，我直接抓起我的手電筒，踮著腳尖衝到一個我知道可以沿著樹林邊緣掃視的地方。我在那裡享受觀賞兩隻憤怒的公獾被我的手電筒燈光照射後匆忙逃跑，像一對吵鬧的混混被丟出酒吧。

對我個人而言，理解科學實現了兩件事。第一，解釋了樹形和星座帶給我的經驗。更令人興奮的是，闡明了我經驗中的差距：我還沒做過的事，以及我必須做的事情，是可能做到的。

我生氣勃勃地走向野外，攀上山頂然後停下來，突然整個人洩了氣。這條路還有個大障礙：我不瞭解快速思考的基本單位。如果我連組成的要素都不清楚，怎麼能希望自己重建它？我現在的確已經明白獲、樹和星星的零星經歷，但是我看不出任何有條不紊的方法可以發展這項能力。就好像我花了好幾年時間欣賞一座已被遺忘在時間洪流中的宏偉教堂畫作，我拿到建築師的圖稿，決定重建它，卻發現我不知道該使用哪一種磚塊。

顯然感官是不可或缺的——沒有它們，我們就無法提高對任何事物的覺察能力——但是我們的感官怎麼回饋給大腦，讓大腦可以打造這項更強大的感覺？我仔細研究科學案例，以及我個人經驗中有哪一區已經展現出這種新穎又古老的覺察，尋找兩者的共同點。

我們察覺到的一切並非全都深刻又充滿意義，但是有些事的確如此：我們稱為徵兆（sign）。警探從扒手的行為看出徵兆，就像我從樹的形狀看出徵兆一樣。當然！我又漫步返回山上，滿腦子想著這個剛意識到的可能性。要蓋出教堂是可行的，但只能用特定的磚塊。只有特定的徵兆可以讓我們的快速邊緣系統運轉；其他的徵兆一定要留待緩慢但強大的新皮質處理。

正當我開始領會到，只要理解自然界中的徵兆，就能找到我追尋的答案之際，另一個問題又纏上我，而且是更瘋狂的問題。與先前的許多前輩一樣，我以為我要到偏遠的地方找到那些答案。而且老實說，部分的我深受這個想法吸引，因為我有藉口來一趟我一直想去的那種旅行：花幾週的時

間到一個我連唸都不會唸的地方。

從克里特島回程的路上，我已經開始針對東南亞探險的資料進行初步研究——那是我最愛的地區。這趟旅行的重點是據說當地有原住民和動物已預見二〇〇四年那場毀滅性的海嘯；有許多人提到這項能力，這種「第六感」。

幾天後，我獨自走在南部丘陵（South Downs），英格蘭東南部的一片白堊山丘。我在離家幾英里遠的地方。穿過一叢叢荊藤和蕨類植物的島嶼之後，我找到一條路通往山頂更空曠的地區，我察覺到背後有一棵橡樹。那是很平靜的一天，沒什麼風，但我還是聽到樹的聲音。當我轉身看到一棵葉子掉光的枯橡樹時，另一個頓悟重重壓下我的異國旅行計畫。

我能聽到遠方的烏鴉和比較近的鷦鷯（wren，「鷦鷯」音同「焦療」）。但是我在找另一種鳥。野花的香味濃郁，馬鬱蘭（marjoram）從長草旁的原生處蜷曲向上生長。我隨意四處觀看，在紫杉中看到一個熟悉的外型，接著視線跳回我腳邊的硫磺蝶（brimstone butterflies）。然後我又再次集中注意力，看到大斑啄木鳥在橡樹幹附近跳來跳去，牠們喜歡我身邊的橡樹——我很少在更常見的山毛櫸上發現牠們。從牠撞擊的聲音使我立刻認出鳥種，這是無意識的行為，也引發了另一個無意識的聯想——橡樹。我清楚察覺到身後有一棵特定品種的隱形樹。就是那個瞬間，我明白了我的研究根本搞錯方向。

我不能冀望以熱帶荒野進行的採訪發展這種察覺能力。我唯一真正的機會該在更切身的地方。原住民的經歷是**啟發**（*inspiration*），而不是解答，而我這幾年來已經收集夠多的例子，可以明白什麼是可能做得到的；再多就是自我沉溺了。

我要挑戰證明我的第六感可以重新激發。雖然會很有趣，但我可不想寫一本書談論其他人在遙

遠的地方已經取得的成就。我不想當旁觀者。我想重新學習這項失落的技能，並分享其中的鑰匙。

為了實現這個目標，我最好的機會就在這片我最瞭解的土地上。

我一開始感到有點遺憾，但是後來領會到，我也是對荒野抱有誤解的幾百萬人之一。我曾讀過有作者把「荒野」定義太狹隘，是一種消費者的觀點，一種期望我們能在旅行的風景中獲得荒野感受的交易式見解。多年來我認同這樣的看法，也是我前往那些地方的部分原因，但現在我認為這樣很懶惰。但是我認為這樣的定義太狹隘，是一種消費者的觀點，一種期望我們能在旅行的風景中獲得荒野感受的交易式見解。

荒野感源自覺察能力，一種與某處風景產生共通感和對其感到深刻理解的感覺。重新學習鑰匙，就能得到真正的荒野感，得以在任何景色中得到這種更深層的感覺。只要我們選擇讓自己沉浸其中，任何城市街道的人行道都會充滿足夠的生機，使我們感到恐懼和喜悅。

我很快就接受我的選擇。這也可以從從另一個原因解釋：如果這些技能要跟我們的現代生活產生關聯性，那它們必定要能套用在文明世界周遭。如果我可以在距離倫敦不到兩小時車程的南英格蘭鄉村找到這種更深層感覺的鑰匙，那它就依然密切相關且垂手可得。

# 風錨

一個細雪紛飛的二月午後，我沿著林地小路散步。風從最高的高地往下吹，朝向北方，吹開樹木周圍的雪花。它們沿著自己的蜿蜒路徑吹過。前方的小路上有銀色的東西飛舞，如一道閃爍裂成三道跳躍的松鼠尾巴。這三道風沿著小路吹散，接著進入林下植物，再爬上一棵榛樹。

小路一側有淤泥，其暗泥摻入另一側骯髒老人的白鬍子，在其後方，棕色的山毛櫸葉子有節奏地舞動。一陣更強勁的陣風穿過樹林縫隙，為下方布滿紅色斑點的懸鉤子叢帶來一絲閃爍。一隻雉雞（pheasant）和我嚇到彼此；牠一邊發出打嗝的叫聲一邊跑開了。聲音很嚇人，但是牠逃跑的方向很正常。當我看著牠迎風爬上樹林間隙，一片雪花落在我的睫毛上。

走出樹林，在一座平緩山丘的山頂上，我聽到憤怒的烏鴉在我身後的世界鳴叫。太陽從厚厚的雲層後方落山，但仍有足夠的光線讓我注意到顏色和紋理變了。一大片均勻的高聳薄雲蓋住天空，但在雲之下，有邊緣參差不齊的烏雲通過：雲帶（snow carrier）。我的眼睛適應了地景的紋路，隨著對景色愈來愈熟悉，我開始能看出其中的異常之處。

有一抹大自然不可能允許的藍色忽然出現──有一條農夫的水管半埋著。幾分鐘後，我看到另一個不太對勁的顏色。它不像水管的藍色那麼鮮豔，卻是一小塊看起來不太舒服的顏色，在不同深

淺的綠色和棕色之下有一道米白色。我走過去查看，發現一個特百惠的小盒子[7]，就坐落在一堆腐爛、長滿青苔的圍欄柱之下。

「地理藏寶盒（geocache），這盒子是遊戲的一部分，請不要移動。」

我照吩咐把它塞回潮溼的土裡。地理藏寶（geocaching）是一種科技尋寶遊戲，用GPS座標尋找隱藏的寶箱。我這些年來一定找到了幾十個，但從來不是按照應該遵從的方式。像我這樣的人太過顯而易見，使得周圍的野生動物都能一眼看出：只要有人站在我所站之處，對周圍動物而言看起來都是明顯的掠食者。我移動到一處柔軟又綠意盎然的河岸，安頓在那。即使雲層很厚，我還是在逐漸黯淡的光線中察覺到日落，烏鶇（blackbird，「鶇」音同「東」）的奏鳴曲不絕於耳，然後是雉雞準備就寢棲息的鳴叫聲。

遠方農舍的燈光灑在黑暗的山丘上，南方海岸升起一道更廣闊的橙色光芒。是時候離開小徑、穿越田野來場冒險了。我走進風中，雪片嘶咬著我的臉，在我的外套覆上薄薄一層薄雪。

積雪不夠多，不足以讓我在昏暗的燈光下看出圖型，我在心裡記下隔天早上要早起，去尋找這些季節的瑰寶。我繼續往北，不斷活動手套裡的手指，眼睛同時也開始流淚。然後一股暖意籠罩了我。真是戲劇性的轉變，僅僅走了幾步就發生了。雪也不再刺骨，我被無形的羽絨被包裹。我察覺到前方的矮林叢，抬頭看到黑壓壓的樹牆。

烏雲散開，可以看到天狼星被獵戶座拖了上來，而獵戶座現在於較高的樹枝之間大肆閃爍。靠近森林邊緣時，光線和微風的改變結合在一起，當光線開始強穿樹叢時，風也一樣。我轉身朝樹叢

7 譯註：Tupperware，為美國的食品容器公司之一，類似「樂扣樂扣」等品牌。

中央走去，風減弱了，雖然依然把白蠟樹搖得嘎嘎作響。我的右臉頰有涼涼的感覺，一轉身，我只能辨識出一條獸徑。動物沿著樹叢間自然分開前行，並踩平了一些林下植物。樹木和動物一起形成一條細膩的風谷。

從一側臉頰的冰涼感覺到樹木搖曳，從行進時的灰塵到海面上的波浪，從鳥群面向的同一方向到煙霧與煙囪，風的徵兆一直都在。但是注意這些徵兆的習慣則不然，除非我們如此自我要求。我們需要知道風在做什麼。然後，我們對天氣、地景、領航、動物，和其他許多事物的感知便油然而生。能否與動物有一場難忘的相遇，取決於我們是否接受飄過的羽毛作為禮物。

風會影響許多動物選擇的路線，也塑造出牠們靜止時面對的方向，以及牠們察覺到我們和其他動物的能力。如果聽到身後的樹上有鳥叫聲傳來，我們意識到的風向能讓我們得知鳥面對的方向，以及我們不轉身時牠們飛走的方向。

風、人類和動物拍為的關係深植於許多原住民文化中。當風向轉變時，獵人的心情可能會改變，可能因此取消打獵。從後工業社會（post-industrialized society）的角度來看，這似乎有點異想天開，但是背後其實有合理的實際原因。如果風向使打獵難以成功，也許是吹自他容易隱蔽自身的區域而非向外，那就能明白為何獵人或許仰賴探勘維生，卻變得意興闌珊、不想出門冒險。

在這個領域，跨文化間的誤解和誤判可能性很大，我身為另一名誤解者，對此深感內疚。在婆羅洲（Borneo），一名達雅族獵人曾經指著一處河灘，表示鹿經常來此飲水。他補充說他們在這片河灘只會獵捕鼷鹿（mouse deer，「鼷」音同「西」），而不會獵捕其他物種。我卻直接跳到錯誤的結論，懶惰地假設這可能是出自對特定動物的迷信或宗教崇敬。結果事實證明，那片河灘的地形

使人幾乎得順著風靠近，也就是說只有對氣味不敏感的動物才有辦法被獵捕。麋鹿就是這種動物；其他的鹿會對人類的氣味有所警覺。

我們感受到的風是地圖的一部分。每當我們從暴露處或遮蔽處走進風中，都能輕易察覺其中的劇烈轉變。但是這些典範都是更豐富、更微妙的風圖世界的序言。如果風相當穩定，我們感受到的每一次轉變都暗示著地景上有些東西，通常是在迎風側，但並非總是如此：下風側的大型障礙也會影響風。在建築物或密林的迎風側站一下，你就會發現自己受其遮蔽，因為風被迫通過那個障礙物，開始爬升至比許多人的想像更遙遠之處。

高處的風可以不受干擾地吹拂，但是我們需要更加注意低處的風繞過山坡、樹林或建築物之間的方式。任何實質的障礙都會對其造成影響，而地景的顛簸可在比

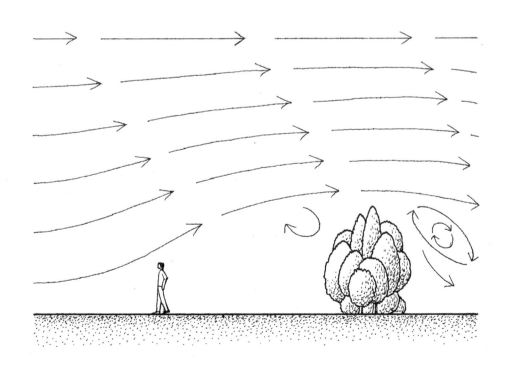

預期更遠的距離便對風造成影響的影響。實際上，這代表我們透過採集、反覆理解，然後用很多張小快照拼湊出一幅完整圖片來察覺這道風。這可能聽起來有點費勁，但是很快就變得輕鬆愉快。滿足感會來自兩種不同的方向：預測實現了，以及刺激洞察力的驚喜感。

想像你在半小時的路程中斷續感覺到風，對其吹來的方向產生一種非常舒服的感覺——你「定錨在」風身上，因為你對它吹來的方向有難忘的感受。許多人喜歡用其中一種主要方向來描述風錨——「風來自**西邊**」；此處，「西邊」就是錨。但對我們的直覺來說，從景色中找出一個錨點更有幫助——我們感覺到風來自**山坡上的教堂**——因為我們不需貼上標籤就能察覺到它。提供你錨點的事物不會是你長時間看不到的東西，這沒有對錯之分。你可能會發現，很多情況下你同時執行兩者。名稱和標籤從來都不是重點；它們是緩慢的擴充，充其量是快樂的負擔。風及其意義不會受它們影響而減慢或移動一时。

隨著時間，風向會稍有改變，總是會變的，不過一旦你對風的來源建立錨點，你就給了自己一個氣象站、地圖、羅盤，並能洞察動物行為。

預測來自於對每種風的熟悉度。一旦我們感覺到我們有自己的錨點，那麼每次經過位於路徑和該錨點之間的障礙物時，就能預期會察覺到風力和風向改變。我們注意到孤零零的雲杉，預期風速會下降，風向會出現波動；可以想像成風的「擺動」。我們經過那棵樹時，可以感覺到整整兩百碼之外的擺動。察覺到這個簡單又合乎邏輯的模式，能使人驚喜萬分地感到滿足。

要更快地理解這種效應，最好的方法之一是站在靜止水域的邊緣，可能是一座湖泊或一個大池塘，背對著風。看著風在水面上形成的漣漪，然後把它們的變化映射回岸邊的障礙物。你會發現較

粗糙和較平緩的斑塊混雜在一起，並開始看出距離多遠的障礙物就能形塑出這些風。現在你已經可以自己看到漣漪中的風影而獲得樂趣，再往左走幾步，等待圖型改變，再往右走幾步，重複上述流程，確認你做對了。

當驚喜的感覺湧現，我們的新意識就開始產生回報。風在你意料之外的時刻轉彎，讓你感覺到地景改變。風的轉向揭露了燕麥田中有一棵枯萎的小橡樹。我們立即察覺到改變，較緩慢的分析又增添了更多細節。藉由培養對重大轉變的覺察能力，我們對較細微的變化更能心領神會。在城市中漫步，我們感受到陣風，察覺到附近有小街；隔週，迎面吹來的微風逐漸增強，則意味著遠方樹林裡有一道防火線（firebreak）。

這種敏感性會自動提高我們對自己所在地點和經過的地方的覺察力。每次我們瞭解風的習性，都能獲得我們相對於風的方向感——也許我們知道自己已經背著風走了大概一小時。這不是在說我們完全回想起確切經過的地點，只是一種肯定的感覺。我們知道自己已經在風中走了一小時，當感覺到風吹在我們臉上時，便會開始察覺到我們正回望著起點。

我們不需去任何地方就能發展出這項覺察力。如果在家中或工作場所附近有一個地方，可以讓我們每天花一分鐘瞭解風幾次，我們就能從中獲益。因紐特人每天早上走出家門撒第一泡尿時，做的第一件事就是先確認風的狀況，然後向部落的其他人報告風向和任何變化。他們可以從中察覺到移動的冰會發生什麼事，會在何處出現裂縫，以及條件是否適合旅行或打獵。

現代的野外活動人士會穿好幾層衣服抵禦變幻莫測的天氣。以前的祖先則將變幻莫測的事物視為他們的盾牌。主要的天氣變化是「鋒面」（front）通過造成的結果，不同氣團的前緣會有不同的

鋒面名稱。這種情形發生時，風向和風速會有顯著轉變。如果我們愈來愈注意小如灌木叢或巨石造成的微小波動，任何鋒面都會自以為是地宣告自己的到來。它拒絕被無視。

在世界各地，雲在鋒面出現之前也會有變化。蔚藍天空會被捲雲細微的棉花糖取代，接著是一片卷層雲的乳白色毯子。太陽或月亮帶著一圈光環——「喔，守護你的牛群，遠離月亮的光環！」貝都因人如是說。如果伴隨著風向改變，這就是有鋒面即將通過的明顯徵兆。

這會變成快速的兩步驟過程：我們注意到風向改變，接著確認天空有沒有雲的跡象。這是一種習慣，一開始會有意識地做這件事，之後就會變成自動了。順序相反也可行：我們察覺到雲的跡象，促使我們確認風向。

在雲層之下，空氣中的水分會隨著天氣或風向改變而波動。從南部丘陵的山脊看得到海和許多海岸地標，看著它們隨著風的變化而消失和再現很值得。在消逝之前，遠方的特徵會失去亮度、顏色和清晰度——變成了鬼影。而隨著這些波動，其他的見解隨之浮現。

八月天，隨著溼度上升，遠方的海岸逐漸變白之際，我知道要尋找狍鹿（roe deer「狍」音同「袍」）。牠們在夏末的悶熱天氣會變得更活躍，冒險前往尋找已收成田地的殘株。我察覺到風的變化，有一道風緩緩吹上山坡，促使我看向海岸，眼前的一片白告訴我可以期待鹿的現身。不到一秒鐘的時間就發生了。

每一處地景都有這樣的配對，而你擁有的許多配對可以被風這把鑰匙解開。一開始是很普通的察覺到改變，但是會進展到更敏銳、精準和快速地明白變化所代表的意義。也許你會發現風變成從半山腰的黑色岩石吹來，不久後你發現雄雞躲在轉角林地的背風側。四小時後，開始下雨了。這樣的模式重複個幾次；你開始會想把風和黑色岩石配成對，做為你會在哪裡看到雄雞和即將到來之天

氣的徵兆。你可能還會選擇幫那堆石頭取名為「淫雉雞」。但是，無論有沒有命名，你的大腦都會為你把這些點連在一起。你已經獲得一種直覺，知道接下來即將發生的事。

# 野外徵兆與恆星路徑 3

螢火蟲藉由閃爍的訊息辨認彼此，樹會透過真菌網絡互相提醒受到攻擊，而細菌會傳送和接收信號。我們活在一個充滿徵兆的世界。但是大多數徵兆都跟我們擦身而過。我們是否迷失在美麗的恩尼格瑪密碼機當中？[8]

我們之所以活著，是因為大腦進化，能透過在噪音中找到信號來理解這些複雜性。每個物種都如此。樹木不需要擔心大型哺乳動物的聲音，但我們卻非擔心不可。我們會對出乎意料的吠叫或吼叫聲立即做出反應，或甚至腳下樹枝的斷裂巨響，而轉身面對聲音。即使我們不想，我們的邊緣系統還是會集中我們的注意力；那不是我們可以控制的。

有些事情是出於本能，例如對蛇的合理警惕。我們認出蛇的速度比認出其他動物還快，研究人員證實，當保護色的程度穩定上升至我們看不出大部分動物的體型時，我們還是可以看出蛇。部分原因是因為我們天生的花紋辨識系統，這個系統在不同物種身上可能都不同，但是我們與動物王國的其他成員有一樣的能力。豹會獵捕獼猴，但是這些猴子會敏銳地看出豹的花紋，而且看得出來什麼時候牠們身上的斑點「不對勁」。研究人員用豹的模型測試獼猴的行為，發現如果豹身上的斑點

---

8 譯註：Enigma machine，是納粹德國於二戰期間使用的著名密碼機。

不是逼真的花紋，獼猴發出的叫聲比較少，這是牠們認出豹的跡象。

但是我們只有部分的覺察能力是內建的；判讀信號時，很大部分是立基於經驗。我們學會比較留意環境中的特定事物，以便較快速判讀情況。綿羊發出的聲音會刺激經過該地區的漫步者出現與牧羊人不同的反應，溜狗人士的狗吠聲也一樣。這是因為他們有不同的經驗，每個信號對他們都有不同的意義。

如果我們勉強承認我們不能期望自己快速發現和解讀環境中的一切，我們可以挑值得研究的徵兆類型來了解，並集中我們的注意力在它們身上以簡化任務。為此，我們要穿越符號學的領域，也就是徵兆與符號的正式研究。在這個領域，我們發現了動物符號學（zoosemiotics）、植物符號學（phytosemiotics），以及生態符號學（ecosemiotics）的奇特地下世界：這幾個領域分別是研究動物、植物和地景之中和之間的徵兆。

我第一次接觸到符號學家的成果時被啟發了。長久以來，我內心很清楚這個世界充滿源源不絕的徵兆，但是多年來這些都奠基在個人經驗。數千小時的野外活動使我看得出模式、不對稱性及趨勢；這些都很美好，但往往難以解釋。我會在隨意的研究中翻找，嘗試搞清楚烙印在我心頭的形式和感受。運氣好時，我可以把髒手和膝蓋酸痛的成果配對到我能拾到的任何科學。

我在其他方面運氣也很好：關於我在進行的工作，有一些消息傳了出去，我很感激這世界各地指引我徵兆的來信者。活動進入尾聲時，我都會對我帶的團體說：「你們日後會繼續看到不同徵兆，數量還會比我看到的多，歡迎與我分享！」

我收過這樣的電子郵件，來信者告訴我狐狸朝東北方撲進雪地裡，還有一封來自法國的信，內容有關無翅紅蝽（*Pyrrhocoris apterus*），也就是「火蟲」（firebug）或「憲兵蟲」（gendarme）。

來信者奧本‧卡姆貝（Alban Cambe）看到牠們全都聚在比較溫暖的樹林南側。奧本還透露了這種蟲的另一個法文暱稱，「尋找中午」（cherche midi）、「正午搜索者」（midday searchers），更確認了牠們熱愛陽光和溫暖的溫度。

但是無論這些徵兆多麼溫暖和宜人，我的方法和好運卻讓我以狹隘的蟲眼視角看待牠們的豐富性。我後來明白了，但比我想像得還晚，符號學所走的路徑跟我平常的習慣大相逕庭，但卻提供了寶貴的觀察。

動物符號學（zoosemiotics）這個字在一九六三年創造出來，幫助我拓展我的認知。這門合宜的學科專門釐清動物在物種內和物種之間川流不息的徵兆。性、捕食、地盤：動物生活所有的關鍵領域都有徵兆幫助整頓，其中許多可為我們的感官所用。

我很快就發現，我的直覺以早期符號學家的話回響到自身，像是查爾斯‧桑德斯‧皮爾士（Charles Sanders Peirce）就說過，「宇宙充滿了徵兆」。我沒有資格評論美國哲學家約翰‧迪利（John Deely）說法的真實性，他認為符號學「也許是科學自十七世紀於現代感官中扎根之後，最國際性也最重要的思想運動。」但是我能說，我覺得符號學對我而言就是那麼重要。我知道我不孤單；在追溯得到的年代之前，我們一定已經開始思索萬事萬物的意義，任何新的跡象都會激發熱情與好奇心。徵兆是意義的跡象，而人類是「尋求意義的生物」，所以我們會發現徵兆很寶貴、值得讚頌，並且蜿蜒穿梭於任何新興宗教的根基之中。

不同宗教之間可能有分歧，不過追求意義的天性團結了人性；愛爾蘭早期基督徒和美國原住民部落的文化迥然相異，但他們都不會單純只把樹木當作植物，而是也把它視為一片「充滿宇宙意義的符號學網子」。這種追求是為了在一團混亂中找出模式，在混沌與超載的世界中找出意義。只有

認為我們生活的世界是如聖格里高里（St. Gregory of Nyssa）所相信的「各種形狀和色彩的和諧樂音，且擁有特定秩序與節奏」才最能振奮人心。因為說好聽一點，其他想法比較不那麼吸引人。誰會想把自己的生活視為兩道無限延伸的忘卻之間的無意義間奏？即使有人持有這樣想法也不會如此希望。這種追求生活視為藝術和寫作的歷史中不斷再現，而且會永遠持續。只要依然渴求生命的意義，徵兆就會獲得重視。

其他的個人挑戰是過濾我察覺到的所有徵兆，釐清它們符合廣大符號學的哪個領域，接著決定哪個徵兆**有效**。我需要知道哪些徵兆可供我們的快速思考系統學習所用。如果這項任務太過龐大，那至少現在可以開始定義它。

我們已經看過蛇、樹和星座有一個可以讓大腦快速運用的特徵：形狀。你每天在戶外早就已經在使用這個特徵，而且用很多次了，但通常自己都沒注意到。我們可以指出無害雲層中的不祥者，部分是因為顏色，但也是因為它們的形狀。一朵「毛茸茸的綿羊」積雲，會讓大家覺得它是無害的——它會被如此稱呼是因為其外型以及和善。但是一朵高度比寬度還要高好幾倍的高塔雲則會令人驚惶失措。在我們調查形狀時，動物可以當我們靈感的來源。

許多動物需要能盡快辨別來自空中的鳥類威脅。這是緩慢的新皮質型思考無法運作的好例子；它會害動物喪命。想像一下，假如你容易受到如老鷹等猛禽威脅；你可以列出一大串這種鳥的屬性，包括牠們不同的體型和翅膀、腳和身體的顏色。接著你會監看空中有沒有符合這些標準的鳥出現；或演化可以教你，他們的形狀有共同的特徵。

形狀特別適合用來快速辨別鳥類，因為我們就像是牠們的獵物（prey），經常將牠們視為晴朗

天空下一抹無色的剪影。但就算形狀差不多，動物還是會將問題複雜化，聚焦於確認猛禽的「手指」——一張開翼尖的羽毛——有些鳥類不會，或有些鳥會展開或分叉尾巴，有些則不會。這項細節在培養辨別能力的後期階段很有幫助，在那個階段，我們會嘗試辨別個別物種，但是對動物和我們而言，一開始的目標在於簡單易行，而猛禽共有的一個外型特徵為短頸。

實驗已顯示，容易受到猛禽傷害的生物（如鴨子和鵝），對任何短頸的鳥型輪廓都會出現反應，但是對長頸就沒反應。面對短頸的鳥模型也會有反應，甚至是實際上不存在但有著短頸的鳥模型也一樣。對鴨子和鵝而言，快速辨認的「鑰匙」，就是那個單純的形狀。

這種方法並不完美。鳥兒可能會把雨燕誤認成掠食者，即使牠們對自己無害，因為雨燕的外型剛好是短頸。但是就演化的角度來看，那是值得忍受的假警報——雖然認錯了很尷尬，事後這隻公鴨毫無疑問會在牠雄赳赳氣昂昂的一群朋友間被好好嘲笑一番。

我相信頸部形狀的重要性可能仍比我們認為的更深植於心。去請一個人畫給你一隻飛翔的猛禽和一隻飛翔的鵝，即使他們嚷著自己畫不好，但兩者的脖子差異可能還是很明顯。

動物這種簡化法具有啟發性，因為那與當今大部分博物學家鼓勵的方法相反。動物這種簡化法旨在增進我們理解自然的交流，從定義上而言，目標都會放在我們的緩慢思考。過去幾個世紀以來，所有旨在增進我們理解自然的交流，從定義上而言，目標都會放在我們的緩慢思考。過去幾個世紀以來，新皮質是王道，因為它負責處理言語和閱讀，但這導致我們更加速遠離以直覺理解自然。在過去，我們得知動物行為的方式可能是看見森林中成對的裂縫，並且看見面前的人突然呆楞與後續的肢體語言——我們的快速思考能理解的區域，並從中學習。我們可以在現代的鳥類辨別方法中清楚看到這種差異。

它假設我們熱中於辨別出個別的物種，可能過一段時間後的確如此，但這種方法針對的是我們

的新皮層，而非我們的快速思考。英國皇家鳥類保護協會製作了一本關於英國鳥類的優良手冊，書中包含了辨別各種鳥的方法。我們能在那本書中得知，只要知道灰背隼（merlin）「身長二十五至三十公分……翅膀短、底寬，有尖翼，尾巴比紅隼（Kestrel）短。棲息時，翼尖可延伸至約尾巴約四分之三處」，就能辨別出這種猛禽。這些都是詳細的敘述，但很難憑直覺運用。為此，對我們較容易的聯想方式是，先想到非常廣泛的群體以及符合它們的形狀。可能被猛禽吃掉的動物也許無法分辨其中的差異；我們的「蜥蜴腦」喜歡把事情想得簡單一點。像歐亞鴝（robin，「鴝」音同「麴」）這樣形象受歡迎但迥異於其個性卻的鳥不多。歐亞鴝根本不是甜美嗓音、樂於出現在聖誕卡上的一抹冬景色彩，牠們堪稱精神病態。牠們具有強烈的領土意識，並投入龐大精力建立和維護自己的地盤，包括為了嚇唬敵人而鳴唱。如果一隻歐亞鴝進入另一隻的地盤內，且沒有被鳴唱或攻擊性的飛行和身體語言嚇倒，那接著就會發生衝突。

人們總是會忍不住將這些行為歸咎於歐亞鴝是受到闖入者激怒，並在決定攻擊之前先仔細盤查地。但英國演化生物學家戴維・賴克（David Lack）在上世紀中葉主導的歐亞鴝研究仍是至今的基準。他們揭露了入侵的歐亞鴝會刺激攻擊的具體內容。是動作、聲音、行為、足以識別的形狀、鳥的顏色，還是其他的要素？

賴克在真正的歐亞鴝地盤中放了一隻歐亞鴝填充玩偶。這個不會動的模型遭受猛烈攻擊，直到頭部整個斷掉，攻擊都還在繼續。賴克和他的團隊為了得知留棲的歐亞鴝什麼時候才會認為任務完成，特意拆除了歐亞鴝填充玩偶的尾巴。無頭無尾的身軀再次受到攻擊。然後移除了它的翅膀；還是遭受攻擊。他們繼續進行這個奇怪的俄羅斯玩偶實驗；接著拆除了歐亞鴝模型的身體和背部。只剩下胸口的一些紅色羽毛和下方的一些白色羽毛，由金屬絲支撐著。攻擊還在繼續。經過多次實

驗，該團隊得到了答案：刺激點是紅色的羽毛。如果把紅色換成棕色，攻擊隨之停止。

「紅布會逗牛發怒」這句老話是個迷思；其實刺激公牛發動攻擊的是揮動紅布的動作。但紅色是歐亞鴝的觸發因子，牠並沒有**被這闖入者激怒**，而是出於一個簡單的徵兆而想要清除其地盤上的其他同類：胸前的紅色羽毛。

從章魚之間發送的訊息到真菌的生動色調，世界充斥著顏色的徵兆。我的任務不是像老祖宗那樣，期望可以在所有顏色與內臟的可怕色彩中找到意義，而是接受大自然主動提供且具有快速價值的徵兆。白色的閃光洩露了兔子的臀部，正如我從白霜上較深色的印記中察覺到事有蹊蹺一樣。森林中盛開的野花是有陽光洩露的徵兆，因此就能確定方向。

我在一座西班牙小山的山邊，對動作做為徵兆的重要性有了寶貴的見解。這是一趟奇怪又愉快的臨時出遊。有個藝術家和我一起，我只知道他叫做朗（Long），他從寸草不生的山坡出發，在阿爾梅里亞（Almería）一座山的山頂上搭建了一座臨時裝置藝術。他從附近收集了多年來當地人丟棄在該處的啤酒瓶。他把瓶子打碎成更小片的棕色玻璃碎片，然後剪了一張老鷹翱翔的紙模版。他打算上山用碎玻璃做一隻老鷹，幫它拍張照，再把玻璃撿起來回到山下。當我們帶著玻璃在松樹間穿梭時，我們交換了關於大自然的故事，我指出扁桃花（almond blossom）是如何成為我們的羅盤，花朵會先從樹的南側開始綻放。

朗告訴我，在他加拿大住家的附近，只要用手模仿黑松鼠尾巴的動作，黑松鼠就會靠近你。他的手在胸前上下擺動，解釋這樣的動作會讓動物靠近你加以盤查。我以前從沒聽說過這個技巧，回家後我研究了一下。果然，YouTube上有證據確鑿的實例，甚至還有一部影片；手的動作顯然是一個徵兆。從那之後，我在我家附近的灰松鼠身上試驗過，似乎有效果；牠們非常仔細地觀察我的手

的動作，但既不接近也不逃跑。有時這個動作似乎對牠們有輕微的催眠效果。解釋動物將動作視為徵兆的科學很多，松鼠的尾巴確實是徵兆系統的一部分；它會向其他松鼠傳遞訊息，並告訴一些掠食者牠們已經洩露蹤跡，原因稍後會更清楚。

演化已經教會動物最簡單的徵兆，並因此產生每項任務最快速的鑰匙。為了簡單起見，牠們還會在同一任務的不同階段使用不同的徵兆。正在尋找特定花朵的蝴蝶可能會用氣味判定牠們已經離花很近，但是隨後又以單一朵花的顏色為目標，飛向它並降落在上面。牠們以氣味為草圖，顏色則是牠們的領航設備。

任務會隨著時間和季節而變化，所以徵兆也是。天蛾（hawk moth）藉由顏色找到方向，順利飛抵牠們的目的地，而這些顏色會隨季節變化。牠們尋找食物時會飛向黃色和藍色的物體，產卵時飛向黃綠色物體，準備冬眠時飛向陰暗或陰影籠罩的地方。

有另一個強大的徵兆是不協調，也就是異常。即便我們不認為自己有看出模式，我們的大腦也很擅長找到模式。且只要發現了一個，接著就會在出現不協調的事物時立刻看出來。把起一堆樹葉或樹枝，然後請另一個人以看起來很自然的方式再次將它們灑在地上。他們會發現這出奇地困難；他們很可能會創造出看起來不「對勁」的東西。地面上的樹葉或森林地的樹枝，都有一種難以描述的分布模式。

徵兆普遍的規則之一是依賴：如果動物或植物依賴於其他特定的動物或植物，那麼我們注意到前者時就是後者存在的徵兆。兩者之間的距離或時間可能有差距，但這些差距必定時常很小，而經驗可以讓我們知道它存在是何時。蒼蠅孵化代表附近有魚。

我愈來愈瞭解有用的徵兆類型，但我仍然需要更深入地探究我們如何學會憑直覺感知它們。我

知道可能沒有完美的捷徑——我們重視經驗是有原因的，練習和觀察一定是其中最大的挑戰。我們可能需要學習 quinning，即因紐特人等待動物時的深厚耐心，但這不代表我們不該追求學得更快。

教師、訓練師、教練和導師在生活的各個領域都扮演著重要角色，因為當有人告訴我們該走哪一條路時，我們學得更快。

事實證明，這個過程很簡單，只分成三個部分。我們需要知道要找什麼，然後找出那些東西，而且我們需要在意。可以把這三個部分想成知識、經驗和情緒。前兩者顯而易見，結合在一起形成了智慧；第三個不那麼好理解，但三者全都合乎邏輯。

第一部分是最簡單的：我們的大腦無法察覺它不知道的事物，所以我們能感知愈多，原料就愈多。但是我們留意事物的能力有限——例如，我們看不到我們身後的東西——所以我們可以運用每一種感官，把我們關注的每一件事物成花錢。它是有限的資源，我們需要明智地使用，如果我們知道該將重點放在何處，那就能更快地學習和覺察。

第二部分是練習觀察。我們的大腦會儲存圖像、事件及其結果——即它們的意義——並篩選和比較我們經由感官接收到的訊息與過去的經驗來理解世界。我們「不假思索」地停在紅燈前，是因為我們對那號誌的經驗很快便觸及該圖像和意義在快速無意識思考中配對的地方。

花時間練習注意周遭事物，建立了我們快速思考的區域，稱為「聯想活化」（associative activation）。我們注意到的一切都會刺激我們的無意識思考，喚起過去的相關事物。如果你看到「雲」這個字，你的大腦會自動啟動一個程序，開始檢索相關概念、經驗和情緒。相較於洞穴，它與天空相關的事物更合拍。同樣，「洞穴」這個詞會引發一系列非常不同的聯想。在第一個實例中，你比較可能想到藍色或白色，在第二個實例中會想到蝙蝠，但你確切聯想的內容將取決於你的

經驗。

如果你曾在山洞裡過發生嚴重事故，這個詞本身就會引發很多強大的聯想、情緒和生理反應。

在你有時間有意識地思考之前，你的臉部表情會不由自主地改變。如果最初幾次我們聽到冰淇淋車的叭噗聲後不久就得到冰淇淋，我們的大腦會在沒有提示的情況下將它們配成對。叭噗聲讓我們垂涎三尺。只要我們有過把兩件事聯繫在一起的經驗，大腦就會完成剩下的工作。愈常出現這樣的經驗，自動化的速度愈快。我們的挑戰只是要注意到這些聯繫，而這讓我們知道自己要尋找什麼。

哲學家大衛‧休謨（David Hume）認為我們有三種方式來建立聯想：

1. 彼此相似的事物。
2. 在同一時間或地點發生的事情。
3. 造成某些結果或由其他特定事物引起的事物。

後兩者與我們特別有關係。

自然界中的萬物都不是隨意散布的；一切都與時間、地點和自然的其他部分有關。我們看到兔子之處，就會有草地；我們找到鹿之處，就會有壁蝨；我們看到蕁麻（stinging nettle）之處，就會有酸模（dock）；我們看到花崗岩之處，就會有沼澤；在我們看到和聞到野花之處，就會有蛾；我們看到星星時，就會比較涼爽；我們看到獵戶座高掛天際時，代表冬天快到了；我們看到天蠍座回

歸時，就能聞到路邊野薄荷的芬芳。

動物的行為背後都有一定的原因，我們開始將行為與原因聯繫起來。一旦我們知道要將兩者聯繫起來，我們的大腦就可以建立快速理解。我們加快了這個過程，因為我們被事先告知要尋找這種關聯並因此注意到它，而不是在野外過了幾十年之後才非常緩慢地找到關聯性。我們可能已經將狗吠與有陌生人靠近配對，但我們可能沒有想到將陌生人與稍早遠方鳥類飛行方式的改變配對。下次我們這麼做之後，就會覺得狗吠似乎遲了一點。

在一個稱為「回饋」的過程中，知道與練習尋找什麼會結合在一起。如果任何情況發生後很快就浮現明顯的後果，我們會更快對該情況形成直覺。我們都被廚房裡的熱鍋燙過，通常是在別人用過鍋子之後，但我們很快就會在聞到熱爐的氣味和聽到聲音時，聯想到要注意它上面或裡面的所有東西。在熱爐周圍粗心大意的後果是即時而明確的。反之亦然：如果回饋很慢，比如當我們試圖找出花園裡哪些植物長得好，我們還是可以獲得直覺，只是培養的過程會很緩慢。

在大自然中，我們觀察到的大多數事物都屬於這個範圍。回饋愈快愈準確，愈值得我們關注。鳴禽的警戒聲很容易與環境中的威脅聯想在一起——也許你連續三個早晨都聽到花園裡的喧鬧聲，然後連續三個早晨都在喧鬧聲出現一分鐘後看到貓走過。你很快就在看到貓之前察覺到有貓出現。

然而，儘管烏鴉的聲音無疑具有更豐富的含義，但由於牠們的生活和語言的複雜性，回饋很差且緩慢。將鴉科動物的聲音與確切含義配對要困難得多。我們心想一定有事情發生，但由於我們生活在常受海嘯威脅的地區，並鍛鍊出一雙火眼金睛來察覺對這些行為，包括假警報，否則這屬於緩慢思考。因此，植物或動物愈常見，聯想的情境愈多，我們配對的機會就愈大。

不常發生的事件很難快速理解其含義。我們可能知道動物的某些行為意味著海嘯即將來臨，不過是什麼事呢？

第三部分，在意，在我們思考邊緣系統如何以及為何演化至此之前，這個概念可能看起來很模糊。邊緣系統負責處理情緒和學習，當說到我們對環境的理解，這兩者是相互關聯的。自古以來，自然界中許多經歷是關於機會或危及生命的情況。想想你在家裡出乎意料地聞到瓦斯味或燃燒味時會有什麼反應；我們的祖先在森林中聽到某些聲音時也會有一樣的反應，儘管由於他們更熟練，所以無疑會反應更快。

我們不會想危害自己以賦予情境更多意義，但「在意」比生命或死亡更複雜。消防員仍然仰賴直覺來保全自己，但外科醫生則不然——主要是處於危險之中的人。但是外科醫生仍然在意自己是否擅長他們的工作。大多數職業也是如此：好的老師會在意，正因為他們在意，所以他們會感受到不同教法的結果。隨著時間過去，他們會擁有直覺去選擇最適合個別學生或團體的教法。我們會記得我們最好的老師不是因為他們擁有的學術知識，而是因為他們知道什麼方法對我們有用。

還有一個大家都有的心理特徵可以幫助將練習轉化為在意。我們比較重視自然最容易回想的事物，而這些事物也是我們接觸最多的。因此，我們在野外待愈久，我們就愈重視自然現象，也就愈在意它們。如果你認出特定的動物蹤跡或葉子的形狀，你就會熟悉發現時得到的好感。

我們無法憑空對某件事感到在意，但是既然你正在閱讀本文，那麼你心中的在意早已存在，且會繼續增長。知道要尋找什麼和經驗會帶來成功，這可以培養出有熱情的興趣。心中的在意會蓬勃發展。原本不屑一顧的預感或不安感會變成我們珍惜和追求的東西。我們愈在意，大腦就愈能顯示後果，我們的直覺便建立得愈快。如果我們夠在意，發現有個星座過了三小時後比最初看到時更高，代表我們正在察覺該模式意義的道路上前行。

在這之中有一個引爆點。你會愈來愈希望可以看出聯繫：我們感覺到更多，我們學到更多，而

這增加了我們的機會。不斷增長的成功經驗所帶來的滿足感點燃了心中的在意。這是最好的回饋循環。我們原本只是希望可以看出自然界萬物的徵兆和意義，現在可以察覺到自然界中的一切都是帶有意義的徵兆。我們感覺到了。

第二部

上與下：天空與陸地

Above and Below: Sky and land

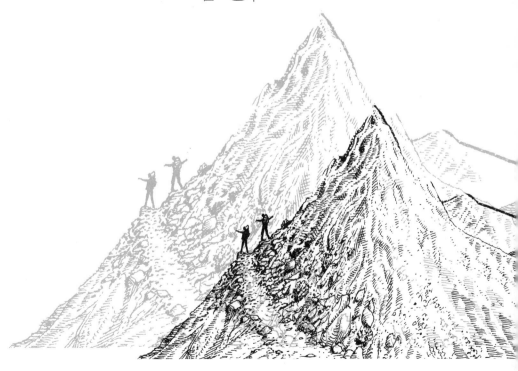

# 剪切

一個寒冷的三月天，我看到一道無形的風。七世紀的英國修道士亞浩（Aldhelm）稱風是無形的。他說得對，但也說錯了。風讓我們有機會觀察自己從緩慢思考到快速思考的過程。試試看觀察遠方雲層的移動來測量風向。這是辦得到的，但是要花幾秒鐘時間，前幾次嘗試完全無法憑直覺看出端倪。不過如果我們練習辨別一種特定的雲的形狀，就能發展出直覺的方法。

風速幾乎總會隨著高度上升而增加，導致在高聳雲朵的頂端形成剪切。如果我們把高雲想像成一疊紙牌，頂端的紙牌遇到較強的風時會滑得較遠，顯露該處的風速。我們目前不需要擔心高空和地面風向會逐漸有差異的問題；我們在此關注的重點是實驗新方法背後的心理學。

當你看到雲的頂端有剪切時，只需在腦子裡記下它們顯露了風向。儘量經常做這件事，很快會發生一些有趣的事……之後會出現那麼一個瞬間，你能看出天空中的風向。你連想都不用想就能立刻感知到一些事。

# 斜坡

有個潮溼的夏日早晨。雨剛下過，我沿著一條海邊小路離開沙灘。經過混合的林地，直到只剩下零星幾棵樹，孤立在懸鉤子、荊豆（gorse）和草叢之間。

我繼續往上坡走，現在感受到風全力吹來。在海上，海面像是被貓爪耙過。在一叢懸鉤子附近有一間中空的二戰火砲掩體（gun emplacement）。飲料罐和零食包裝如常佔據一角。

我坐在混凝土平頂上，向外望著海面。風在兩道岬角之間匯集，形成廊道般的海浪；吹過灣口時，風往外散開。我看著它大搖大擺通過，有著淺淺的後端與陡峭的前端。熟悉的圖型在我底下最傲然聳立的岩石附近形成。每一次風的轉變都使海浪洶湧又退去。

沿著小路再繼續往前走，我遇到一棵枯萎的岩槭（sycamore）。它毫無遮蔽地暴露在外，因而付出代價，身上還帶著暴君留下的痕跡。它身上的疤痕朝我咆哮。

每一處風景都在承受我們不願忍受的天氣，日日月月年年。我們的生活和工作會在我們的臉上和手上留下痕跡，每個環境也都有歲月留下的皺折。

一旦我們適應風目前的作為，及其為雲暫時塑出的形狀，我們就需要留意長期的趨勢。這之中有自然法則，樸素之美，決定了風會賦予其塑造的所有事物熟悉的形狀。我們可以把它想成「斜坡」。

從雪和冰，到沙子、塵土、水、樹木、灌木、草地，甚至岩石，風都樂於在相遇的所有物質上雕塑出它的斜坡。自然中的萬物，只要曾經被夠強的風吹夠長的時間，就會在風吹來的那一側形成比較淺緩的角度，而在風吹走的那一側形成較陡的角度。斜坡在自然中隨處可見，甚至可以在火星的沉積波痕（sediment ripple）中看到。唯一改變的是形狀的劇烈程度、持續時間，以及我們賦予的名稱。在水上可能存在幾秒而已，但在岩石上則可能持續千年。

首先，我們最容易在毫無遮蔽的樹上看到這個效應。海上、沙漠或冰原也一樣。在不同介質上出現這效應——水波、沙丘、岩石與雪丘（snow dunes）——就會有不同的名稱，但是不需要感到困擾。我們正要重新建立的感覺與詞彙無關。

斜坡之內有近乎無限的微妙之處。在半山腰上的小林地裡，我稱之為「楔狀效應」（wedge effect）；在迎風側的矮樹叢不會如能遮風的下風側樹木那麼高。但是對我們的快速覺察而言，我們只需要瞭解斜坡：其形狀較緩淺的一側始終指向風吹來的方向，陡峭的一側則都指向風吹走的方向。

現在我們擁有一個隨處可見的形狀，讓我們知道兩件事：方向感，以及眼前風景的盛行風（prevailing wind）。

一旦我們學會注意它，我們就會發現它的方向在整片風景中都是一致的。我們可能會選擇再拼上另一片拼圖——也就是盛行風的主要方向。我住在歐洲西北部，這裡的風時常來自西南方，但同樣地，標籤不重要。斜坡與其說是方向的線索，不如

# 斜坡

## 風向

被風吹掃的樹

楔狀效應

沙丘

雪丘

岩石

被風吹掃的草

說它**本身就是**方向。

如果我們注意到樹林或草地上的斜坡，我們就有一個徵兆，可以讓我們立刻確定方向。我們旅行時可以用這個徵兆當作唯一的方向概念；也許我們沿著生著草的斜坡走了一小時，然後又逆著斜坡才找到回家的路。我們把斜坡轉譯成主要方向的那一刻，我們就從對風景的直覺感進入到分析的層次了。這決定無關對錯，只是一個選擇。有時我們會想這麼做；以一種現代的方式看待世界，所以很難抗拒。只要我們依然很清楚自己在做什麼，我們就能切換這兩種模式。但是如果我們覺得需要分析和標記所見的一切，那我們便難以快速發展出直覺感。

有時，強勁的盛行風會因為鹽和沙、或冰和雪而增強威力，這會對地景造成誇張或繼發性的效應。沿海小路的岩槭有兩個明顯的徵兆。首先，它有斜坡；第二，它是由盛行的西南風強行塑造。迎風側的葉子比較小、乾縮，且邊緣枯死。下風側的葉子比較大、比較綠也比較健康。

但是它也帶有鹽的痕跡，這個效應稱為「焦枯」（burning）。

想憑直覺察覺一切需要多加練習，不過只要熟悉了斜坡的形狀，我們就會發現它出現在地球上每一處風景中，無論是在東京市區還是外西凡尼亞（Transylvania）。

# 粉紅羅盤

雨過天晴，留下一片參差不齊又高聳傾斜的雲層。一天到了尾聲，太陽從樹林茂密的山丘後方落下。我沿著地平線看到粉紅的散射光芒看見了方向。

大多數人對太陽從東方升起西方落下的概念都有些熟悉。但是這種認知分成許多層次，也是區別現代觀點與古代的其中一項指標。

明白太陽升起方位的大致意義之後，我們可能會知道它在六月時上升的位置比較靠近東北，十二月時比較靠近東南方。愈來愈熟悉這些基礎概念之後，太陽羅盤其餘的部分就是熟悉度和估算了。如果我們知道太陽在正午時位於正南方，十二月下旬時會在靠近西南方的位置落下，我們就能接受它在中午和日落之間會接近西南偏南。

我們可能會曉得，太陽會在正午時分位於正南方。接著，

如我們所見，我們不需思考主要方向或使用現代羅盤，只要利用太陽就能找到方向，經過練習，這項能力會變成直覺。古人用了許多不同的標籤，有時根本沒有標籤，且經常換另一個角度看待這樣的關係：固定地點的日出方向顯示了一年當中的時間，而非其他事物。太陽作為方向和時間指標的這個原則無所不在，我們在所有古代文明中都能找到。

一旦感知太陽方向的能力變成第二天性——也就是說，直覺——那麼只要透過練習，所有由太陽直接照射的東西和投射出的陰影都能給予同樣的熟悉感。如果你察覺到時間接近中午，因此你的影子投向北方，你跟著影子走半小時，這段短暫時光結束時，你將直覺地將影子聯想到北方，正如中午的太陽與南方。

下一步是注意太陽如何反射許多我們從未想過可以當羅盤的東西。在蓊蓊鬱鬱的山谷深處，天清氣朗的一日將盡之際，仰望最高聳雄偉的樹木，你會發現樹頂有明亮的羅盤灑落，即使太陽從你眼中消失之後還能持續很久。現在看向天空更高處的雲層；花點時間觀察它們是怎麼出現較亮和較暗的一側，以及在一天即將開始或結束時，亮度和暗度又是如何加劇。

在我們看不到太陽後，遠方的高雲還可以把陽光保留在一側好幾個小時。如果我們曾經練習把太陽聯想到方向，那遠方雲層頂端的亮側不只指向太陽，還會形成一個羅盤。雲朵亮粉紅色那一側很快就會像正午的太陽一樣，快速為我們建立方向感。

一個星期六早晨，我在水上待了幾個小時，測試一個新的家庭玩具，那是一艘充氣帆艇。港口散布著停泊的遊艇，使我們在航道上搶風前行（tack up and down）的初航變成令人愉快的挑戰。在我們這艘單帆小艇東奔西跑之際，我比平常更努力判讀港口的微風、解析水中和天空中的圖型。

我注意陸地上方的每一處漩渦與每一朵氣泡雲（bubbling cloud），這樣我就可以實現毫無雄心的兩個目標，不讓自己溼掉。也不會被傳統船上的人嘲笑。

我成功撐過這項挑戰，沒有翻船也沒被取笑。等到我啟程返家之際，我的眼睛變利了，肌肉維持緊繃，就是這樣準備就緒的狀態，使得漂在空中的山丘景象如此精緻。當醒目的徵兆朝強化的意識撲面而來時，會出現一種極其興奮的感覺。

當空氣中的水氣多到無法保持氣態，就會形成雲。達到這個程度時，透明的水蒸氣會凝結成小水珠，可以散射光線，形成雲。正是光線的散射使我們看到白色。水滴愈大，吸收的光線愈多——雲就會變灰色——愈有可能開始下雨。所以，我們會把烏雲跟即將下雨聯想在一起。

雲朵是否會形成受到兩個主要因素影響：空氣中的水蒸氣量及溫度。空氣愈溫暖，水蒸氣可以保持氣態的量愈多。這表明如果空氣中的水蒸氣量持續增加，到了一定程度就必定形成雲。或者，

如果任何含有水蒸氣的空氣溫度下降，到了一定程度——露點（dew point）——必定會形成雲。

在自然界中，這兩種情形都經常發生，所以我們才能看到這麼多雲。也是因為這樣，我們不會把霧跟炎熱的天氣聯想在一起——霧只是高度非常低的雲，而空氣較暖時可以容納大量水蒸氣。也是因為這樣，我們在清晨和黃昏看到的霧會比較溫暖的中午時分還多。

海面上的空氣非常潮溼，因為水會不斷從海中蒸發。如果空氣充分冷卻，這就有可能在海面形成霧。但也代表如果有任何東西把潮溼的空氣提升到空氣溫度較低的高度，就會形成雲。因此一國只要在盛行風的迎風面有海岸線和大片海域都可能發生大量降雨，尤其是在向著該海域的那一側。

陽光照射到陸地和海洋時，對兩者造成的影響不完全一樣，因為陸地的加熱速度比水快很多。也就是說，陸地上方的空氣升溫速度也比海面上的空氣還快，且暖空氣會上升。如果溫暖又潮溼的沿海空氣上升到充分冷卻的高度，就會形成雲。

陸地上空的雲顯然比陸地本身還高很多，數千年來，這個簡單的物理原理讓海洋領航員可以早在看得見陸地之前，就先看到島嶼。海拔一百英尺的島嶼可以在十二英里之外看到，但是同一片島嶼上方兩千英尺的雲，則可以至少在五十英里之外看到。

島嶼形成的雲（island-formed cloud）的鑰匙之一是它們的外觀和表現與其他雲不同。它們有不同的形狀，但是更重要的是，它們的移動方式不一樣：如果你看到地平線上散布著隨風移動的雲，以及形狀緩慢變化但卻不會移動的雲，很有可能這片雲下方有陸地。島雲（island cloud）會不斷地在空氣中形成和分解，但是最終結果是這朵雲似乎哪裡也不會去。在海上獨自待了二十六天後，我在加勒比海群島上空看到這些雲的喜悅是一段美好的回憶，只有幾個小時後聞到聖露西亞（Saint Lucia）甜美青翠時的興奮才有辦法超越。

風在陸地和海上的吹拂速度與角度略有不同，意思是非常潮溼的空氣可能會沿著海岸聚集，形成長條雲帶，可以標示出海岸線，且遠遠就能看到。走在南部丘陵時，即使還看不到大海，也很常看到描繪在南方天空中的海岸線。當我們經過幾天辛苦跋涉後，看到一條長長的雲彩，且領悟到我們眼前所見的是空中的克里特島南岸地圖，那完全是一場更令人狂喜的經歷。

規模較小的區域，如森林、城市，甚至機場，在劇烈陽光照射之下的升溫速度都會顯著快於周圍較淺色調的鄉村。這可能會形成小很多的區域雲。針葉樹會釋放一種稱為薄荷烷（terpenes）的化學物質，科學家已發現，這種物質會形成有助於「雲種」（cloud seeding）的氣溶膠顆粒，這些氣溶膠顆粒能在針葉林上空凝結，使雲更可能形成。

我過去常駕駛小飛機從簡便的草地跑道起飛，那條跑道離希斯羅（Heathrow）機場非常近，並且注意到機場深色柏油碎石跑道上方的雲時常多過於綠色跑道上方。太陽對柏油碎石的加熱速度比周圍的綠地還快，造成局部上升熱氣流和雲朵形成。這也是為什麼你經常可以看到猛禽在針葉林上方的熱氣流之中翱翔。同樣是在規模較小的區域，阿拉斯加獵人曾說過，早在親眼看到馴鹿群和狗聞到氣味之前，他們就能在好幾英里遠之外找到馴鹿群，他們的方法是透過牠們呼吸產生的小雲團。

陸地與海洋的顏色可說處處不同且差異相當明顯，雲的底面也可看出顏色變化。在北極，這種天空地圖經常被使用，尤其是稱為「水天空」（water sky）的效應，開闊水域會讓上空的雲層顏色較深。經驗豐富的北極人可以看出雲中的其他顏色：流冰（pack ice）賦予純白色的色調，海冰（sea ice）呈現灰色色調，而陸地上的雪則為雲層增添黃色的色調。在太平洋上，領航員依據同樣的原則尋找島嶼，但是用的調色盤不同。白沙上空的雲會是亮白色，林地上空的雲則顏色較深，在

乾燥的礦脈上空可能會看到粉紅色調，而潟湖上空的雲也許會帶有綠色的色調。

那天在航行後看到空中的山丘特別難忘，因為我正看著一個最喜歡的天空地圖標誌。當風遇到高地時，會被迫向上而形成亂流；在水中的物理原理也完全一樣，河流經過樹根時會在水中形成漩渦；任何流體通過障礙物時都會產生漩渦。風穿過建築物的角落時會形成塵渦（dust vortices），水流經岩石時會產生駐波（standing waves），水波看起來想要逆流而上。

當風吹過山丘，會向上抬升並形成漩渦。如果風夠強又遇到陡峭的地形，它們可能會非常強大，已知可以力克輕型飛機導致空難。但是更常見的是，會有足夠的上升力

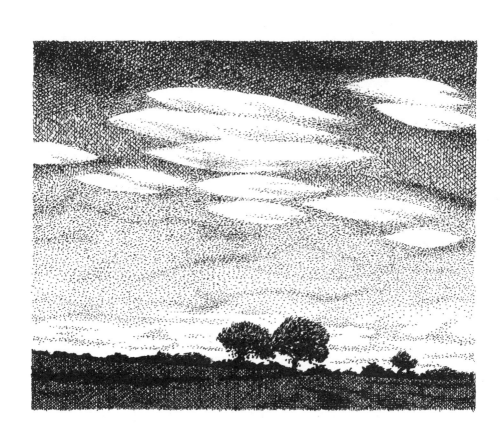

量和亂流，把部分空氣帶到更高、更低溫的區域；如果夠潮溼的話，雲層會標示出這股氣流，如透鏡狀，或「透鏡」（lens）雲，莢狀高積雲（altocumulus lenticularis）——其形狀讓許多人想到透鏡或甚至飛碟。起初幾次我們發現這種效果時，對所見的奇特形狀感到驚奇很正常，但當我們逐漸習慣看到它們，我們就會開始看到天空中的山丘。

# 無形扶手

我可以在林地裡用任何適合的姿勢入睡，但我比較喜歡仰躺醒來，因為會讓我想起厄瓜多（Ecuador）雨林裡的美洲豹不會攻擊仰躺入睡的人這件事。美洲豹只要看到眼睛和臉，就會將對方視為跟牠們一樣的生物，但是牠們會一口深深咬住臉部朝下的人，將對方當作肉。英格蘭南部沒有美洲豹，不過這是值得保持清醒的想法。

傍晚時分，我循著寬闊的路徑往東越過山丘，朝著獅子座方向前進，右手邊的獵戶座標示著南方。接著我沿著一條獸徑往南走，然後又彎回東方和獅子座方向。我一邊走，月亮在我前方，在最茂密的林地之外，遠離大片紫杉後，能見度很不錯；這使得陸地上的動靜很容易判讀。人們容易認為我們在明亮的月光下會看到更多野生動物，但是許多夜行性動物沒那麼具有冒險精神，寧可躲起來。林地的邊緣在這樣的夜晚充滿生機。

我稍微繞路，攀上斜坡，避開乾河床邊一段很難通過的茂密灌木林。

在夜裡，選擇比較遠、比較好走的路線是比較容易的。如同貝都因人所說，「Imshi sana wala tihutt rijlak fi gana」；寧可繞遠路走上一年，也不要冒險踏入溝裡。

然後那個感覺就浮現了。不是迷失方向的感覺——星星和月亮給了我一打簡易羅盤——而是視線所及之處沒有任何可以參考的地標。我的所在位置很低，位於群山之間，它們的輪廓並不明顯，

只有深色的丘陵線觸及天際。森林的形狀也消失了，我看不到也聽不到溪流或河流的蹤影。如果是在二十年前某個偏遠之地，我會感覺到自己心跳加速。我可能會深受第一波恐懼所苦，並且在逐漸逼近的恐慌下望著其高峰。但是我再也不會這樣了：我知道「扶手」就在那裡。（「恐慌」一詞的原文 panic 來自古希臘的荒野神話人物，潘（Pan）；當我們迷路，且不屬於祂的王國時，我們會體驗到這樣的感受。）

在領航時，「扶手」是能輕易辨認和跟隨的線性地景特徵，如河流、小路、公路、鐵道路線或山脊。這是一種通用的領航技術，世界各地的人都會用，無論是原住民還是休閒步行者，因為非常有效。

循著這些清楚的地景線條可以避免迷路，這不足為奇，但是我們現在要探討的是學會如何強烈感覺與這些線條的相對位置，**即使看不到這些線條**。在自然領航中，一旦我們領悟到要知道自身確切位置相當難得，最大的進步之一是保持信心。大部分時候，就算是在熟悉的地景之中，我們也會學著縱情於不確定自己的確切位置，但同時又被友好的線條和形狀包圍的感覺。即便我們已經很久沒有關注它們也是如此。

如果我們知道自己位於公路、鐵路線、河流、小路、森林邊緣、山脊線，或其他線狀特徵的一側，而且我們形成一種感覺，知道這條路線通往何方，那我們就能放心玩耍了。只要再加上一個來自天空或陸地的徵兆，我們就能漫遊到「扶手」的一側，且永遠不會感到迷失。我們可以將此技能擴及無路的陸地，甚至海上，同時又感到安全，因為知道星星、風或坡度會讓我們感覺到無形扶手位於何方。

如果你知道北方有條小路是東西走向，如我前面提到的例子，只要朝著北方，你總是能找到這個特徵；不用是正北方沒關係。如果該特徵夠長，你甚至只要朝向東北方或西北方，或先朝一個方向再換另一個方向，就會找到你的扶手。

不需要參照任何星星或星座名稱就能做到這件事，甚至也不用使用東方或北方這種方位名。在任何短程旅行中，假如你離開了任何形式的扶手，並持續使某個星座一直位於左方，那麼只要使那個星座保持在右邊，一定能再次找到扶手。星星會幫我們開闢一條路徑，而扶手會構成腦中地圖的一部分。

如果我們知道扶手與太陽、風、陸地或動物聲音的相對位置，也可以適用完全一樣的方法。在短距離之內，我們可以藉由保留扶手與坡度、微風甚至綿羊聲音相對位置的感覺，找到折回森林邊緣的路。

想要獲得這種感覺，你只需要用明確的扶

手和有力的確認徵兆做實驗就好。例如，謹慎選擇你的指引徵兆，你就可以冒險離開樹林裡的一條清晰小徑，逐漸拉長距離。只要你的扶手消失，就用你的標誌指出扶手方向。現在往回走幾步直到扶手再現。稍微再走遠一點然後重複上述流程。你會注意到你一開始會有意識地進行一些基本推算：「我往下坡走，所以這條小路是往上坡而去」；或「陽光照在我臉上，所以我一定要轉向我的影子。」但是你的大腦不會讓你長時間都這麼費力；很快你就會知道這條小徑位在何方。這個練習在市中心也很有效；離開主街──你的扶手──然後心中想著徵兆，在蜿蜒的後街漫遊，準備好時便能重返主街。

這種領航方式也有風險，不過只要你的扶手和徵兆愈大愈顯眼，這種方法就愈簡單也愈安全。一開始要先避免分歧。經常練習可以讓一英里變得跟五十碼一樣輕鬆[9]。愈多的練習能把這項技能延伸到原住民領航員日常行走時的處理方式。

如果我們從這條小路冒險往更遠處挺進，唯一會改變的是，隨著時間過去，星座會在夜空中移動、風會改變、坡度起伏、動物移動，所以持續對這些動作感到熟悉，可以冒險的範圍就更大。但是扶手感的原則都不會變。它幾乎適用於所有的自然領航線索，包括草彎曲的方式。

就像我們知道我們離開河流是朝遠方的海岸線走去一樣簡單。當我們下切進入山巒之間，看不到河也看不到海時，河流依然在那裡的感覺並不會被剝奪；只要我們往上爬看看海，把它拋到背上就行了。即使好幾個小時甚至好幾天沒看到扶手，我們依然感覺得到它的存在。

太陽很快就從東方的山丘升起，我瞇起眼睛。我再次潛入陰影之中──晨曦更早高升，並向下進入山谷。在我找到小路之前還有更多上坡路段，小路是我的扶手，回去時，我會緊緊抓著它，走回長長的影子和家的方向。

# 光線與黑暗之森

當我走出森林時，我的臉被刮傷和割傷，外套滴著樹脂。有個瞬間我完全迷失了方向。我直覺想要往一個方向前進，但是天空不同意。雲朵在狹窄的樹冠縫隙勉強出現，讓我保持在正確的路線上。

有那麼一瞬間，大約是我踏入英格蘭東北的基爾德森林（Kielder Forest）約兩小時後，我開始因為找不到方向線索而感到有點沮喪。我不應該感到驚訝的；一座古老的人工林是自然領航者的沙漠——比真正的沙漠還難找到方向。但是，我依然不喜歡這種感覺，環顧四周卻只找到一兩個不怎麼有力的線索。接著我聽到我需要前進的方向。

我們可以將鹿的棲息地分為兩大類：開放或封閉、高沼地或森林。[10] 大部分的鹿是利用氣味監測周遭環境以及任何可能在附近的威脅，但是要與什麼感覺配對取決於鹿的棲息地。高沼地的鹿主要仰賴嗅覺和視覺，而森林裡的鹿則大多依靠嗅覺和聽覺。我們的嗅覺不夠強，無法作為那麼強大的工具，但我們依然可以從鹿的身上學習：在茂密的林地之中，我們需要運用耳朵提供的所有線索。

10 譯註：高沼地 moorland，大多指未經耕作、降雨多的高原，植物會在酸性的土壤上生長，是英國常見的自然地景之一。

索。

在我穿越基爾德森林時，我在快走出森林時得到幫助，我注意到一陣輕柔的鳥鳴聲，而且我只來自一個方向。鳥的數量、品種和鳴叫聲急遽增加，只代表一件事：我就快走到森林邊緣了。在我朝著鳥鳴聲爬了五分鐘後，我進入高沼地。當你接近林地邊緣時，吹在樹上的風聲也會增加；我覺得那個聲音像是「嘶嘶作響」（the fizz）的聲音。

在森林中嘗試主動傾聽的主要目標這方面，比較實際的建議是練習用聲音辨別樹種。辨別出樹種本身並非目標，但是可以有效練習主動傾聽。如果風夠強，每棵樹都會有自己的聲音，有些樹比其他樹容易辨認。先從白蠟樹開始，其特有的輕柔帕噠聲很難誤認，接著進階到山毛櫸的無線電靜默聲音和白楊樹（aspen）的低語聲，再進展到更費力的針葉樹。一旦這些聲音聽起來感覺很正常，你就可以再加入另一個練習：每棵樹在雨中的聲音。有個英文詞彙可能會引起詞彙愛好者的興趣，它能用來形容樹葉在風中的沙沙聲：psithurism。

在密林中，遠距離和中距離的視覺受到使用限制——事實上，若人們只生活在這種森林裡，會失去與這類視覺的正常關係，可能在離開森林後有點難以接受眼前風景的規模與角度。在剛果，幾十年前，有一名俾格米人（Pygmy）走出森林踏上開闊的平原，就把遠方的水牛誤認成附近的昆蟲。林業工作人員有時候會提到「林盲症」（wood blindness）這個詞，是指所有東西看起來都一樣的暫時性問題。

在比較不那麼茂密的林地，或冬天的落葉林地，我們的視覺會變得無比重要。從四面八方看整片森林，你會發現光線亮度的起伏；差異之大令人驚訝。這不只是森林的密度和深度造成，也是土地的形狀導致：往下坡而去，光線會增加，反之亦然。如果我們練習尋找亮度的變化，我們就能發

展出一種 X 光視覺。我們會開始察覺到我們以前不曾注意到的突然變化，透過這項能力，可以發現以前看不到的森林邊緣、空地、山丘，以及坡度變化。

林地裡的小路、小徑和防火線，會從樹冠間的縫隙開始沿路形成激增的光線，這也是因為小路附近的地面往往有比較明顯的反射色。林床（forest floor）會吸收光線，使之變深，而小路和小徑則比較有效地反射光線。草地反射光線的能力優於林床林下植物和枯枝落葉。

你觀察到這些光線變化之後，就能從比你所能想到的更遠之處就開始注意到防火線和較寬的小路。站在森林裡並看出一束光的光線，你可能會覺得自己被光所包圍。經過大量練習之後，比較小的小路也出現了，甚至浮現動物的蹤跡。

意識到林地光線亮度的變化，也能讓我們對天氣變化較敏感；我們比較不會遺漏光線變暗預告的天氣惡化。瞭解森林裡的聲音和光線，也會為季節的變換增添豐富性。

如果我們已經穿過林地一陣子，注意到即將踏上一條小路、防火線，或其他樹木的自然分界點，有個好主意是馬上慢下來並安靜移動。這樣的休息可以讓我們看得更遠，也是用我們的眼睛切割森林的難得機會。如果我們連在微風迎面而來仍苦於找不到野生動物，可能是因為我們移動時所製造的聲音提醒了還在我們視野之外的動物。

不過我們可以在休息時扭轉情勢──如果我們緩慢且安靜地移動。小心地踏出森林邊緣，我們可能就能看到比剛才十倍遠的距離，類似的因素提高了看到動物的可能性。

腳下的種子殼嘎嘎作響，前方有鴿子飛起。我停下來往上看向樹冠，然後慢慢轉身。我四周環繞著山毛櫸，它們上層的細枝穿過下方較粗樹枝的縫隙。我垂下目光，讓眼睛適應一下，再慢慢轉向。我看到了北方的顏色。

地衣對養分、水、酸度、空氣品質和光線很敏感。我們可以觀察到一些整體的趨勢。當我們靠近任何林地邊緣，光線亮度增加時，會注意到地衣的數量和種類變多。我們愈靠近都市，就能察覺到它們的數量急遽下降，朝海邊移動時，它們的特徵會改變。有一種可以耐鹽霧的亮橘色海洋地衣在美國被發現，被暱稱為「海濱火點」（seaside firedot），學名為 *Caloplaca scopularis*，它也能在新英格蘭海岸沿線看到。

一九七○年，霍克斯沃斯與羅斯量表（Hawksworth & Rose scale）問世，用以從樹上的地衣推演空氣汙染程度。這個量表可以幫助你測量你與工業區的距離，因為地衣可以反映二氧化硫濃度，每一種物種對其影響的耐受度不一（空氣污染和伴隨的酸雨在一九七○年被視為威脅的程度高於當今）。

世界上有數千種地衣，許多地衣都需要分析才能辨別或理解。大多數人對此比較喜歡採取緩慢思考，而且不容易憑直覺察覺。所以，我們要不就是成為地衣專家，帶著放大鏡研究它們的子實體，要不就選擇注意它們的顏色、陰影和質地，並持續瞭解它們，直到我們對發現的物種及其意義建立起一套直覺。一種帶來豐厚利益的方法。

光線是決定地衣生長種類和地點的關鍵因素之一。在混合落葉林地中，太陽偶爾能透過縫隙照入，影響遍布所有樹的樹皮。地衣會為樹皮的每一側都賦予色彩和特徵。深淺不一的綠色之間，斷續出現白色、灰色、黃色、橘色、鏽紅色和黑色。樹皮的方位決定其顏色，意思是我們面向林地的每個方向時會看見不同的顏色和深淺。

近中午時，南方的天空最亮，即使烏雲密布也一樣，因此在我們南邊的樹看起來顏色較深、對比度較高，輪廓比較明顯。較亮的地衣往往位於樹的面南側，因此當我們面向北方時，它們的顏色

效果又更複雜。

如果我們練習在穿過森林時把在樹皮看到的顏色與方向配成對，那麼我們終將有一刻會毫不費力從顏色看出方向。一旦你發現你開始把樹皮看成一處暗部和顏色時，你感到這件事很了不起，你知道自己離這個階段已經很近了。

The Edge and Musit

# 邊緣與樹籬缺口

我走了十二英里，四月的陽光不太炙人。我還沒準備好進到屋內，便繞路離家，穿過一對黑色的紫杉樹下，然後停下來坐在一根腐爛的樹幹上。

太陽其中一側已沒入遠方的雲層，很快就低於地平線。一隻兔子沿著圍籬線跳躍，林鴿（wood pigeon）則沿著天際線的林地邊緣飛進飛出。我沿著樹林遠端掃視灌木叢。掃視第三次時，我看到了。在懸鉤子叢之中有一道黑色裂縫，約離地面兩英尺的高度，中段明顯較寬，上下則漸漸收窄。

我很快就得到回報，但是移動的方向讓我大吃一驚。有一隻獾沿著懸鉤子叢的邊緣跌跌撞撞地滾下來，然後轉身進入黑暗的缺口就消失了。

在一片風景之中，生態交會區（ecotone）是兩種環境之間的界線，充滿張力和摩擦。我們從水域進入陸地、高地至低處、森林至曠野、針葉林至落葉林，或淡水至鹹水區時，便是經過生態交會區。

整條河流都是一個生態交會區，它是陸地與水域交會的一條粗線，也獨特到有自己的名字：「濱岸帶」（riparian zone）。在一個國家較乾涸的地區，你很遠就能看到這條綠意盎然的線。簡

而言之，生態交會區是邊緣（edge），因此我們的鑰匙名為「邊緣」。

邊緣可以幫助我們在一片無規則的環境中找到一個模式，並賦予我們洞見。如果你能列出最近二十次有讓你感興趣的事物的野外活動，然後再列出最近二十次你不太感興趣的經驗，那麼第一次一定會提到在邊緣附近花較多時間。

邊緣這把鑰匙有助於解釋老練的博物學家所擁有的第六感。你第一次閱讀過去幾世紀任何一名老練博物學家的作品時，你會覺得他們真是太幸運了：為什麼他們可以看到倉鴞（barn owl）猛衝飛掠和狐狸快跑經過，而我只能看到蕁麻在風中搖曳？答案是他們知道這把鑰匙。

我們都可想見，在一年中的任何時候，發生在邊緣的事多於森林、水域或開闊空間的中心處。

由於邊緣會有比較激烈的動物和植物活動，我們多留意那個區域也是很合理的。

邊緣在不同範圍都有其效果：有些延伸好幾英里，有些則只有幾碼的範圍。我們在小路和小徑邊緣看到的野花數量會比路中間或離路十碼遠處還多。小島永遠都與周圍的水域接觸和拉扯，使每座島都成了一個很大的邊緣。這是島嶼成為活動相對密集地區的原因之一。池塘中央的小島上可能有鴨子，但是海面上的一顆岩石卻可能就有數千隻鳥。

為何邊緣地帶對生物如此有吸引力？部分原因是出於簡單的數學：邊界區適合兩邊環境的所有生物生存，有些生物則是同時需要兩邊的環境。想像一片森林與牧地相接的邊緣；為了簡單一點，假設這片森林是五百種物種的合適棲息地，而牧地適合不同的五百種物種，還有另外五百種物種既需要森林也需要牧地。可以想見我們會在相接的地帶看到一千五百個物種其中任何一種，但是往任一邊過去五十碼後只剩其中的三分之一。

此外，大部分獵物比較喜歡有掩護，除非必要，不然不會冒險進入開闊的地帶。動物往往會跟隨並緊貼著邊緣：邊界、牆壁和樹籬。所以，所有邊緣都是天然的高速公路。而更多活動的地方就有更多機會；已有研究發現，掠食者在邊緣地帶會比在內部地帶還要更活躍。

看到邊緣就代表有事情會發生。

英國在公元前五千至四千年進入農業時代時，隨之而來的挑戰是分開動物與植物；樹籬因應而生。除此之外，樹籬也是一種邊緣——雙邊的邊緣。它們不會提供較大型哺乳動物遮蔽，但它充滿刺的一致特性，使其成為許多較小型的哺乳動物和鳥類的理想庇護所。

直至今日，種植樹籬仍然不是為了隔離較小型動物；而是用來當作牛和羊等較大型家畜的屏障。無法進入樹籬區內的較小型動物會穿越樹籬；牠們必須在莖、樹枝和荊棘之間的迷陣找出自己可行的路線。兔子、狐狸、獾和其他動物在反覆試驗後傾向選擇特定的穿越點。隨著時間過去，便形成小型的自然通道；每個邊緣和樹籬都有其配額。除非我們特地尋找，不然不會被發現，但其實它們意外地容易看到。掃視任何樹籬的底部，離地面幾英寸高的地方，就會開始看到這些穿越點。如果你很難找到，彎下腰改變你的視角高度，讓較多陽光穿過樹籬。透過練習，這些缺口就會開始閃現。

如果我們結合邊緣地帶的高度活動，與許多動物被迫穿越特定自然通道這兩件事，就能得到預測行動的方法；我們便能知道哪裡會出現動物。

此焦點已經為獵人和盜獵者等在意者所知達好幾世紀之久——它一直是放置陷阱的合理位置。

如此重要的特徵已經獲得了其名稱。你可能聽過有人稱它為一個「破口」（run）或「夾點」（pinch point），但自古以來，它被稱為「muse」或「musit」，是樹籬缺口的意思。若有一名中世紀的性

別歧視者，又剛好是愛開玩笑的中年人時，他會這樣說：「要找到野兔很難不靠樹籬缺口，就像女人很難沒有藉口。」

我喜歡「musit」這個字勝於「muse」，因為它不會因諧音而讓人浮現繆思女神的形象，所以我稱這把鑰匙為「樹籬缺口」（the musit）。

The Fire

# 火

我沿著沙路，在帚石楠（heather）和遠方的松林線之間穿梭。我的眼角餘光察覺到有火。我不會搞錯那印象，它唯一令人有印象的原因是火已經撲滅了。約莫是三年前了吧。

我們已進化到可以得知任何火焰正在燃燒的線索。直至今日，獨特的氣味仍會吸引我們的注意，也許是因為火一向大有影響。當火勢一發不可收拾，自然會很致命，我們的祖先之中一定有無數人因森林大火而喪命。但是比較小的火勢也一樣重要，因為它們會指向人類的活動。你不可能忽視微霧中的煙霧線索，一如竄上迎風側的火焰。

大自然也會留意火的動靜。火會殺死大部分植物並驅散野生動物，但是那只是改變的一角。風景會深深記著火。發生火災後，即便在火焰撲滅之後過了許久，礦物質仍會集中留在灰燼中，改變該區域的生態，阻止許多植物生長而增長其他的植物。嗜磷酸的蕁麻所圈出的地方可能會有火草[11]和薊加入。

11 譯註：fireweed，為柳蘭的別名。

火草性喜在被火燒光的地帶繁衍，因而如此稱呼。在其下方，苔蘚和小精靈杯子地衣（pixie cup lichens）在原營火處成長茁壯。葫蘆蘚（*Funaria hygrometrica*）是一種營火苔蘚，在覆燼的土上繪出細小的蛋形葉。留在大自然的營火處會比其周遭顯眼達至少十年之久，且經常更久。

## The Browse, Bite and Haven

# 啃食、啃咬與安全區

我們愈來愈熟悉在這些地點拓殖的植物之後，它們會繼續閃耀，好似火焰從未止息。坐在森林邊緣的圍籬旁，我掃視那塊田地最遠的邊緣有無動靜。什麼都沒有。我調低我的焦點，再往更近處看，目光落在粗糙不平的林下植物。我察覺到兔子的身影。幾分鐘後我感到焦躁，開始尋找牠們的潛穴。

所有綠意盎然的風景都有動物與植物激烈較勁的痕跡；我們會在四周的枝葉發現較勁的蛛絲馬跡及屬於難以見到的動物的跡象，就像懸浮在我們視線與地面之間的小路，因為所有的動物都會被自己在植物身上留下的痕跡所出賣。有蹄類動物、蹄甲動物（像鹿和牛），以及囓齒動物、兔子和野兔，就是我們最有可能察覺到的動物類型。

草原是草食動物主宰的徵兆，因為如果幼木沒有在「萌芽時就被輕咬」，那這片土地會恢復成森林，但是這是比較宏觀而言。在動物或植物都還未佔上風的地方，還有更有趣的徵兆等著被發現。常見的徵兆包括啃食、剝皮和鹿磨。

「鹿磨」（fraying）是指樹幹和枝葉因雄鹿習慣摩擦鹿角及上面的氣味腺來標示自己的領土而受損。對樹而言，這是相當侵略性的行為，且不僅是在樹皮留下標示痕跡，最矮的樹枝也不放過。

鹿磨的另一個徵兆，是在樹根部受干擾的地面有環圈，可能是全環或部分圈環。更仔細看，你會發現全力抵著樹枝時，前蹄深深插入土中以增加摩擦力。此外，牠粗糙又具磨損能力的行為特性，會在受影響的區域留下細毛。鹿磨的高度明顯反映出該野獸的體型，如諾里奇的愛德華[12]在十五世紀所寫：「從鹿磨之處，汝等應能對大雄鹿有更多認識（若汝發現雄鹿行鹿磨之處），看看⋯⋯樹被磨損的地方很高，牠把樹皮磨掉了，折斷了樹枝，將它們掛到高處，且樹枝龐大，這是牠作為一頭大雄鹿的徵兆。」鹿磨對低處樹枝造成的損傷將大喊：「是鹿搞的！」

鹿、松鼠、兔子和野兔會為了食物而剝掉樹皮。樹皮剝落之起點和終點的高度、齒痕的寬度，以及受影響的樹種，全都會指向可能的罪魁禍首。有可能隔著一段距離就可以辨別出造成鹿磨或剝除的動物，尤其是當你是一名護林員或林務員時。如果樹皮被剝除的證據高於地面，位於樹枝與主樹幹相接處，尤其是橡樹和岩櫟這種樹，那就很有可能是松鼠──牠們在啃樹皮時喜歡抓著樹枝。

啃食（browsing）是吃嫩芽或葉子。這徵兆在這類別中特別突出的有兩個原因。第一，非常普遍，第二，我們不需要長時間沉浸就能快速頓悟。在某個離你很近的某個地方便正在發生。

動物的啃食是幼苗的自然淘汰機制。在離我坐著寫作之處不遠，可能就有一千株白蠟樹幼木。二十年後，也許其中有十二株會長成樹。其餘的就是因動物啃食和人類所淘汰。（幼木可能在啃食中倖存下來，並長成雄偉的成樹，但是在事情發生後數年之後，有時候依然看得到啃食的跡象。如果樹木最頂端的生長部位，也就是頂芽（apical bud）被咬掉，那棵樹可能會繼續生長，但是會長

12 譯註：Edward of Norwich，英國貴族，第二代約克公爵。

出多段主幹。一世紀或更久之後，可能會變成一棵樹幹分岔的樹）。

要快速辨別出啃食跡象的兩個關鍵是高度和啃咬的剖面。動物可能會伸長牠們的脖子，用後腿站立，或甚至把前腳搭在樹上，但是牠們無法違抗物理原理：啃食行為的高度會是做這件事的動物的有力線索。下一次當你身處一個地方，發現樹木的樹冠底部整齊到可疑，完美反映著地面，可以看看一直在樹旁的動物，你會開始在樹的底部形狀中看出動物。

我最喜歡的啃食線範例是樹上的常春藤，當你知道該尋找它的蹤跡時很明顯，但大多數人還是看不見。當你走在林地邊緣的任一處，很有可能就經過了許多常春藤。看著樹並留意常春藤的起點：如果起點低於腰部的高度，表示在這個地區漫遊的鹿數量不多。如果你發現一條常春藤橫跨好幾棵樹，起點大約是胸部的高度，那就代表鹿可能在不遠處。假如你在附近走幾步練習尋找此徵兆，會發現這條線開始變得明顯。你可能也會發現鹿有多喜歡吃樹莖上的葉子，但是比較不喜歡吃遍布地面、不受控制蔓延的常春藤。

動物啃食時會啃咬（bite），但是不可能有完全一樣的咬痕。我察覺到高低不平的林下植物裡有兔子，因為在地面附近的懸鉤子叢有清楚的對角（斜向）咬痕。兔子和野兔在啃食後會留下乾淨的切口，因為牠們有上和下門齒。鹿和許多其他的有蹄類動物，包括羊，都會用下排牙齒和口腔上部的硬部擠壓植物的莖，之後再扯下末端。這會在嫩部留下參差不齊、更雜亂的末端。（如果要鑑清是野兔或兔子來過，可以觀察更廣泛的啃食模式，而不只是咬痕。兔子啃食時會輻射狀攝食，從遮蔽處或潛穴往外擴散，但是野兔往往會循著一條自然線，例如田地或森林的邊緣）。

狍鹿和黇鹿（fallow deer，黇音同「天」）是我最常看到的兩種鹿，看到的天數比沒看到的

兔子　　　　　　　鹿

# 啃食的特徵

多。狍鹿比黇鹿矮，但是樹木和林下植物都屬於其啃食的範圍。在我生活的地區，懸鉤子是這些鹿的主食，約佔牠們飲食的百分之八十，且在我散步的範圍內形成一個可靠的鹿活動即時地圖。我稱動物無法啃食的地方為「安全區」（haven）。每種動物都有自己偏好的食物，而每種動物都有其生理上的限制。如果我們擺在一起看，就會發現各個地區欣欣向榮或掙扎存活的特定植物，可以讓我們清楚看出特定動物的偏好。

當園丁、林務員，或保育運動者希望讓樹復興時，其中一個主要策略就是用圍籬隔開啃食性動物。在我工作處附近，有一大片區域用圍籬圍起來當作一項計畫的一部分，以便讓一百八十五畝的農地可以恢復到一世紀前長滿樹木的景象。要進入該區域需要經過高大、會自動關閉的金屬柵門。這是一個巨大的安全區；鹿被擋在

外面，這一點很明顯。不過幾年之後，那些空間看起來就跟鄰近的農地、林地或邊緣有明顯不同。目前還沒有長出大樹，只有冒出一些幼木，但是主要差異在於林下植物的密度和高度。草、大戟草、無數的野花、懸鉤子，和許多其他物種已形成一條毯子，蔓延於圍籬圍起的區域，在膝蓋和腰部的高度之間起伏。

距離圍籬之外不過十碼遠的地方，我們就發現林下植物被修剪到腳踝和小腿附近的高度：啃食與安全區之間有顯而易見的對比。但是不需要正式的復興計畫就能看到這種對比；在每一片處風景之中都有一小塊安全區。只要是實際上可以排除啃食性動物或嚇阻牠們的東西，都能幫我們對身邊的動物建立直覺，即使動物依然藏得很好。你最可能經常看到的嚇阻物是人類活動——注意小路、建築物和其他林下植物長得有多高。（這也會受到光線亮度和養分濃度的影響，像是小路上的狗糞，但如果是由養分引起，會一同附贈蕁麻）。

如果啃食性動物（如兔子）主宰該地區，你會在牠們避開的物種中發現另一個徵兆。兔子很少吃千里光（ragwort），所以草皮修剪的很短但有特定植物大量生長時，就是另一個動物的物種指標。

你會注意到本節提到的一些徵兆屬於快速思考，有些則需要多想一會兒。一般說來啃食行為和可能的罪魁禍首都可立即被發現，就跟安全區一樣。如果你剛好蹲低，你很快就會看到啃咬。其他的就會依照自己的速度進行。要精確辨別出物種，需要花的時間會比立即意識到附近有鹿或兔子還要更多。

# 慶典與陰影

當細雨朝我撲面而來，我的臉和手像被針扎般刺痛。烏黑的層雲往四面八方散開。風吹起輕哨，吹過穀倉的角落。波浪狀金屬牆旁有一條通往森林的小路。

那是七月下旬，整片山毛櫸樹冠遮住陽光，只有些微光線能照到林床。小細枝立刻在腳下屈服，陳年的山毛櫸外殼抵抗了更久才裂開。我在林地中遍布綠褐色澤的地面上走了十分鐘。

現在我的腳步因為苔蘚而失去聲音。當一條線從地面劃向天空，從雙眼眼角往外延伸，在我眼前形成一個完美的空中羅盤時，我笑了出來。

我們眼中所見的綠色，受到兩組因素所影響：遺傳與環境。一個決定了我們看到的物種，另一個則塑造他們的特性。在寒冷、潮溼、外顯、陰涼的地方，我們不太會看到在炎熱、乾燥、有遮蔭和明亮地方會看到的植物。但是在兩個極端之間，我們會發現較小或較高、較茂盛或較稀疏，甚至較醜或較美麗的各個物種。

除了少數肉食性動物或寄生植物，從小草到巨大的紅杉，所有綠色植物都是從光線獲得它們需要的能量。我們因此能預期在光照較多的地方會看到較多植物，這也是我們的實際經歷。找一塊位於空曠處的針葉樹叢，並走進其中；你會看到低矮的植物在你腳邊讓步。

陽光對生物豐富度有一個重要的繼發性加速方式：它會提高溫度，增加植物內部大部分過程的速度。生命得以成長，然後被光照和溫暖加速。我們都知道在極端地區，這項因素受到限制，像是炎熱的沙漠，但是我們卻也忽略了許多微妙之處。

葉子的大小和顏色、莖的生長、健壯度、樹根、嫩芽，以及花的外觀和開花的時機，都大幅受到光照的影響。闊葉樹在陰影較多的北側會長出較寬薄和深色的葉子，而針葉樹北側的針葉則比較細、顏色較深。最吸引人的差異是陽光更多會導致許多植物開更多花。有些花在陰影中也能盛開，有些植物承受不了。陽光也會從任何反射面反射──可能是石頭等永久物體，或雲等暫時物體。在明亮懸崖對面的面北斜坡可能會藏有一些植物，如果沒有懸崖跟它們分享陽光，這些植物可能難以活下去。

方位很重要，對自然領航而言尤是如此。在世界的北邊，我們大多是獲得來自南方的陽光，所以在面南的地方會有比較多生物──山丘南側所獲得的陽光比北側多二十倍。面東的斜坡在早上陽光比較多，下午則是西邊比較多，這我們能預料得到，不過它們在這些時段也會經歷輻照度高峰，有些植物承受不了。陽光也會從任何反射面反射──可能是石頭等永久物體，或雲等暫時物體。在

像是茸毛茛（lesser Celandine）和路邊青（wood avens），不過它們是例外。仰賴昆蟲授粉的植物也比較可能朝陽光開花。它們要讓昆蟲看見花，而反射的陽光愈多，它們的前途愈順遂。

陽光的亮度也會影響植物能使用的水分含量，在南方的植物通常會比北方的還要乾一些。這些因素加總在一起，會導致任何山丘的兩側在植物生命上有顯著差異。確切的物種取決於該地區的地理特性──包括土壤、緯度和氣候──但我們也可以很快辨認出當地的常見品種，以及任何新地形最可能佔優勢的物種。在林地的樹冠之下，有各種不同的光照程度和顏色，從紫杉陰影的深黑色，到山毛櫸和白蠟樹較亮也較綠的光，樺樹甚至可能在炎熱的天氣下享用一點日光浴。

每處風景都有千種不同的光照程度和強度。我們無法指望自己可以感知所有細微的轉變，以及隨之發生的植物生命變化，但是如果我們多加留意陽光與植物物種之間的關係，最醒目的轉變會開始顯現。

我漫步於毛毛雨中，在一個陰天的陰暗環境中度過一些時間，穿梭於如多年生山靛（dog's mercury）等耐陰的物種之間。我專心注意細微的變化，發現陽光對這些不那麼愛陽光的物種來說有時候會太過劇烈，導致這些物種已經開始枯萎和變褐色。然而不過幾英尺之外，一定有一棵樹的樹幹在正午照下陰影，因爲這些植物就在狹窄的陰影之中茁壯成長。

當我看到爆生的小叢懸鉤子、野生馬鬱蘭和其他野花時，天空中形成了羅盤的線。這個小小的社群代表有充足的陽光直射，這是唯一的可能，因爲林地頂層的洞口指向南方。

如果你把野外活動切換成「實驗室」，就可以加快眞相大白的階段。找一個光照程度有明顯差異的地方——林地樹冠的縫隙是理想選擇——在陽光普照的正午去那裡。觀察陽光照射地面之處，看看它們與附近陰影處的其他植物有什麼不同。持續這麼做，你很快就會開始在陰天「看到陽光」，有時候甚至晚上也辦得到。如果你練習從喜愛陽光的植物劃一條線到光源，你很快會開始發展出一種方向感。有了「慶典」這把鑰匙，我們就能從植物揭露光照度突升的方式察覺到方向以及意義。

它的對應是「陰影」，如海芋等的耐陰植物會在喜愛陽光的植物中宣告哪些地方光照度下降。

陰影代表那些植物與南方之間有投射出陰影的障礙物。兩者都屬於較廣泛的環境線索之一。

如同植物揭露陽光的眞相，它們也會顯示出環境中養分和水分的濃度。蕁麻、酸模屬植物和接骨木（elder）表示有高濃度的人爲養分——在其他野外地方，它們是人類或動物活動的徵兆。赤

# 朋友、訪客與反叛者

那是讓人沮喪的一小時。穿越一片雲杉人工林使我渴求徵兆。羅盤會出現在遭遇風暴而被吹倒的樹中，從西南方往東北方推進，在動盪和騷亂的地球上也有比較古老的線索。過去幾世紀的暴風雨在根球原本的位置留下了土墩，而在它們從地面被拔起的地方留下了凹陷，從凹陷至土墩連成一條從西南方往東北方的連線。但是我過去幾天被寵壞了，在比較空曠的土地挖掘線索和徵兆，好似這片土地欠我似的。現在我對它們感到煩躁又極度渴望。

森林的邊緣預言了會有陽光、地衣和常春藤。經過最後的雲杉林之後，我看到一棵橡樹，低處的樹枝開枝散葉。現在，我知道大量徵兆即將出現。

我們遇見的每棵樹都是朋友、訪客或反叛者。每個物種要不就是風景中歷史悠久的一份子、最近才剛加入的新成員，或根本不屬於那裡。一旦我們辨別出每一棵樹所屬的類別，我們就能立刻察覺到它還有可能揭露什麼訊息。原生種會與風景共生；我們見到的每棵原生樹都是眾多更小微生物的宿主。這些苔蘚、地衣、真菌和昆蟲，帶給我們對周遭環境的豐富感受，如同樹本身一樣。

每次我只要看到橡樹，就覺得心情變好，先是因為對它感到熟悉，但也因為我知道這棵樹會提供許多小徵兆。橡樹是有歷史的；它們已經存在數百萬年之久，在英國存活了上千年，這使得樹上

有更複雜的生命網絡。我知道僅僅透過地衣落腳在樹枝的方式，一棵橡樹就能提供我數十個羅盤，其中還有來自癭（galls）──奇怪的生長物和團塊──及其他生命網絡社群成員的看法。

侵入的樹是訪客；但它們通常是不速之客，以生態學的角度而言，彼此的合作關係並不成熟：較小的微生物還沒那麼瞭解它們。它們是比較差的宿主，形成較弱的生態系統。我們一定會預期，在侵入性樹種如歐洲赤松（Scots pine）或樗樹（tree of heaven，樗音同「書」）上看到的生命，會少於原生種（如楓樹、胡桃樹、山毛櫸或橡樹）。

如果我們碰到一個富含各式各樣原生種的生態系統，可能性會呈指數上升。而假如我們堅持每種生物都是一個徵兆的這項哲學，那麼一小段樹籬可提供的意義會豐富到很誘人。

反叛者指的是不屬於任何自然環境的樹，不是原生種也不是後來才意外抵達的樹種。

從它身上可獲得的人類活動資訊多過於透露的荒野徵兆。如果我們正穿越一處風景，發現有一棵樹明顯格格不入，應該會觸發一種有人類活動的感覺。我在婆羅洲的中心曾經享用過這種樹的果實，那是一個徵兆，屬於早已消失的村莊。但是離家愈近，異常的樹愈常見。

成排的美國白楊（Lombardy poplars）絕對是人類造景的明確徵兆。它們絕不會被誤認，有明顯的瘦長樹幹，就算遠遠看也很明顯，這是少數從空中看也很突出的樹種，會被駕駛員當成地標。有許多地方會種植挪威雲杉和許多其他樹種來掩蓋醜陋的建築物，也許是汙水處理廠，但是也有一些比較宜人的範例。英國就曾經種植一叢叢的歐洲赤松，以傳遞信號給車夫，讓他們知道可以留下來過夜，並在附近放牧他們的動物──就像現今的大型霓虹燈招牌，在我們的公路上投射出彩色燈光並指向休息站，不過是更迷人的版本。在這個情況下，突出的是造景、是獨立的樹叢，而不是樹種，況且這個樹種是英國的原生種。

我最喜歡的反叛者範例是由理查德‧傑弗里斯描述的樣子：

在老舊的農舍旁，主要是在空曠之處（這是有原因的），可能會找到一棵或多棵巨大的胡桃樹。那個時代深謀遠慮的人會種植這些樹，因為這些樹枯萎時，可砍下木材拿來當槍托。

把胡桃樹種在空曠地區、上升的斜坡上、東方和北方開闊的地方，是因為胡桃樹是很笨的樹，不會從經驗中學習。如果在早春時節感受到幾天溫暖的好天氣，它立刻就會長出花苞；但隔天早上刺骨的冰霜會奪走所有那一年希望的果實，只留黑葉。因此希望東風盡可能地保持向後吹。

如果我們感覺到某棵樹不屬於此處，我們也能察覺到其背後有人類插手。

# 死神

一個暖和的陰天，我登上山頂，在兩排毛地黃之間坐下。喝了幾口水又吃了幾顆杏仁之後，我的身體開始冷卻下來，眼前的風景看起來愈發清晰。一隻優紅蛺蝶（red admiral butterfly）沿著我上山的方向飛行時，從我身邊閃避。我看到一棵白蠟樹側邊有一道傷痕；那是南方的形狀。

大自然的生命力豐富，儘管困難重重。任何植物或動物從初生那一刻順利長到成年的機率微乎其微，如果它真的達到這個里程碑，數以千計的微生物都會渴望奪走它的生命。當我們看到植物或動物，包括我們照鏡子時，我們都是見證了疾病和死亡不過是被暫時阻止。這不是太愉快的想法，但是人生並非床邊故事；而是一種短暫、不切實際，但又優雅的綻放。

可以凸顯其他徵兆的敏感性，有一部分是對我們意識到經歷的自然環境有怎樣的健康度。大自然沒有醫院、療養院、銀髮村或草地滾球場。當平衡開始與生物唱反調，它很快就會達到一個臨界點，死亡隨之而來。

出於直接的實際原因，我們的祖先瞭解這種健康度，避免把生病的動物或植物當成食物，並且不會把營地搭在近乎倒塌的樹下。但是這項覺察力也是較廣泛敏感性的一環。就像父母會比其他大人還早發現自己的小孩感冒一樣，完全沉浸於大自然中的人，依然對這更廣大世界的健康度波動很敏銳。

這種覺察力也是深入我們環境相互聯繫的一扇窗，因為植物與動物會死於其他微生物或元素。

一塊垂死的林地，代表真菌殺死樹根，而這些真菌是洪水剝奪了樹根通風的結果。一隻瘦弱又生病的動物可能已中毒，受迫攝取一些平常不會碰觸的有毒食物。

動物最近受傷可能是因為與其他動物產生衝突，這是領土紛爭的線索，通常與食物或性有關。在附近保護自己領土的動物值得深入瞭解，且通常能以身上的傷處辨識。從一隻死鳥的屍體可看出牠是被狐狸這種哺乳動物——看看羽毛的羽根有沒有啃咬痕跡——還是猛禽奪去性命，若是後者的話，會有比較多軟組織被剷除和羽毛被拔掉的痕跡。

有上百個徵兆可看出生物陷入麻煩，且和所有徵兆一樣，有複雜性與豐富性之分。如果我們一開始先注意到最明顯的徵兆，時間會再添加更多層次。而我們發現有事物屈服於死亡的徵兆便是「死神」。

如同眾多與植物有關的徵兆，樹是最好的出發點，因為樹木遭遇的狀況規模較大也較有幫助；樹木會上演一場好戲。

你可能已經知道，一棵樹遭遇事故時，最顯眼的徵兆就是它的形狀。所有落葉樹都應該有筆直的主幹；任何非筆直的主幹都有其原因，也是遭受壓力的跡象。樹冠的形狀也是健康的象徵。在樹死亡之前，它們會變得容易受寄生蟲和病原體入侵。受到攻擊的落葉樹，會先從樹頂開始死亡；針葉樹會先失去針葉並急遽消瘦，之後更高處才會開始凋零。

樹枝徐徐盤旋的成熟樹木可能有一側更容易受風，但是表現出比較明顯螺旋效應的年輕樹木，則會成為忍冬等攀緣植物的受害者。就算攀緣植物不再生長於樹上，仍可能已在現場留下指紋。忍冬會順時鐘生長，但是其他的植物，如旋花屬植物，則是逆時鐘生長。

腐生生物（saprotrophs），是靠死亡或瀕死有機物質爲生的生物體，也是你最常看到的徵兆。

它們不會短缺；所有生物中有五分之一是靠枯木爲生，其中最容易記得和辨別的就是眞菌。阿爾弗雷得國王的蛋糕（King Alfred's cakes）因其深色、焦黑、圓滑的外觀而得其名。它們最常生長於白蠟樹上，也是死亡的徵兆；偶爾會在其他落葉樹種上看到，但是從未出現在健康的樹枝上。它們也被稱爲「煤眞菌」（coal fungus）和「抽筋球」（cramp balls），因爲是數量繁多的天然火種，野地技藝者（bushcrafter）和求生專家對它們都很熟悉。

黑木耳（Jelly ear）光是從其名就很容易辨認，也是於接骨木上吊，因此它曾被稱爲「猶大的耳朵」（Jew's ear）。眞菌人猶大（Judas Iscariot）就是於接骨木上吊，因此它曾被稱爲「猶大的耳朵」或有麻煩的徵兆。據說加略會反應天氣的變化，在乾燥時期乾縮，雨後則會長得比較膠狀。枯死的落葉樹木上可找到黃腦眞菌（Yellow brain fungus），尤其是樺樹、榛樹和荊豆。山毛櫸木疣（beech woodwart）的菌傘會從粉紅色變成褐色，然後再變成近乎黑色，這種眞菌可在枯死的山毛櫸樹枝上找到。

這些眞菌經常出現在平衡環境中循環的一部分，但是，當侵入性生物種利用幾乎沒有演化出抵抗力的族群時，世界各地也都因爲流行病而深受其擾。荷蘭榆樹病（Dutch elm disease）和橡樹猝死（sudden oak death），是美國近期的兩個案例。

溼木（wet wood），亦稱爲黏液流溢（slime flux），是樹木受到感染，相當於動物的傷口。樹皮只要有任何缺口，都會讓樹汁容易受到細菌感染。缺口感染後會變得有毒，產生酸味，遇到水氣會發生反應，下雨後形成泡沫，乾掉之後變成白色的硬皮。如果你在一個傷口下方看到「出血」的跡象，代表這棵樹正在爲生存搏鬥。那個傷口可能會及時癒合，或樹枝可能會枯死。

吸芽（sucker）是從橡樹底部冒出的大量嫩芽，代表這棵樹正在努力生存下去。它們代表了想

追求更美好的生活，當橡樹被其他樹種過度遮擋時就會發生。在其他樹種身上，如椴樹（linden trees），吸芽很常見，不應視為虛弱的徵兆。你常常會在最近才砍伐的樹樁上看到新生的吸芽。這棵樹所經歷的壓力顯而易見，這時候吸芽就代表求生的奮力絕望一搏。

樹幹可能受到苔蘚和地衣環繞，顏色多采多姿。它們的外表可能看起來不祥，不過其實是無害的居民。常春藤不是寄生或腐生生物──它不會對樹造成直接傷害──但是有可能讓樹容易受到大風侵害，當它像帆一樣揚起時，偶爾也會爭搶陽光。槲寄生較具威脅性，它是部分寄生：經常會殺死樹枝，最好的狀況是溫和地妨礙樹的生長。

動物（如松鼠、野兔和鹿）會對低矮的樹木造成一片片的損傷，但如果是一道又長又直的傷痕，很有可能是閃電造成；有時候會伴隨出現燒過的焦黑。我在山頂的白蠟樹看到的南向傷痕，則是由不同的東西造成：日燒病（sun scald）。在北溫帶地區的冬天，樹的南側會經歷劇烈的溫度波動，從低於零度到正午太陽的炎熱。研究顯示，樹木的南北側溫差在冬季時可達到華氏四十五度。日燒病可能導致永久的傷痕，通常會在朝向南方與西南方之間的樹皮形成一道垂直線。這種傷痕有時會稱為「西南冬季傷害」，在幼樹身上較常見，因為它們的樹皮較薄。它們通常能活下來，隨著生長，新的傷痕會在原本的垂直傷痕周遭發展。

樹木在許多方面都會遭受攻擊，所以我很開心得知它們並非毫無防備。先鋒樹種，像是樺樹，會在容易受到動物、劇烈陽光和病原體攻擊的地方快速生長。白樺樹（Silver birches）會快速長出粗糙的樹皮防止動物攻擊；樹皮銀色的部分含有樺腦（betulin）──一種具有抗菌、抗病毒、防曬功效的化合物。雲杉和松樹含有可作為抗生素的化學物質；它們非常有效，使得這些森林裡的空氣近乎無菌，它們的針葉可以加入水中以殺死微生物。

動物生病的徵兆要麼出現在身體上，因此很明顯，要麼就是異於正常的行為。我們見到這狀況的機率取決於對那些一模一樣的熟悉度。我知道，我們通常是由我們的狗或貓的進食習慣得知牠們生病。我太太比我花更多時間照顧牠們。在雞身上看出來的機率就少得多；我們最熟悉的動物是人類。當我們熟識的人躺下來或保持沉默好一陣子，我們會想問他們好不好，這相當正常。

親愛的讀者，我不懷疑你會不會受過度的誘惑吸引，不過你的朋友和同事可能沒那麼克制。你一定會注意，當人在外面狂歡一夜之後，多多少少會變得多話和坐立難安。有些人會靜止不動坐著，有些則來回踱步和語無倫次；但隔天他們又會恢復正常。在圈養的動物身上也可以發現一些相似之處：鳥和魚在籠子和魚缸裡會知道自己的界線，任何違反其常態的出格行為都是不適的徵兆。類似的行為改變也會發生在荒野，但是我們不夠熟悉，可能因此比較難看出來。如果野生動物沒有如你預期出現反應時，可能就是健康出問題（或者我們稍後會提到的，動物可能感覺到威脅）。這些差異可以在體力的程度上看出；一隻生病的動物會非典型地緊張不安或倦怠，就跟我們一樣。

許多動物，包括猿、大象、熊和鳥類，都能自我藥療（self-medication），或具備動物藥理學（zoopharmacognosy）知識。我們的狗在出門散步時常會啃草，這不需要去看獸醫，但是其他動物有時候會吃下比較大量的草，以引發嘔吐或下痢的方式解決牠們的腸胃問題。包括狗這樣的肉食性動物會啃咬綠色植物作為飲食補充，而像鹿這樣的草食動物則偶爾會舔腐肉。巴西的母絨毛蜘蛛猴（woolly spider monkeys）則會透過在飲食中添加特定植物，提升或降低牠們的生育能力。

第三部

意義的生物：動物

Creatures of Meaning: The Animals

# 高處與哨兵

在一片樹樁的中央，有一棵死透的橡樹；它的骨架隱隱出現在沿著我左邊圍籬移動的兔子身上。我小心地走在外圍草地上。太長或太短的草皮可能很吵，但發出噪音的方式不同。踩到長葉片會發出嘎吱聲，短葉片則不會減少細枝、堅果殼或石頭的聲響。

樹木的最高點附近，有一隻烏鴉的身影特別醒目。兔子緩慢從我身邊跳走時，我的眼神在靜止不動的黑影和兔子之間跳動。我看著那隻烏鴉轉身、停頓，然後起飛。在我回神看向兔子之前，我就知道兔子一定已經不見了。

一般說來，我們希望先察覺短暫出現的事物，接著才留意更永恆的事物。花一分鐘時間觀察樹的形狀和顏色後才抬頭看有沒有老鷹在上頭巡視是滿奇怪的。

任一處曠野都至少會有一些當地的高處——一顆高大的岩石、一片樹籬，或一根樹枝——可以提供有利位置。它們會成為動物解讀地景的一環，也必須成為我們分析環境的要素之一。掠食者和獵物對這些高處的見解不同，可能帶有侵略性或防禦性。像老鷹和倉鴞這類鳥會把它們當成監視點，用來調查牠們的領土，掃視有無獵捕的機會。已對出現在那些高處的掠食者感到警覺的獵物，會特別注意在牠們視線內移動的危險。

高度是一個優勢，而這些高處不會有掠食者佔據。許多其他的哺乳動物和鳥類也會利用比較清楚的視野調查這片地景有無危險；在一個群體之中專門負責這項任務的動物或鳥會被稱為「哨兵」；烏鴉、烏鶇、鴿子和鷦鷯都是已知會使用哨兵的物種。

負責這項職務就像會抽到短稻草去覓食的時間，同時那隻鳥或動物遭受攻擊的風險也更大。大多數有哨兵的物種已經進化到可以輪值的程度。

我們甚至可以在一些物種中看見下一班輪值。哨兵回去覓食並且有看到守衛換班，哨兵回去覓食並且有下一班輪值。狐獴（meerkats）以哨兵出名；牠們值班時會直立身體，並不斷發出小聲的噪音。哨兵狐獴下崗的時候，聲音會改變，宣告換班。當雄性紅翅烏鶇在守衛鳥巢時，會不斷發出叫聲，代表牠正在監視，且沒有

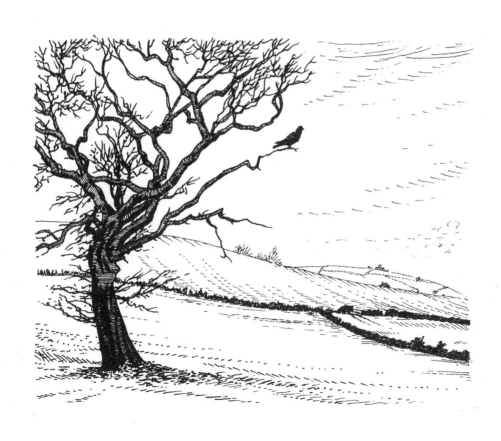

立即的危險。如果牠偵測到任何威脅，叫聲會改變。

哨兵的高度決定了視野有多寬廣，這會影響群體中其他動物的行為。哨兵站得愈高，群體中的其他動物愈明白他們可以仰賴他，專注在覓食的時間也會比較多。如果你看到一群鳥在地上啄食，顯然不在乎外面的世界，此時抬頭往附近看看，很有可能發現有隻鳥已經在高處棲息。

當你進入一處曠野，記得先掃視有無高處和哨兵。它們是釐清鳥群或動物背後為何似乎有長眼睛的關鍵，也是得知你的存在有沒有漏餡的最快方法。他們也能指出我們能否在地上更更靠近動物，以及你想要匿蹤前進時該走的路線。

The Return

# 回歸

我的周遭寂靜無聲，但是我很清楚並非全然無聲。走出森林進入空地時，我坐到一棵橡樹下，背倚樹幹等待。被鹿啃食過的常春藤在我頭頂形成一個護罩，幫我擋住空中的眼睛。過了五分多鐘，一隻鷽（bullfinch，音同「學」）降落在我面前二十英尺處的冬青樹上。其他鳥很快加入牠的行列。空地另一側的榛樹上，出現沙沙作響的聲音和彈跳的身影：一隻松鼠從一根細枝跳到另一根細枝。頃刻後，出現最輕柔的重擊聲：一顆嫩橡樹果從我頭頂的樹冠掉了下來，落在我腳邊。接著更多橡樹果掉落，有一顆就掉在我的大腿上，一隻我看不見的松鼠在樹枝之間跳來跳去。一隻鴿子在山毛櫸的高處鳴唱。二十五分鐘過去了，我才聽到第一聲樹枝斷裂的聲音。

無論我們走進微風時動作多麼輕巧，就算我們穿著比較軟的鞋子，墊著腳尖踩過軟地，我們還是會被周圍的風景洩露出警報。動物通常都對我們太過警戒，無法哄騙牠們完全不注意到我們。我們可能距離夠近，可以在散步時看到牠們，有時候甚至近到可以觸摸牠們，但是我們必須承認，當我們移動時，周圍環境的野生動物都知道我們的存在。這份意識抑制了自然行為，刺激動物發出警戒聲、逃跑，或經常直接陷入一片安靜；牠們的聲音和動作不見了，而牠們也從我們的感官之中消失了。

但是如果我們把自己隱藏起來，靜止不動且不發一語，動物的生活就會慢慢回歸常態。這就是「回歸」。就跟動物會留意彼此的警告訊號一樣——牠們的警戒聲、逃跑或身體語言——當然也會有表示安全的共同語言。出現第一隻鳥就會鼓勵其他的鳥兒現身，接著是松鼠、鹿、狐狸，然後是獾。

我在常春藤下坐了一個小時之後，橡樹的樹根開始弄痛我的背，所以我站了起來動動身體。那些動物又逐漸散去。

# 臉與尾巴

松鼠坐在小路正中間，大約在我前方一百碼處。我起初不太確定牠有沒有看到我，所以我又往前多走了幾步。當牠開始搖尾巴，我就知道我被發現了。果然，我再往前一步，牠就消失得無影無蹤。

有一位朋友的小孩跟我們家小孩年紀相仿，他幾年前跟我們分享了一個偷吃步的教養技巧。那是一種測謊儀，原理大概是這樣：如果你懷疑一名幼童回答問題時撒了個小謊，跟他們說：「你說謊的時候我總是看得出來，因為你鼻子會動。」然後再問他們一次原本的問題。如果他們說謊，臉上會出現一種不自然的專注表情，因為他們同時嘗試搞清楚自己的鼻子有沒有動，但又要抑制可能會動鼻子的感覺。在一旁觀看其實在很好笑，而我相信這只會造成心理傷害。

要憑直覺解讀視覺線索中的意義時，沒有比臉部表情更明顯的地方了。在我們冒險走進荒野之前，我們可以從思量人臉和約四十年前解剖學家開發的臉部活動代碼系統（Facial Action Coding System, FACS），學到很多知識。

解剖學家不停鑽研人臉，並解構藏在我們表情背後的每個動作。我們知道微笑包含了我們的嘴角上揚，但是解剖學家看得比我們更深一些，得知要構成憤怒、快樂、悲傷、驚訝、恐懼、厭惡和

更多表情的數十個動作。快樂是最簡單的一個：牽涉到嘴角上揚和臉頰上提。恐懼就複雜一點，包括從七個臉部動作中選擇：內與外眉毛上抬、眉毛降低、眼瞼上提或繃緊、抿唇，以及下巴往下。

但是你早就知道了，即使你從沒聽過FACS這個名稱。你不需要知道或描述一名陌生人的臉部正在做出什麼動作，就可以馬上判斷他是否憤怒、開心或難過。那是我們直覺工具包的一部分：如果我們無法早在一個人清楚表達之前就得知他不開心，那人生會很艱難。不過在我們人生各種不同的際遇和關係之中，有數百個更微妙的細膩差異，透過練習，就能從基本工具包提升成更精緻的版本。

試著想像一個人準備要跟著音樂唱歌之前，上排牙齒咬著下唇，但是其他時候卻很少這麼做。如果你成功地向沒立場的旁觀者預測他們即將開始唱歌，可能會被認為你會通靈，或有第六感（或只是很奇怪）。但其實你只是把臉部表情與情緒或動作配成對聯繫在一起。只要知道那個人身上有這徵兆，就算完全沒見過這位唱歌的咬唇者，沒立場的旁觀者也能對陌生人表演相同的技法。起初是有意識地分析一人的簡單線索，但很快就會變成憑直覺判定眼前的情勢和即將發生的事。就是這個能力讓我們回到充滿這類徵兆的野外世界。

我們可以像諸多先賢一樣，純然透過觀察來學著進行配對聯想，但是可以比他們更快進行這過程；你得知道如何不浪費時間。你可以花一輩子尋找鳥或爬蟲類臉部表情中洩露的線索，然後推斷出微乎其微的結果；牠們的臉上很少透露訊息。但是另一方面，魚有同樣的神經——面神經——這種神經控制我們臉部表情也控制著魚的鰓蓋，使牠們成為很糟糕的撲克牌玩家，也讓一些專家認為魚鰓的張開是某些物種即將遭受攻擊的徵兆，但是要判定兩棲類動物的警覺狀態，最好的方式是觀察牠們喉嚨的皮膚。蛇在攻擊前會捲繞牠們身體的前出微乎其微的結果；牠們的臉上很少透露訊息。但是另一方面，魚有同樣的神經——面神經——這種神經控制我們臉部表情也控制著魚的鰓蓋，使牠們成為很糟糕的撲克牌玩家，也讓一些專家認為魚鰓的速度和節奏是瞭解牠們想法的最佳窗口。魚鰓張開是某些物種即將遭受攻擊的徵兆，但是要判定兩棲類動物的警覺狀態，最好的方式是觀察牠們喉嚨的皮膚。蛇在攻擊前會捲繞牠們身體的前

三分之一，且可能增加輕彈舌頭的頻率。

從「頭」開始的最好方法，請原諒我的雙關語，是要找到值得你關注的地方，而這個地方就是頭部。馬、貓、鹿和大象都會透過耳朵透露許多訊息。貓、狗和海獅可以經由感覺毛（whiskers），也就是牠們的鬍鬚，來表露情緒。掠食動物的嘴會張得比草食性動物還大，所以有蹄類動物（如羊）有任何不尋常的張嘴，就可能是身體不適或興奮的徵兆。熊和犀牛的下顎與嘴唇位置可以看出攻擊性的高低。

許多這類行為已經變成能憑直覺得知：不管什麼動物，低吼都不是友好的徵兆，而人類的鬼臉正是源自這些動物的表情。但是有些違背常理的徵兆值得瞭解，以防你遇到這些徵兆卻不明所以。猴子和河馬打呵欠並不是準備要小睡，比較可能是準備要攻擊；這個徵兆稱為「發脾氣呵欠」（temper yawn）。最出名的假徵兆是鱷魚的微笑：它是固定的，而不是友誼的象徵。從鱷魚的眼睛可以看出牠們的興奮程度，情緒平靜時會是一條細縫，但是處於警覺狀態時就會圓眼大睜。

我們跟著動物的目光，就能獲得大量訊息。動物無法違抗物理法則，所以牠們必須把眼神對準牠們想看的事物上，通常也代表牠們的頭得跟著視線轉向。顯然，任何物種使用視覺愈多，我們愈能透過牠們眼睛獲得訊息。推測獵在看哪裡沒有太大意義，但是跟隨狗的眼神就能獲得很多訊息。鳥的臉上可能沒什麼表情，但是牠們的眼睛是強大的線索，就算我們距離太遠，無法看清牠們的眼神固定在何處，但是從牠們的身體語言可以看得出來。一隻盤旋的紅隼的頭和喙會指向地面（和風中）有活動的地方。

有一個我們常用在人身上的常見徵兆是轉身，我們可以將這項徵兆用在鳥身上以更瞭解牠們。

鳥很常降落在我們身邊，發現了我們之後，會定期歪頭花時間評估我們，用一眼或輪流用兩眼好好

看我們。一旦牠們轉身，那就代表牠們不再擔心我們。我們被牠們偵測到的任何動作，都會讓牠們很快再次轉身。每天在鳥食臺（bird tables）或草坪上都能看到牠們這麼做。

我們極有可能發展這個領域的能力，如研究澳洲喜鵲的結果所顯示。澳洲科學家發現，預測喜鵲的下一步動作，與其說是看牠是否注視著什麼東西，不如說是靠牠使用的眼睛。如果喜鵲準備飛走，牠會用左眼看著威脅物；如果牠是用右眼，那比較有可能是準備靠近一點仔細觀察。神經科學與動物行為教授萊斯利・羅傑斯（Lesley Rogers）及其在澳洲新英格蘭大學的團隊進行了這項卓越的研究，並相信可以為這個切身發生的事情找到解釋。我們左眼接收到的訊息，是由大腦右側處理，而這裡正好是用來處理新情況或潛在危險的部位。人腦的左側會接收來自右眼的訊息，此處的分析能力比較強。也許這可以透過鳥類歪頭和選用的眼睛，讓我們洞察鳥類的快速或緩慢思考。

科學界內部仍在爭論這是否可能是雙向的。我們普遍認為許多靈長類動物和狗可以追蹤我們的眼神，並理解我們正在看什麼，但是並不清楚這項技能在動物王國有多普及。如果狗可以做到，但是狼顯然辦不到的話，這有可能是馴化與野生之間的差異之一嗎？

有些老手建議用眼角餘光觀察動物，而我經常有股基本能的衝動這麼做，尤其如果我剛好發現有隻狡猾的生物在那裡，像是狐狸。但是我們只有在直接直視物體時才能看得仔細，所以我會斜眼看，監視動物的一般動作。我依然不確定哪些動物能從我的注視目標推斷出訊息，但是我抬頭仰望樹中的牠們時變得安靜，頭的位置和動作對許多動物的行為有強烈影響。很多鳥兒似乎會在我抬頭仰望樹中的牠們時變得安靜，松鼠經常定身不動，但是很難知道是我的頭部動作和身體語言還是我的凝視刺激了牠們，所以牠們可能對我們正在注視的方向很敏感。

驗告訴我，頭的位置和動作對許多動物的行為有強烈影響。很多鳥兒似乎會在我抬頭仰望樹中的牠們時變得安靜，松鼠經常定身不動，但是很難知道是我的頭部動作和身體語言還是我的凝視刺激了牠們，所以牠們可能對我們正在注視的方向很敏感。眾所週知，鴉科動物和鴿子會認臉，所以牠們可能對我們正在注視的方向很敏感。這一切行為。

很多鹿會在感到好奇時直接面對該物體，但是如果感到警覺，會變成從側邊看。這通常是個兩

步驟的過程：鹿聽到我的聲音馬上抬起頭來，面向我的方向並直盯著我看，然後當發現有人類正在靠近時，會先跳開幾步，接著轉身從側邊看。我總是試著把重點放在鹿的舌頭和耳朵來預測第二個步驟：鹿在警覺時會舔鼻子，因為潮溼可以增進牠的嗅覺。牠採取下一步之前，幾乎總是會先多動幾下耳朵。

另一方面，尾巴就沒有臉那麼複雜，不過還是會透露動物的狀態。一隻松鼠的尾巴非常值得觀察：當我們靜止不動，在松鼠發現我們之前先看到牠，我們的頭、手或身體最細微的動作都會傳送神經脈衝給牠們，使其尾巴豎立。

狗的尾巴左右擺動其實不是一般認為的快樂徵兆，但是可以視為一種問候，或那隻狗知道牠有同伴的徵兆。尾巴舉高是狗覺得有自信或佔優勢的徵兆，而尾巴下垂則是比較服從。當尾巴夾在兩腿之間，代表投降或妥協：你贏了──請不要傷害我。

鹿和羚羊，以及一些蜥蜴和許多水禽會甩動尾巴來顯示牠們知道有掠食動物存在。有些猴子感到害怕時會往身後水平伸直尾巴，但是狒狒感到恐懼時則是會向上垂直豎起尾巴。

金星反叛了。通常它會在傍晚散步時讓我感到安心，但它在地平線上的位置卻比我預期的還要更往南，讓我感到驚訝。金星落下的位置可以像冬陽一樣南邊，所以我不應感到驚訝。但是這提醒了我最近很少在天氣清朗的傍晚散步。

我在十月的最後一天，沿著阿倫德爾（Arundel）外的河邊小路出發，定期出門調查水道的轉移。一隻白冠雞的聲音引領我發現一條小支流，白冠雞和小支流因蘆葦的遮掩而同時隱匿和現身。我隨著小路蜿蜒，穿過一片溼草原。有幾頭牛正站著吃草，兩頭牛躺在地上。兩隻鳥鴉從高空飛過，我看著牠們有條不紊地飛行，直到在山頂失去牠們的蹤影。星星還沒出來，但是也快了。

當我低頭看溼草原，顯然有些有趣的事即將發生。

關於動物選擇朝向的方向有諸多爭辯。我們從研究中得知，牛偏南北向，而許多獵物在覓食時比較喜歡風從後方吹來，因為可以讓牠們的嗅覺填補周邊視覺的狹窄空隙。但是也總是會有一些差異。只要有一點噪音或甚至一小片綠意盎然的草地，就能讓動物改變心意。

動物間的行為常形成趨勢，但是牛或馬全都成群面向同一個方向就很不尋常——除非有充分理由。如果我們看到兩隻以上的動物完全對齊，站著不動又抬頭，這就是「方位點」的鑰匙，表示那

個方向發生一些有趣的事。那是老一輩盜獵者和獵場看守人[13]用來察覺彼此的眾多技巧之一，即使彼此躲藏得很好。

從演化的角度來看，方位點有兩種功能；它可以讓動物監測值得關注的所有事物，但是身體語言也會傳遞訊號給潛在掠食者，讓它知道自己已經行跡敗露。掠食者掠食時，大多是靠出奇不意，所以任何動物只要清楚表示牠們已經發現掠食者，就能降低自己遭受攻擊的機率。當你的食物已經知道自己有危險且準備逃生，不如等待還沒搞清楚狀況的食物還更具吸引力，正因如此，這個策略才會廣為哺乳動物和鳥類使用。野兔一偵測到危險就會面向威脅，站直身體，並豎起耳朵，提升牠們的視力和聽力。也能傳遞出這隻野兔沒打算被意外獵捕的訊號。

躺在阿倫德爾溼草原上的那兩頭牛現在站起來了。牠們的身體平行，牠們和牠們的同袍都面向同一個方向；牠們已經停止吃草。我隨著牠們身體朝向的方向，發現讓牠們驚惶失措的源頭。溼草原的遠處，有一隻狐狸沿著崎嶇的樹籬走來。牠消失在一叢草堆後方，然後又再度現身，一直重複這樣的模式，走了約二十碼的距離。那兩頭牛轉為開始追蹤牠。牠們的注意力沒有從草叢裡的金棕色動作移開。

當狐狸接近田野的角落時，躺在地上的兩頭牛之一開始走動，然後朝牠小跑而去；狐狸看起來毫無察覺。牠專注在其他地方，現在似乎在跟蹤草叢裡的一些小獵物。牠跳了一次又一次，但沒有成功。接著轉身發現兩頭牛朝牠靠近，當牠發現時，領頭的那頭牛跑了起來。當速度比較快的那頭牛縮短幾碼的距離時，那隻孤傲的狐狸跑走了，從樹籬缺口消失了。

13 譯註：gamekeeper，一種英國可見到的職業，被地主雇用的專業獵人會保護、維持特定自然區域，使該處適合打獵。

# 偷看

過了乾燥的一個月及幾場穿插的俏皮陣雨後，五月終於開始降雨了。不出幾個小時，森林似乎變得更翠綠，不過除非葉子上未乾的光澤更顯露樹葉的顏色，否則我一定已經想見這畫面。但我沒想像過聲音。

任何有樹木的地方，都有三個等級的雨聲。最細微的小雨落在空地的聲音，會被其滴在葉子時的干擾所掩蓋。嘶嘶聲就像收音機未調頻的類比無線電會出現的、同時起伏又持續的白噪音。接著是比較低沉又響亮的雨水沖刷葉片，擊中低處的樹葉或底下的地面。你可以在任何變得坑坑疤疤的潮溼泥土上看到碩大雨滴的痕跡。在坑坑疤疤的泥地上壓低身子，再往開闊的天空看，你會看到地面有一塊斑駁的毯子，隨著每次雨滴落下而變化。

長時間在下雨時於待在曠野，是一場動作與靜止之間的動態平衡。在雨中長久靜坐會變成一場考驗，但是在雨中走很久卻會讓我們對眼前發生的事感到麻木。移動和暫停：就是玩雨的方式。如果天氣很冷，那動作會主宰一切。

我無法假裝我比較喜歡下雨，但是當又一團冷水滴到我脖子上時，我只要想到我們的池塘在水位下降後逆勢緩緩重新上升，我就感到溫暖。看到一棵馬栗樹（horse chestnut tree）也讓我感到溫暖。幾天前，我第一次注意到它那染上粉紅的白色錐形花並未垂直生長，而是傾向南方的天空。我

已經見過這棵樹上的花多少次了，竟然沒有發現？一隻黑頭鶯（blackcap）在附近鳴叫，呼應著我的想法。牠叫聲中的最後鳴唱在我耳中聽起來總像在說：「早就告訴過你了吧。」

我停下來，靠在樹上休息。我的心思飄到森林裡的目光，直到有些微動靜控制了它。一隻烏鶇跳過常春藤灌木叢。啄、啄、往上，啄、啄、往上，跳、跳、啄、啄、往上，啄、啄、往上，跳、啄、啄、往上。我看著牠，直到我察覺出牠的節奏，因此得知何時要採取下一步動作。

多年來我一直把鳥類動作集錦視為稱作烏鶇的單一個體的一部分，就像一把沙子，待我們仔細觀察才領會到那其實是一大堆不同顏色的顆粒、石英、貝殼、黑色的火山碎屑。動物的個別動作都包裹在我們賦予牠們的名稱之中。一隻烏鶇的特徵不只是牠特有的黃喉，悅耳的鳥鳴或是飛行的方式：而是以上所有，且包含了更多。這就是識別的目的──要辨認整體，就這樣。但是要能更深切地察覺動物正在做什麼，或即將做什麼的話，這樣並不夠。我們必須透視包裝，看到其中的行為。

所有動物都具有不同程度的警覺能力，但是我們可以把牠們想成兩種狀態其中一種：動物要麼有警覺性，要麼沒有。專注在自己日常習慣的動物，像是進食或處於性繁殖的不同階段──從張揚或保衛領土以交配──就不會有警覺性。以人類的話來說，我們可能會說動物「低頭忙著自己的事」。這句慣用語比表面看起來還貼切：判斷動物警覺性高低的基本指標之一，便是牠們頭部的位置。你可以試著觀察在人行道上邊走邊聊天的兩個人，注意他們準備過馬路時的頭部位置──汽車對許多人來說是最接近掠食者的物體。如果我們聽到任何響亮、意料之外的噪音，會被嚇到進入警戒狀態，因此抬起頭來。想像兔子或松鼠全身站直的樣子。如我們所見，抬頭有充分的實際原因：

我們可以看得比較遠，聽得更清楚，生物愈小，這樣的影響愈大。你可以試著趴在林下植物上，觀察周圍的環境並仔細聆聽。只要做一個伏地地挺身撐起身來，你周圍的世界就此敞開。

警戒可分爲兩種類型，例行性和誘發性，兩者都取決於動物是否意識到威脅。動物要麼採取預防動作，或是因特定原因而增強牠的覺察力。如果動物在覓食，沒有意識到任何威脅，牠還是會在進食和警戒狀態之間交替。這是明智的演化行爲；牠只是沒察覺到十碼之外有掠食者，並不代表沒有食者不存在。例行性警戒很容易看出來，因爲有個節奏：進食和警戒交替。兩者的交替從來都沒有完美的節拍，但是有個大概的雛形。注意所有在地面覓食的鳥兒啄食時的樣子，雖然在啄食，但又會交替地抬頭或歪頭。

動物意識到威脅的瞬間，就會停止動作，進入審慎的警戒狀態。如果我們一直在觀察的話，這同樣很容易就看出來，因爲其例行性中斷了。只要觀察松鼠一段時間，你就會多次目睹兩種警戒狀態。一隻四肢著地的松鼠抬頭，但是直立身體的松鼠則較可能已經接收到一些讓牠擔憂的訊息。松鼠也會爲了提高警戒而爬上圓木、樹樁或石頭，多看幾英尺遠的範圍。

很多鹿都有自己的審慎警戒模式，我經常遇到的狍鹿也不例外。如我們之前所見，如果狍鹿察覺到一些值得擔憂的事，牠們會趕快抬頭、跑開幾碼後，再轉身讓身側朝向威脅。這看起來可能有點奇怪，因爲這樣會暴露牠們的腹側，容易受人類或動物掠食者攻擊，但是這個策略有其邏輯。鹿並不想要快步跑開讓自己背向威脅，因爲這樣會使得視野受限，但是牠們也不想正面面向威脅，因爲會使得牠們很難朝反方向跑。我們不需要瞭解我們所見動物的演化壓力或思考過程，只需要練習注意牠們的狀態並想著：短距離快跑然後用身側面向威脅——就是這樣！那是誘發性警戒。很快，什麼都不用說，我們就知道現在是什麼狀況。

掠食者對警戒狀態很敏銳，且比起警戒的動物，更傾向瞄準在覓食的動物。對獵物而言，這一直都是平衡問題——哪一個的威脅比較大？掠食者或挨餓？

哺乳動物與鳥類的研究顯示，動物會瞭解危險程度，並據此調整牠們的警覺性。許多鳥兒，包括最受歡迎的麻雀、椋鳥（starling，椋音同「亮」）、歐亞鴝和烏鶇，都會在牠們離掩護更遠時變得更警戒。動物假如偵測到掠食者或其他威脅，會愈常進入警戒狀態，一如我們所料。

當動物意識到自己進入使自己容易受攻擊的地形時也會增加警戒。灰松鼠在離開林地進入曠野時，停頓下來的頻率會高於回到隱蔽處的時候。而且警戒似乎也與成熟度有關：成年動物比幼年動物更有警覺性。

不同海豹族群的行為，展現了對危險可能性敏感度的極端範例。在北極，北極環斑海豹（ringed seal）必須留意掠食者，像是北極熊、狼和狐狸，至少看到牠們會受到驚嚇。威德爾海豹（Weddell seals）在南極的生活就比較無憂無慮，不會受這類掠食者打擾。牠們可以沉沉睡去，讓人類靠近到僅有幾步之遙。

群體所有成員都會共同承擔警戒的負擔，但這個負擔也會跨越物種。褐頭山雀（willow tits）跟煤山雀（coal tits）成群聚在一起時，比較不會頻繁掃視周遭環境。鳥類和哺乳動物都對群體的大小和形狀很敏感。家麻雀在群體規模較大時比較不會掃視，但是牠們掃視的範圍比其他鳥還要更久也更遠。兔子也一樣敏感；一隻孤零零的兔子會比身處群體中的兔子更戰戰兢兢，這是因為牠需要到處宣傳。你會以為飢餓的動物會直接進食，但是家麻雀會發出一種特殊的叫聲，一種噴噴聲，經常保持警戒。

家麻雀對牠們「鄰里群監視系統」的仰賴可以說明為什麼牠們和許多其他動物都會在發現食物時到處宣傳。

告訴其他家麻雀找到食物了，然後牠們會一起聚集、成群進食，接著輪流警戒。綠頭鴨（Mallard ducks）會把群體警戒狀態延伸到睡覺時。牠們會時不時睜開一眼，而位於群體邊緣的鴨子會睜開朝外的那隻眼睛。

注意到動物不斷開啟和關閉警戒模式，讓我們更能明白接下來會發生的狀況，這也是培養覺察力的開始，使我們能比以前更靠近牠們。

# 僵立、蜷伏與裝死

那是三月中，一日將盡時，太陽趕上山頭。我從涼爽的陰影處出發散步，但是一小段陡峭上坡帶我回到陽光下和溫暖的空氣中。在山腰高處看到日落時的一片壯觀暗影襲面而來，會有種受到威脅的感覺：一條又長又冷又黑的毯子拖在你身後。但是追著這樣的景象上山也是一種享受。

我扯開一些幼嫩的懸鉤子，在枯枝落葉之中安頓下來。我躺在森林邊緣，眺望圍籬和牧地。綠色的啄木鳥整個下午一直在樹上發出粗啞的笑聲，但是一直沒有現身。接著有隻龐然大物降落在我面前，約十碼遠的圍欄柱上。我多年以來第一次如此近距離看到比大山雀還大的彩色鳥。牠背部有著純綠的羽毛，就像桌球桌一樣，頭頂覆蓋鮮豔的紅色羽毛；一下子看起來胖嘟嘟的，一下子又肌肉發達的樣子。

那隻啄木鳥瞥了我一眼，大笑出聲。我知道那是宣示領土的叫聲，但我還是笑了。接著牠轉身背對我，頭頂的鮮豔紅色在微弱的陽光之下閃耀，接著隨丘陵起伏地飛行，消失得無影無蹤。太陽緊抓著西邊山丘上的樹頂幾秒鐘後才鬆手。烏鶇的鳴唱很快就消失，改為開始鈴鈴叫。一隻雉雞在底下空地巡視，牠的頭和尾巴戳著低矮的作物，涼風輕拂。我站起身，活動四肢，繼續邁開步伐往前走。

我在一棵山毛櫸的歪曲之處停下，轉身面對微風，一隻手固定在一根樹枝後方。舒服地過了幾

分鐘；我靜止不動地坐著，直到昏昏欲睡，我多半專心地注視著前方的稀疏林地。

光線又更暗了點，雉雞一邊發出更多叫聲，一邊鼓動翅膀飛上牠們的棲息處。森林一片靜默，我確認自己沉重的氣息。

幾聲斷枝的巨響驚醒了我。聲音來自正對面的茂密針葉林，大約距離一百碼遠，在山毛櫸後。我好奇為何我沒有考慮那可能是其他動物或是人。

我立刻浮現這樣的想法：體型很大的鹿、麅鹿。我曾在那些針葉樹間漫步，在那樣的環境走路真是吃力不討好，要排除人的可能性比較簡單。我曾在那些針葉樹間漫步，在那樣的環境走路真是吃力不討好，十分辛苦，即使在正午時分都舉步維艱，在遲暮之際更是不可能。斷裂樹枝的聲音聽起來斷斷續續的，比較有可能是動物的特徵。人類穿越森林時，發出的噪音通常是一致的，往往伴有說話聲。當兩個人穿越這麼密集又黑暗的森林時，不可能完全不發一語，除非他們的目的是匿蹤，但是當地面有枯木，胸口附近又有交錯的樹枝時，這近乎不可能。動物能帶著「不完美的靜默」穿越森林，但是人類辦不到。我聽到的就是那份不完美，偶爾錯踏的腳步踩斷了一些大到足以傳出斷裂聲的樹枝，接著又是更深沉的靜默。是一隻鹿，體型很大的鹿，並且是在這地區，應該是麅鹿。

光線更黯淡了，枝葉篩去顏色；森林變成各種近單色形狀的集錦；其中一個形狀移動了。一隻麅鹿在山毛櫸之間從右邊走到左邊。牠小心翼翼地注意自己的步伐，直到走到我對面，大約距離五十碼遠。就在那個瞬間，針葉林中又響起另一聲斷裂聲，然後那頭麅鹿僵住不動，完全靜止。我感覺到自己的呼吸暫停。過了幾秒後，大概三秒吧，那頭麅鹿繼續前行，就跟剛才一樣。我感覺到自己的呼吸暫停。過了幾秒後，牠的同伴也跟上牠的腳步。當那隻鹿站在我面前，有些興奮感自行流過我的身體，我一定是不小心動了一下。我外套的棉絮纏到一塊樹皮，發出一聲輕響；那隻鹿突然停了下來。我和牠都僵住了。毫無疑問，這隻鹿很有警覺性，也知道在我這個方向有生物存在。過

了幾秒，牠又繼續前行，但移動速度可能比之前又更快一些。

從蜥蜴到土撥鼠，許多獵物都會在感覺到威脅時僵立（freeze）。那是誘發性警戒的意識增強的一部分，且是由危險感所觸發：引起恐慌的景象、聲音或味道。有幾次我曾看到有鹿經過我的下風處，牠會在聞到我的氣味時僵立。

有些動物會決絕地完全僵立。當麻鷺（bittern）僵立時，就可以靠近牠，然後在不破壞牠姿勢的情況下碰觸牠。在牠變成雕像之前，牠會背對威脅，稍微提升其機率，展現最接近其棲息地蘆葦顏色的身體部位。

保護色（camouflage）是動物僵立的其中一個原因。許多動物身上的顏色，包括斑點或條紋，可以幫助牠們融入背景，有些動物甚至會改變顏色以融入環境。像灰海豹和嚙齒動物那麼形形色色的動物，已被發現有一種稱為「黑化現象」（melanism）的特徵，牠們的皮膚或毛髮會變黑，此性狀的盛行是受到其周圍環境的影響。美國已有研究發現，在容易發生森林火災的地區居住的松鼠會有較黑的毛皮，而在耐火的潮溼林地中比較可能找到顏色比較淡的灰松鼠。

但是保護色只有在你不動的時候才有效，因此牠們僵立。這是讓自己消失的基本嘗試。這也能讓動物更有效地聆聽。這做為防禦策略感覺有點有悖常理，但是已被證實有效，而且不只是從演化得證，科學觀察也得到一樣的結果。在獵物僵立時，獵捕嚙齒動物的猛禽和貓頭鷹收穫比較少。諷刺的是，有些獵人會利用動物的僵立反應，他們會發出短促的尖銳聲響，讓經過的動物僵在他們選定的地方，再利用這幾秒時間開槍射擊。

有些動物會在短暫大肆活動之後僵立。野兔會在僵立之前先飛奔尋找隱蔽處，這是對抗某些掠

食動物的有效策略，但面對有智慧的人類就無效。獵人知道如何應對這種手段，已經學會追蹤牠們並把牠們抓起來。而在非洲發現的一種像山鶉（partridge）的鷓鴣（francolin），則因更糟的可預測性而受苦：只要察覺到危險，牠就會飛入空中三次，但只有三次，然後就僵立。所以是一、二、三，成了某人的午餐。

我們誘使動物保持僵立的最佳方法之一，就是我們以自己的方式保持不動——好好保持不動；伸手拿相機、拍朋友的肩膀或歪頭都不算。

幾週前我清晨出門散步，微風朝我臉上吹來，但我嚇到一隻狍鹿；牠轉身僵立時距離我三十碼遠。我出於直覺也做了一樣的事。我們就站在那裡至少兩分鐘，僵住不動地盯著彼此。那隻鹿伸舌頭舔了幾次，牠的背拱起兩次才放鬆，然後後臀稍微壓低一點。牠的耳朵抽動，接著就跳走了。僵立是一種權宜之計：動物正在尋找線索，決定自己需要逃跑或回到正常的行為。我相信被牠視為掠食者的動物，例如我們，僵立的話會讓牠稍感困惑，使其陷入這樣的停滯狀態。這為我們創造絕佳的機會，可以再靠近一點共處更久。

理查德‧傑弗里斯在十月一個晴朗的早晨外出拍照時，遇到一群小辮鴴（northern lapwing，「鴴」音同「橫」）。「大約有五十隻鳥，全都面向同一個方向，而且全都一動也不動；牠們就像演練過一樣，動作協調一致。當危險的可能性消失，牠們很快就開始進食，往前飛去。」

僵立是簡單又有力的徵兆，讓我們知道動物的警覺性已經非常高且進入警戒，也知道牠的環境中可能有威脅——而這個威脅通常是我們。任何讓牠們更恐慌的原因，即使很微小，都會導致動物奔行。如果動物沒有跑走，接著又開始稍微活動，代表牠察覺到威脅即將消失了。我們都記得在玩躲貓蜷伏與僵立的習慣大有關聯；那是動物讓自己不那麼顯眼的另一個方法。我們都記得在玩躲貓

貓之類的遊戲時，在家或花園附近鬼鬼祟祟，躲在低處偷看的感覺。很少看到小孩會在轉角站得高高地環顧四周。蜷伏是符合邏輯也出於本能的方式，可以縮小作為可見目標的身體體型，而且很有效。被獵豹追捕的瞪羚（gazelle）如果蹲下身蜷伏，存活的機率較高。值得提醒我們的是，當你從低處觀看整個世界，差之毫釐，失之千里。如果你不相信，試著在空地用粉筆，在與地面間隔一碼的距離標示一棵樹，然後從一百碼遠的地方看那棵樹。蜷伏是這個簡單消失行為的一環。從另一方面來看也很聰明，因示消失，下巴一邊壓到地上趴著。接著慢慢蹲低身體，直到你一邊看著粉筆標為它可以蓋住影子——這是空中掠食者會發現的徵兆之一。

鳥鳴會刺激鳥兒蜷伏身體，尤其是來自鳥媽媽的鳴叫。只要聽到親鳥的警告聲，幼鳥就會蜷縮身體，並觸發其他無形的反應。當我們受驚時，我們的心跳速率會上升，但是有些鹿和鳥，像是雷鳥（ptarmigan），脈搏速率則會下降，這個反應稱為「恐懼性心搏過緩」（fear bradycardia）。

我經常看到一些鳴禽在發出警戒聲時壓低身體蜷伏，但有些比較聰明的鳥會隨威脅改變牠們的反應。烏鴉受到遊隼（peregrine falcon）威脅時，往往會壓低身體蜷伏，但若是蒼鷹（goshhawk）靠近，牠們則會飛到空中。

掠食者也會蜷伏，無論是動物還是人類。在跟蹤獵物的豹壓低身體的姿勢非常經典，所以豹爬（leopard crawling）被用來指稱匍匐前進的姿勢，有時步兵也會用這種姿勢接近目標。不管是人類還是動物，這個姿勢都代表最低和最小的表面積。跟蹤獵物的掠食者通常會盡量把頭壓低，但同時讓獵物保持在視線內：移動的蜷伏姿勢。

蜷伏是一種雙向流通徵兆，從獵物到掠食者，反之亦然。要接近任何動物時，這件事值得謹記在心，即使是在馴養環境也一樣。常識告訴你不應從後方接近一匹馬，尤其不要以蜷伏的姿態。

僵立跟裝死不一樣。當牠們用盡其他反應之後，有些獵物會嘗試最後一搏：牠們裝死。僵立很常見，你可能只要長時間待在野外就能看到一些這樣的狀況，但是裝死，或假死，則是很罕見的策略。話雖如此，卻有相當多動物會採取此策略，包括爬蟲類、雞、鴨、狐狸、松鼠、老鼠、兔子和最眾所周知的，負鼠（opossums）。負鼠在裝死時非常果斷；不管抓起牠幾次或怎麼搖晃，都無法說服牠從這種極端的生存靜默狀態中醒來。

如果僵立看起來對脆弱的動物而言是奇怪的策略，那面對掠食者時裝死絕對是瘋了。其實不盡然；其中有些道理。裝死最常發生的情境是掠食者捕獲獵物後到眞正奪取性命之間有暫停的時刻。可以想見那些新手狐狸稍後回到牠們的儲藏室，發現牠們的晚餐已經離開時會多惱火。下一隻鴨子和雞就沒那麼幸運了。

試想潛入雞舍大開殺戒的狐狸。經驗豐富的狐狸習慣大規模殺戮；不那麼世故的狐狸可能會覺得自己看到一群顯然已斷氣的雞，決定帶走牠們裝滿儲藏室，以備不時之需。一項囊括五十隻鴨子的研究顯示，若在被狐狸攻擊時裝死，有二十九隻可以活下來傳誦這則故事。

確，同一項研究也發現，經驗豐富的狐狸比較可能殺死裝死的獵物，或至少先咬斷牠們的腳──因此就造就了雞舍中的混亂場面。

The Flight

# 逃跑

我攀上山頂時，太陽在我身後落下，微風吹拂著我的臉。狐狸走出灌木叢，踏上小路。我呆住了。

牠揚起頭，轉身面向我，接著從牠來的方向狂奔而去。

幾分鐘後，我攀過有刺鐵絲網進入一塊田地，嚇得一隻雉雞拔腿就跑。我還處在撞見狐狸時夕陽餘暉反射出的色彩的興奮之中。我穿越那片田，往另一片圍籬前進。一隻林鴿在我前方飛走，幾秒後另一隻也飛走了。羊群抬起頭來，我心裡明白現在一定有上千雙眼睛盯著我。當我爬回森林，鴿子群起飛時，響起一陣熟悉的翅膀拍動聲。

一隻歐亞鴝棲息在一棵矛（spindle tree）的樹枝上。我往前一步，牠開始蜷伏，牠的下一步取決於我，我又往前踩了一步。牠飛走了。

當動物感覺到自己有立即的生命危險時，會出現以下反應之一：蹲低、戰鬥或逃跑。我們都曾看過這些反應，並且透過偏好辨識動物。刺蝟和其他武裝動物（如豪　和陸龜），會「拉起吊橋」並相信自己的防禦力。草食性動物則會跑開。被逼至絕境的獅子或老虎不會被動應對或逃跑；這些動物會戰鬥，牠們身上的傷疤證明了這一點。

獵物能做出更具攻擊性的行為，被牛追過的人就能驗證，但是他們仰賴逃跑多於其他反應。一

定要注意，這種情況下所說的「逃跑」，是指逃離危險。可能包括但不限於鳥兒飛走。嚙齒動物感覺到黃鼠狼就在附近而驚慌落入細枝之中，儘管結果並不完美，也是一種逃跑行為。動物會在發現最細微的危險提示時，從覓食和例行性警戒，進入誘發性警戒——偷看。依物種而異，這個反應可能導致或包含僵立或蜷伏。現在動物非常快速地評估下一步該怎麼做，行動的決定取決於體力。

我還記得我父親曾說過一段奇怪的軍中法則：「能走就不跑，能站就不走，能躺就不坐。」聽起來像是懶惰的宣言，但我認為重點是如果我們知道自己很快將要消耗大量體力，那儘量保留體力是好主意。

動物不會異想天開地消耗體力——這麼做的動物確實會筋疲力盡，遭更聰明的動物擊敗，並被迫滅絕。逃跑是有效的——大多數追逐中獲勝的都是獵物而非掠食者——但是這需要大量體力，也不是每次動物發現有掠食者在後時都能用這招。體型小的鳥兒短程飛行逃跑所需的體力約是休息時的三十倍。任何動物都需權衡自己該保留體力，而這是牠們攸關生死的日常生活。

不逃跑的動物還是需要小心分配體力注意掠食者。如果牠們可能要長時間保持警戒，那平衡就會改變；先逃跑一陣子，好過長時間無法進食又要一直在掠食者周圍保持高度警覺狀態〔這種超前部署的逃跑行為有個暱稱：FEAR——及早逃跑避免倉促行動（FEAR—Flee Early and Avoid the Rush）〕。

在動物習慣人類在身邊的場合（像公園），我們都曾慢慢經過時見過這個現象。當我們靠近，動物會變得警戒，可能會僵立，但是牠們不一定會離開。如果我們停下腳步在旁邊閒晃，牠們可能就會離開。要待在一個需要不斷保持高度警覺的地方實在太耗體力了。

當地的護林員羅伯，擔負控制鹿的繁殖數量不要失控的責任——如果不加以控管，樹木、野花和其他動物都會遭殃。他跟我解釋他偏愛的一種打獵方法，是仰賴瞭解警戒與逃跑之間的權衡。

「如果我把我的來福槍背在肩上，用溜狗的速度行走，那我會遇到在路邊森林裡打量我的鹿，不過除非我停下來，否則牠不會跑開。如果我再繼續沿著小路走一小段，那隻鹿會繼續啃食，這時候我只需要把來福槍滑到手上，很容易就可以打中牠。但是如果我停了下來，嘗試偷偷靠近那隻鹿，悄悄地從一棵樹移到下一棵樹，牠就會跑走了。」

我們知道有些動物會跑開或飛走，但是我們失去察覺這一切的敏感性，也忘了如何預測這個順序。我們可能會感到奇怪，清晨時要靠近蜥蜴很容易，但是中午時卻根本不可能。不過我們飢餓的祖先卻知道，蜥蜴在寒冷時比較無法逃跑，溫暖時比較會，所以太陽在空中的高度會直接影響我們能否接近那隻動物。

動物對季節、飢餓、位置、經驗和社會階級也很敏感；啄食等級（pecking order）比較低的鳥會比較慢逃跑，要等較高等的鳥離開後，牠們才有機會進食。如果我們把這份見解加上我們對警戒的瞭解，就能明白等級低又飢餓、正在覓食的動物，比起上位者更有可能留著不走，也比較容易遭受攻擊，而上位者早已吃飽，現在已進入警覺狀態。我們可能無法在第一次觀察一群動物時就理解其中所有奧妙，但是透過練習就能看出許多端倪。我們的祖先很可能透過狩獵而得知這些細膩的變化。

如果獵物懷疑會遭受攻擊，牠會敏銳地察覺距離、動作的角度、身體語言，以及所有掠食者逼近的速度。距離與速度改變是其中的關鍵徵兆。速度的改變最重要，而非速度本身。研究顯示，掠食者加速時，動物判斷即將遭受攻擊的可能性高了百分之六十，因此必須逃跑。

無論在野外或城市，我們每天都會遇到的狀況之一，是鳥兒在我們靠近時飛走。我們都將此視為逃跑行為，但是我們卻對其中的動作特色愈來愈麻木。恐慌在群體之中可能擴散非常快，導致任何獵物大規模逃跑。鳥群不可能在每次有同伴飛走時都全部起飛；這會導致太多假警報，並且浪費太多體力。不過起飛是鳥的警報之一。如果你仔細觀察，就能看到第一隻鳥飛走時，會怎麼傳遞信號給其他的鳥，刺激誘發性警戒的狀態——若你造成附近的一隻鳥飛走，就不可能再嚇到另一隻。

但是其他的鳥並不會因為這隻鳥飛走就逃跑。這時就能看出鳥正在保留體力：第一隻鳥刺激其他鳥進入警戒，可以從牠們抬頭的身體語言及我前面提過的打破常規看出。如果其他鳥中有一隻感覺到威脅，牠可能會飛走。兩個事件間隔的時間很重要；鳥群會特別注意第一隻鳥和第二隻鳥飛走的第二個徵兆。不是我緩慢、遠遠地靠近，也不是那隻林鴿造成雉雞逃跑，而是這兩件事很快地之間的差異以及間隔時間。一旦兩隻鳥很快地連續飛走，就是不同且更緊急的徵兆，會刺激牠們大規模起飛。

刺激逃跑行為的徵兆不需要完全相同；如果很快地連續發生，那不同的徵兆會相互呼應。一開始在反應比較慢的動物中最容易看出這個順序。我經常看到雉雞察覺到我的存在而抬頭進入警戒狀態；牠會一直保持這個狀態，就算我慢慢走開，除非我的存在導致一隻林鴿飛走。這是促使雉雞飛走的第二個徵兆。不是我緩慢、遠遠地靠近，也不是那隻林鴿造成雉雞逃跑，而是這兩件事很快地連續發生。

我們觀察到的所有警戒徵兆，都顯示逃跑比較有可能發生，因為在那之前牠們會先警戒，但是也有些徵兆是專屬於逃跑的準備。有些很少見且很詭怪：鷺（herons）和鵜鶘（pelican）在逃跑前會反芻牠們的食物，而大象會出現稱為「逃跑下痢」（flight diarrhea）的行為。在中世紀末，諾里奇的愛德華也注意到獵捕的狼群中有相似的行為：「當狼看到牠們（獵犬），且牠正吃飽，牠每次

奔跑前和奔跑後都會排尿，讓自己更輕盈且更敏捷。」

較常見也更有幫助的是所有動物身體的細微準備動作。鳥兒要起飛之前一定會小步跳躍，所以飛行之前先壓低身體蜷伏很合理——通常牠們會往前搖晃，然後壓低頭部和胸部，幾乎像是在做伏地挺身。雌雞會用牠們的速度和身體形狀示意警戒狀態，直到飛行。如果沒有被我們嚇到，牠們會搖搖擺擺，頭抬得很高，但是如果牠們準備起飛，就會邁開步伐、拉長身體跑開。雌雞的速度及其體態，都意味著從警戒切換到逃跑準備的狀態。

我們已經知道抬頭如何成為警戒的徵兆，但對任何準備逃跑的動物而言，那不是理想的姿勢。如果在警戒之後低頭，可能有其中一項意義：要麼警報解除，要麼即將逃跑。判定兩者差異最簡單的方法是注意動物有沒有恢復例行性的行為。如果鳴禽察覺到

圖左為處於警戒狀態的歐亞鴝，接著準備要飛走。

任何值得關注的事，牠們會停止進食並保持頭部抬高或揚起頭來——誘發性警戒。接下來，牠們要麼繼續進食，要麼蜷伏，尾部抬高但是頭壓低。如果牠們採取後者，代表牠們準備逃跑了。鹿也有類似的行為：牠們啃食林下植物時會不時抬頭，然後再低頭；如果牠們沒有從抬頭恢復低頭啃食，很有可能是準備要逃跑了。

動物對逃跑預備狀態的身體語言很敏感，我們可以在鵝群或鴨群中看到這種狀況在群體中蔓延。當你靠近羊群時觀察一下，就會看到預備狀態在羊群中蔓延。

到目前為止幾乎沒有意外：動物會逃跑，而且要跑之前有徵兆。但是當我們思考接下來會發生什麼事時就有了新發展。有些經驗豐富的現代獵人會充分著重在牠們偏好的物種習性，但是出了這個小群體，要想像我們可以預測看起來驚慌和準備動身的動物接下來會怎麼做，對他們來說就是空想。但事實是，在一定限度內，我們辦得到。

動物的各種逃跑模式都受三件事影響：牠們逃跑的原因、環境，以及物種根深蒂固的習性。如果我們在山坡上嚇到一隻魶鹿，牠會從我們身邊跳開，但是朝上坡的可能性高於下坡。牠不會出於選擇往下坡跑，就算牠必須跑到山谷，也不會待在那裡——牠會為了要跑到更高處而持續奔跑。

你可能還對恐慌的動物會出現可預測的行為這件事有些合理懷疑，就讓我們來解開這個疑惑吧。首先，我是特意選擇「恐慌」這個詞，因為可以把情境擬人化；我們把我們的恐懼經歷投射到動物身上。這使得它看起來是更單純，也許更自動的反應。

研究已顯示，魚的逃跑反應幾乎像發條裝置一樣；取決於攻擊是來自側邊、迎面而來或後方，只要注意那條魚是主動游泳或只是在滑動，我們就能有信心地預測被追捕的魚接下來會怎麼反應。有些曾更小型的生物也一樣，彈尾蟲（springtail）和蚊蛹總是逃向牠們面對方位的相對固定方向。有些曾

經被捕捉又被釋放的鳥，會有奇怪但可靠的逃跑行為：無論天氣、遷徙模式或當地環境如何，牠們都朝相同方向飛行；野鴨被釋放時會往西北方飛。

但是這類知識對我們有什麼幫助？接下來可能值得離題談一下我們的個人經驗。誰不曾開心地玩過鬼抓人（game of tag）？就是當鬼的人要追逐並碰觸另一個人，被追到又被拍到的人就要當鬼。這是個有趣的遊戲，但也讓我們深刻瞭解我們如何塑造技能。

如果你看到一群小孩在玩這個遊戲，並嘗試分析眼前的狀況，總會忍不住將之視為精力充沛和隨機的大亂鬥。但是回想最後一次你真正**玩**這個遊戲的景況。

如果你跟速度比你快的人一起玩──這是許多掠食者／獵物追逐的典型狀況──你唯一的希望就是預備。一旦得知有些人會折返、有些人嘗試橫向跑，而有些人只靠速度取勝，你就能推算出你加速朝某人前進後，要怎麼前往那個人接下來會到達的位置，而非朝他們現在的位置衝去。當然，我們在玩遊戲時沒辦法這樣思考，我們只能四處奔跑又氣喘吁吁。但那就是重點：我們已經開始無意識地研讀其他人的「逃跑反應」──我們在察覺他們的下一步。

運動員試圖攔阻別人時也會上演類似的邊緣政策。在球類運動中，最常見的防守戰術之一就是假裝進攻，也許是衝刺，接著根據預期反應鏟球。踢足球時，一腳往一個方向踢，但很快改變方向。擊劍和西洋棋，也都一樣仰賴這個戰術。

這些情況被暱稱為「欲擒故縱」（cat and mouse）是有原因的：一切都始於動物的逃跑反應。

如果我們曾經屈從於動物逃跑是隨機反應的認知，我們必須擺脫這種思維，再出去玩一次鬼抓人。預料動物的逃跑行為是有史以來最盛大也最美好的鬼抓人。

我們可以跟動物玩這個遊戲，但不用想太多。畢竟，獵人數千年來就是這麼做的：他們研究他

們的獵物，學著預料牠的下一步動作而不帶緩慢的戰略思維。但是本書的重點是加速這個過程，因此我們需要具備一些基本概念。

如果我們受到驚嚇而跑走，我們不需要顧慮風向，但是許多動物需要。每個物種都有自己的習慣：白尾鹿（white-tailed deer）往往會逃入風中，紅鹿（red deer）是跟著風跑，或者如約克公爵所言：

因此他經常隨風逃跑，如此一來他總能聽見獵犬在他身後追趕的聲音。也因此獵犬聞不到他，他找不到他的身影，因為他的尾巴在風中，而非他的鼻子。此外，當獵犬接近他，他能聞到他們的味道，並快步逃開。

動物逃跑的方向也會受到威脅的急迫性影響。面對緩慢靠近的攻擊，鳥比較可能直線飛離，但如果是快速攻擊的話，鳥就會垂直飛走。逃離地面威脅的鳥會折返降落在附近的樹上，通常是比較高處，但是逃離空中攻擊的鳥，會噴射出去，不會再回到同一個區域。鳥兒飛離的角度也會受到攻擊的角度影響：藍山雀（blue tits）面對從側邊來的攻擊時，會比面對從上方來的攻擊更容易垂直往上飛。

逃跑行為太容易預測是很明顯的弱點，演化讓許多物種具備無法預測性，這是他們其中一種防禦策略。但是，借用並誤用唐納德·倫斯斐（Donald Rumsfeld）的詞典，這依然是可預測的無法預測性。許多鹿種都會用曲折行進（zigzag）的方式逃離威脅。從旁觀看的話是很美麗的動作，但是詭異地容易預測：跳、跳、切換方向，跳、跳、切換方向。如果我全速前進的話，也許會感覺比

較有效，感受無氧燃燒，不顧一切地全心注意後臀的跳動，

起來，預測鹿的下一步動作容易到近乎可笑。讓我想起電影中的追逐畫面——詹姆士·龐德開車躲

避直升機上的重型機關槍，或在他蛇行滑下滑雪坡時閃躲子彈。子彈沒有擊中時，總是會在空中彈

起一些雪花或砂粒，正好擊中龐德剛轉身的地方（酒過三巡之後，我嘲笑一位剛好是龐德電影編劇

之一的朋友，建議那些壞人瞄準前方，預測龐德轉身的地方，預料龐德顯然即將前往的方向，而不

是他現在正在前進的方向。我想龐德下次還是能曲折行進過一劫的）。

曲折行進對部分囓齒動物和家畜很常見，尤其是在曠野中被獵捕的物種。在廣闊的凍原，像野

兔和雷鳥（ptarmigan）如此多元的動物，也是仰賴同樣的曲折行進模式。如果掠食者的體型比獵

物還龐大，也比較有可能發生：急轉彎對大型生物而言比較難應付——這也是瞪羚打敗速度更快的

獵豹的方法之一。

曲折行進有很多不同的方式，如有些囓齒動物會採取停止——開始動作（如天竺鼠），或不同

類型的跳躍。加州地松鼠（California ground squirrel）在逃跑時會往側邊跳，而非洲松鼠則是垂直

跨跳。鳥也有自己的曲折行進方式。受到猛禽攻擊的藍山雀多半會在起飛後立刻「騰旋翻飛」

（roll and loop）；攻擊速度愈快，翻飛的可能性愈高。

野外有足夠的物種和足夠的行為類型讓我們中招，認為動物逃跑的方式是隨機的，但是我們只

需要著重在我們最常見到的物種或吸引我們的動物的習慣就行了，看久了就能看出固定的模式。現

在，只要先選一、兩個你經常看到的動物，練習拆解各個階段：帶著例行性警戒進食？還是誘發性

警戒？逃跑。在腦子裡記下動物是如何逃跑，以及牠逃跑的方向。你心中會默默浮現即將發生的景

象。

我走進森林裡的一處空地。那裡有一些冬青樹，一些孤零零的榛樹，中間有棵比較高傲的黃花柳（goat willow），遠處有一堆山毛櫸和野櫻桃樹。松鼠坐起身子，僵立，然後又跑走了。牠沒有跑向牠想去的地方；反而是朝我想去的地方跑去。最後一句話不是真的，但真實地反映出當你成功預測動物的下一步行動時的感受。

逃跑這把鑰匙讓我們深入瞭解動物何時以及如何試圖逃離威脅。現在我們要來看看如何預測動物的下一步行動。

我們可以透過研究水流、昆蟲和天氣，來預測魚「上升」的位置，即魚浮至水面捕獲昆蟲時產生的漣漪。練習幾次觀察上升這項愉快的運動之後，我們開始感覺自己好像可以像鱒魚一樣感知這個世界，可以跟牠一樣看見水景。但這並不是以某種詩意或哲學的方式探尋另一種生物的思維和身體；這是一種實作練習。我們學著評估影響任何動物行為的因素，這有助於我們描繪和預測牠們；如此一來即可察覺到牠們將出現什麼行為。

魚會捕食，但觀察逃跑中的獵物也同樣能成功，因為逃跑是有方法的。獵物在奔跑時不僅會遠離威脅，還會朝著安全的地方前進：也許是一棵樹、地上的洞、一條縫隙、一處小樹叢或天空。一

且我們知道我們所見的動物首選的庇護所，預測就變得簡單了。

樹木是松鼠最喜歡的庇護所——我們都曾看過牠們在我們靠近時爭先恐後地爬上一棵樹。但就算是這麼簡單的動作也有一定的模式。松鼠不喜歡單一棵樹，因為孤零零的單棵樹木是一條死胡同；掠食者可以在樹下等待，或者爬上樹，讓松鼠無處可去。比起距離一樣遠的單棵樹木，松鼠總是會選擇一大群樹叢及其相互交錯的樹枝，且往往要經過更大面積的地面才能抵達。松鼠從我身邊沿著樹枝奔往櫻桃樹上，然後跳到更高的山毛櫸樹枝上。我知道會發生這樣的狀況；牠永遠不會選擇低矮的孤樹，即使它們距離比較近。

最簡單的避難規則之一是「馬上前往遮蔽處」，大多數獵物比較喜歡這麼做：林地、樹籬和小樹叢都屬於獵物周圍環境地圖的一部分，逃跑時就像磁鐵一樣吸引動物。有些植物的掩護性比其他植物更好；如果一隻動物消失了，我會嘗試仔細看黑刺李（blackthorn），因為它堅硬的荊棘成為一個完美的避難所。鹿會爭先恐後地前往遮蔽處：如果在曠野看到鹿，但樹木分散，請研究最近的遮蔽處在何方，當鹿受到驚嚇時，觀察牠是如何受樹木所吸引。

獵物會不斷留意與最接近的庇護所有多近，這會影響每一次決定逃跑的時間點。離庇護所愈遠，威脅刺激牠們逃跑的可能性就愈大。這現象很容易就能觀察到：任何動物在廣闊區域（如牧地或荒野）中發現掠食者後，都會早在牠靠近牠們之前就逃跑。人們總忍不住把這歸咎於因為牠們更容易察覺到有掠食者靠近，但另一個原因是當牠們知道自己要穿過很長的距離才能到達遮蔽處時，牠們確實比較「動作輕浮」。我們在樹林中可以距離獵物僅幾英尺的距離，但在開闊的區域，要靠近牠們到一百碼以內都很困難。這就是為什麼在公園作為庇護所的樹基旁，我們能看見松鼠樂於看到我們走近，但是在開闊的區域就不是如此。兔子在牠們的潛穴附近時反應比較呆滯，而當牠們離

家稍遠時卻會焦急。有趣的是，若動物不認爲我們是掠食者，比如一些野生馴鹿，反而會出於好奇而接近人類。

鳥類會根據所屬群體而有一套自己的模式。鳴禽會迎面靠近樹木，啄木鳥、旋木雀（creeper）和鳾（nuthatches，鳾音同「師」）會逃到樹幹後方。沼澤或草原物種會選擇灌木叢，而鴿子、雞、海鷗、貓頭鷹和鴉科動物則會飛向天空，試圖戰勝空中的威脅。獵物通常會區分地面掠食者與空中掠食者。

當然，這之中有細微差別。動物有地理愛好，會進入曠野，但如果受到紅隼威脅，就會躲進遮蔽處。正如我們所見，田鼠如果被黃鼠狼追趕，會進入曠野，但如果受到紅隼威脅，就會躲進遮蔽處。正如我們所見，動物會量度風向或坡度：黇鹿和野兔比較喜歡上坡而非下坡，馴鹿起初會往上坡和上風處逃跑，但如果有庇護所的話，牠們都會轉向庇護所。因此，就算一開始是爲了**逃避威脅**而移動，很快就會變成**往庇護所奔去**。這是把兩個階段結合在一起，就能明白不需通靈也能預測一隻鹿很快就會衝向牠上方的林叢。如果我們把這兩組鑰匙放在一起：逃跑、上坡、與庇護所、林叢。

動物一到達庇護所，就必須決定要躲多久——因爲如我們所知，花時間躲藏就是減少時間覓食——這主要取決於牠判斷最初的威脅有多大。攻擊的速度很重要：掠食者靠近的速度愈快，表現的加速愈劇烈，獵物躲藏的時間就愈長。

至於松鼠，你會注意到牠們逃跑時如何奔跑，然後迅速爬上樹的遠側，逃跑、前往庇護所和躲藏一氣呵成。你可能也已經發現松鼠不喜歡長時間躲藏。如果你保持靜止，風又吹向你，那麼動物就無法知道你在做什麼。牠不喜歡這樣，所以牠又回到警戒行爲——偷看。牠會從樹的一側探出頭來看你，然後再次躲起來，再從另一側探出頭來偷看。下次和朋友出去散步時，記住這一點。如果你看到一隻松鼠，你可能得以做出一個讓人發毛的預測：「我們正靠近的那隻松鼠即將坐起來，僵

# 雜音

黃昏降臨時，當烏鶇憤怒的聲音傳遍大地之際，我正蜷縮在美國西部側柏（Western red cedar）下，膝蓋上放著一本書。樹林被一道加速提高的叫聲點燃，引發了一連串的鳥叫聲、咯咯聲和拍打聲。我抬頭看到灰林鴞[14]俯衝而下，牠潛入柏樹最下方的樹枝下，然後出現在我面前。烏鶇繼續抗議，前方距離大約十英尺，看了我一眼，然後猛地飛走，向上爬升到附近的山毛櫸中。貓頭鷹在我不久鶇鶥和其他燕雀（passerine）也加入牠的行列。當我冒險出去調查時，一隻灰松鼠在喧鬧聲中添加了一道咕——咕——咕——喀啦的聲音。

野外充滿了各種訊息。每隻生物都是通訊網絡的一部分。螞蟻會傳頌最佳食物路線的訊息，樹木互相通報有昆蟲襲擊；他們都是使用費洛蒙（pheromones），一種我們無法接收的化學交流方式。大部分的對話都接近但又超出我們可能的經驗。大象可以透過地面的震動探測到六英里外有母象發情；在地下，鼴鼠可以感知五十英尺外其他鼴鼠發出的震動。一隻雄性歐亞鴝向特定雌性歐亞鴝求愛時的鳴叫方式不同於牠投機地單獨吟唱時的叫聲——這對牠的愛慕對象而言顯而易見，但很

14 譯註：tawny owl，「鴞」音同「宵」，一種貓頭鷹。

可惜，對我們來說卻不然。

好消息是，很大一部分的動物交流是我們聽得到也可以理解的。這不是幸運或快樂的巧合，而是演化的邏輯，也是我們爲了感官的最初目的其中一部分。如果我們爲了生存需要理解蝙蝠的聲納或聆聽鯨魚的歌聲，我們可以做得到，但我們沒有，所以它們依然是有趣但很學術的議題。我們可以聽到我們需要聽到的一切；唯一缺少的是我們長久以來在豐富的自然音景中感知意義的能力。我們沒有失去生物的能力；在爲了活命的情況下，許多人會發現這些技能又恢復了。

弗雷德・哈特菲爾德（Fred Hatfield）是一名拓荒者，上世紀中葉，他在阿拉斯加荒野中生活了數十年。監測野生動物的聲音對他的生存無比重要，對於瞭解另一個人的動作也很重要。克魯圖克（Klutuk）是一名殺氣騰騰的精神變態，與哈特菲爾德住在同一區，對他來說，瞭解對方準備做什麼，通常比瞭解大型哺乳動物在做什麼更重要。幸運的是，代碼很容易破解：爆裂聲是海狸潛水時用尾巴拍打湖水；呼嚕聲代表有一隻麋鹿；像咳嗽般的吼叫是一隻灰熊，「對某件事感到不安和憤怒，就像牠們往常一樣。」然而，最令人緊張的是狗吠聲──那裡沒有野狗，所以吠聲代表是克魯圖克，讓哈特菲爾德有時間去拿來福槍。

我們不需要發現自己受到生命威脅，就可以重新獲得這項能力。無論我們身在何處，代碼都存在。我們不難辨別出馬的嘶鳴聲，那麼當一隻大山雀（great tit）從敲擊堅果變成警告牠的同伴牠發現我們接近時，我們爲什麼要因爲聲音轉換而被嚇著呢？

動物以四種主要方式發出聲音。有些會發出鼻音：藍羊（blue sheep）和北非髯羊（Barbary sheep）、羱羊（ibex，「羱」音同「原」）、山羚（chamois）和土撥鼠用鼻子吹哨。有些是用身體的其他部位：響尾蛇以搖尾巴而聞名，我們都聽過牙齒咬合、喉摩擦的啪嗒聲、皮膚和頭部抖動

的聲音，可能還有豪豬刺發出的嘎嘎聲。我於在地樹林中最常見的例子是林鴿起飛時故意發出的響亮拍打聲，我很少去那卻沒聽到它。

有些動物在與環境中的物體相互作用時會發出聲音——例如我上面提到的海狸，但許多水禽起飛時會用翅膀拍打水面。其他動物，如兩棲動物和水䶄[15]，進入水中時會濺起水花或產生爆裂聲。兔子會捶地，把地面當作一張鼓，駱駝和其他動物則踩腳，以及大家都耳熟能詳的啄木鳥啄聲。我們自己使用前三種方法：我們不相信的時候會嗤之以鼻、讚賞時會鼓掌，或憤怒時拍桌。但到目前為止，我們和其他動物最常用的方法是發聲。動物會發出叫聲、吠叫、啁啾、長嚎和發出呼嚕聲，我們也是。

不過生物學上有其差異——鳥類不會喘氣是因為牠們的肺讓氣流通過的機制比我們的更複雜，這就是為什麼鳥鳴的音質永遠不會有喘不過氣的感覺——但整個動物世界都有相似的目標。圍繞著生存、食物、性和領土有關的混合性衝動，可以解釋大多數動物的溝通——以及很大一部分的人類對話。

雖然動物聲音的世界很複雜——鸚鵡可以學我們說的任何內容，並且發出很多我們發不出的聲音——但有一個有用的經驗法則：愈重要的訊息，往往愈簡單。對昆蟲來說，這是一種複雜的溝通方式，但牠們承擔得起，因為有幫助，也不緊急。較為緊急且有關生存威脅的訊息通常是簡短而尖銳的叫聲。

蜜蜂會表演牠們著名的搖擺舞（waggle dance），告訴其他工蜂食物相對於太陽的方向和距離。對昆蟲來說，

15 譯註：water voles，「䶄」音同「平」，一種倉鼠科的小動物。

數千英里之外，比弗雷德‧哈特菲爾德利用狗吠聲察覺危險的時間還早數百年，玻利維亞的萊科人（Leco people）從熱帶雨林中的鸚鵡發出的意外噪音得知西班牙征服者即將到來。「雜音」是最簡單、最引人注目這件事。若一群動物開始發出不尋常的叫聲，那背後總有原因。箇中邏輯不可避免要回到體力這件事。動物不會無緣無故地浪費體力製造喧鬧；要不就是因為好事，比如發現新的食物來源，要不就是因為可能的威脅。這些聲音也可能出錯——以為是可疑的掠食者，結果證明無害——但噪音會出現必有其原因。

第一，出於好的原因。許多鳥類有聯絡鳴叫（contact call），是牠們用來相互確認彼此安好的短促聲音。若群聚的鳥兒夠大群，聯絡鳴叫的鳥鳴音量可能會相當大，但音調穩定且沒有急迫感。聽起來像是：喋喋不休。

有些物種找到新的、豐富的食物來源時會到處宣傳，正如我們之前所見，這可能看起來有悖常理，但有充分理由。這種聲音會鼓勵群體保持更高的警戒，但也會導致情勢變得反而對訪客有利。渡鴉有領土意識，占主導地位的一對渡鴉可能會佔據一片擁有豐富食物來源（如大型動物屍體）的區域。如果外來者發現了，大聲呼叫就可以向其他渡鴉揭露這消息，擊敗這對主導的渡鴉。這就像在社群媒體上張貼一篇貼文說有暴動，吸引其他人到場，反而擊敗了現場的兩位保全，並引發大規模搶劫。

普魯士博物學家兼探險家亞歷山大‧馮‧洪堡德（Alexander von Humboldt）前往探索南美洲的雅諾斯（Llanos）和奧里諾科（Orinoco）地區時，就遭遇了嘈雜的聲音。一天晚上，森林中爆出一陣喧鬧聲，驚醒了洪堡德。他決定分析這陣聲音，在噪音中尋找信號；他在一段連鎖反應中找到了。豹在追逐貘（tapir），貘逃跑了。逃跑過程中，牠們吵醒了頭頂的猴子，進而引爆了鳥群飛

走。這場喧鬧之下隱藏著一個簡單的掠食者——獵物的狩獵活動，這是引起動物噪音突然變大的最

可能原因。有一種或多種物種感覺到迫在眉睫的威脅。

如果像雀鷹（sparrowhawk）這樣的猛禽掠過鳴禽或小型哺乳動物頭頂，消息會迅速傳開，聲音會在整片風景中蕩漾。感覺到「有東西在上面」，通常意味著有東西在頭頂。但我們的目標是要能更完善知道那個東西可能是什麼。

典型的雜音是一大堆警戒聲。每個人都會聽到：即使不情願，聲音也會從背景中傳出並引起注意。它會迅速刺激對該地區掠食者的普遍意識。偶爾可以從噪音中釐清掠食者是誰，但是當我們這樣做時，我們可能已經開始篩查雜音的組成。

大多數需要警惕掠食者的群居動物都有自己的方法可以相互警告偵測到危險。警戒聲一向是各物種發出的最簡單聲音之一，因為它們必須簡短、可用，連最稚嫩者也能理解。警戒聲是每個物種不可或缺的一部分，也是牠們行為的關鍵——雉雞可以由火雞養大，因為牠們有類似的警戒聲，但卻不能由雞帶大，因為牠們無法互相理解。

鳥兒需要時間學習複雜的鳴叫聲，所以這種叫聲來都不是警戒的徵兆。我們也沒什麼不同：想像一下你跟一個朋友一起散步，某個東西嚇到你了。你的第一反應不太可能是對飛到你臉旁的大黃蜂所攪動的空氣來場充滿詩意的獨白；大罵三字經還比較有可能。

每隻動物都有自己的警戒聲，對於那些我們常遇到的動物，我們會逐漸熟悉。那是一旦你瞭解了就很難錯過的一種覺察力，但是在你瞭解之前卻很容易就忽視。幾天前的一堂課，我和十五個人坐在一片樹林裡。和往常一樣，森林的寂靜被偶爾的鳥兒警戒聲打斷，有一次是一隻鷦鷯棲息在附

近。我原本都會本能地看向警戒聲，但那次我忽略了那個聲音，轉而研究這群人的面孔。十五個人

中，我注意到三個人的眼神或臉立刻轉向警戒聲；其他人並沒有出現確認聲音的明顯舉動。如果我們是一群狩獵採集者，情況可能正好相反。警戒聲是去小便的成員回來團體時所引起的。他們在走回來的路上被鶇鶇看到，比我們還早幾秒。

不同鳥類的警戒聲音調和節奏也不同，我們可以收集一些我們能分別識別的聲音，但明白大多數鳴禽會發出短促、重複的聲音也有幫助，通常是介於「tk──tk──tk」的聲音以及石頭撞擊在一起發出的聲音──黑喉鴝（stonechat）的名字就源自於牠的警戒聲。

一段長而平緩的上坡坡度還不夠陡峭，不足以讓我名正言順地休息，但坡度也沒有平緩到讓我的脈搏穩定下來。那是溫暖又潮溼的陰天，而我滿頭大汗。從樹林延伸出的小路與林務員的小徑交會，我站在路中間，欣賞眼前單調灰色天空的清晰視野。空氣中的溼度和昏暗的光線是即將下雨的前兆。

附近有東西沙沙作響，又傳出斷裂聲。我低下頭，看向聲音的來源。我在找鹿，而我懷疑是狍鹿。幾秒鐘後，林地地面的淺黃褐色背景中出現了最細微的動作。狍鹿僵立，使牠隱身片刻，但微微抽動的耳朵暴露了自身。牠一邊吠叫一邊向後跳了十英尺，然後轉身面對我並再次僵立。我不再盯著狍鹿看，而是掃視牠兩側的林地，等待天空的殘影從我眼中消失，重獲樹林的影像。我感覺到外面一定還有一隻鹿。如果要用言語描述這種感覺的話，那會是，「你在哪裡？」

如果我們思考一下警戒聲的主要目的──物種內部的交流──這為簡單的聲音附加了第一層意義。警戒聲不是為了我們的利益，且通常顯示附近存在於同一物種的其他成員。從小型鳥類到大型猴子的許多不同物種的研究顯示，警戒聲並不是白費體力；與有同伴的動物相比，一隻孤單的動物不太可能發出警戒聲。

你最初幾次聽到動物的警戒聲時，集中注意力在那隻動物身上很正常，但是如果你對物種的叫聲愈來愈熟悉，只需要再一小步就能激發覺察其他動物的能力。狍鹿的吠聲就是這種反應的例子之一。狍鹿大半輩子都過著獨行俠的生活，因此看到一隻狍鹿並不代表有其他同伴存在。但是一隻會吠叫的狍鹿通常會刺激另一隻狍鹿的反應。

幾秒鐘後，我開始在那條林務員小徑的邊緣尋找另一隻鹿，但在我發現牠之前，我聽到第二隻鹿回應第一隻鹿的叫聲。叫聲持續了幾分鐘，一聲一聲來回。鹿跟其他偶蹄動物（如綿羊、山羊和羚羊）一樣，會因威脅而發出短促而刺耳的叫聲。一旦我們習慣於傾聽牠們的反應，我們就可以察覺到附近另一隻看不見的動物。

（值得注意的是，警戒聲不是一種情緒反應。它不是因恐懼而起；它是已在許多物種中演化而來、降低被捕食風險的有效方法。有些動物偶爾會發出恐懼的叫聲，但很少見。恐懼或求救的叫聲，是動物即將死於掠食者手下時的一種近乎最後一擊的行為——可能可用來嚇攻擊者，提醒同一物種的其他成員，或邀請敵對的掠食者，從而造成混亂進而逃脫。

這些解釋在演化的脈絡下經得起推敲，但很難不把情況擬人化，並好奇這個可憐的生物是否會單純因為牠很害怕而大叫。在發出求救叫聲之前，一些動物也會發出防禦叫聲——獵物逼到牆角的肉食性動物通常會咆哮或哈氣。兔子和野兔有時也會這樣做——這可能是模仿。完整的叫聲順序可能是警戒聲、防禦、求救，但這種情況並不常見，我們應該繼續把重點放在無所不在的警戒聲上。）

有些時候，動物要透過被激發的反應向其他動物表達危險的性質時，不僅需要快，還需要能針對特定危險量身訂作。綠猴（green monkey）會發出不同的叫聲來區分獅子和老鷹。如果在老鷹準備俯衝時，猴子做了應對獅子的反應，那牠可能會進一步危及自己。綠猴對獅子的反應是跳上一棵

樹，而對老鷹的叫聲則是抬頭。從雞到浣熊，許多物種會反覆表現地面和空中警戒聲的不同。而我們可以加以瞭解。

鳴禽常發出代表有空中威脅的警戒聲，這種叫聲被稱為「seet」或「hawk」叫聲。當你聽到時，只要你有意識抬頭幾次，之後就會自動向上瞥。

思考警戒聲和反應有多麼出於直覺很有趣。我們很難想像，因為試圖想像某件事是有意識的行為，而我們現在卻是在討論無意識地把事件配成對。但是，如果我們花一點時間與一位動物行為研究領域真正的英雄，尼科・廷貝亨（Niko Tinbergen）相處，我們就能更清楚瞭解這件事的原理。

廷貝亨是榮獲諾貝爾獎的荷蘭生物學家，他在一個隱蔽處研究銀鷗（herring gulls）家族的行為，當時他正在移動，意外地嚇到其中一隻成鳥。牠的反應不出所料：迅速飛逃並發出警戒聲。銀鷗雛鳥以一種我們可能認為是「尋找掩護！」的方式來解讀這個叫聲。然而，叫聲本身並沒有提供更多細節；它沒有指明威脅是來自空中或地面，也沒有說明威脅來自哪個方向。

雛鳥聽到警戒聲並立即做出反應，伸出頭又拉長脖子朝遮蔽處（逃跑？還是去庇護所）跑去。他嚇到母鷗所引發的連鎖反應，導致雛鳥一頭跑向他並聚恰巧最近的遮蔽處正是廷貝亨的藏身處；他嚇到母鷗所引發的連鎖反應，導致雛鳥一頭跑向他並聚集在他腳邊。

這個故事一方面很可愛，但另一方面野很有啟發性，因為它讓我們對自然界中徵兆的運作方式有了如此清晰的見解。當科學家們對綠猴播放獅子警戒聲的錄音時，這些猴子會飛奔到樹上。這就是重點：即使一英里內沒有任何獅子或另一隻猴子，牠們也會這樣做。他們感知到徵兆，並對徵兆做出反應。徵兆才是鑰匙，也就是警戒聲，而不是附近的動物或牠們的行為。動物判讀的是徵兆，而非對威脅本身，而非其他動物，這概念與一般對動物行為的觀點截然不同，因此在我們習慣之前

可能看起來很奇怪。事實上，在我們親身體驗之前，都不太可能欣然接受這個概念。

我們這樣做的機會得益於兩件事：首先，動物不吝於發出叫聲；其次，訊息是共享的，而不是白費力氣。動物會利用其他物種以及牠們自己的警戒聲。大多數生態系統都有一種鄰里監視計畫，戒備中的動物發出的警戒聲會提高其他獵物的戒備。

我們不是在說只有相似的物種才會如此；警戒聲可以向各種不同的其他動物發出警告。長尾猴（vervet monkey）對椋鳥有反應，獴（mongoose）對犀鳥（hornbill）有反應，松鼠對烏鶇有反應——完整名單可能跟這本書一樣厚。在非洲南部，灰蕉鵑（grey go-away bird）發現獅子時會發出警戒聲，這會刺激當地所有瞪羚的反應。警戒聲也會警告有人類接近，而這讓瞪羚獵人非常懊惱。

但有些事情有時是障礙，有時卻又有幫助：幾千年來，獵人都知道他們目標的目標就是他們的朋友。任何人若想持續察覺到猛禽所在之處，都可以從周遭的聲音和動作中定位。過去，訓練獵鷹者會仰賴伯勞（shrike）這種小型肉食性屠夫鳥。一八八三年，英國博物學家詹姆斯·哈丁（James Harting）寫道：「這種優雅的小鳥並非如一般人所想的用來吸引老鷹，而是用來得知老鷹是否接近中。牠有絕佳的視力，因此可以早在人眼所想之前就發現並宣告老鷹的存在。」

伯勞是一種迷人的鳥：牠會把獵物插在小尖刺上（如長刺甚至帶刺鐵絲網）來殺死獵物。這裡提供更多資訊，伯勞英文名「shrike」是擬聲詞，提示我們其叫聲高亢刺耳。

如果叫聲可以幫助我們察覺外面的生物，那麼下一個意識層次就是察覺聲音背後的故事。有些鳥的警戒聲會根據情況的緊急程度而有所不同——牠們感覺到潛在危險時是一種聲音，遭到突襲時又是另一種聲音。

有規律的叫聲不太可能代表有緊急的危險，可能只是一般警告，直到叫聲加速或音調變得明顯

更高。黑頭山雀（black-capped chickadee）是一種小型北美鳴禽，牠的叫聲聽起來像 chickadee 的發音（又是一種因叫聲而得名的鳥），有掠食者靠近時會加上額外的「dee」聲──「chickadee」逐漸演變為「chickadee-dee-dee-dee」。牠的鄰居很清楚這個原理，並會利用這個叫聲。

常見的鳥鶇有七種叫聲，大多數很容易識別，無需太多練習。它會加速且很快變得更高音；如果你行經任何有鳥鶇的林地，你就會聽到這種聲音。這種聲音在剛聽到的前幾次會很喜歡，直到我們意識到是我們引起了這種叫聲。當它在周圍的鄉間響起時，會提醒所有動物注意我們的接近，降低意外目擊的可能性──鳥類、兔子、狐狸和鹿都會離開或提高警戒。

類似的事情也發生在哺乳動物身上。隨著危險性上升，包括松鼠在內的囓齒動物往往會加速警戒聲。許多松鼠對空中和地面威脅有不同的叫聲。每隻松鼠都有自己的叫聲，但空中掠食者往往會觸發一兩聲哨聲，而地面上的威脅則會誘發略略作響或顫鳴的聲音。長尾猴面對蛇、豹和老鷹的威脅時，會有不同的叫聲，每一種都會刺激適當的反應──蛇警戒聲促使牠們用後腿高高地站立並檢查草地。

動物並不總是誠實。眾所周知，大山雀發現一群麻雀在食物來源周圍爭吵時會發出假警報，分散麻雀並讓自己有機會吃到惡作劇的點心。

我們知道靈長類動物和鴉科動物以豐富和複雜的方式溝通，但我們尚未解開箇中之謎。毫無疑問，整個動物王國中還存在著我們不知道的交流層次。但是我們可以先注意聲音，然後將它們與我們環境中的事件進行配對聯想，進而學習解譯我們遺漏的大部分意義。當我們可以無意識進行配對時，噪音就成了信號。

蜘蛛網擋住我的去路，但也振奮了我的精神。陰沉沉的天空有足夠的光線讓我捕捉到蜘蛛絲和牠銀色鷹架上的露珠，鷹架就架在兩叢女貞（privet）之間。

我清晨出門時總害怕遛狗人士的到來。當然這並不公平：我沒比他們擁有更多的土地權，有時我自己也會遛狗，但他們的喊叫聲和狗的吠聲會玷污黎明時的森林原始狀態。還好有蜘蛛網讓我寬心，表示還沒有人經過。

追蹤是從自然界的痕跡推敲來龍去脈的藝術，是一種普遍的古老技能，因為在我們歷史中的大多時候，它是生存不可或缺的技能。這是我們透過卓越智力克服較其他動物遲緩的腳步與弱點的方法之一。直到今天，這門學問在原住民部落中仍然很普遍，儘管可能不如古時候那麼敏銳。一八五○年代，澳洲的愛爾蘭先驅托馬斯・馬加瑞（Thomas Magarey）遇到土著母親，她們將蜥蜴放在她們的嬰孩面前，當作他們追蹤和追逐的目標。

路易斯・利本堡（Louis Liebenberg）在《**追蹤的藝術：科學的起源**（*The Art of Tracking: The Origin of Science*）》中，以頗有說服力的方式主張追蹤是最初的科學。這是最早的野外技能之一，在這項技能中，直覺被有意識地分析證據所取代——即緩慢思考。經由測量我們在地面上發現的痕跡，以及痕跡之間的距離，然後將它們與記憶中或書面的紀錄進行比較，我們可以準確地識

別物種，並以一種僅憑視覺難以判斷的方式來衡量牠們的行為。如果你認同利本堡的前提（我認

同），這種方法造就了當今我們這個由科學打造的世界。

專業追蹤者應該會放慢他們的思考速度，並遵循有條不紊的方法。因紐特人發現新的蹤跡時會

很高興，並學會在複雜的環境中確認動物的位置。北極熊的腳印可能與海冰上的壓力脊（pressure

ridge）平行，即下風側，因為海豹喜歡在壓力脊之間徘徊。北極熊知道這一點，因紐特人也是。

仰賴直覺的野外人士會享受尋找無需分析即可獲得見解的徵兆。許多徵兆會隨著形狀、顏色和

陰影的變化而映入眼簾。我們都認得馬的蹄印，尤其是因為我們給牠們穿的鞋子形狀很突出，因為

在泥濘中顯得不自然。

所有的動物，包括鳥類，都會留下自己的腳印，只要熟悉就能立即識別——就像我們可能認得

家人在海灘上的腳印，而不是其他人的腳印。快速識別通常並不完美：我們毫不猶豫地發現了一隻

鳥的蹤跡，但無法識別出確切物種，但也沒關係。

每當動物或人類在風景中移動時，牠們都會被迫改變並創造新的模式和異常。當牠們打破周圍

的靜止狀態時，徵兆就會脫穎而出。想想你在大自然中多快就能看到垃圾。廢棄飲料罐上閃耀的銀

色和橙色不容忽視，不是因為垃圾不多，而是因為這種形狀或顏色的東西不會是大自然的產物。完

美的直線很少見，原住民部落成員可能走上一週都看不到直角。泥濘中的自行車輪痕引人注目，掠

食者扛著獵物走過潮溼地面產生的拖曳痕跡也是如此。

無需訓練或分析也能察覺到不平的草叢或一大片不完整的蕨葉植物中有動物經過；形狀和顏色

的改變很明顯。從泥坑裡滾出來的石頭，或者被腳踩過的葉子露出顏色較淺的一面也很顯眼。我們

看得愈多，就愈快能發現圓木上的光澤或磨損，在下一根圓木上看出這種特徵的速度也愈快；獵的

高速公路變得閃閃發亮。

對我們來說，加速、減速或動物突然改變方向變得顯而易見。突然改變路徑時，泥土會被拋向相反方向，如果動物突然停下來，就會在小路上強壓出印記。對大多數人而言，穿過主路徑的動物蹤跡起初並不可見，不過一旦我們的眼睛習慣了尋找這些蹤跡，一切就變得很明顯，不久之後，即使在光線不足的情況下也不會錯過。

我有幸能與約翰·賴德（John Rhyder）合作，他是北歐最重要的野生動物追蹤者之一。我們生活和工作都離彼此不遠，樂於交流自然領航和追蹤的相關資訊與觀察。花時間與約翰一起追蹤之後，我注意到四件事。首先，我必須尋找的蹤跡變得很明顯；其次，我對動物的移動速度有了更直觀的感覺。第三，各個爪印變得很容易辨認——我們剛啓程時看起來幾乎相同的兩個獲印，現在很容易分出左右。第三，獲的外腳趾（人類的小腳趾）在地面上更明顯了。許多鳥類也是如此。第四，我可以從蹤跡的顏色看出動物經過了多久。粗略地說，動物的腳施壓會改變泥土的顏色，但是隨著時間過去，腳印的顏色會逐漸恢復到跟周圍泥土一樣。

這在某些方面是追蹤科學的相反；謹慎的分析已確認地面上的腳印圖案和形狀，揭示了動物的身分、速度和步態——無論是行走、小跑還是疾馳。例如，若鹿的後腿落在前腿後面，則牠處於其速度範圍較慢的那一端。若後腿接著移動到前腿的前面，牠可能正在加快速度。當動物快速移動時，蹄也會張得更開。只要你觀察同一物種的時間夠久，間隔就像一枚時速表。如果你從遠處跟蹤一隻動物，並從牠的蹤跡注意到牠加速了，牠可能已經意識到你的存在——這是提示你放慢速度並更加謹慎地前進。

體型較大的動物會不由自主留下棲息地或居住地的痕跡；一堆明顯的白堊顯示獲最近的挖掘，

被壓扁的林下植物標示著一隻大雄鹿的床。當你練習注意這些顏色和形狀的變化時，它們很快就會變得鮮明。

在追蹤的故事中，快速察覺這領域中最讓人滿足之一的是時間。耐踐踏植物，如夏枯草（self-heal），讓我們知道這條小路長期有在使用。一根變成褐色的斷枝說明，不管是什麼動物經過，都是很久以前的事了。但一條露水消失的黑線卻是在輕聲訴說有事發生不久。然後，再往前走一點，從滴下來的露水冒出的蒸汽加快了我們的步伐。這一切無需趴在地上沉思較慢的線索即可辦到。使用分析的追蹤者可能會停下來思考，既然太陽已經從冷杉樹後經過，被踐踏的草葉是否可能需要更長的時間才能恢復原狀。但我們已經離開前往下一處蹤跡。

土地也會變得無人踐踏。如果你在野外看到一條車道，它的形狀會很突出，但如果車轍之間的植物已經達到膝蓋以上的高度，你就知道這條車道有人使用，但頻率不高。車轍中的植物長高，立即顯示這是一條廢棄道路。一個環境的所有變化都會導致人們或動物更容易或難以取得蹤跡。住宅開發將導致周圍的動物足跡被植物重掩，就像鄉村酒吧關門會導致人行道變得雜草叢生。

# 繞圈盤旋

一月的寒意在一夜之間緩和了一些，鳥兒們在鬆軟的土地上忙碌著。地面往南延伸而去，在哈爾納克山（Halnaker Hill）遭遇了一些叛逆的破碎。風車的裝飾帆已因為維護而被拆除，看起來光禿禿的，在地平線最白的光線下只是一個黑色的小點。多年以前，那些風帆在風中運轉以磨碎穀物，但現在這個位於山頂的突出不自然形狀已成為一個完美的地標——醒目而優雅。我在往返孩子學校的路上，用它上了一點領航課。「孩子們快看，是風車！」

「爸，我們知道。」

人們普遍認為，最晴朗的日子是萬里無雲，但事實並非如此。在充滿碎雲的日子裡，有些地方更加明亮，因為直射的陽光加上雲層的反射，會產生耀眼的光線。那天，昏暗的冬陽從雲層中反射而出，反射光相當強烈。

橡樹間有動靜。一對烏鴉不安地跳來跳去，坐立難安又不自在。然後，當太陽捕捉到其中一張鳥喙時出現了微弱的閃光。我看著牠們，希望它再次發生，但沒有。我繼續往上坡前進，感到我的心在跳動。若我身上沒有出現那種因滿足而脈搏上升的感覺，我就覺得這一天不完整。

籬笆旁躺著雉雞的羽毛；狐狸一定尾隨著牠，牠就喜歡這樣。微小的露珠散射了陽光，為死氣沉沉的公雞增添了色彩。微風中飄著濃濃的糞便味。我面向它，眺望西南方的肥沃田野。

當我經過綿羊的領地時，綿羊臉上出現了往外擴散的信號。起初只能看到幾張黑色的臉，但當我走近時，牠們停止行走和啃食，愈來愈多的黑色身影出現在我面前。溫和的動作和米色意味著牠們沒感覺到我出現，或者我不重要；一片死寂和愈來愈多的黑臉則讓我明白，牠們已經盯上了我。我沿著小路更接近羊群，牠們狂奔。兩隻羊刺激了往外逃的行動，其他幾隻羊幾乎立即跟了上去，有一隻先跳開才跑走。

我走到我的棲息處，依偎在角落，是兩棵山楂（hawthorn）之間的一個小凹窟。我從保溫瓶裡倒了一杯茶後完全安頓下來。我保持安靜，一動也不動，沿著西邊的地景來回掃視。一些鴉科鳥類（corvids）導致一對鴛[16]跳出樹林附近的一方棲息地，發生了短暫的騷動。一隻歐亞鴝跳到離我大約三十碼的圍欄柱上。牠面向一個方向，然後又轉向另一邊，從不靜止，只有在陽光照射下，我才能看到牠的紅色胸膛。

一棵孤零零的橡樹佇立在最近的田野裡，許多鳥兒在那裡輪班。地面帶著芥末黃的色調，是去年作物的殘株，寥無生機。但現在農夫已經整過那塊地，而鷗鳥把它納為己有，充滿活力地巡邏，衝向任何膽敢著陸的其他生物，然後在必要時飛上空中勸說。這些鷗鳥引起我的注意。我帶著不尋常的興趣觀看牠們的花招。

牠們在我們家附近的田野上很常見，使得我可能陷入陷阱，將熟悉聯想到缺乏價值。但不是那一天：隨著時間過去，我感覺到那個小小角落已經接納了我。

16 譯註：buzzard，鵟音同「狂」，一種鷹類。

長尾山雀（long-tailed tit）讓我知道，我現在已經融入風景了，牠們圍繞在我身邊且異常靠近。大約有六隻的距離近到我不用轉頭就能看到牠們，但我還聽得出來有很多隻就在我身後。牠們一直在靠近，有兩隻就在我伸手可及之處。完全保持不動，不再是自然而然的動作，我必須有意識地努力才辦得到。我的脖子想要我動一動，但我不想失去這些朋友，失去牠們毛茸茸又黑白相間的臉龐。我屈服了：輕輕轉動我的頭，一聲警戒聲響起，一隻飛走了，然後另一隻也飛走了，接著牠們就消失了。

鷗鳥低空飛過土壤尋找食物。當牠們看到喜歡的東西時，會遇到一個小問題：牠們飛得太快，無法立刻停下來。牠們來了一次短距迴轉，用一個完整的小迴旋解決了牠們的困境，然後張開翅膀降落在牠們想降落的地方。我看著牠們為了停下來而飛來飛去又盤旋了半個小時，牠們的動作恰巧又熟練。盤旋意味著牠們打算停下來吃飯；從數百碼外很容易就看出來。很快我就可以在牠被發現之前看出來，從牠翅膀大張就知道了。鷗鳥有剎車燈，張開的白色翅膀代表小圈盤旋和準備停止。

後來，我看到了同一對鵟。牠們在針葉林上空的上升熱氣流中緩慢上升。在天空中盤旋繞圈更久。又一個徵兆。太陽已經降臨下方的黑暗林地，溫暖的空氣正在升起。盤旋便連結到針葉樹。

自然界中的所有形狀都有意義。圓形帶有經濟意義：它是面積周長比最大的形狀──如果你想在一英畝的土地上使用最少的圍籬，那你需要一塊圓形的田地。如果你想不浪費精力或材料建造一個巢穴，那就造個圓形巢穴。圓形也是當任何物體以恆定速率轉動時會形成的形狀。當外界的參照點被剝奪時，人類會繞圈走，因為我們不斷地偏離直線；這個圓圈的半徑因人而異，但形狀是可以預測的。這就是這麼多迷路的人發現自己又折回起點的部分原因。

圓形也是任何生物想要不斷移動但又與某物保持相同距離時會形成的形狀。正是這最後的特質賦予了我們最容易看到的盤旋意義。在圓圈的中心，有那隻動物非常感興趣的事物。駑感受到了熱氣流上升，想要繼續待在裡面。新翻過的土壤中，有一些多汁物體吸引了鷗鳥。鷗鳥盤旋的圓圈還有另一種類型更令人印象深刻，它會指向一個通常看不見的牽引機。數以百計的鷗鳥聚在一起形成旋轉樂隊，圍成一圈以同一個方向逐漸接近（creep over）陸地，然後，如果我看得夠久，會看到牠們回來。

任何長時間待在野外的人，都會認識他們領地中的盤旋者。英國旅遊作家布魯斯·查特文（Bruce Chatwin）的同伴在巴塔哥尼亞（Patagonia）時，被在他們頭頂盤旋的黑白鴴（plover）激怒了。鳥兒一邊繞圈一邊尖叫，向世界宣告圓圈中心有人類。

天空中的圓圈會因圓圈下方的聲音而變得醒目。一隻盤旋的烏鴉下方有一隻喧鬧的烏鴉會暗示樹林裡有一隻狐狸。許多掠食者，比如狼，會對著包括人類在內的動物繞圈，作為牠們調查的一部分。繞圈盤旋不應該被視為對方意圖的徵兆，即使對方是飢餓的掠食者；它反映了一條自然法則——沒有其他方法可以在安全距離內以各個角度檢查某物。

掠食者繞圈會創造另一種圓圈——一種防禦型態。草食動物是獵物，牠們對繞圈盤旋的掠食者演化而出的反應之一是頭部朝外聚在一起，形成圓形或風車的形狀。從坦桑尼亞（Tanzania）的牛羚（wildebeest）到北極的麝牛（musk oxen），人們在家附近和野外不斷觀察到這種習慣。獵物繞圈盤旋的徵兆是指向圈外，而非朝向圓心。

狗狗晚上睡覺前會繞圈。這種行為源於以前牠們的生活，當時牠們不得不整平草地或林下植物來鋪設自己的床鋪。這也有助於驅逐蛇和其他不受歡迎的生物。

回到鳥兒身上，有些物種，如雀形目鳥類（grosbeak），會在地面進食時試圖提前防禦並形成一個圓圈；這是一種有效的集體警戒形式。也許最著名的盤旋者是禿鷲（vulture），一種食腐動物。禿鷲可以從離地一萬三千英尺的高空判斷動物是睡著還是死了，而其他動物則看重牠的感知能力。牠們繞圈盤旋代表有新鮮的肉，其他食腐動物（如鬣狗）明白這一點。打傷動物的獵人會運用天空中的這個徵兆，確認動物已經死亡並趕往現場。他們很可能不得不躲避其他同樣發現空中圓圈並瞄準它的肉食性動物，與牠們爭奪圓圈的中心。

如果一隻動物已經被掠食者殺死，我們可以透過繞圈徵兆出現後發生的事情來判斷掠食者是否仍在進食：盤旋的禿鷲降落在樹上，代表已經完成獵殺，掠食者仍在現場。

# 四腳彈跳

狍鹿跳來跳去，在榛樹林間消失了，但是牠傳遞了兩則清楚的訊息。

**跳、跳、跳。**

大自然中有些徵兆在我們習慣之前感覺起來都有悖常理。其中兩個最常見的有重疊的目標。第一是獵物告訴掠食者已經發現對方了，第二是使攻擊這選項不這麼吸引人。

掠食者知道，要成功獵捕，只能在目標發現牠們之前設法接近到一定的距離之內。如果一隻獵物在安全距離內看到掠食者，牠可能會讓掠食者知道，出奇不意的要素已經不見了，追捕只是白費力氣而已；如我們所見的，有些松鼠和鹿會豎起尾巴，蜥蜴則會擺動尾巴。

有時候，動物在強烈懷疑有掠食者在附近潛伏時，牠們會發出這些徵兆，即便牠們還沒看到。獵物會一直監視周遭環境有沒有即將陷入麻煩的線索，像是哺乳動物的踩踏、踩斷樹枝，或是鳥類表現出警戒起飛的信號。但是牠們一定是相當真切察覺到風險，否則這個徵兆就有悖常理；因為牠們向那些還不清楚狀況的掠食者揭露了自身的去向。

這些徵兆的第二點有相似的目標——降低致命追捕的可能性——但是是透過稍微不同的機制。

大多數掠食者在獵捕時幾乎都失敗。不過牠們不需要成功太多次：一天吃一頓大餐，或對某些體型

較大的貓科動物而言，一個星期吃一頓好料就夠了。但是沒有人喜歡徒勞無功，獵物已經演化出一種提醒方式來提醒掠食者這件事；這稱為「追逐—威懾信號」（pursuit-deterrence signal）。

當雲雀（skylark）被灰背隼追逐時，牠們必須努力爬升才能逃脫，但是牠們會用一種優雅的方式告訴追逐者自己還有很多體力：牠們充滿活力地唱歌。有蹄類動物（如鹿和瞪羚）有一種厚臉皮的習慣，會提醒掠食者牠們不只是輕巧自如，還很健壯又敏捷，追捕牠們的話沒什麼好下場。一發現掠食者，牠們就會用四隻腳跳到空中，這是一種奇怪的動作，稱為「四腳彈跳」（stotting），有時會稱為「直腿四足彈跳」（pronking）。

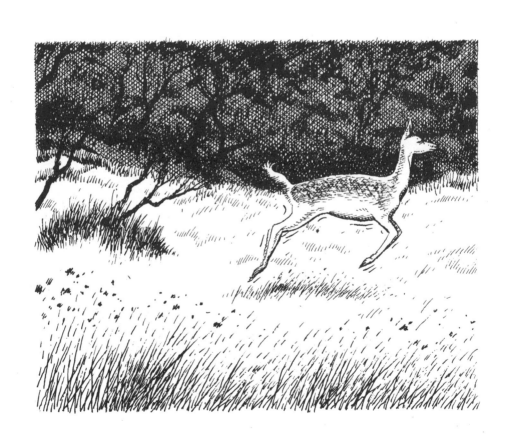

隱藏的潛台詞是：「我精力充沛，我沒辦法站著不動，我必須跳上跳下！來追我吧──我等不及要跑得比你快了！」

獵物偵測到掠食者時，會採用一個較少見且完全有悖常理的策略，就是靠近牠。眾所周知，魚和瞪羚都會這麼做，以檢視威脅，然後回到牠們的群體。這個策略可能可以讓群體更清楚掠食者的位置和意圖，或可能是比較自私的行為。背後的確切邏輯並不清楚，但是研究已顯示很有效。負責檢視的瞪羚較不會遭受獵豹攻擊，所以那可以說是一種追逐威懾。

我看到狍鹿在榛樹林間跳躍的那一刻，我就明白牠的意思了：「我看到你囉，你抓不到我的。」

# 嚮導

貝都因人很重視保密。從他們的諺語可以看出端倪：

*Katm as-sirr min kunuz al-barr*

守祕為荒漠寶物之一。

*Man dall katal'*

嚮導者殺無赦。

自古以來，貝都因人的生活型態一直是荒漠生存，橫越最嚴酷的地形，從物資貧乏的一處牧地移動到下一處牧地，同時還要應付內鬨和衝突。他們的文化極度好客，但又帶有強烈的防衛性——你只能合群或離去——並孕育出凶殘法律習俗的傳統：血債血償——追殺越矩的人——也可想而知。但也可以理解為什麼殺手必須找到他們的對象：在沙漠中，沒有人可以引領他人找到追殺的目標。

我不知道這項傳統的完整文化歷史，但是我想如果你覺得整個人生就是關乎你的小團體和沙漠

的話，那這種最強悍的生活型態會比較容易管理。在這樣的脈絡之下，沙漠既是你的挑戰也是你的救星；你可以找到自己與生存所需的糧食，也能利用沙漠寸草不生的隱匿特性保護自己不受外在傷害。但是，如果你覺得自己與朋友和敵人有共同的動作和習慣，那麼你受到驚嚇和死亡不過是時間問題。

貝都因人專家克林頓‧貝利（Clinton Bailey）解釋道：「因此，所有貝都因小孩從小就被囑咐，如果有陌生人問起鄰居，他必須全盤否認其去向，甚至否認有這個人的存在。」

對野生動物而言，知道另一隻動物的下落就是個機會，而任何透露太多訊息的生物都會危及自己。這句話所指的動物就是貝都因人。他們不會故意向我們展現事物，但在我們感受到的事物中，只要能增添我們的畫面，都有其價值。

跟許多徵兆一樣，這件事以後見之名來看可說常識，但當時卻奇妙地看不見。嘴裡銜著樹枝的鳥兒就是準備飛回牠的鳥巢；如此簡單，如此明顯。但在當今，許多人即便看到一隻鳥銜著樹枝飛到樹上，仍認為很難在十分鐘後指出鳥巢的方向。感官提供了資訊，但大腦卻不再登記結果。在海上，銜著東西的鳥就是在引導我們往陸地前進，但任何銜著東西的動物都是不知情的嚮導，而無論多麼簡單，這一層層資訊都值得添加。

獵場看守人若想要控制土地裡白鼬或黃鼠狼數量，可能會在看到其中一隻這類動物嘴裡叼著兔子或老鼠時，決定不給牠痛快，而是跟蹤牠。白鼬將看守人帶到牠的幼崽旁，結果全家都被殺了，這是貝都因人會認可的野蠻現實。

外出打獵時，阿拉斯加民族生物學家理查德‧納爾遜（Richard Nelson）學到，當他眼前有一隻渡鴉在空中翻騰時要多加留意。事實證明，這是一個可靠的獵物位置指引，而納爾遜堅守自己的承諾，讓這隻鳥共享一餐。

並非所有嚮導的例子都會染血。如我們所見，只要農夫開始鬆土，鷗鳥和許多其他鳥類就會變得活躍。我們可以學習透過理解鳥類於空中的行為，在看到一片領地之前便理解地上的活動。非洲南部的響蜜鴷（honeyguide bird，鴷音同「列」）會發出叫聲讓蜜獾知道牠可以在哪裡找到一個新發現的蜂巢。蜜獾會打破蜂巢，鳥兒就能得到牠的戰利品，蠟。該地區的布須曼人（Bushmen）採用這種行為，他們會模仿獾的叫聲。在許多地方，從市中心到北極，角色會互換：鳥兒跟著我們，因為牠們知道我們走到哪都會變出食物。

在凍原的艱困時期，覓食的鳥類可能會跟隨任何在地面挖掘、刮削或抓扒的生物。歐亞鴝會跟隨獾、雉雞、野豬、鼴鼠或打破霜凍的人類。

# 颮的呼嘯

山楂樹焦急地吱喳作響；其餘的樹籬和樹木也加入它的行列。是時候尋找遮蔽處了。

我們已經見識過風和天空的變化如何警告天氣即將惡化，但還有無數其他徵兆。琉璃繁縷（scarlet pimpernel）、櫟林銀蓮花（wood anemones）和更多的野花會閉合花瓣來應付不斷惡化的天氣，但實際上，它們更善於反映正在發生的事情，而不是預測未來。

另一個可以快速得知惡劣天氣的徵兆是「颮的呼嘯」。颮（squall，颮音同「袍」）是局部地區的惡劣天氣，是一個粗暴但迅速通過的黑暗雲胞（cell）。因為它們範圍很小，所以是最難準確預測的天氣現象之一，相信我，我試過了。我曾經連續數週在海上遭遇它們襲擊，即使我有雷達可以幫忙，也從沒能提早半小時以上給自己預警。在原本晴朗的日子裡，颮最有可能讓你大吃一驚，尤其是當你身處無法看清周邊地區的地方，例如城市、陡峭的山谷或林地。否則你能看到它們形成和逼近——喜怒無常的斑點，不斷增長、變暗，通常下方看得到暴雨。

出現在陸地上的颮讓我們有機會熟悉「颮的呼嘯」，即鳥類突然改變聲音和行為。這是一首綿延起伏的合唱，但與黎明合唱不同的是，鳴唱聲被一組更尖銳、更煩躁、不太和諧的音符所取代。在惡劣天氣突然逼近時，我經常聽到烏鴉、鶇、烏鶇、鴝、歐亞鴝、山雀、雞和許多其他動物開始吵鬧。在颮襲來的期間，牠們也會縮進

避難所，放棄空地（如田野），移入樹林中。

類似的效應可見於世界各地的鳥類和各種非常不同的物種。鯊魚會在颶風來臨的幾天前逃離該地區，而大象能從他們的腳下感應到一百英里外的雷聲。傳奇的博物學家吉爾伯特‧懷特（Gilbert White）藉由觀察他陸龜的行為學會了預測天氣，而在世界的另一端，太平洋島嶼上的蟑螂已經發出警告。二十世紀的殖民地官員和作家甘亞瑟（Arthur Grimble）寫道：「我們後來確實學著接受蟑螂當作家裡飼養的寵物（或幾乎接受），因為在吉爾伯特群島（Gilbert Islands），每當受到惡劣天氣威脅時，就會有一大片沙沙作響的蟑螂飛入屋子裡避難。」

第四部

智慧的徵兆：進階的鑰匙

Signs of Wisdom: Advanced Keys

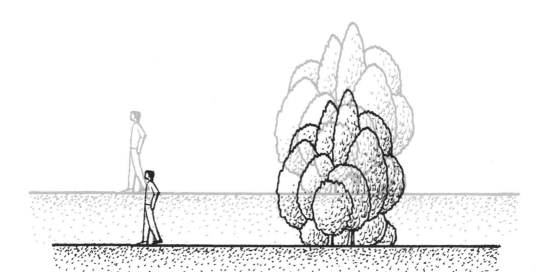

# 群體、泡泡與爆發

我越過三片廣闊的田地眺望遠方山丘，得知遠處的綿羊正在睡覺。在我家看得見的山丘牧地，附近農家的綿羊正在吃草。我不像許多牧羊人那樣清楚牠們每一隻的狀況，但我已經開始熟悉羊群。想到這些動物從一坨無名物變成具特徵和意義的一群動物，實在很有啓發性。有些簡單的行爲我樂於立即察覺。

我通常是遠遠看著羊群，而且通常離牠們太遠，看不出來牠們面向哪邊。然而牠們的群體行爲展現出牠們的心情和計畫；牠們形成的形狀會傳遞出訊息。

一般來說，成群的獵物身處牠們感到暴露的空曠地區時，會彼此聚集更緊密，如果是在熟悉的隱蔽地區，如稀疏的林地，則較有可能分散開來。動物處於群體邊緣的風險都比較大，如果牠們感到焦慮，我們可以觀察牠們試圖避免成爲邊緣動物。青蛙會跳進縫隙以逃離危險，而經驗豐富的鳥兒則不願在任何群體的末端築巢，因爲這些鳥巢最容易遭受掠食。

如果綿羊看起來很分散，沒有明顯的分布趨勢，代表牠們已安定下來且正在吃草。但如果牠們形成一個集中的圓團，就代表有些問題困擾著牠們。

其實我最喜歡的圖型是羊群睡著時繞成的鬆散圓形。每一邊都安置妥當，且牠們會均勻散開，既沒有聚在一起，也不會散得太開。綿羊需要的睡眠比我們少得多，所以我往往只有在仲夏早晨遇到牠們時才會看到這種圖型。

如果羊群中有幾隻羊較密集地聚集在一邊，它就像一個箭頭，在有動靜之前就清楚指出出羊群的行進方向。在這群羊對側，尾端的一邊，綿羊會更分散，數量更少，通常有一兩隻羊明顯落後。移動中的羊群看起來像一條長長的直線，遠遠就能看到，每隻羊都乖乖地跟在前面的羊身後。山坡上會出現熟悉的小徑，草地上的痕跡明顯可見，隊伍前後有一條顏色較深的直線。

綿羊一般不被認為擁有高智慧或有自主判斷能力，但牧羊人知道有些羊會負責帶頭，有些羊則會跟隨，而更多的羊則會朝羊群中心靠攏。在較荒野的地區，帶頭者傳統上不會被殺，因為牠們已展現引導其他同類的能力，對牧羊人有幫助。

有趣的是，這之中似乎也牽涉到競爭和虛榮心。認為自己是隊長的綿羊不喜歡被控制，牠們會爭權奪位，落後時會衝向羊群的前頭。如果是跟隨的羊，則不會有競爭行為，所以正是這種爭權奪位的行為，使得羊群前頭變得密集，遠遠就看得出來。

我看著這個畫面幾年之後，突然意識到移動羊群的形狀就像暴露在風中那側會呈現密集、雕塑般的圓弧，而位於下風側則較鬆散，樹枝之間的縫隙較大。就像孤零零又落後的羊，下風側也有孤枝。樹木暴露於風中的樹木。

德瑞克・斯克林杰（Derek Scrimgeour）是牧羊比賽的成功參賽者，他把與動物溝通的技藝提升到最高境界。對於這位牧羊人而言，解讀這些徵兆就像「談話或跳舞」的一部分。其中究竟有何蹊蹺？讓我們檢視一些簡單的徵兆，看看這場舞是怎麼跳的。

牧羊犬與羊群之間的關係可以從許多地方看出，但最關鍵的兩處是牠們彼此的相對位置以及牠們的身體語言。牧羊人會一直敏銳注意牧羊犬和羊群。牧羊犬與最近的羊之間的距離很關鍵——這是牠們之間語言的一部分：羊只會讓牧羊犬靠近到一定的距離，這個距離取決於慣例和牠對那隻狗的熟悉程度。如果狗離得太近，會引發羊的逃跑反應。如果一隻羊認得那隻狗且變得警惕，牠就會轉身背對牧羊犬。人類往往會轉身面對感知到的威脅，因此羊的這種行為看起來可能違反直覺，但綿羊已經進化到會保持牠們脆弱的頸部遠離掠食者，露出比較強壯的臀部。

如果狗低下頭，耳朵和尾巴低垂，這代表有攻擊意圖——蜷伏——牧羊人會發現。如果牠遠遠就表現出這種身體語言，綿羊或牧羊人不需太在意，但如果牠冒險離綿羊很近，這些徵兆表示牧羊犬正在權衡牠的責任與捕食本能。牧羊人會用訓練有素的叫聲來召喚牧羊犬。

羊群中有個讓人愉快的徵兆是「泡泡」。如我們所見，假如一群綿羊或其他獵物感受到嚴重的威脅，牠們就會聚集在一起。這是一種本能反應，使掠食者更難將個體與群體分開。如果該群體處於警戒狀態但尚未感到恐慌，則群體周邊的成員將嘗試與任何引起擔憂的事物保持安全距離。

這當中的典型例子是羊群由牠們認識的牧羊犬放牧。這種古老的關係之所以有效，是因為羊對犬類掠食者根深蒂固的恐懼，已經因為對農民的牧羊犬很熟而軟化。恐懼是與生俱來的，羊會保持距離，但如果牧羊犬以正常方式行事，則不會造成恐慌。取而代之的是，最靠近的綿羊會密切監視牧羊犬並不斷移動，以便牠們與牠保持安全距離。這會在狗的周圍形成一個空間半徑，當牠向羊群移動時，羊群內會出現一個泡泡，從邊緣壓入並隨著狗靠近而擴大。

最令人滿意的觀測是我們在一群羊中看到泡泡，並在發現威脅之前察覺到其原因可能位於何處。當綿羊沿著小路或其他公有土地旁的圍籬移動時最容易看到。只要觀察夠久的時間，當一隻陷

生的狗出現時，就會在羊群中形成一個膨脹的泡泡。我們會知道罪魁禍首在哪裡，即使還沒看到牠。

如果你想體會城市版的泡泡，試著慢慢走向一大群城市鴿子。只要你的速度適當且不刺激牠們飛逃，你會看到一個泡泡出現，並在鳥群中蔓延。你造成的泡泡大小，會受到你的速度及你的體型、身體語言、穿著，還有你身上是否有食物影響。你也可能看到鳥群中出現同一物種的鳥類引發的泡泡。有些鳥兒有啄食等級，就像字面上的意義；占主導地位的鴉科動物進入地位較低的群體時，會導致其他鳥兒站在一旁，自成一個小泡泡。

如果你想在城裡消磨時間，試著在滿是鴿子的地方坐上長凳，研究其他人產生的泡泡。當眼前出現一個泡泡，你就知道有人在你身後走向你的長凳──這是值得都市泡泡鑑賞家們細細品味的片刻。

離開樹林，依然是上坡，我感覺到冷風更強勁了。我停下腳步，坐在草丘的背風側，雙腳和雙手向身體收攏，弓著肩膀。山上傳來一陣忙碌的聲音，這在冬天並不尋常。已經連續冷了好幾天，一隻孤零零的兔子沿著圍籬線跳躍。在對面山上的樹林附近有一大群林鴿，其中有一隻孤單的黇鹿正低著頭。

大約過了二十分鐘後爆發了騷動。上百隻鴿子衝出田野，低空飛過樹林並消失其中。那隻黇鹿抬頭四處張望，但腳動也不動。我在田野和樹林來回掃視，想找出這場騷動的蛛絲馬跡。但我只有一種非常籠統的感覺：肯定有什麼東西在那裡，不是我──我離得太遠了，而且我沒有動。況且，如果是我造成的，會是不同的景象──鹿會比鴿子先逃跑。

幾秒鐘後，牠想了想，慢慢走進樹林。

我的思緒進入了較緩慢的模式：空中掠食者的可能性似乎最大。牠會嚇壞鴿子，但不會打擾鹿。我掃視了林線（tree line）上方的天空，但什麼也沒看到。整整一分鐘後，一隻狐狸沿著田野走來，牠與樹林並行，走入田野約二十碼。牠嘴裡叼著一枚黑色物體，是一隻大鳥。狐狸已達滿載──牠小跑的速度變慢，然後停了下來。牠再次動身，但更加頻繁地停頓。看得出來牠已經筋疲力盡，但我只能憑空猜測之前發生的事。動物不太可能長時間追逐任何鳥類；這就像砸窗搶劫──狐狸的輸贏在一秒內決定。一定是那隻鳥的重量讓牠累了，雖然距離太遠我看不清楚，但很有可能是一隻雉雞。

狐狸轉過身並穿過林地邊緣荊豆叢的樹籬缺口。牠在幾秒鐘後再次出現，按原路折返，但那隻鳥不見了。

動物組成群體的主要好處之一是「群體防禦」（herd defense），這是正式說法，或者不太正式的說法是「多眼」理論。如果只需要群體中的一員就可以發現潛在的問題，且他們有方法可以快速傳遞訊息，那麼這就是提高警戒的有效方法。

提高警戒不僅關乎生命中的可怕事情，也關乎好事。動物可以在群體中更有效學習和發現──在草皮上灑一些麵包屑，你可能會看到一隻、兩隻、四隻、九隻鳥快速地接連飛來。這些鳥並不一定都有看到麵包，但消息傳了出去。

這就讓人不得不問：為何不是所有動物都組成大團體？對某些物種來說，一個地區的食物量只夠供給少量動物。想想惡劣環境中的哺乳動物──疏林裡的豹或北極的狐狸。如果動物能自己有效地捕獵和保護自己，牠就不會共享資源；一整群獵一起行動幾乎沒什麼好處，而且牠們是惡名昭彰的孤僻覓食者。

從徵兆的角度來看，我們不需要知道為什麼有些動物會群居，有些卻不會；我們只需要熟悉這些模式。很快，我們就能在看到一種動物時，聯想到另一種動物也可能出現。

如果你被蠓（midge）叮咬或耳邊有黃蜂在嗡嗡叫，你心裡很清楚牠們並不孤單。一隻烏鴉的配偶可能就在附近，但可能沒有其他鳥。出現一隻大象代表附近還有其他大象，但犀牛可能會是獨行俠。地球上所有動物都有自己的群居模式，我們可以因此得知附近可能有其他動物。我們在看出這些趨勢時愈感到滿足，我們的大腦就愈快顯示它們。這使得我們能快速預測我們之後看到的下一隻動物。

一九八一年，研究人員崔荷恩（J. E. Treherne）與佛斯特（W. A. Foster）共同發表了一篇關於海洋昆蟲行為的學術論文，主角是一種會在海上滑行的昆蟲，名為 *Halobates robustus Barber* 的水黽。近兩個世紀前，納爾遜（Nelson）意識到法國和西班牙艦隊正駛離加的斯[17]，交戰迫在眉睫。

崔荷恩與佛斯特關注的重點是群體行為，並注意到位於群體外圍的昆蟲如何意識到威脅並透過信號傳遞訊息。信號在群體中傳送，重點是比威脅的移動速度更快。位於群體最外緣的昆蟲在牠們的感官察覺到危險之前就意識到了危險。納爾遜在看到敵人之前就知道敵人準備出擊，因為英國艦隊用旗幟發出信號。

旗幟傳達訊息的速度比敵船移動速度更快。這讓納爾遜有時間向他的同僚回報實用訊息，並補充說：「英格蘭希望大家都善盡自己的職責。」崔荷恩與佛斯特將動物的這種行為稱為「特拉法加

17 譯註：Cádiz，西班牙南部的濱海城市。

效應」（Trafalgar effect）。[18]

特拉法加效應不僅解釋了前面所提到的林鴿的「爆發」事件，還解釋了許多動物的大規模爆發。這就是當我們說「牛群受到驚嚇」所代表的意思。一個群體是不會受到驚嚇的，但群體中的牛隻會受到驚嚇，這種反應會迅速傳染給其他牛。以慢動作分解，隨著每隻動物接收到信號並離開，牠們的反應依次將信號傳遞給下一隻動物，依此類推，可以看到爆發像連漪一樣在整個群體中蔓延。有時可以看到群體中的哪一方首先做出反應，這為我們提供線索，可以察覺威脅來自哪個方向。在其他時候，我們只會感覺到好像有些不對勁。

幾天後，我躺在山頂上一片田地的邊緣，向下凝視著地勢起伏的大地，往南方和大海滾滾而去。一群海鷗從田間飛起，然後從黑色針葉樹（conifer）的遠方漸次剝離，又朝我折返。鳥群似乎在一瞬間帶有目的，但下個瞬間又沒有了。鳥群變大又消失，收縮成結，然後再次增長。一下有實體，一下沒有，一下又有身體，一下又成了鬼魂，消失得無影無蹤。鳥群中出現一個粗大的纏結，我掃視天空尋找威脅。

「相互模仿行為」（allelomimesis）一詞，說明了大型動物團體如何看起來像單一的生物。鳥群是最著名的例子，其中最受注目的就是椋鳥群飛（murmuration）。但是還有數百種動物群體也會這樣，從魚群到水牛群，以及成群的蝙蝠。

18 譯註：一八〇五年十月二十一日，西班牙特拉法加角發生特拉法加海戰，英國海軍中將納爾遜大敗拿破崙的西班牙法國聯軍，卻也中彈身亡。在這場戰役中，他使用旗語在海上傳遞訊息，包含本書提及的：「英格蘭希望大家都善盡自己的職責。」

有一種分辨動物的方法是靠群體特徵，而不是較常見的鑽研個體差異。距離拉長時，鳥類會變得更難辨識。但成群飛行的鳥具有與單一個體完全不同的群體特徵。鶴或鵝有出名的 V 形陣型，但其實所有鳥群都有各自的特徵。有些鳥會跟隨一隻明確的領頭鳥，有些則鬆散或緊密的成群飛行。在遠方的樹頂，我經常早在我搞清楚確切物種前，就從樹林間起伏的飛行陣型認出雀鳥群（finch）。從遠處看，單一隻鳥很難辨識，但一整群就容易多了。

幾千年來，沒有人知道大量快速移動的動物是如何保持整體動作同步，但最近的研究已經破解了這個祕密。鳥兒看不見整個群體；牠們只會看到和模仿牠們旁邊的成員。牠們能夠監控多達七隻鳥的行動。這和飛行表演隊維持隊形的方式很像：飛行員會仿效機翼上領導者的動作，但不會多想整個團隊會形成什麼形狀。假如每個飛行員或鳥兒都能實際仿效，我們將看到一個大團體在空中上演非凡的同步陣形。

任何群體內出現一些膨脹和收縮都很正常——動物之間沒有嚴格的距離規定，牠們的間距會一直輕微變動。然而，戲劇性的急劇收縮並不尋常。當我看到海鷗凝聚成一個緊密的纏結時，我覺得該處有掠食者。我之前沒有在海鷗身上看過這種行為，且那次沒有發現掠食者，儘管我仍強烈感覺該處有掠食者出沒。我曾經目睹過這現象，如果隼正在逼近椋鳥群，牠們就會聚集在一起，其他常見物種也被注意到有類似現象，例如鴨子。

一般認為牠們會這樣，是因為有助於激起快速逼近的掠食者混亂，並增加對方的風險。遊隼的攻擊速度之快，可高達時速兩百英里，因此牠必須確保攻擊可以乾淨俐落。如果牠不小心撞到東西，比如錯誤的鳥，以這種速度，牠很可能會跟受害者同歸於盡。當一大群椋鳥迅速收縮時，會增加意外碰撞的機會，對隼來說，情勢便不那麼有吸引力了。

# 撤退與反彈

風吹了一整夜，每小時都把我吵醒。現在雨也來摻一腳，但不像風那麼有決心，陣雨猛地襲來又退去。讓我想到扎科塔（gökotta）這個瑞典詞彙，瑞典人會在日出時早起，走出戶外享受大自然的早晨之樂。風雨避開了我，我再次打瞌睡，敦促爛天氣往哪個方向去都好。大地聽見我的心聲，天氣變得晴朗。風消散而去，太陽在穩速飄動的雲層間忽隱忽現。

之後我走出一片針葉樹叢，沿著一條上坡的小路向北前進。樹林一角，有一隻歐亞鴝站在一棵接骨木高處的樹梢上宣洩牠的不滿。當我慢慢靠近時，牠跳到樹頂。我繼續靠近，牠等待著，然後發出一聲叫聲，接著飛到後方第二棵接骨木上。我躲在第一棵樹下面，看著那隻鳥；牠的警戒聲愈來愈大聲。牠又飛走了，這次降落在不遠處，接骨木後方幾碼的圍籬柱上。我繼續朝那隻鳥走去。牠沿著圍籬跳躍，先跳了幾碼，然後又更遠一點。我慢慢地朝牠走去。我無意傷害牠或捕捉牠，但牠不知道。牠又跳了一碼，叫聲來來愈高亢。

當我抬腳向前邁出一步時，我想，我知道你的下一步行動，歐亞鴝先生；而牠的行為真的如我所料。

很多動物都有領域性，包括松鼠、獾和許多鳥類。牠們主張擁有一塊地盤，可供牠們覓食、交

配或築巢，並且會捍衛這塊地免受外來者入侵，特別是同物種的動物。有些動物（包括鹿），在某些季節（包括發情期），領域性會明顯變得更強。但是所有領域性動物的行為都跟我們是不是在牠們的地盤內相遇大有關係。

我走向那隻歐亞鴝時所經歷的是動物身處其領域時的典型模式：牠撤退了，但也就只有這樣。當我們穩步向前進，牠的撤退距離卻縮短時，便是那隻鳥正在接近其領域邊緣的強烈徵兆。我們的下一步動作，會導致這隻鳥飛越我們頭頂或在我們身邊飛來飛去，回到更靠近其領域中心的地方降落，而那隻歐亞鴝就是這樣反應。

一旦你習慣了這個景象，就會開始看出把鳥兒拴在其領域裡的那條無形彈力繩；我們可以推它一把，但也只限這樣的距離。嘩啦一聲！那隻鳥從我們頭頂飛走了。

動物不在自己的地盤時，牠會有一種非法侵入的內在感覺，且出現不同的行為；撤退的速度更快，撤退的距離也更遠，通常會完全撤出該地區。也不太可能發出叫聲。

有時，我們會從野生動物明顯勇敢或溫順的行為，或牠奇怪的路線選擇，察覺到那條彈力繩。我嚇到離我很近的鹿時，我都會僵立。我知道自己一動，牠就會逃跑，但如果牠沒有跑，即使每當我嚇到離我很近的鹿時，我就知道我在牠的地盤邊緣嚇到牠了，我正站在牠回到舒適區最合理的那條路線上。

當鹿逃脫的選擇有限且陷入兩難時，影響最顯著：牠會朝著安全的區域前進，即使這意味著得經過我身邊？還是牠朝反方向跑，遠離牠的地盤呢？牠們經常選擇跑過我身邊，就算這樣會非常靠近人類。如果鹿就在地盤的邊緣且地域遼闊，牠會先向一側奔去，然後再想辦法回去。

動物在建立地盤時，心中會考慮到同物種的其他動物；喜鵲不允許其他喜鵲在牠們的築巢區自

由探索。但是一個物種的地盤可能是另一個物種的保護區，前提是兩者沒有競爭的話，這可以解釋掠食者和獵物之間一些有悖常理的行為。猛禽一般不會在自己的鳥巢附近捕獵，這樣才能防止幼鳥遭受意外襲擊。鳴禽緊鄰猛禽的鳥巢，會比遠離猛禽的巢還安全。這麼做可能看起來很危險，但卻提供了雙重安全保障：做為鄰居的猛禽不會在那裡攻擊牠，又能與其他猛禽保持一定距離。

# 閃避

鹿飛奔了一段路之後停下來轉身。我立刻知道前方出現不尋常的事。

野外好像有兩個世界——動態與靜態——從一個世界看另一個世界比較容易。當我們靜止時，可以看到所有移動和靜止的事物，但是一旦我們開始移動，有部分靜止的世界就會隱藏起來。

被我嚇到的那隻鹿，從那扇單向窗觀察我。我緩緩穿過滿是大戟草（spurge）和懸鉤子的茂密林下植物叢，試圖降低噪音。但是當我在一片翠綠之中看到兩隻黇鹿的身影時，牠們僵立不動。我也僵住了，但我腳下踩斷一根樹枝，小鹿們猛地飛奔而去。牠們曲折跑開，在紫杉和白臘樹之間，以十一點方向、一點方向、十一點方向、一點方向的節奏跑走。我原以為這種情況會一直持續到我看不見牠們為止，但事實並非如此。

鹿跑了大約七十五碼突然急轉彎，半背對我。牠們原本會離我很近地從我的右側經過，但牠們選了另一條路，緩緩轉身後消失了。我立刻知道前方一定有什麼東西。我繼續朝原本的方向前進，也就是鹿最先選擇逃跑的方向，沒想到有幾隻林鴿從我面前飛走。

許多生物學家，尤其是那些會為了演化論過度激動的生物學家，將生命視為一場性與體力的大型實驗——所有行為都可以解釋為提高繁殖機率的策略之一。我不反對科學，也覺得它很有幫助，

但我不認為演化論可以消滅生活中所有的古怪想法。也就是說，科學很強大，而強大的洞察力源自的基本前提是動物行為主要由生存和繁殖所主導。換句話說，如果我們發現一隻野生動物出現一些劇烈但又奇怪的行為，背後一定有充分的理由。一個常見的例子是一把叫做「閃避」的鑰匙。

我們逐漸熟悉動物的活動型態。一隻狗在嗅探地面時會迂迴漫步以聞出氣味，但在追逐時會直線奔跑。兔子會沿著林地邊緣吃草、停頓和跳躍。每隻鳥都有其特有的飛行和進食模式。

動物傾向以最有效率的方式移動，也就是傾向直線。我們會有「像劃一條蜜蜂路線一樣火速直奔」（make a beeline）或「如鳥鴉直線飛行」（as the crow flies）這樣的說法，就是承認對動物來說直線路線通常是最好的。每次動物偏離直線時，思考背後的原因便很有趣。

有些生物有招牌的低效率活動風格。在我寫這篇文章之際，一隻帕眼蝶（speckled wood butterfly）在窗外不規則地飛舞。牠每隔幾秒鐘就改變方向；這沒什麼好奇怪，因為這是蝴蝶典型的飛行模式。牠是昆蟲，除了迴避之外，沒什麼方法可以防禦掠食者（有毒蝴蝶的路線沒有美味的蝴蝶那麼不規則）。蝴蝶已經演化出一種技巧，可以利用自己翅膀製造亂流以急劇改變方向，帝王斑蝶（monarchs）還能急轉彎，在短於身長的距離內改變航向九十度。蝴蝶飛舞的奇妙之處在於，我們往往可以得知牠們大致的飛行方向，但無法看出確切的路線。因此要預測牠們五秒內的位置比兩秒內的位置更容易。

蝴蝶的飄忽不定和鹿的曲折跳躍都是逃避掠食者的策略。這些行為的代價是消耗體力，但從演化的角度來看，為了不被吃掉，這個代價很值得。

我們愈熟悉各動物的招牌移動模式，就愈有可能立即發現任何明顯異於常態的行為。蝴蝶飛行中的左右閃避可能毫無意義，但如果我們想想許多會直線飛行一段時間的常見鳥類，比如鴿子和鳥

鴉，一定是有什麼東西出現引發牠們突然改變航向——也就是閃避。這並不尋常。

鳥兒的閃避行為是盜獵者用來提前發現麻煩的徵兆。獵場看守人或許會以田園裝扮作為迷彩，在旁埋伏等待。但盜獵者，作為動物行為的學習者，會研究飛過陸地的鳥兒，並發現鴿子飛過獵場看守人的藏身處時會閃避。狡猾的盜獵者便能及時改變路線以免被捕。

但優秀的獵場看守人不是傻瓜，他們也會使出相同的策略，發現空中的閃避，並以此作為地圖設置陷阱，以抓住盜獵者。野生動物的自然法則對這兩個對手都是一樣的：掠食者只需要走運一次，但獵物則需要次次都走運，而運氣傾向察覺者。獵場看守人可能是選擇注意這些閃避行為，但盜獵者則是完全不能錯過它們。

要研究鴿子或烏鴉的閃避行為相當容易。如果你沿著一條可以清楚看到天空的小路或小徑行走，且兩邊都有一些遮蔽物——最好是比你高的樹籬——那就是適合策劃閃避的舞台。飛過頭頂的鳥兒幾乎不會注意到你的存在，因為你被樹籬擋住了，但你仍然可以清楚地看到天空。觀察幾隻鳥飛過，並在牠們發現你時尋找牠們閃避的行為。如果牠們飛得很低，你可能會看到牠們飛行時自發性閃避，但如果你在一個熱門的地區，那麼牠們一開始就可能飛得夠高而不會驚惶失措。現在從樹籬的縫隙中偷看並選擇一隻鳥，一隻夠低的鳥。當牠就要直接經過你頭頂時，突然高舉雙手並大聲鼓掌。仔細觀看這場正在上演的閃避戲碼。

遠在幾百碼外的人看得見你製造的閃避，但看不到你。然而他們也會發現自己很容易就能指出你的位置；閃避就像地圖上的紅點一樣，清楚地揭露你的位置。

如果你在野外花點時間保持靜止不動，你可以嚇到野生動物。獾、兔子、狐狸或松鼠會漫步經過，只會在看到你時改變方向。在過去這一週，我用這種方法嚇到一隻鵟和一隻大斑啄木鳥（great

spotted woodpecker）。鴛鴦離我比較遠，劃出一道優美的弧線飛走了，但啄木鳥從森林邊緣的一處灌木叢飛到更遠的另一處灌木叢時，卻發現我在它們之間。牠接下來的動作並不優雅，所有撲動翅膀和急轉彎的行為，都讓人想起航空展的那些表演，其中一架戰鬥機在轉彎時被催到極限，引擎吃力地運轉，伴隨著轟鳴聲。這是欣賞鳥兒奶油色和深紅色下腹部的好機會。

將閃避想像成力場或驅蟲劑可能會有幫助。不管是什麼原因，有什麼東西正在強迫動物轉往另一個方向。許多動物會保衛牠們的領域，偶爾出現閃避是有鳥擅闖進來的徵兆。當一隻雌性歐亞鴝與雄禽組成新家並摸索她的新地盤時，一開始偶爾會超出雄禽領域的無形邊界；而這會引發鄰居的攻擊。雌禽得知空中的隱形圍籬之後，就不太會超出圍籬，但在那之前，牠可能會發現憤怒的鄰居出聲驅趕牠，甚至是被遭受攻擊的記憶驅趕。牠飛行時突然改變方向就是這個原因。原則與所有其他閃避相同：動物覺得受到威脅。

閃避最常由眼前的景象引發，但幾乎所有動物和感官都適用。它也可能被氣味觸發。你可以想像風以穩定的氣流中帶著你的氣味往下風側吹去，如果它吹過任何正在移動的獵物的鼻子，將會導致動物僵立或閃避。

蝙蝠看不到我們，在黑暗中我們也很難看到牠們，但是當牠們從我們身邊閃開時，經常讓人感覺到牠們的存在。牠們可能會直線飛過我們身旁但依然沒被發現，但是如果蝙蝠直接朝我們飛來，可能會在快要接近時才使用回聲定位到我們的位置。這會產生聽得見的閃避：我們聽到蝙蝠在使出這項絕技時發出近距離、微弱的翅膀撲動聲。

長久以來，獵場看守人和獵人會利用閃避把動物往他們想要的方向集合。在中世紀，一隻鹿可能會被「驚嚇物」（blencher）勸阻不要前往特定方向，「驚嚇物」是指位於其可能路徑上的人或

物，目的是要把鹿引往想要的目的地。

這將我們帶回到黏鹿的故事，牠先曲折地從我身邊跳開，接著又折返，然後溜到一邊。曲折行進也屬於正常活動型態——這只是鹿處於逃跑模式的徵兆。但閃避有趣多了；肯定有什麼東西再次嚇到牠們，迫使牠們幾乎朝我折返。當我繼續穿過茂密的懸鉤子叢時，我凝視著前方飛翔的林鴿。

閃避是一個即時的徵兆，而林鴿本來可以是另一個，但兩者並沒有完美地配成對。如果前面有什麼東西迫使鹿折返（也許是遛狗人士），那麼鴿子很可能在我到達之前就被迫飛走了。兩個對比鮮明的徵兆引發了一些較緩慢的思考，但我無法解開謎團，直到解答出現在前方。

路邊停著兩輛林務員的卡車，一紅一白，它們與綠意盎然的樹林格格不入。我尋找車主，但沒看到任何人，突然這個謎團解開了。那是週末；林務員留下他們的卡車，要到星期一才會回來。顏色花俏的汽車足以讓鹿回到我身邊，它們暫時被遺棄這件事，解釋了在我到場之前林鴿一直老神在在的理由。如果有林務員在那邊工作，鴿子和鹿早就在我踏入這片樹林之前就離開去尋找更安靜的地方了。

# 擺振
The Shimmy

山毛櫸南側茂密的常春藤高處出現騷動，我不用看就知道是隻鴿子。頃刻之後，我經過一處懸鉤子叢。我等待著看不見的鶇鶇再次跳躍，而牠不得不，牠衝向鄰近的懸鉤子叢，同時發出一聲短促的警戒聲。

那天稍晚，我頭頂上的樹枝劃破寂靜。我緊張地從樹冠簇葉縫隙間偷看，捕捉斑駁天空的影像，直到意料中的鶯的剪影掠過。一日將盡之際，一隻松鼠從黃花柳跳到紫杉，接著又跳到另一棵紫杉上。牠的身影若隱若現。

所有動物都有重量，所以每當動物停靠在物體上並壓彎它，都會造成晃動；我稱之為「擺振」（shimmy）。每個擺振的特徵取決於動物停靠的重量、移動方式，以及牠停靠物體的特性。

我們在野外時會看到許多動作。我們的大腦優先考慮事物的動作勝過於感知其他事物，因為從演化的角度來看，有動作是很重要——它可能是一種威脅，也可能是一種機會。我們會看到三種動作：動物在移動；無生命物體被其他無生命物體移動，如風吹動樹葉或雲；以及被動物移動的無生命物體。在此，我們感興趣的是最後一種。

正如我們所見，脈絡也是模式的一部分：我們可以一併考量發生動作的類型及其發生的時間地

點，進而得知是什麼動物出沒。根據經驗，我知道附近林下植物的綠葉中如果有些微動靜，很可能是鷦鷯引起的。我是從鷦鷯造成的擺振和棲息地認出牠來。猛禽（如鵟），會棲立於高處的樹梢──牠們希望位於有利的制高點──安靜地跳上周圍的樹上。與喜歡大張旗鼓的林鴿不同，牠們受到打擾時也會安靜地飛走。因此，如果沒有風，但高處的樹枝卻出現大量彈振，代表最近有猛禽起飛──掃視一番通常能找到罪魁禍首。在高處茂盛的常春藤之間，如果有一小部分重複出現大量擺振，則幾乎總是林鴿在搞鬼，但若出現直線的活動則較有可能是隻松鼠。

就像我們在自然界中觀察到的諸多現象一樣，物理原理是基本原則，但背後蘊含著非凡的可能性。動物不能靠在脆弱到無法支撐牠重量的物體上，所以從樹枝的粗細就能直接排除一定體型的動物──哺乳動物通常不會試圖靠在常春藤上休息，但鳥類常這麼做。擺振的特徵取決於綠色植物的特質，以及動物的體型和典型行為。與鳥類相比，哺乳動物會對樹枝造成比較多斷斷續續的動，且每種植物的反應也不同。當你看著動物從一種植物飛到另一種植物上時，便會發現不同樹枝的反應差異有多大。我們只會察覺樹葉出現最微弱的振動。

我們發現有動作的地方也是一種特徵。樹邊緣彈振的樹枝是有動物離開的明顯徵兆，但灌木叢中放射出的圓形活動意味著動物仍在那裡。行進方向也是一個線索。不過像鷦這種鳥比較罕見，牠能頭朝下地在樹上爬上爬下。

我們不一定每次都能確切辨別出是什麼動物，但總能有一些概念。在我們的花園裡有幾株月桂樹叢，出現擺振就是鶇科鳥類的標誌。僅憑樹葉的動靜，我無法立即判斷灌木叢中是否藏著烏鶇、歐歌鶇（song thrush）或槲鶇（mistle thrush），但可以確信是其中之一。

一旦我們發現擺振，我們的大腦就會自動添加更多過濾器。這就是過去經驗的貢獻。棲息地、季節、天氣、聲音、以前的目擊經驗——這些全都被歸檔在大腦中的資料庫（我們愈常待在野外，資料庫就愈強大），並用來將隨機的動靜轉化為動物的特徵。擺振通常伴隨著鳥叫。我最常遇到的是一根樹枝隨著烏鶇的飛鳴聲（flight call）而振動。

這不僅是需要花更多時間待在野外，還要在意眼前所見事物的意義。我們要感興趣，大腦聰明的部分才會開始運轉。訣竅就是當你察覺到動物造成的動作時，永遠不要不經盤問就任其溜走。那是什麼？這是我們大腦習慣提問，也喜歡提出。

我們在生活中也會在不同情況下為動作添加意義：詢問某人考試考得如何，如果他們水平伸出手，手掌朝下地搖手，我們立刻就明白他們的意思是「一般般」——不太好，但也不糟。這是我們不假思索就能知道意思的動作。在野外尋找動作的意義時，唯一的真正挑戰是興趣：我們必須想要排除我們的觀點的隨機性。

水面的漣漪也是一種擺振。一條魚在水面捕食昆蟲會造成「上升」的型態，生活在水面上的生物也會發生類似的情況。我在常經過的一條小溪常看到無形的水評擺振，是從岸邊擴散而出的半圓形漣漪。當一隻雨燕俯衝而下喝水時，池塘就會出現一種特殊的圖案。到了仲夏，我立刻認出這個圖案，但不是每年第一次見到時都能認出來。有些感官需要隨著季節的變化而更新。

與擺振相反，「無擺振」平常更難發現，但發現時會非常心滿意足。除非你特別注意擺振並且保持警惕，否則它罕見的兄弟是你可能一輩子都不會發現的徵兆。我第一次認出它時，正走在一條兩邊布滿齊腰高羊齒植物的小路上。微風拂面，羊齒植物一樣高，跟同伴一樣對風展臂，但它卻不會動。它和它身旁的羊齒植物以穩定的節奏輕輕擺動。它們的動作一致，除了有一株靜止不動。

我走進去調查原因……鶲鶇飛走了。至少又過了一週，我察覺到有隻鶲鶇躲在一片寂靜的懸鉤子叢中，雖然隔了一段時間，但特別關注所獲得的滿足感非常值得。

任何在小樹枝上休息的動物都會壓抑自己的動作，從而改變樹葉對風甚至其他動物的反應方式。我記得有一次，當一根樹枝並未出現我預料中的反應時，我看著擺振逐漸離我遠去，沿著一些榛樹追蹤一隻松鼠的去向。原來有朋友加入第一隻松鼠的行列。

我們方法的原則之一是所有動植物都是我們周遭環境地圖的一部分。每個生物都能告訴我們一些環境的訊息，儘管看似微不足道──滑行的蛇反映出晚春的氣溫上升。而擺振讓我們能升級這原則，因為野外充滿了我們看不見的動物造成的動作。一旦我們學會辨別各種動作的特徵，我們便開始不需要看到動物也能察覺牠們的存在。熟悉牠們的棲息地有助於我們拼湊資訊。灌木叢裡的窸窣聲──我非常熟悉松鼠爬上常春藤的窸窣聲。這是靠近林地邊緣的徵兆，在那裡常春藤會蔓生於樹上。高草分離和飄動，代表有雉雞在奔跑，這是附近必定有水和樹木的徵兆，因為雉雞不會離它們太遠。

# 無視與過失

我注意自己的步伐，小心翼翼地避開春天最後的風鈴草（bluebell），地面已準備好迎接夏天的來臨。一隻渡鴉在頭頂咯咯喧嚷，背景音是另一隻蒼頭燕雀（chaffinch）週而復始地鳴囀。我一定是嚇到了一隻灰松鼠，牠連僵立的餘料都沒有——牠衝向山毛櫸，飛奔至另一側。但是牠中途停頓了一下，偷看我一眼，接著出現我沒料到的舉動。那隻松鼠沿著一根向南延伸的水平樹枝快步走了幾步，向下跳至少六碼，發出巨大聲響墜落在落葉堆中，之後又蹦蹦跳跳地跑掉了。這是逃往庇護所途中出了差錯的例子，很少見但非常吸引人。我覺得附近有其他生物引起牠的擔憂，可能在那棵樹上，但這個生物並未現身。

山毛櫸現在枝椏稀疏，我停下來咬咬山楂的葉子；聞聞它的花，花朵散發出香氣。這是春天還沒離開的另一個徵兆；等夏天一到，花兒散發出的氣味就不那麼宜人了。經過一棵孤零零的衛矛，接著是一片楓樹林，我走出樹林進入一塊空地。在我面前，雜亂的懸鉤子叢後方有一座生鏽的廢棄木炭窯。現在空氣暖和了許多，我閃過一個瘋狂的念頭，窯裡該不會有什麼鬼火還在燃燒吧，然後我才意識到：是因為這裡地勢空曠。太陽不時從高雲中探頭，溫暖了空曠的地面，樹林相較之下涼爽許多。不久，我聞到了溫暖地面的氣味，一種夾帶著塵土的青翠氣味；然後就發生了那件事，一切都迅雷不及掩耳。

我聽到斷裂聲，有一隻母鹿出現在我面前約三十碼的林下植物之間，就在木炭窯的一側。牠全力疾馳，瞄準我左邊大約五碼處的地方朝我衝來。我站在曠野之中，身上的裝扮完全無法融入周圍的景色；牠絕對看到我了。我確定牠會閃避——看到我接著突然改變路線。但牠卻沒有。牠維持原本的路線，我們四目交接。牠還是沒有改變路線；繼續筆直往前跑，從我身邊飛馳而過，消失在一個凹陷處和一片懸鉤子後方。直覺告訴我接下來將如何發展。兩秒鐘後也確實發生了：在鹿現身的同一片林下植物中，出現了一隻狗。牠也跑得很快，但是在空地中間停了下來，鼻孔朝上，左右擺頭。牠看見我，並選擇了牠的路線：錯誤的路線。那隻鹿從牠身邊溜走，而我樂見其成。

任何獵物面對威脅或掠食者時，都會如我們一直以來探索的方式應對。若牠無視顯著的威脅，最可能的原因是某處有更緊迫的危險。這暗示著掠食者很快就會出現。「無視」並不是一個複雜的徵兆，但很可能最初幾次我們發覺時為時已晚。當我們習慣它時，解讀的速度會變快，我們會開始察覺到即將發生的事，而不是等事情發生後才想通。

但是並非每次都像剛才提到的狗追鹿事件那麼具體。當我們覺得自己已經相當屬害，可以離動物非常近時，就會出現更普遍也更微妙的無視。一隻允許我們比平常靠更近的鳴禽並不是對我們毫無所覺，而是專注在更重要的事情上。如果牠很安靜又沒在覓食，那頭頂上可能有一隻猛禽。如果你溜狗時把狗搞丟了，並且疑惑為什麼你一直叫牠，都沒有回應，這可能是因為狗和其他掠食者在追逐時會進入一種耳聾的狀態——心理性而非生理性的耳聾。追鹿的狗的主人可能已竭盡所能地呼喚，但在追逐停止或放棄之前，狗都不太可能回應。當處在狩獵的危險狀態時，獵物和掠食者都會先把無關的事物拒於門外，直到狩獵結束。

另一種形式的無視是「過失」。當動物的行為異常魯莽、愚蠢或笨拙時，你就會看到這個現象；例如松鼠從高處跳下或鳥兒飛撞窗戶。在這些情況下，動物專注於威脅，甚至會讓牠從自己的環境中排除。在追逐這麼緊急的情況下，更容易發生過失。我們發現動物出錯或笨手笨腳，有助於我們察覺到有掠食者正在逼近。

我一邊的耳朵感覺到風吹過，接著換另一邊。我察覺到動物都不見了。

我們可以感覺到吹在臉上或身體的風，可以看到和聽到樹木受到騷擾。艾蜜莉‧勃朗特（Emily Brontë）優雅地描寫風：「從屋子盡頭，幾棵矮小的冷杉過度傾斜，一排瘦削的荊棘都朝同一方向伸出枝條，彷彿乞求太陽施捨溫暖，就可以猜想得到北風吹襲邊緣的威力了。」我們可以看出風在遠方雲層上留下痕跡，也有更近的線索：樹葉、樹枝或灰塵可能會被強風吹到我們面前。

在特定的時間和特定的地點，我們感受到的風向會比我們內心所想的還多變。我指的不是在遼闊之處感受到的一般風向，而是我們在地景中某個確切位置所感受的風。

正如我們之前所見，天氣即將改變之前，較大範圍的風向會相當穩定。但是當這陣風遇到陸地和陸地上的諸多障礙物時，風的流動會中斷。這可能導致風向在短距離內發生顯著變化，因為所有流體通過障礙物時都會被拉成圓形，也就是形成漩渦。在浴缸中將手伸入水中，你會看到周圍形成圓形。如果漩渦很小，也許是風吹過遠方的衛矛，我們會感受到身邊的微風出現輕微波動。但有時地形會密謀形成更大的漩渦，使風向變得更加不穩定。

如果我們特別留意臉上的微風風向穩定，或所在之處無法預測風向，我們就能評估現在感受到

的這陣風是不是大型的風渦（wind eddy）。一定要記住，漩渦和穩定的微風會在同一地點的不同時間出現，因為風在不同的日子會從不同的方向吹來，並途經不同的障礙。當風從西邊吹來時，就容易形成漩渦，但從東邊吹來就不會。穩定的風其實相當明顯，但用來確定節奏穩定的徵兆之一是樹葉的波動；當風向和強度相當恆定時，它們會以恆定的頻率振盪或擺動。下次當你感覺到微風，去研究樹葉吧，你會發現節奏。

釐清我們處於穩定的風還是大型風渦中，對於你獲得能否遇到動物的直覺感非常重要。一個是饋贈，另一個是障礙：穩定的微風讓我們可以走進環境之中而不會讓動物嗅到有人靠近。但如果我們處於風渦中，只要有鼻子的動物都能立刻聞到我們的氣味，知道有人來了。

悄悄走進穩定的微風時，你有可能靠近許多野生動物，但如果是在漩渦之中，牠們會神祕地消失。只要明白這一點，再加上許多其他鑰匙，將幫助你判斷看到兔子、狐狸、獾和鹿的可能性——很多人認為這部分靠的是運氣。

# 捲曲

五月初，當我爬上一座白堊山時，去年落下的山毛櫸葉子在腳下發出清脆的聲響。幾天下來，天氣乾燥又溫暖，那是那年春天第一次有微風捲起塵土。我冒險離開小徑的乾淨整潔，決定走進榛樹伸展的枝椏間，並在一堆懸鉤子叢中邁開不舒服的長步。

樹林裡充滿了鳥兒搶地盤的爭吵聲——是一種群聚的噪音，當我們停止移動時，它比較容易被歸類為友好的聲音。我放下背包，坐在地上。前方有一隻蒼頭燕雀，牠用快速下降的音調迫使森林承認那是牠的地盤。在我身後很遠的地方，我聽到一隻歐鴿（stock dove）較平靜地鳴唱。在山毛櫸絞結的樹枝之間，我看到一片綠地朝遠方滾滾而去。現在的空氣比當天早些時候更潮溼，我的指關節摸到上衣背後的溼氣。我躺了下來。

半個小時過去，一對林鴿在我頭頂上急切地撲動翅膀。不出所料，兩分鐘後，有個散步的人帶著她的狗出現在同一個方向。還好我有找到我想要的位置，明亮的林地且樹冠間有縫隙，可以清楚看到天空，我決定晚上就在這過夜。我攤開一張墊子，慢慢地接受這個地方作為我過夜的臥床，並希望它能接受我。結果它能拒絕了。

有種不對勁的感覺，但不是會讓脈搏加速的那種問題，只是我覺得自己選錯地點了。我捲起墊子，越過懸鉤子叢，按原路回去。

隔天我又回到現場，決心找出我前一晚感到不安的原因。我在同一個地點坐了三個多小時，不敢確信答案會自己浮現，但我還是同樣敏銳、好奇和固執。然後答案就出現在我面前。

山毛櫸、白蠟樹和楓樹的樹幹有一個我看得見的細微絞纏。我在樹木周圍繞了一圈，像大警犬（bloodhound）追蹤氣味一樣，真相大白。原來我選的地點地面不穩定，這裡特別容易受到風暴破壞。樹幹輕微彎曲，代表地面在更早以前有移動過，從樹幹「捲曲」的高度一致看來，也許是十年前。垂直生長的樹木傾斜了幾度，並從傾斜的角度繼續生長。在它們身後，我看到幾乎同一時間有一些三年輕樹木倒下的證據。空氣中剛出現的溼氣是拼圖缺失的一角：天氣曾經惡化，可能出現了局部風暴，而我選了一個幾乎無法防範大雨或強風的地方。而早在釐清原因之前，我就察覺到暴風雨侵襲時可能會有大問題。

# 大自然的外套

Nature's Coat

「這實在太可笑了！」

我還記得多年前因為一段糟糕的旅程而責備自己。我剛開了六小時的車，抵達西北英格蘭的湖區（Lake District），在漆黑的禮堂裡演講了一個小時，然後又開六個小時的車回家。這個糟透的計畫代表我費盡心思從英格蘭的南海岸一路奔波到美麗的湖區再回來，沒有在任何堪稱為風景的地方停留。我根本沒有得到任何難忘的野外體驗。這種做法真是缺乏頭緒，我發誓再也不會這麼做。

我很快又上路了，這次是在波特梅里恩（Portmeirion）這個超現實地點舉行的慶典上演講──這是由英國人設計的威爾斯式北部村莊，帶有義大利風格，也是一九六○年代英國熱門電視劇《密碟》（The Prisoner）的場景。但這一次，我有一點空檔。我把車停在施羅普郡（Shropshire）一個叫邱吉斯翠頓（Church Stretton）的村莊附近，用走的進去。一個世紀前，這個村莊贏得了「小瑞士」的稱號，我認為這是在山間自然領航的好兆頭。天空高掛著幾朵碎雲和太陽──溫暖又充滿乳白色陽光的一天。空氣中瀰漫著塵埃，我聞到了收成的味道。鎖上Land Rover車後，我往山上走了十分鐘，然後環顧四周。頃刻間，我的腦中鑼聲大噪，響起歡快的警報聲……不遠處那些山丘的形狀引起強烈的共鳴。長而細的山丘，遠端較高，坡度逐漸下降，光滑，圓潤……我眼前的是鼓丘（drumlins）！我曾經繞路一個小時去愛爾蘭西海岸只為了看鼓丘一眼，但現在這些宏偉的地勢卻

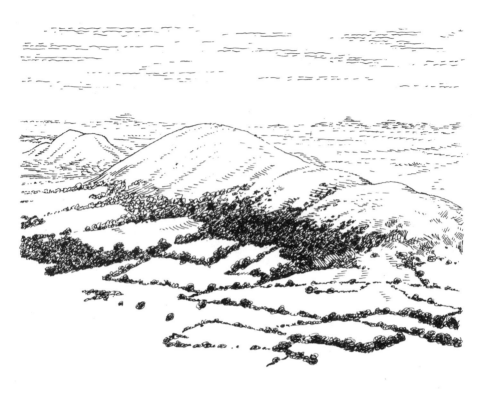

毫無預警地突然出現在我面前。

鼓丘是一種罕見又極不尋常的自然領航巨星。它們的走向與早已流走的冰川冰（glacial ice）一致，形成巨大的羅盤，幾英里外就看得到。美國北部大部分地區都能看到鼓丘，從緬因州（Maine）到普吉特海灣（Puget Sound）地區。我看到的鼓丘和許多其他鼓丘一樣是南北走向。

傍晚，當太陽開始下沉，我走過一個鞍部並再次爬升。我坐在羊糞之間的一處小洞，第一次感到一陣寒意。我爬出來，從一叢叢山桑子（bilberry）葉子中探出頭來，看著風鈴草隨風搖擺。山上盡是草、帚石楠花或羊齒植物，風鈴草藍色的花顯得出眾；我在停車的山谷中感受到的微風在這裡成了緊貼著山坡的一股力量。它緊貼不放的力道導致東南側的風似乎是從西南方吹來，而東北側則是從西北方吹來。只有在山頂，我才能感受

到真正的西南風。

在我下山途中，有件事引起我的好奇心。我上山途中覺得帚石楠花看起來更加美麗動人，但現在下山時，它卻已經失去吸引力，羊齒植物反而比較吸引我。這很奇怪，尤其是因為沒什麼人會特別喜愛羊齒植物。它既不是一種漂亮的植物，也不太受博物學家青睞，更從來不是我的最愛。然而我卻感覺到它的吸引力。有無數條小路穿過山丘，主要是羊腸小徑，而上山時經過每個岔路口，我都轉往遍布帚石楠花的小路。下山時情況正好相反，我選擇了有羊齒植物的小路。我想，一定是不同的光線亮度和角度，影響了不同植物對我的吸引力。

在太陽下山前的最後一縷光線中，我看著帚石楠花和羊齒植物分布的區塊；它們有清楚的界線。兩區沒有任何一處混在一起。帚石楠花一路到山脊線都占主導地位，而在另一側，則是羊齒植物獨攬大權。但這並不完全與方位甚至高度有關：羊齒植物在生長條件適合的地區還是被大片大片取代；彷彿巨人拿起一支巨大的畫筆，蘸上帚石楠花色的墨水，大筆一揮掃過廣闊的山坡和山谷。這顯然與水、土壤或地質無關。這樣的分布型態美麗且令人困惑，但又引人入勝。接著我恍然大悟。

我走在林線以上的空曠區域，那裡沒什麼植物能夠蓬勃生長。羊齒植物位於其可生存區的邊緣，而在山脊西南的迎風側等對惡劣天氣特別開闊的地方，羊齒植物就放棄了，而更耐寒的帚石楠花則茁壯成長。這種分區在所有山上都很常見，但在這裡格外有美感：山丘之間的鞍部將風匯集到山谷中，驅散了某些地區的羊齒植物，但卻允許它在其他地區盛開。羊齒植物形成一張遮蔽處的地圖；帚石楠花則標記出空曠的區域。大地按照顏色分區。

上山途中，我的腿在夕陽餘暉中一直奮力邁出步伐，我想往比較涼爽的地方走。而下山途中較

沒那麼費力，我開始感到寒意，且太陽正在消失。不知不覺中，我一直用大自然當作恆溫器，帚石楠花告訴我有涼爽微風吹拂的路徑，而羊齒植物的路線則能在我身上蓋一層外套。

Two Frosts

# 兩種霜

當太陽從南方完全升起時，微風從東北方吹來。那是冬天，地面堅實。天空沒有一絲雲彩，地面整夜散發熱氣。

我走進微風之中，霜的分布型態暗示了一些新的代碼。有些區塊是明顯的白色，更多區塊是翻騰的黑泥和燧石。空氣在冰凍的水坑中形成同心環，我努力尋找其中的意義，但後來我不再那麼努力；這些冰環可能只是純粹漂亮而已。

這是寒冷的白日與結霜的夜晚的第三次循環，在小路的南側，有一條帶狀區域的草受到路邊棕色林下植物的掩蓋和遮蔽，連正午的太陽都曬不到。這些地方覆蓋了一層晶瑩剔透的白色覆蓋物，有的地方厚達半英寸，看起來更像雪而不是霜。霜在這些地方稱王，每個晴朗寒冷的夜晚過後都會披上一層新衣。要等到氣溫升高它們才會融化。那裡一片寂靜，那種深沉寂靜爲理查德・傑弗理斯所理解：「冰霜遍野時總是很安靜，萬籟俱寂。」

路上的霜也寬度不一，一下寬一下窄。前頭脹得像一條吞了一隻肥美囓齒動物的蛇；僅僅過了五十碼，又變成一條細長的白色緞帶，寬度不比我的肩膀寬，然後又漸漸變成二十碼寬或更寬，接著又變窄了。沿著小徑繼續往前，又發生一樣的事情，這樣忽寬忽窄的曲線讓我著迷。我看到了曲線起伏的原因：起初樹木離小徑很近，之後又倒退，在它們倒退之處，熱氣已經散去，留下堅硬的

霜。這個現象如此明顯，卻沒減少其趣味性。大多數顯而易見的事情都會被忽視，也沒什麼吸引力。

我自娛自樂地想，總有一天我會在霜晶微小鋸齒狀的圖型中找到意義，在我身邊如負重擔的懸鉤子葉上的霜晶當中。

太陽讀了劇本，陽光完美射向我，充盈東南方的白色小徑。那天稍晚，我們在陰影處發現霜，它們被東西向小路南側的簇葉掩蓋，指向更高障礙物（如建築物或樹木）的北側。冰霜羅盤很快就會變成固有的配備；它們開始發揮作用，整齊有序、合乎邏輯、實用，甚至讓人感到放心。難怪圍繞著我的冰霜羅盤讓我感到不安；因為它們是**錯誤的**。

被啃食殆盡的草叢上散落著無數多孔軟岩、隆起、土丘──地面完全不平。而每一處凸起旁，都有一小塊冰霜，大約和每處隆起的高度一樣長；只是出現在**錯誤的**那一側。我不可能認錯，但起初也不喜歡。我對此感到不安。分析性思考開始接管運作。

當然會這樣。白天之後氣溫會升至冰點以上，東北風把更溫暖的空氣吹過地面。微風觸及的一切都會快速融化，但微風吹不到的地方，霜就會逗留。我眼前的是風融（wind-thaw）羅盤──而非日融的。

與往常一樣，這種簡單的觀察蘊含著偉大的自然詩歌。幾週後，我重讀柯立芝（Samuel Taylor Coleridge）的《午夜的霜（Frost at Midnight）》，開場白就讓我震撼：

冰霜進行著它的祕密工事
不借助半點風力。

我在那些反叛的汙漬之間走了大約十分鐘，不太關注其他的事物，然後漸漸覺得它們看起來愈發自然。那個上午接下來的時間，我都在學習自動辨別兩種冰霜羅盤——然後就發生了。直覺再次主宰。仍然有一些頑固的斑塊，也許是風和太陽聯手造成的，想要混淆視聽，這能促使人們更加仔細地思考。但是，總的來說，錯誤已然改正。我的眼角餘光看到樹墩上的白色斑塊向著北方閃爍。

我轉身回家。我的左臉頰發冷，但右臉頰暖和了起來。

當我們從黑頭鶯悄悄溜到第一隻蒼頭燕雀時，婆羅門參屬植物還沒張開。自從畢宿五（Aldebaran，金牛座中的一顆星）升起以來，天空一直都很晴朗，我進入古老的樹林時，下雨形成的水坑只剩下三個。路上揚起的露水近在咫尺，我預料會投射出一年中最短的影子。我的鼻孔裡感受到了夏日的刺痛。

現今博物學家的共同看法是，大自然中的時間感大半是一種美感的愉悅——我們可能會以欣賞音樂會的方式欣賞黎明合唱（dawn chorus）。我並非要貶低這種觀點，但這樣強調會忽略另一個層面：實用性。

幸好，這不是非此即彼的選擇。我經常回到一個原則，認為理解自然界的意義及其附加的實用價值會增強美感。與濟慈的擔憂相反，一旦我們知道彩虹總是出現在太陽對面，彩虹就能為我們預報天氣、幫助我們找到方向，且不失任何美感地告訴我們時間。明白了這些之後，我們更有可能

19 譯註：goatsbeard，亦稱山羊鬍。
20 譯註：約翰·濟慈 John Keats，英國著名詩人。

停下來好好欣賞，從而增強美感的體驗。當我們學會解讀自然現象，更有可能感到驚奇，讓實際理解與美感帶來的愉悅綁在一起。

漏壺（clepsydra）是一種古老的時鐘，會使用調節的水流來測量和顯示時間。裝著沙子的煮蛋計時器更經得起時間的考驗，但原理是一樣的：某種東西以可預測的速度流過縫隙，時間流逝時，可以讀取收集到的沙子或水的體積。我選擇這個詞作為章節標題不是想要炫技，而是因為我希望以不同的方式看待野外的時間。替代方案有「季節」、「日曆」或「時鐘」，但我正希望我們可以打破這些詞彙背後的思考模式。

以「季節」這個詞為例。它在大自然中如此為人所知，人們幾乎不可能不想到它們：春天、夏天、秋天、冬天。但只分四季其實會鈍化我們的覺察力：初夏和夏末的景色就差很多。加拿大的阿尼什納比人（Anishinaabe）有六個季節，更重要的是，每個季節不僅與陽曆有關，也能跟環境事件配成對：tagwaagin代表出現秋天的色彩變化，樹葉落下時則代表進入oshkibiboon。英國詩人約翰·克萊爾（John Clare）將楸鷭的鳴唱與榛樹花序的出現連結在一起，而且很清楚當柳絮從白色變為黃色時，會聽到黑頭鶯的叫聲。但這些也僅只描繪了大概。才過了一天而已，離我幾碼遠的貫葉金絲桃（St. John's wort flowers，又名聖約翰草）看起來就跟昨天的這個時候不同。

什麼是野外時間的實用觀點？當我們看著「邊緣」，我們就知道野外活動不會均勻分布，而是集中在某些地方和某些路線上，就算在野外也一樣。時間也是如此：一年或一天之中的活動分布不均。我們習慣某些高峰──黎明合唱、春天的花朵盛開──而我們的特定興趣可能會使這種覺察力在一、兩個領域內更敏銳。鱗翅目昆蟲學家對六月天氣波動的敏銳度，跟真菌學家對十月天氣的變化一樣。飛蠅釣者知道他們的蒼蠅可能會在某一天孵化──有一種黑腹蠅（St. Mark's fly）就是因

為總在聖馬可日（四月二十五日）當天或前後幾天孵化而得名。

想要更能感受到時間的變化，關鍵是要提升對變化的覺察力，並重新喚起我們與失落配對的關係。太陽、月亮、星星、天氣、植物和動物都因它們與時間的關係而交會在一起。教堂上的地衣會揭露它的年齡，但在墓碑影子最短的月分裡，它們看起來會更為光彩熠熠。正是這個時候，我們可以在它們之中找到蝴蝶和夜空中的天蠍座。

我們無法期望自己能發現烏鴉對白天長度的變化產生反應時，就知道牠們生殖器官腫脹，但我們可以感覺到許多連結。野櫻桃和風鈴草高高低低地綻放著絢麗的花朵，一年中的同一時期，我們會看到天琴座流星群（Lyrid meteors）劃過東北夜空，鳥鳴聲響徹空中。

一月每天早晨，我們都會看到草坪上的鳥兒，因為當太陽越過屋頂，地面的冰霜融化後，鳥兒就可以開始進食了。隔天，日出提早一分鐘，但如果晚上有一點雲蔽，大夥兒可能會提早十分鐘集合；如果風回到西方，則提早半小時。首先出現的是歐亞鴝，然後是鳥鶇，再來是歐歌鶇。

我們會發覺自己也是時間配對的一員。為什麼今天早上草坪上的鳥比平常多，為什麼牠們待比較久？昨晚我們不在家，直到晚上十一點才餵貓。因為感到內疚，所以我們準備了比平常多的食物量，貓咪們也很享受睡在屋子裡；牠們今天早上還沒出門。鳥群的時鐘因我們跟朋友聚會喝酒而調整，所以停留的時間比預計還久。

讓我們回到水鐘的概念來見證我們失落的敏感度。雨後，我們發現地面已出現水坑，河流河面上升。但是在世界某些地方，有個時鐘會啓動，透過所使用的語言，甚至能聽到時鐘的滴答聲。在

布吉納法索（Burkina Faso）沙赫爾地區（Sahel）牧牛的富拉尼人（Fulani），會出於實用因素而用水的特徵標記時間。hokuluurn是一個雨後可容納長達一個月水量的小池塘；一個deeku'yal池塘只能儲水幾天；cutorgol則是乾得很快的水坑。gedeeru是夏天會乾涸的泉水，但mamasiiru則是全年都會流動。

人們總是忍不住認為，他們之所以能覺察水與時間的關係，完全是出於非洲這個地區的氣候和地理環境，但這並非事實。牧民的生活型態就需要具備這樣的敏感性。我們可以用更切身的現象來證明這一點。「Bourne」是小河的古英語，源於盎格魯撒克遜語（Anglo-Saxon），通常是源自白堊或石灰岩地景的泉水；「溫特伯恩」（winterbourne）這個字則是指在夏天不會流動的水體。許多人仍然喜歡使用古老的景觀用語，但就在不久之前，在炎熱的天氣帶著羊群到乾涸小溪的牧羊人則會抱持不同的看法。不過，他們不太可能發現自己處於這種情況；牧羊人會不斷注意可靠的溪流，不僅透過寫著日期的日曆，還有每次下雨就重置的日曆。

在我常經過的一條小路，南側總是在暴雨後布滿水坑。一場傾盆大雨後，將會出現一連串六個水坑，但過了兩天乾燥的天氣之後只剩下三個。最後的水坑在夏天要持續乾燥兩週的時間才會消失。過去幾年裡，我明白了土地表面的水量不僅取決於乾燥的天數，還有溼度。水坑在潮溼期間會維持更久，池塘下降的速度更慢。當空氣潮溼時，水坑時鐘運行得更慢，就像一些古董老式落地鐘一樣。正如我們之前所見，遠方的地標在潮溼的空氣中會褪成白色，所以從遠處山丘的顏色就能得知附近的池塘中有沒有水。

如果我們仔細查看一些時間的徵兆，把鏡頭從長期拉近到短期，從永恆到片刻，我們也會看到祖先可能已經察覺到的一些配對。從地形就能看出數百萬年前事件的線索——山頂看起來愈圓，它存在的年分可能就愈久遠。錐狀山脈最年輕——它們還未經歷數百萬年的侵蝕，所以輪廓沒那麼柔和也沒那麼圓。最高聳的山頭甚至可能是某個文明的共同記憶，所以在該文明的傳說中，它們看起來更加堅不可摧。夏威夷群島是最近才形成的，至少就地質學來看是如此，在神話中傳說它們是由女火神佩利（Pele）塑造而成〔顯然，近至二〇一七年，一張基拉韋厄火山（Kilauea volcano）上方的灰雲照片中還拍到了她的臉。〕

每一層地面都承載著歲月和故事。一九九五年，考古學家在英格蘭南岸附近的伊爾瑟姆坑（Eartham Pit）挖到可追溯至五十萬年前的人類化石遺骸，這是英國有史以來出土最古老的人類化石。這些化石當時會被發現，是因為那裡是最受狩獵採集者青睞的地點。有一個小懸崖可以俯瞰沿海平原，還有一個水坑。遺骸旁還發現了數百個斧頭燧石，上面有屠宰的痕跡。它們似乎與我們當代的野外體驗沒什麼關係，但任何事物的出現必有其意義。直到今天，如果你在狩獵採集地區發現人類活動的跡象，也會在附近看到水、動物、狩獵和屠殺的跡象；幾世紀以來，探險家們都仰賴這個真理保命。

每一處地景——它的森林、公園、邊界、整體特徵——都受其歷史影響。地景不受打擾的時間愈久，就愈有可能發現它富含歷史線索，例如地景中的古老樹木。舉例來說，一棵年代久遠的老橡樹有三個生命階段，每個階段大約持續三百年。橡樹在各個階段生長、停滯，然後衰老⋯

三百年成長茁壯，
三百年安歇臥眠；
三百年日漸枯朽。

橡樹和眾多樹木一樣，進入生命的第三階段時會變空心，並開始塌陷。各個樹種都有自己的壽命，因此它是時間的標誌，就像每顆岩石一樣。桃樹三十歲就進入老年，但我經常靠著休息的紫杉則有兩千年樹齡。有些松樹可以活到五千年以上，瑞典有一棵雲杉據說已有九千五百年的歷史。

本章開頭，我提到走進一片古老的林地。我會知道它很古老，是因為許多植物種類會揭露林地的年齡。有些植物繁衍的方式意味著它們需要很長時間才能拓殖到各處。在任何一個時刻可能在空中傳播的數十億顆種子，會在它們降落的地方發芽，但帶有乾草味的車葉草（woodruff）則是形成慢慢蔓延的草墊，無法從一處跳到另一處。林地之中有車葉草，連同其他上古林地指標，包括野蒜、野芝麻、酢漿草、櫟林銀蓮花和五福花（moschatel），都代表這片林地已經歷時數百年。透過練習，當我們進入或離開這些區域時，我們很快就能推敲一二。

樹籬會透過其多樣性表露自己的年齡。根據霍珀法則（Hooper's rule），計算三十碼範圍內的木本植物物種數量後乘以一百一十，就能算出樹籬的年齡（以年為單位）。接下來，樹籬專家會爭論這種方法的有效性，但這就有趣了，原因有兩個。首先，它在某種程度上確實有效：我們計算的物種愈多，樹籬可能愈老；其次，這是緩慢思考與快速思考兩者差異的好例子。如果你對樹籬充滿熱情，你一開始會運用此法則，努力計算物種數量並進行簡單的加總。但總有一天，可能比你想像還快，當你的大腦決定走捷徑時，即便樹籬才剛映入你眼簾，也會在你開始算數之前就公布自己的

年齡。我們在野外看到的一切都會經歷同樣的過程，由我們的興趣和經驗支配。狂熱者一看到教堂的形狀與建築結構，就立刻知道它的年代；教堂墓地裡紫杉的形狀也能讓樹木愛好者知道其年齡。

活樹的周長是推算樹齡最可靠的方法。同樣地，也有比較慢的推算方法：將生長在曠野的樹木周長以公分爲單位除以2.5，或者將生長在林地中的樹木周長除以1.25，就能推算出大概的樹齡。但是眼睛所見的景象會帶給我們年齡直覺，如果我們記得要特別留意林地中的樹木，有些原本不會發現的顯著樹木就會脫穎而出。樹皮老化的方式讓人聯想到我們的皮膚；樹皮愈光滑，樹愈年輕；粗糙的樹皮會從地面向上生長。

當樹木被砍伐時，我們會在它們的年輪中找到最熟悉的時間記號。眾所周知，一圈年輪代表一棵樹一年的生命，每圈年輪的寬度讓我們可以稍微瞭解有疑問之年分的氣候條件：年輪較淺、較大的部分，代表較大的細胞和春天較快速的生長；較深的線條則代表夏季，細胞較小，生長也較慢。比較鮮爲人知的是，這些年度時間戳記隨處可見：北方的獵人知道可以觀察海豹或北極熊爪子上的環圈來判斷牠們的年齡——我猜在狩獵後觀察會比在狩獵期間更容易。

更切題一點來看，植物和動物身上也有無數徵兆透露幼年與成年之間的差異。有好幾枚裂葉和尖端的常春藤葉子還未成熟；只有單尖的葉子則已成熟。烏鶇出現黃喙是牠成熟的徵兆；到了牠們一歲時，顏色變得較暗沉。一旦你習慣看出這個徵兆，可能還會注意到成鳥眼周會有黃色的環，但幼鳥的眼周卻沒有。而且，跟人類一樣，我們也能預期幼年動物與成年動物之間的行爲會大不相同，一個共同的區別是牠們的精明程度：幼年的動物比較好奇，甚至更魯莽。認知危險存在的動物會長大成謹愼的成年者，其他的則沒辦法。我們察覺到鈍喙的烏鶇比較會從我們腳下把食物拿走；有黃色眼環的烏鶇則會保持距離。

被砍倒的樹有自己的時鐘。赤楊木和櫻桃樹會先氧化並快速變成亮橘色才枯朽。白蠟樹會從粉紅色變成橘色再變成幾乎全白，而心材幾乎變成黑色。我們可以繼續說明樹齡和伐採時間點的細節，但我們真正感興趣的是其中的連結，以及看出連結可獲得的洞察力。

一棵樹活得愈久、砍伐後經過的時間愈長，周遭較不起眼的生命會更多，賦予我們能預期看到物種的感知。正如我們在「慶典」那一章中所見，每一種動植物都對光、養分、風和水的濃度很敏感，任何主宰一方野地的樹木都會影響它們。但是一棵倒下的樹將引發新的生命爆發，因為這些可變因素全都會發生巨大的變化。

一對過去看起來僅只是隨機出現的樹墩蘊含更豐富的故事。一顆樹墩是幾年前倒下的老樹，另一顆是最近才倒下、較年輕的樹。你在第一棵樹周圍看到的生命，從植物到昆蟲，將與第二棵樹周圍的生命大不相同：以老樹為例，在那個小環境中發生了翻天覆地的變化，且經歷的時間久到足以顯現。較年輕的樹變化比較溫和，大自然幾乎沒有時間展示那些變化。

我家在地樹林裡的林務員正忙著清除一群挪威雲杉。我喜歡雲杉，會想念它們——它們為一片山毛櫸帶來北歐魅力。但我也很期待見證接下來幾年每次散步會看到的變化——以前不可能有機會看到的野花，以及將應它們邀請而到訪的蝴蝶。不久，樹墩的周長、年輪的數量和木材的顏色，將與花朵的顏色、地衣和昆蟲活動相吻合。

樹木、光線和地衣構成同一支24時單針手錶（slow timepiece）的三個部分。樹木投下陰影，抑制地衣生長，而生長的地衣又能看出時間。沿著任何淺色石牆走（它比較可能是鹼性的，因此比深色石牆更適合地衣生長），尋找沿其南側生長的零星樹木，你會看到牆上繪有彩色時鐘。為了增強你在該區域的內在感覺，請注意地衣現在因長出新植物而苟延殘喘的地方——它們的色彩鮮明度

可能已經消退——以及有「地衣陰影」的地方，即你原本預料會有地衣但卻不見其蹤影的地方，因為最近有一棵樹被移走了。

有一種傳統是使用植物和動物來預測未來，但大多數可以長期預測的方法都很可疑。大自然會不斷因應環境的變化，但很少預言未來。樹木會回應前一個季節，在那些條件下形成芽，但它們無法預測異常炎熱、寒冷、潮溼或乾燥的天氣。在春天，植物根據兩個主要觸發因子判斷何時採取行動：夜晚的長度和溫度。年與年之間季節性時間的變化，來自季節性溫度的波動，因為夜晚的長度會有規律又可預測地縮短。只溫暖一天不代表春天到了，科學家們發現樹木能夠計算溫暖的天數。但它們並非萬無一失，所有植物和動物仍然容易受到早發性溫暖期的影響。

這是古代／原住民／農業知覺與現代城市觀念之間的另一個差異：早春的溫暖期會引發非常不一樣的直覺反應。許多人會喜迎異常溫暖的早春，因為可以脫掉厚重的外套，但也為其他人敲響了警鐘。那是農耕的關鍵時期——「寧願田中有狼，也勝過二月晴朗」，正如貝都因人所說，「三月護養莊稼，或摧毀莊稼。」同樣的，比正常還晚到的寒流，會造成嚴重傷害。我所居住的東南英格蘭（South East England），朝南之處有愈來愈多地方變成葡萄藤的地盤；過去十年間，英格蘭和威爾斯的葡萄園面積成長不只翻倍。二○一七年，有一場嚴重的晚霜（late frost）來襲，有些地區有四分之三的作物被凍死。一切都有關聯，一個寒冷的早晨會影響多年後的葡萄酒價格。

冬天比正常還冷，會導致樹葉在第二年春天更早展開。但是發現春天的早期徵兆和前兆的最好方法之一就是低頭往下看。春季平均溫度在靠近地面處會高於高處，再加上較少受到強風吹襲，因此較矮小的樹木會有好的開始，讓它們提前較高的樹木兩週左右長出葉子。

植物顯現的時間箭頭通常是向後的——它們反映的是過去的情況，對未來的情況依然一無所知——但有一個非常普遍、會顯示未來的跡象卻經常不受重視。當我們看到一棵高大挺拔的樹木時，我們會先入為主認為它隔年還會在那裡，而且除非發生狂風暴雨，否則未來的許多年裡它都依然傲然聳立。但所有低等植物在它們自己的生命週期中都會發出訊息。一旦我們知道各植物是一年生植物（annual）、二年生植物（biennial）還是多年生植物（perennial），就能對未來的情況略知一二。一年生植物會在一年內完成整個生命週期並死亡。二年生植物的壽命為兩年，通常在第二年開花並產生種子。多年生植物可生長好幾年。園藝家熟悉這種看待自然的方式——這是園林規劃的關鍵——但在更荒野的環境中，我們大多會認為眼中看到的植物是多年生植物：我們心想它們第二年還會在那裡。大多數蕨類植物和菊科植物（aster family），包括雛菊，都是多年生植物，而且會再回來。但是一年生植物隔年就沒有權利進入那個地方，除非它們再次從頭贏得競爭，因此它們對伐木所代表的變化最為敏感。二年生植物可能就是最有趣的一種，因為我們通常可以知道它們目前看到的是他們生命週期的哪一年，並立即明白後續發展。一株今年夏天沒有開花的毛地黃（foxglove），明年夏天肯定會開很多花，而這將是它的最後一個夏天。所以，我們現在可以知道被採伐樹墩的顏色和毛地黃上沒有花是如何聯繫起來的；當樹墩又更替一輪十二個月的顏色後，它周圍的土地將與毛地黃的濃郁紫色產生共鳴。

我們大多數人都熟悉季節的變化——畢竟它們很難完全錯過。但現代生活幾乎沒時間可以留意日常動作中曾引人注意卻已失落的配對。四月北上的雁群Ｖ形陣不再提醒我們要向東尋找處女座的Ｖ形。在寒冷的氣候中，當地標消失於大雪之中時，任何心理地圖都必須重新繪製，但隨著冬天的箝制讓步給春天，我們可能會察覺到樹木周遭逐漸化為翻攪著生命力的黑洞。春天的陽光溫暖

了樹，溫暖的樹融化了雪。雪消退了。雪中愈來愈多洞，就代表繁殖的時候到了。

當夜空中出現昴宿星團（Pleiades），貝都因人就知道播種的時候到了。當老人星（Canopus）出現時，就有洪水的危險，他們絕不能在乾谷（wadis）──沙漠的低窪地區──紮營，但當「天狼星（Sirius）像水桶的繩子一樣懸在老人星上」時，冬天就對春天讓步了。與金牛座（Taurus）的橙色巨星畢宿五有關的冬雨可能會幫助低處的生命，即使更高處還處於乾旱狀態：

啊，流淌著畢宿五陣雨的歡樂谷

高地乾旱，但繁花盛開。

因紐特人知道，出現 Aajuuk，也就是兩道陽光（Two Sunbeams）（當今天鷹座中的星星）時，代表再過一個星期，太陽會再次滾過南部地平線上方，結束壓抑的白天黑暗期。這些都是時間的形狀。

## 時間與行為 *Time and Behavior*

我們並沒有完全喪失感官能力，仍然珍視所有準備從女兒牆探出頭的自然生物，像醋栗、忍冬和斑葉疆南星（lords-and-ladies，俗名君子與淑女）這樣的早生植物。我們必須向那些操之過急的花朵致敬──黑刺李（blackthorn）沒什麼耐心，從它樹籬上的葉子還沒長出來就已遍布白花可以得知。到了年底，我們會敬佩常春藤用盛開的花朵進入冬天的魯莽行為，昆蟲蜂擁而至──蜜蜂為

它的韌性而歡欣鼓舞。

我們的味覺和觸覺也會感覺到時間的流逝。我喜歡雲杉的春枝：用手指捏碎它們時會散發一種清新的氣味，輕咬樹枝還可以消毒。其實它們更適合用來泡茶而不是生吃，我十歲的孩子咀嚼酸澀的枝芽時，臉上的表情又是另一種風景。雲杉的嫩枝此時對他們來說軟度剛好，咬起來有嚼勁，針葉尚未變得粗糙。前幾天我從樹上折下一根嫩枝，拿到鼻前嗅聞，在更硬、更利的針葉刺入鼻孔時，我退縮了，我知道我們已經送走春天，迎來夏天。許多其他樹葉在年初時明顯較軟——山毛櫸，我的另一個最愛，在最初幾週就像最嬌嫩的紙莎草（papyrus）。

在夏末還害羞很害羞的鳴禽，已準備迎接即將到來的十二月，翹首東張西望。所有生物都有自己的時鐘，不僅決定我們會看到什麼，也決定牠們的行為。歐亞鴝是晨型人。我們在黎明合唱即將開始時就會聽到牠們的歌聲，但牠們也是早起的食客，且會隨著一天展開而變得更加好戰。中午時分，野生動物通常沉默寡言或昏昏欲睡，如果我們沒預料到這種習性，可能會因此感到沮喪。

大多數動物在一日之初和將盡時都更忙碌也更活躍，這也是我們最有可能看到牠們的時候。一旦我們熟悉了這個簡單的模式，就會產生根深蒂固的期望。我在黎明的鄉間散步時，會抱持殷切的期待，但當太陽高掛天空時，我大多是只抱著期望出門。我整天都在我附近看到獵的蹤跡，但我知道只有在黃昏時分才能看到牠們。

我清楚記得假日出門散步時，向我的家人展示了害羞的含羞草（Mimosa pudica）植物，這是在泰國很常見的一種雜草。觸摸它時，它的葉片會明顯縮起，會動的植物肯定很惹人喜愛。在我們理解自然的歷史中，含羞草屬植物（mimosa）因其相關但不同的習性而佔有一席之地：它們的葉片在晝夜開闔的方式。亞歷山大大帝（Alexander the Great）手下的將領阿德洛屯厄斯（Androsthenes）

就發現，羅望子（tamarind）的葉子會在白天打開，入夜就閉合；這是我們有關「感夜性」（nyctinasty）最早的書面紀錄，即植物對夜間光線亮度下降的反應。婆羅門參屬植物有許多其他的口語名稱，包括傑克去午睡（Jack-go-to-to-bed-at-noon）；因其花朵在中午時會闔起。相當奇妙的是，儘管我們發現這種現象已數千年之久，但科學家們仍無法就其發生的原因達成一致共識。

讓・雅克・奧多斯・德・梅朗（Jean-Jacques d'Ortous de Mairan）大名鼎鼎，他的職位描述更厲害：他是一位前衛的時間生物學家。如我們所見，十八世紀之前，眾所周知植物會應晝夜循環——即使是每天都會開闔的普通雛菊（daisy）〔其名為「白天的眼睛」（day's eye）的變體〕——但人們認為這完全是因為光線亮度不同。一七二九年，梅朗進行了最簡單的實驗，證明其實背後原理更了不起。他把一株含羞草養在暗室。那株含羞草依然依循每日週期開闔葉子。相當奇怪。梅朗並沒有提供所有解答，但他的簡單演示點燃了好奇心，讓我們瞭解自然的日常週期：晝夜節律（circadian rhythms）。我們現在知道動物體內不只有一個生理時鐘，還有幾種巧妙的方法可以讓牠們保持同步。

含羞草植物在黑暗中能按時開闔葉子幾天的時間，但不是永遠。慢慢地，它開始失去時間感，晚上打開，白天闔起。所有植物和動物都是如此：我們都有能力在沒有外界參照的情況下繼續感覺時間好一陣子，但我們會逐漸失去對時間的意識。直到二十世紀下半葉，我們才開始瞭解大自然是如何計算時間，而且這個歷程仍在發展中。

結果原來重點是在於光，尤其是藍光，但不是因為它本身是時鐘，而是因為它對許多生物而言是關鍵的校時器（zeitgeber）或定時器。藍光有助於讓生理時鐘與日常時間保持同步，但負責計時

的是蛋白質。我們不需要太深入地鑽研微生物學就能掌握這一點，尤其是因為我們可能有個人經驗：如果我們飛到世界的另一頭，會在中午時感到困倦，直到光校時器有機會重置我們的蛋白質時鐘。

# 時間、模式與配對 Time, Patterns, and Pairs

到這個階段你會合理化你的想法，這是好東西，但它對我們野外的實際體驗有什麼影響呢？一旦我們適應了大自然的時鐘，我們就開始能察覺即將發生的事。在那之前，就像在沒有資訊公布欄或時鐘的火車站：火車到站又離開，但很難知道接下來的班次。

黎明合唱之所以會有此名稱，是因為我們發現在合唱時把鳥類集中在一起，但有一個輪流的順序。在我生活的地方，歐亞鴝、烏鶇和鷦鷯早於歐歌鶇、黑頭鶯和柳鶯（chiffchaff），而牠們又出現在蒼頭燕雀之前。即使我們不熟悉確切的物種，還是可以清楚知道接下來的發展，因為鳥鳴會填補聲音的空缺處。如果你聽到兩、三隻鳥在鳴唱，下一個加入的聲音將聽起來不同，可能會填補那道明顯的空白。像蟬等昆蟲與青蛙也是如此（在熱帶地區，你可能會注意到青蛙在黎明時變得安靜，推翻噪音程度隨太陽升高而上升的溫度趨勢）。察覺這個排序和間隙填補，就能憑直覺得知接下來將上演的劇情，但真正的頓悟來自配對。

還記得我們大腦有一個部分會監視它認為我們想要或需要留意的事。在咖啡館時，這件事可能是八卦，但在野外，我們可以把這個警報系統切回它的來源。我們回歸練習配對以實行。

我最喜歡的一個習慣是在天氣晴朗的黃昏待在森林裡做白日夢。我發現許多動物的聲音並不會

把我從這種懶散的狀態中喚醒，但有些動物卻不可以。臥床的烏鴉吱吱叫的聲音並不會吵醒我，但雉雞準備歇息的叫聲卻讓我醒來。重點不是聲音的音量，而是它經常與最早出班巡邏的黃昏型哺乳動物相吻合。不可思議的是，當雉雞拍打翅膀發出聲音預告牠準備就寢時，我常常都正好斜倚在樹上，眼皮沉重。我一動也不動，但睜開眼睛就看著一隻狐狸從身邊走過。這就是配對的快樂！

黎明是合唱的好時機，因為空氣較冷，是領域的重建。像是每天早上在最喜歡的圖書館座位掛上外套。黎明合唱是限定區域的日常節奏，聲音可以傳播得更遠，而且這不是進食的黃金時間。知道這一點有助於說明想在一天中此時給動物一個驚喜有多困難：靠近地面的涼爽空氣會把我們的腳步聲傳得更遠──黎明合唱轉眼就變成森林中驚惶失措的聲音。

動物的生活極有規律，牠們的生活常規會受太陽這個校時器支配。牠們通常每天都以相同的方式通勤，從家裡散步到樹林或從巢裡飛到森林中，尋覓水、食物再回家。我每天早上在同一時間看到同一隻鴛在同一條林線上巡邏。我們可能早知道可在鳥類和哺乳動物身上注意到這一點，但其實所有生物都一樣。有很多穩定的模式早就出現在我們身邊，只是沒有完全接上線。

也許假期時我們連續三天在午飯前去海裡游泳都被水母蜇傷，但比較喜歡在晚飯前游泳的朋友卻從沒被蜇傷過：水母會在下午四點左右去睡覺，沉到海底並待在那裡直到隔天黎明。黃蜂總是破壞你的野餐，因為牠們知道你喜歡在何時何地吃飯。我們還不確定這一點，但這似乎合乎邏輯，因為我們**確實知道**蜜蜂學會在花蜜最充足的時候造訪某些花朵；牠們的行為不僅隨季節而變化，還會隨一天中的時間而變化。

實驗證明，蜜蜂、鳥類和許多其他動物都有一個可靠的體內生理時鐘，讓牠們能把太陽當作可

靠的羅盤。對於蜜蜂、鳥類、人類和所有其他生物而言，時間和方向是太陽這枚硬幣的兩面；只要你知道其一，太陽就會提供另一面。如果你知道現在是正午，太陽會在正南方；如果你知道太陽位於正南方，你就可以推斷現在是正午。如果你知道現在是盛夏，你就知道太陽會從東北方升起；如果你看到太陽從東北方升起，便能推斷現在是盛夏。

假如動物的習性支持我們的習慣，我們就更有可能注意到牠們。多年來，農業勞動者都會特別注意自然界的徵兆，因為這意味著他們的汗水和辛勞即將結束。禿鼻鴉（roosting rook）流線的黑色線條會在天空中搖鈴，告訴大家下班時間到了。太陽下山後，我們更有可能欣賞任何逆勢而上和提供我們刺激的植物和動物。傍晚時分，忍冬的香味或貓頭鷹的叫聲是人們的最愛。

動物的睡意會影響牠們的能見度。你也許沒找錯地方，而且那個地點可能有很多種動物，但如果牠睡著了，就很難看到。動物需要的睡眠量差異很大：馬每天只需睡兩小時，但蝙蝠需要睡二十小時。

不只生物體內會有自己的時鐘。陰影在早晨時縮小，在中午達到最短，傍晚時逐漸變大。這種效果呈現了我們在野外看到的一切：相對於太陽高掛時的景象，一塊有犁溝的田地在一日之初和傍晚時看起來大相逕庭。黎明和黃昏時分，動物的足跡更明顯──太陽愈低，影子愈長，土地上出現的小紋路就愈顯著。

正如我們在「啃食」（browse）那章中看到的，一片葉子被咬了一口可能足以告訴我們是什麼動物經過，但葉子上殘存的睡液則是在大喊著牠只早了我們幾分鐘出現。每一處糞便都透露一些前主人的訊息，也揭露牠們離開了多久。在涼爽的早晨，如果糞便有水蒸氣上升，代表那匹馬還在附近，但是隨著時間流逝，糞便乾燥後就不再閃閃發光──南側乾得更快。馬糞菌屬（pilobolus）

黴菌的白柱聚集在一起時代表已經過了好幾天。這種真菌也形成自然界中一種更奇妙的羅盤。黴菌長在莖上時，莖會朝向晨光——莖往往指向東南方。

馬糞菌屬也被稱為「拋帽者」（hat-thrower）真菌，因為它會將孢子射到距離它正在生長之糞便幾碼遠的地方。它這樣做是為了逃避「嫌惡區」（zone of repugnance）。真菌的生命週期取決於它是否被另一隻草食性動物吃掉，如果它長在距離原糞便太近的地方，這種情況就不會發生——草食性動物會避開糞便附近的草。黑色的孢子從一個微小的液體爆發囊中竄出，以自然界已知任何事物的最大加速度傳播。賽車手可能偶爾會遭受5倍重力的力量；馬糞菌屬孢子則以兩萬倍重力的力量發射。但是無論其空中旅途啟程時的爆發威力多驚人，孢子還須避開生長在糞便旁邊的任何高草，但畢竟在嫌惡區，很有可能會有一些高草。他們透過從向光生長的莖發射來達成。我們在林地的任何空曠處都能看到這種現象，儘管規模要小得多：如蕁麻等綠色植物會朝樹冠的破口傾斜。

這種令人愉快的生物習性強調了一個更廣泛的重點：我們得藉由按照自然的方式去理解自然，而不是把我們的需求覆於其上，才能從自然中獲得意義。真菌可以讓我們感知時間和羅盤的方向，但它並不在意日子、小時、分鐘，或北、南、東或西；它對光線有反應，而恰好早晨時東南方有大量光線照射。記住這一點可以提升我們所有的自然領航技術和自然推演的方法。實際上，這意味著在所有其他條件相同的情況下，真菌莖會指向東南方附近，但如果剛好在茂密的林地樹冠層中只有北方那一側有開口，它們將指向北方。

許多週期性事件不願受太陽每天或每年的慣性支配。針葉樹每年都會繁殖，但每隔幾年，市面上就會充斥著山毛櫸和橡樹等落葉樹的堅果和橡樹果。這是為了打敗飢餓的野豬和鹿所演化而來的

技巧。每年沒有足夠的食物能讓動物數量一直很多，牠們就會減少，直到「種子年」（mast year），那時地面上充斥的種子數量會超越動物在一個季節內可望迅速吃光的數量。未食用的種子以樹苗的形式開始生長。野豬和鹿的數量爆增，循環再次開始。

在掠食者和獵物群中，也能看到一樣的數量消長循環。在狐狸很少的地區，兔子數量會激增，狐狸獲得盛宴，數量也激增；多餘的狐狸會除掉兔子，直到狐狸開始挨餓，循環再次開始。

月亮一個週期會持續二十九‧五天，使它成為許多不符太陽節律的年度事件的良好錨點。對北美的波塔瓦托米原住民（Potawatomi）而言，楓糖月（Maple Sugar Moon）緊接著「雪月時的硬殼層」（Hard Crust on Snow Moon）[21]，但這些配對源於觀察，而不是因果關係；月亮不是它們背後的驅使者。事實上，在陸地上，受月球支配的週期驚人地少；最為人所知的是潮汐。

在加拿大北方的阿諸皮尼克島（Agiuppiniq Island），當地人關注冰與月相之間的關係。滿月會導致水流更快，拉開冰上的某些裂縫，就有可能可以捕魚。在加拿大更南邊，來自靠近美國邊境的卡瓦沙湖群（Kawartha Lakes），一位名叫諾亞（Noah）的克里族（Cree）印地安嚮導，保證所有客人都能擁有美好的捕魚體驗。他靠一種他稱為偉大精神（Great Spirit）的引導力量，聘用他當嚮導的客人都確信他能感覺到他們無法感知的東西。一位見證他技能的人後來寫道：「這些大魚不會說話，但牠們的行為和互動方式向那些可以判讀的人傳達了訊息和指令⋯⋯，有他在場，幾乎所有人都能成功捕到魚。毫無疑問，諾亞『知道』。」有趣的是，垂釣者再現克里足引導技能的最接近方式是依據標示月相的表格去釣魚。

21 ───
譯註：北美原住民對以不同名稱命名每年的各個滿月，「雪月時的硬殼層」指的是三月的滿月。

我們知道，躲起來的動物會在某個時候重新出現，而這個時鐘將受到刺激牠們躲藏的事物影響。但生物學在某些地方設定了一個更持久的時鐘——因紐特人知道已經沉入海底的海豹一定會在五分鐘內重新浮出水面。在我們的感官之外，規律的變化正在快速和緩慢的循環中發生——座頭鯨每五年左右會改變一次牠們的歌聲。

有些群體中，各層的時間會匯聚在一起，形成一個明確的時刻。在位於厄瓜多的亞馬遜雨林中，亞維拉村的路納人（Ávila Runa）知道，大概八月左右，會飛的切葉蟻（leafcutter ants）就會展開翅膀，但他們需要預測確切的時刻，因為螞蟻是重要的食物來源。經歷了好一陣子風暴之後會出現關鍵的一天，乾燥的天氣回來了。牠們飛行的確切時間總是在黎明前（根據一位研究人員的說法，早上五點十分！）。我們知道黎明和黃昏是動物們最活躍的時段，因此獵物用來甩開掠食者的策略之一就是在黎明前大量湧現。這樣做還帶有避開大多數夜間掠食者（如蝙蝠）的額外優勢。透過瞭解季節和天氣，並鑽研蟻穴中的活動，尋找清洞的守衛蟻，當地人可以確定螞蟻飛翔的確切時刻。

再說回五福花這種野花。它的綽號「市政廳時鐘」（town hall clock）似乎很貼切，但實際上這是指它的形狀。從它身上的確能看出時間，它會在早春開花，並散發麝香氣味來宣告夜幕降臨。我們在花的氣味中察覺時間的流逝，在逐漸消逝的氣味中感知有動物經過，正如我們從糞便消逝的光澤中感知兩者一樣。

大自然顯示時間的方式豐富到令人生畏，但與往常一樣，我們可以藉由觀察配對讓事情簡單一點。我們注意到，當兔子常避開的千里光於修剪過的草叢開花時，兔子往往特別活躍。我們知道當

如果這種植物因動物踩踏而受傷，它就會失去氣味。

看到金牛座跑在日出前頭時，就表示要開花了。黎明前天空的形狀和黃色色澤，讓我們知道動物就在不遠處。

# 第五部

## 處處是徵兆：深入挖掘

A World of Signs: Digging Deeper

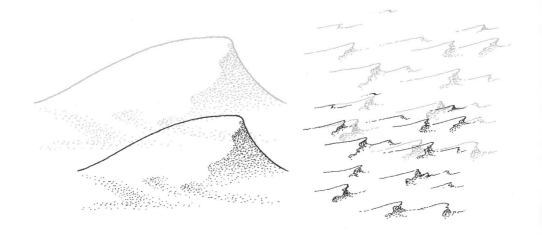

# 活起來的標籤

草甸碎米薺（*Cardamine Pratensis*），是俗稱布穀鳥花（cuckooflower）或「女士罩衫」（lady's smock）這種植物的正式名稱，它是我的最愛，因為它完全提醒了我該如何重新認識大自然。多年來，我常在阿倫河（River Arun）附近的溼草原看到這種漂亮的淡粉色花朵，但卻很少在其他地方發現它的蹤跡。很小的時候我得知它叫布穀鳥花，但每年冬天我都會忘記這個名字，還有其他一些零星的季節性景象。

多年前的一個春天，我看到那朵花，立刻想起這條河。那一刻，也不是第一次，我想不起花的名字。翻閱指南後，我終於想起來，還學到了一些新知識：*pratensis* 這個字在拉丁語中是「溼草原」（meadow）的意思。但在內心深處，我已經知道這株植物想告訴我的事：當我看到它時，我正靠近一處潮溼的溼草原和一條河流。帶有徵兆的是植物或動物，而不是我們附加在它們身上的文字。

當亞歷山大・馮・洪堡德在南美洲的奧里諾科（Orinoco）地區旅行時，他對他遇到的原住民可以在茂密的叢林中找到方向並分辨他們看到的植物這項能力印象深刻。洪堡德指出，他們可以藉著啃樹皮來分辨樹木。當洪堡德嘗試如法炮製時卻失敗了：他採樣的十五棵樹對他來說嘗起來味道

都一樣。這兩個觀察結果似乎沒有太多關聯——當地人是怎麼找到方向和辨識物種——但之中的連結很重要。

學術界有時會用我們可以分辨的野生動植物數量來衡量野外智慧，而那些尋求與自然重新連結的人可能會認為重點在於分辨，真是令人遺憾。這可能是將自然史時代敲碎、抓取和標記的後遺症。但是認為分辨物種就是目標就是搞錯了重點。

分辨物種的比重永遠不會超過一半，而且它本身永遠不會代表智慧、常識或洞察力。如果無法聯想到其他地方，能夠想起名稱幾乎沒有意義。現代觀點認為棲息地可以幫助我們分辨一個物種，但古代觀點則相反：除非能辨識出危險、用途或棲息地，否則分辨物種沒什麼價值。

一九五○年代，在現隸屬於剛果民主共和國的地區，英美人類學家科林・特恩布爾（Colin Turnbull）與一群與世隔絕的俾格米人一起生活了三年。在森林深處的那段期間，他仔細觀察了俾格米人彼此以及他們與環境之間的關係。在他的經典著作《森林人（*The Forest People*）》中，我們不僅得以一睹這些人的生活型態，也能看出我們自己的生活方式。最重要的是，我們知道該跨過哪一座橋，才能重新獲得一些失去的野外常識。

有一位來自附近村莊叫阿米娜（Amina）的女孩進入森林與俾格米人一起生活，但很明顯她無法維持太久。「她甚至不知道……要沿著哪一條藤蔓去尋找其根部旁的地底隱藏佳餚。她屬於另一個世界。」阿米娜原本的生活環境離俾格米人並不遠，但她卻已失去辨識植物及隱含意義的能力。對於俾格米人而言，這在她和他們的生活方式之間形成巨大的鴻溝。

原住民社群中也發現類似的觀點。在亞馬遜，最睿智的人會被稱為「植物主義者」（vegetalistas）——他們對群體周圍的植物有最深刻的見解。在貝都因人的社會，沒用的人可能會

被說是「比檉柳（tamarisk，檉音同「撐」）更沒價值」，這種差辱方式只有普遍具備植物智慧的社會才會使用。儘管檉柳很普遍，但這種說法在西方社會中沒什麼效果，因為我們與這種植物的實際關係已經凋萎。檉柳燃燒後很快就會變成灰燼，因此對貝都因人而言，拿它當燃料沒有任何價值。分辨的目的是解開動植物的意義和價值。但是我們如何重新學習這項技能呢？

在野外待得愈久，我們都能分辨愈來愈多的動物和植物。我們已經進化，且生來就是如此——我們所有祖先都做得到。一切始於童年，從我們認得一些熟悉的形狀和顏色的時候就開始了；在看到可能傷害我們的物體後——黃蜂、蕁麻和懸鉤子——我們學會了更明顯的形狀和顏色、橡樹葉的裂葉、天鵝華麗的姿態，毒蠅鵝膏菌（fly agaric fungus）有著白色斑點的鮮紅色圓頂。我們在野外花愈多時間，我們的收藏就愈多。

我經常看到煤山雀、藍山雀和大山雀。牠們體型大小和顏色的差異，讓我很容易就能分辨，但我們不應該期望第一次遇到牠們時就能夠做到。通常我們會學習某些特徵：大山雀比煤山雀大，胸部有一條黑色的垂直線。「藍山雀有一頂藍帽子」和一條黑線穿過牠的眼睛。當我們愈來愈瞭解鳥類，就可以學習並回想牠們的差異。如果我們在幾週內多次應用這些原則，大腦將接管並建立捷徑。

如果我們保持興趣，就會學會分辨某些事物，但並不一定能清楚說明自己是怎麼辦到的。每隻鳥都有自己的身形和顏色，但也有自己特有的習性和飛行模式。這就是就心理學上更有趣的地方。我們可以透過廣泛的分類，很快學會分辨動物或植物，而不必確定確切的物種或名稱。我們不會將老鷹的高度驟降與體型相近的鴿子的飛行混淆，即使只是眼角餘光瞄到。

諷刺的是，正是這種我們所有人都能使用的簡單能力，讓一些人覺得他們生來就不具備這項能

力；他們看到別人快速地辨識，但不知道他們是怎麼辦到的。在鄉下長大的人，無疑會記得父母或祖父母提醒這些事物——這是野外原住民社群重要成人式至今的最後殘跡。這時刻在以前是用來教導區分樹林中可食用和有毒的根，現在被用來警告要小心在網路上與陌生人的交流。

還不清楚詳細狀況就分辨鳥種的能力，甚至有一個名稱：稱為知道鳥的「氣場」（jizz，這可能是 GISS 這個字的變體——整體印象（General Impression）、體型大小（Size）與型態（Shape）；該詞的詞源不確定，但其含義很明確，對我們的目的很有用）。如果我們知道一隻鳥的整體外觀、行為和習性，那麼我們就會知道牠的「氣場」，如此一來我們就能快速分辨一隻鳥，而無需有意識地在腦中資料庫中篩選。這提供了理解在野外緩慢思考和快速思考之間差異的洞見。

我曾經身處西南英格蘭（South West England）英國皇家鳥類保護協會自然保護區的蘆葦叢。我們一群人在那裡播送、解釋和闡述黎明合唱。這是一份奇怪的工作，隨著睡眠不足開始變得更加奇怪。凌晨四點左右，我私下詢問英國皇家鳥類保護協會當地的督導史蒂夫·休斯（Steve Hughes）。我們享受著蘆葦鶯（reed warbler）、白冠雞和大量繁衍到令人難以置信的麻鷺的歌聲。當我們在一片漆黑中聽到微弱的新聲音時，史蒂夫解釋了一些耐人尋味的事情：「我第一次嘗試在黑暗中分辨鳥兒的聲音時，真的讓我很震驚。一切比我預想的要困難得多。我不明白為什麼這麼困難，直到我意識到，如果能看到聲音的源頭地區會比較容易分辨是什麼鳥，**即使根本看不到這隻鳥**。微棲息地（microhabitat）暗示了可能的嫌疑人，然後與我們看不到周圍環境的情況相比，發出聲音的鳥兒會更快地變得明顯。我們的眼睛可以捕捉到大量的潛在線索，因此從牠們的叫聲中分辨鳥種也變得更加容易，即使我們認為我們只是透過傾聽來做到這一點。快速思考會自動考慮背景脈絡，這也是思考模式的一部分。」

我們收集的關鍵證據（telltale）愈來愈多時，會反映出我們的興趣和所處的環境。住在落葉林附近的人知道山毛櫸有特有的魚雷形芽。白蠟樹的樹梢會以特有的方式向上彎曲。野櫻桃樹具有獨特的紅棕色樹皮，帶有水平「條紋」（或「皮孔」（lenticels），一種可交換氣體的開孔）。

我們學到看出更廣大群體的技巧：通常，飛蛾有羽毛觸角，蝴蝶沒有；蜈蚣每節有一對腳，馬陸（millipede）有兩對。我們也學會辨識性別。對於護林員而言，分辨鹿性別的能力非常重要。他們知道母狍鹿很容易就能分辨，即使只有看到昏暗光線下的剪影，也可以從她的「肛門隆起」（anal tush）來辨別，這是母狍鹿身後下垂的一叢毛髮，有時會被誤認為是尾巴。而任何有漿果的冬青樹就是雌性。

分辨模式的意義超越了親眼目睹。狐狸糞便的辛烈麝香在微風中可以吹得很遠，還有一些模式有助於辨別像鳥鳴一樣的聲音。歐歌鶇的叫聲種類變化多端，但在改變音調之前牠們會習慣性地重複兩次。

一旦我們知道關鍵證據，物種會立即向我們問好，就像握手；穿越樹林彷彿經過老友身邊，變成一種充滿自動辨識的體驗。下一步是明白每個物種都有意義，從這裡開始，徵兆會開始附著在我們的記憶中。例如，山毛櫸代表旱地，所以魚雷芽和旱地就配成對了。

為了簡化一切，目標是：

1. 學著辨識我們在自然界中看到的事物，無論知不知道名字。

2. 記住所有事物都是個徵兆，並瞭解徵兆代表的意義。如果取名字對此有幫助，那麼名稱是有

此意義。否則可有可無。

3. 練習聯想，直到會自動浮現。

實際應用起來是什麼樣子呢？

我們不太可能搞混落葉樹和針葉樹，但是精進辨識樹木的能力，並記住其含義，可以為我們提供徵兆。與許多其他針葉樹不同，松樹的低處沒有樹枝，所以可以從遠方就透過它形成的形狀認出樹種。在我看來，松樹保留上部樹枝的習慣使它們看起來像是伸出手。松樹需要大量光照，因此它們在森林南側比在北側更常見。我們看到的樹木形狀和遠處樹木的方位將連結在一起，以一種只要透過練習便能熟悉的模式。我們會看到南方向我們伸手。

突尾鉤蛺蝶（comma butterfly）以其獨特的鋸齒狀輪廓聞名。其首選棲息地是林地邊緣。一開始可能很難記得這種細節，但聯想有幫助。我花了一段時間記住林地邊緣通常是鋸齒狀，讓我的腦海中一直存在這個聯想，直到我大腦中快速思考的部分採用了它。現在我可以從蝴蝶的輪廓中看到鋸齒狀的林地邊緣，有時甚至早在想起它的名字之前就想起這件事。

最適合儘早建立情誼的植物，是那些可以立即認出、並帶有簡單可靠徵兆的植物。蕨類植物就是這種隨處可見的群體。它們是一群有趣的植物，既沒有種子也沒有花朵，但大多數都傳遞出一個訊息：潮溼。目前已知的蕨類植物至少有一萬種，但我們可以從熟悉的蕨葉中認出這家族的成員；很快，我們不再爭先恐後地想確定物種的名稱，而是察覺到辨識與徵兆。我們在不知其名的情況下，從蕨葉的葉紋中看到了北方。

我們最有可能遇到那些在潮溼之處盛開的品種。潮溼代表陰影，陰影則代表北方。很快，我們不再

格維族（Gwi）是非洲南部的一群狩獵採集族群，他們可以藉由觀察鳥類的飛行模式得知遠處有水，還可以藉由觀察黃頭鷺（cattle egret，又稱牛背鷺）和牛椋鳥（oxpeckers），得知在哪裡可以找到哺乳動物。他們知道周遭的動物有特有的行為：若是身體的習性，他們稱之為 kxodzi，若是聲語的，則稱為 kxwisa。在狩獵時，格維人可針對觀察的動物分辨出十八種不同類型的行為。

農業導致知識專業化，所以這種智慧和常識集中在更少數人身上。相較於農業社會的人，傳統的狩獵採集者能夠分辨更多的植物和動物。但是農民可以在比狩獵採集者打獵面積更小的區域內，從少量作物中生產更多的食物。這並非執好執壞的論點；而是凸顯了野外的智慧和常識如何變得狹隘。而後，隨著工業革命而問世的科技，讓少數農民變得更有生產力，許多人漸漸對野外的方法變得無知。

好消息是，科學孕育了問題，但也提供了解決方案，它從遠古時代就開始發展，並在過去五百年中加速增長。公元前四世紀，亞里斯多德（Aristotle）研究了動物及其行為，並寫下他的觀察結果。這聽起來可能沒什麼勁爆的，但考慮到過去幾千年來的發展方向，其重要性可見一斑。

野外智慧是透過口述傳統（oral tradition）流傳下去。大約一萬年前的農業革命後，關於野外活動的學問掌握在一小群人手中，相當危險，唯一能傳給後代的就是祖先流傳下來的傳說。當鄉野

常識在文化上變得不那麼重要時，這件事就會發生——當你確信自己不會挨餓，就不會想要知道野根和嚙齒動物的故事。幾千年來，掌握這些智慧的人愈來愈少，這種趨勢一直只有較小的逆轉，直到過去幾十年的小復興。我們之後會看到，故事有其一席之地，但當它們所包含的智慧也被寫下來時，它們就不那麼容易受時間影響。

亞里斯多德的科學、學術探討已經證明他構築出一棟堡壘，不被口述傳統知識傳播不確定性影響。只要寫下來，後代就可以選擇是否重新喚起對它的興趣。即使一個地區幾世紀以來對這些常識一直沒那麼熱中，但它依然在那裡，時間凍結在書頁上——只要通過古老圖書館火災和其他災難的考驗。

亞里斯多德證明這方法有效，但這是個緩慢的開始。他一流的後進，羅馬作家們，如老加圖（Cato the Elder），編纂了野外方法的相關知識，但他們幾乎沒有添加自己的見解。而或許可理解的是，他們專注於農業而不是更野外的事物。接著到了十七世紀初，事情有了飛躍進展。

一六二三年，養蜂人查爾斯・巴特勒（Charles Butler）研究了他養的蜜蜂的行為，並撰寫一部開創性的著作《女性君主制，或蜜蜂的歷史（The Feminine Monarchie, or the Historie of Bees）》。直到今天，這本書仍在最感興趣的養蜂人間傳閱。巴特勒為女王蜂建立了王座，並有許多其他開創性的觀察，包括一些可原諒的錯誤，但他的著作真正的與眾不同之處，是他的動機和方法。巴特勒系統性地記錄他對動物社會行為的觀察，以便其他人可以參考和傳播他的知識。這是第一次，來自另一個地方、另一個時代的人，與巴特勒素未謀面，甚至從未見過蜂箱的人，可以學到大量關於蜜蜂的知識。巴特勒為這個世界上的小達爾文指明方向。渴望重新學習稀有技能的現代野外活動者對他們都心存感激。我

們不僅可以從原住民群體中汲取靈感和知識，還可以從不斷發展的自然研究學術領域及其先驅身上

獲得啓發和學問。

我受益於這樣的智慧已經無數次了，經常加快我理解模式與連結注意到的事物的速度。就在昨天，我才確定野芝麻（yellow archangel）這種野花，我於在地白堊林中潮溼的面北河岸看到過，已經有人著手研究並發現它喜歡鹼性土壤、高溼度和低光照。前人的付出將猜想變成自信，並加速了我從這種植物身上推敲出位置和方向的直覺。

原住民的智慧和科學研究是我們的前兩盞明燈，讓我們更快重新喚起這些技能。第三盞明燈很切身：家畜。寵物飼主很熟悉自己的寵物表達不安、飢餓、惱怒或憤怒的徵兆。但是透過需要更多空間的動物（例如馬），我們可以更接近荒野。

跟大部分動物一樣，馬會出現一些我們無需太多經驗就可以判讀的徵兆，但有些徵兆一開始不那麼直觀。如果我們看到一匹馬低著頭，下唇下垂，臀部低下，我們可能立刻就知道牠睡著了。然而，如果一匹馬抬起頭，露出牙齒，表情怪異，像是假笑又像扮鬼臉，那我們看到的是「裂唇嗅反應」（flehmen response）。這種特殊的臉部扭曲是以露出上牙的德語詞彙命名，這種反應可以讓氣味到達敏感的鼻孔，幫助動物更敏銳地聞到氣味。對沒經驗的人來說，這看起來是憤怒、惱怒或痛苦的徵兆，然而事實上，馬是聞到一種奇妙的氣味，也許是糞便、尿液，或可能可交配的配偶。

對騎手而言，馬的耳朵和頭部形同旗幟，可看出馬的注意力和心情。如果耳朵向前，則表示這匹馬正極力關注前方的事物；如果耳朵往後，這匹馬正專注於後方，但很可能是焦慮。如果耳朵向後固定，代表馬很生氣，我們需要小心，因為牠可能會咬人或踢人。耳朵往外朝向側邊，代表馬很放鬆、正在睡覺或毫無所覺；牠們沒在留意周圍的環境，可能會被附近的任何驚喜嚇到。低頭的馬

放鬆，頭抬高的馬對遠方的事物保持警覺。如果馬頭只是略微向下並左右擺動，則表示馬的情緒很躁動又好鬥。

當我們學會辨識並熟悉這些徵兆時，我們可以享受發現我們的大腦選擇有用捷徑的那一刻。一開始很沉悶的——「喔，頭朝下，耳朵朝外。馬很放鬆」——很快就會變成，「喔！一匹放鬆的馬。」這是我們的橋樑，我們對家畜的觀察向自己證明該方法也和其他方法一樣有效。

起初，我們希望一切可能簡單，但一定要記住，任何動物徵兆都不能單獨看待；牠們也是環境的一部分。亞當・謝雷斯頓（Adam Shereston）專門透過與馬匹溝通來訓練馬——許多人稱他為「馬專家」。我們見面時，他告訴我，他根據一天的時刻來制定他的工作。馬和所有的獵物一樣，在黎明和黃昏時必須對掠食者保持警惕，因為牠們的生物節律（biorhythm）使牠們更加警覺、敏感和反應靈敏。亞當解釋說：「如果我有一匹馬處於『沉悶模式』——也就是說，牠們已經開始因穩定生活的過度馴化而不那麼敏感——我會嘗試在黎明和黃昏時與牠們互動。這時候我可以從牠們那裡得到更好、更自然的反應。但是，如果我有一匹受到驚嚇且變得緊張又過於浮動的馬，那麼中午是最適合的時間。那時馬自然會比較穩定。」

牠們對風向也很敏感，亞當比較喜歡讓緊張的馬背對風，這樣牠會更放鬆。即使是具有良好周邊視覺的獵物（例如馬），牠們身後也會有盲點，如果牠們能聞到身後的氣味，就會不那麼緊張。強風會讓馬變得急躁，亞當認為這是因為風會把草吹彎，因此馬會覺得自己更難察覺到任何動物的動靜。

物理空間也很重要。馬是逃跑型動物；面對讓牠不安的情境，他會選擇逃離而不是消除不安因素。如果逃跑型動物被限制在一個密閉空間且無法逃脫，則牠們會反擊，以馬來說，牠們會用前腳

踢、咬和出擊。多年來，亞當接觸了無數難相處的馬匹，但從未遭受牠們攻擊。

與他交談的過程中，他對自身心態重要性的認知也讓我感到衝擊。這不是一條單行道。他將手指按在頭的兩側：「我必須把這裡清空。」他不希望預設的想法和先入為主的觀念影響他判讀動物的行為。他相信我們的情緒狀態（emotional state）會在動物對我們的反應中會產生關鍵影響。他甚至曾用一個黃蜂巢做實驗，發現只要心情平靜，即使黃蜂爬過他的臉也不會被蜂螫。「如果我們憤怒或緊張，那一刻我們就處於防禦戰鬥狀態。黃蜂察覺得到，覺得自己受到威脅，可能就會螫我們。如果我們靜止不動、放鬆，且內心平靜，黃蜂就沒有什麼好戰鬥／逃跑或防禦的。這個原理同樣適用於馬。」

亞當提到一些我還不確定怎麼應用的術語——例如，動物「以相同頻率振動」和「能量場」。但我們的認知一致，相信我們都曾經能憑直覺解讀動物的行為，而我們可以重新喚起這項能力。我的方法在早期階段比亞當的方法稍微制式化一點，但我相信我們察覺到許多相同的事，試圖達到的目標也是一樣的。

狼和狗讓我好好見識了野生與馴養行為之間的差異。狗會直視人的眼睛；狼不會。狗會用身體「指出方位」，以告訴人類方向；狼不會。狗對人類的「指向」很敏感——人類代表方向的手勢和身體語言；狼不會。最大的差異在於狗主動尋求人類陪伴和關注的方式；狼沒有。情感層面還有一個鴻溝：由人類撫養的幼狼和幼犬會以截然不同的方式調整他們的情感；如果要在成犬和人類之間做選擇，幼犬會選擇人類，狼崽則會選擇狗。

當我們把注意力從家中轉移到更野外的環境時，有些行為會有所不同，但方法不變。注意到林鴿有陡升飛行、撲動翅膀，再陡降的習慣——雄性的展示飛行（display為的模式。

flight）──讓我們能夠得知鳥兒的領域。但這同時也是使用察覺力很重要的一環：預測。熟悉行為模式意味著剛看到例行行為就知道後續大概的發展。我們明白了林鴿陡升飛行時，意味著牠即將急劇下降；第一個行為是徵兆，讓你得以立即知道接下來會發生的事。我們可以發現每隻鳥──實際上動物也是──是怎麼表現出這種連續行為的。鴉科鳥類和烏鶇飛越樹籬的風格不同：鴉科鳥類先升後降，而烏鶇則飛得較低、較平坦。當我們看到這些鳥飛近樹籬時，我們就能知道接下來的事。山鷸躲在樹籬後就消失了，會讓人以為牠們降落在消失的地方。但在著陸前，牠們會習慣突然轉彎，並在視線之外繼續飛行。從樹籬往上偷看，仔細觀察牠或周圍，會發現鳥兒早就不見了，但是一旦我們知道這種模式，我們就不會期待在其他人可能看得見的地方看到牠。我們可以察覺到動物的動作，即使不在視線範圍內。

有些動物比其他動物屈服得更快，但牠們最終都會投降。獅子比老虎或豹更容易解讀，但所有動物都沒有祕密。我們比原住民和我們的祖先有更大的優勢；多虧了亞里斯多德、巴特勒、達爾文和陪伴，我們可以從那些花了多年時間研究一個物種的人身上借用知識。如果我們覺得我們的任務很有挑戰性，我們可以後退一步，記住有三盞明燈支持著我們。狩獵採集者提供靈感，學者為我們增添智慧，身邊的動物則提醒我們，我們仍然辦得到。

# 崇高的追求

寇族（!xo，!為齒齦搭嘴音）是另一群以狩獵採集為生的非洲原住民族，他們知道動物之間的溝通網絡以及他們在這個網絡中的位置。如果一隻受傷的羚羊在獵捕過程中逃跑，那麼黑眼先�（black-faced babbler，鷯音同「眉」）這種灰褐色鳴禽會引導部落的人抵達動物喪命之處。但是訊息是雙向的：當獵人試圖偷偷接近他們的獵物時，棲息在樹上的小鳥也會發出聲音洩露他們的行蹤。牠們會警告羚羊附近有獵人，寇族人覺得鳥兒彷彿在嘲笑他們。

我們都曾是獵人和採集者，直到大約一萬二千年前，我們開始定居的生活。女性是蒐食小隊不可或缺的一員，而孩子則像在玩耍般跟在一旁。植物和動物的馴化導致生活型態發生革命性改變。在那之前，人類主要是靠採集（我們現在稱為覓食）為生，但這兩種技能對人類的生存都很重要。

覓食需要知識，而狩獵需要知識和高水準的技能——在低科技時代狩獵，意味著知道如何智勝另一種生物並掌握技能。但是覓食和狩獵有些重要的共同點：它們需要具備辨識模式的能力。

就遺傳而言，我們仍然是狩獵採集者。我們的基因沒有發生重大改變，只是我們生活的方式與以前大不相同。這很令人鼓舞，因為這意味著我們相對於我們祖先的唯一劣勢是文化。我們可以看到當代的西方生活方式與祖先在肥胖這方面的文化衝突。覓食不易發胖——試問你見過多少肥胖的

## 草食性動物？

對我們的祖先而言，更典型的飲食模式是要到處覓食的匱乏生活，偶爾會餓得發慌，但只要狩獵期間透過殺戮獲得豐富的能量補充，就能補足體力並繼續活下去。如果你連續幾天從堅果、漿果和樹葉中獲得的能量略低於所需，那麼在有機會時大啖肥肉完全合理。但是連續一週都吃義大利麵，週六又狼吞虎嚥地狂嗑牛排就沒有意義了。不過有時候我們會有股衝動想這樣做，就算事後感到內疚，還是可以提醒自己，會有這樣的行為是因為我們骨子裡還流著狩獵採集者的血。

人類有個小花招，會把科技進步連結到智慧。這是強詞奪理的、被發明的法則——工具愈有效，我們就愈文明，生活方式也愈先進，或者類似的理論。在十七世紀，政治哲學家托瑪斯·霍布斯（Thomas Hobbes）對自然特色最著名的刻劃為「孤獨、貧窮、骯髒、野蠻和短缺」。百年後，這種情操沒有太大變化，不管過去還是現在，狩獵採集者都被描繪成毛茸茸又赤裸裸的野蠻人。最近，貝都因人對沙烏地阿拉伯北部的索魯巴（Solubba）獵人嗤之以鼻，認為他們根本不算是人類——但同時又害怕他們在沙漠中擁有的神祕能力。

有一種現代共識以不同的方式居高臨下。根據此觀點，狩獵採集社會只特別擅長那些已不再重要的事情——植物和動物的行為——但他們為此付出了艱辛的可怕代價。然而，最近的研究顯示事情並沒有那麼簡單。以色列歷史學家哈拉瑞（Yuval Noah Harari）指出，喀拉哈里地區當代的狩獵採集者每週工時比我們少十小時。這些現存的群體現今處於異常艱難的環境，只是因為他們在更青翠、生產力更高的地區已經沒有位置了。如果是在資源不那麼貧瘠的地區，這種生活型態可能會提供更多的空閒時間。

簡而言之，農民的工作比覓食者更辛苦、工時更長，而得到的回報卻不那麼有趣，飲食種類也

沒那麼多變。哈拉瑞提出一個激進的觀點，即農業和工業革命遠遠沒有讓我們有更多休閒，而是幾乎完全摧毀了空閒時間。其他學者更進一步聲稱狩獵採集者是「世界上最悠閒的人」。在這些革命之前，嬰兒死亡率較高，但沒有因汽車死亡的案例。家裡的苦差事也比較少——畢竟你無法清洗、熨燙或吸除不存在的東西。或者，套用布魯斯·查特文（Bruce Chatwin）的話，「黃金時代結束於人們停止打獵，在房子裡安居樂業，開始汲汲營營過日子。」

儘管這種生活型態與休閒的理論很耐人尋味，但這並不是我們關注狩獵的主要原因，重點是要瞭解它如何幫助我們最深入地理解動物行為。要做到這一點，我們必須屏棄對狩獵的另一種錯誤見解：認為這是只有熱愛槍枝的虐待狂才會沉迷的無謂運動。我不喜歡把射殺手無寸鐵的動物當成娛樂，但我確實理解人們為何會熱愛狩獵，這是我們共同歷史中美麗的部分，但最近已經黯然失色。

我們與狩獵的關係在文化上起起落落，但我們可以看到，在以往的必須性與當代富裕階層的娛樂之間，鴻溝如何擴大，引用美國第二十六任總統西奧多·羅斯福（Theodore Roosevelt）的話：

羅馬人不像希臘人，更不像古代那些強大的獵人——亞述人，他們不太在乎追擊。但是白皮膚、金髮、藍眼的野蠻人，他們從羅馬帝國的廢墟中開闢了現代歐洲起源的國家，他們熱中於狩獵。隨後，在寒冷潮溼森林中，各種競賽蜂擁而至，涵蓋了歐洲大部分地區。現在組成法國和德國之地區的國王和貴族，以及一般的自由民（freemen），不僅會追蹤狼、野豬和雄鹿——中世紀獵人最喜歡的獵物——還有熊、野牛（bison）——牠們仍停留在高加索和立陶宛的一個沙皇保護區——而原牛

（aurochs），也就是巨型野牛——凱撒的原始牛（Urus of Caesar）[22]——現在已經從世界上消失了。

狩獵成了富人的專利，並大大促成大型哺乳動物的滅亡。許多熱愛自然或平等主義的人為何厭惡狩獵是很容易理解的。但不應將這種消遣與狩獵為生混淆，這是我們所有祖先都參與的一項活動，且需要對環境有最深入的瞭解。從那些五萬年來用這麼少資源卻活得如此出色的人身上，我們能學到，如果動物速度比我們還快、身體更強壯、體態更結實，且感官能力比我們還細膩，那麼我們就必須極力運用我們的一項優勢，即智力。我們從現代狩獵採集者的能力中瞥見了這種技能。獵人知道他們的獵物在一天中的某個時間會以某些植物為食，且有些動物的移動方式有可信的習慣。

正在進食的羚羊從一處灌木叢移動到另一個灌木叢時，會曲折行進地跳入風中，意味著獵人可以預測羚羊的每一次轉彎，並走一條更直的路線。北美的庫欽人（Kutchin）理解麋鹿的方式，讓他們得以運用智慧又優雅地狩獵，遠遠超越那些初級獵人。

想像一下在你瞥見麋鹿後有庫欽人陪著一起打獵。那獵人可能一段時間都沒看到那隻麋鹿，但他們繼續帶領你追尋一連串看似混亂的曲折和轉彎，仍然沒有看到。這種行事方式好像有點瘋狂。然後，當你感到困惑、疲憊，並確信麋鹿無處可尋時，這隻動物卻突然出現，躺在你面前，完全位於弓箭射程內。這可能會被認為是靠神祕能力或第六感，但如果我們看下圖，就知道完全不是這

---

22 譯註：凱薩大帝曾在以古典拉丁文撰寫的名作《高盧戰記》中寫到野牛的拉丁文 Urus。

樣。這是對動物的習性的深刻瞭解。

麋鹿對風向很敏感，任何啃食線都是以在下風側折返作結，之後才會停下來休息。這樣最能聞到所有跟蹤牠的掠食者的氣味。這種策略可以智勝許多動物，但庫欽人不在此列，他們會在一連串追溯至動物蹤跡的迴圈中跟著牠，但始終保持在牠的下風側。當迴圈經過應該有蹤跡的地方，但卻沒有發現任何獵物時，獵人就知道他們的獵物已經折回迎風側。是時候改變策略，向另一個方向轉，然後再抓住靜止且毫無所悉的麋鹿。

獵人和獵物陷入一場永恆的覺察力軍備競賽。除非必要時能夠意識到其他物種的習性，否則任何物種都無法生存。這種智慧使獵人能夠得知後續發展。這與辨識出行為模式有關。沒有經驗的獵人會在傷害動物後繼續瘋狂追擊牠，迅速將其趕走並減少被捕獲的可能性。有經驗的獵人知

麋鹿

蹤跡

庫欽人

風向

道，如果不追擊受傷的動物，牠會選擇躺在附近。他們只要等待時機成熟，然後慢慢走去找到這隻動物就行了。

對於靠陸地為生的獵人來說，沒有動物是獨立的個體；牠們是自然網絡的一員，獵人也在其中。每種植物和動物都能得知他者的下落，也是全域的一部分。原住民透過留意最近被殺的動物是否喝過水，推敲哪裡有水源。非洲的蜱鳥（Tick bird）可能會帶領獵人找到獵物，但前提是他們很瞭解自然環境。看到鳥兒就順風朝牠們走去是沒有用的，但是迎著風靠近鳥兒，會發現灌木叢中有一隻野獸正在打盹。

獵人會逐漸摸透他們環境的各個面向。如果我們與嗅覺比我們強一千倍的生物共享空間，那麼便值得知道我們只要爬上樹，讓氣味高於牠們的鼻子，就能進入一個平行世界。「高座」（high seat）就是這個概念最近代的化身，這些位於高處的座椅，會散布在鹿群或野豬群數量受控的樹林中。護林員會準備一把高大的木椅，通常是靠在樹上預製的座椅，坐在上面等待獵物經過。

獵人們會加強感知，積極地觀察、聆聽和嗅探，躲在陰影中，並利用地形隱藏自己的行蹤。他們將自己包裹在隔音罩中，在樹木沙沙作響或風將樹葉吹過地面時才移動。他們知道自己的身形和動作會發出信號——所以很少有獵人會擺動手臂。

獵人就像他們追捕的動物，不會想著昨天或明天；這是牽一髮而動全身的時刻。他們感受各種元素，但不會把環境分解成元素。聲音、微風、光線和閃爍的剪影在那一刻都是地景的一部分。我們在移動時，可能得將這些碎片一件一件重新組合在一起。我們將看到每一片拼圖的接點。而只有這樣做的次數夠多之後，我們才能看到獵人的影像。這是將人類團結在一起的畫面：我們與祖先共享唯一的目的和對地景的全面解讀。一切超越了文化和物理障礙。沉浸在當下，獵人可以

透過手勢和沉默，輕鬆地與其他獵人溝通。他們在狩獵前、後，花了好幾個小時的時間討論動物的行為。現場實際目睹與故事、神話和傳說融合在一起。我們可以像真正的獵人一樣，為大型哺乳動物生命的逝去而哀悼，但狩獵的確是一門絕妙又值得讚頌的技藝。

狩獵與殺戮兩者並不相同。狩獵對失敗的領略更勝成功，而現代人的思緒受到過度刺激，可能比先祖還難克服這個難題。我們更遠房的親戚也知道這一點：已經有人觀察到黑猩猩會偷偷跟蹤獵物一個多小時。耐心是一種美德，但它不是睡個好覺的重要性；生存和貴族政體不可思議地成了盟友。為了糊口的獵人和貴族都極為重視瞭解生物及其環境以成功追捕所需的技能。（貴族英文「nobility」這個詞的詞源是線索：源自十四世紀的法文「nobilité」，意思是「高階；尊嚴、優雅、偉大的事蹟」）。狩獵被視為一種偉大的行為，需要最高超的技能，漸漸地也與貴族提升級別聯想在一起）。無論是對立政治與社會價值的哪一方，或相隔幾千里、幾千年的群體，都普遍認可狩獵是一門稀有的技能，進行狩獵的人需具備最高標準，這令人著迷。可以說它是最高的藝術形式之一，儘管今日某些圈子中可能已過時。另外，它還把我們帶入非凡的狩獵

（venery）世界。

「venery」這個詞一開始意指追求沉溺於性事，最終逐漸不再普遍使用，但在那之前，這個詞被用來指中世紀的狩獵技能（來自拉丁文 venari，狩獵的意思）。在中世紀，知道並使用正確的術語來描述不同的狩獵徵兆變得很流行，這也是許多動物集合名詞的來源，例如用「愛炫耀的孔雀」（an ostentation of peacocks）來形容一群孔雀和「群飛的椋鳥」（a murmuration of starlings）來形容一群椋鳥。

「venery」這個詞融合了知識和排他性，創造出一種語言的歸屬感。一名獵人若不知道鹿的糞便的正確術語是「煙霧」（fumes），便會被排除在這個俱樂部之外。使用 venery 這個詞，讓我們得以窺見那些獵人世界的豐富性；我們無法真正透過他們的眼睛看這個世界，但透過語言可以。有些資料列出多達七十二個這樣的徵兆，包括狹縫（slot）──鹿的蹤跡；步法（gait）──蹤跡的型態；鹿磨的柱子（fraying-post）──被鹿用鹿角摩擦過的樹；還有入口（entry）──鹿的庇護所。這些人顯然熱中於解讀他們的環境。

若現在仍可以在某些西方狩獵傳統中看到從中世紀流傳下來的傲慢和自負氣息，那麼原住民社群中的氛圍就截然不同。套一句諾里奇的愛德華的話，中世紀獵人得到的指令是「對他的言論和用語非常瞭解，永遠樂於學習，且他不吹牛也不吵架」──換句話說，他或她應該聰明、敏銳、謙虛。但獵人真正謙遜的證據在其他方面更有說服力。

可想而知，喀拉哈里北部的桑人會避免傲慢的行為。如果打獵成功，他們可能會假裝失敗，把獵到的動物留在村子邊緣，讓其他人找到。一個團體內部要保有謙遜和尊敬，但同時也要謙遜和尊重地對待地景和獵物。

原住民社群普遍認為環境對人類慷慨大方又仁慈，所以應該懷著感激而不是侵略的態度看待環境。狩獵採集者不是因為嗜血才狩獵。這是常識：如果要靠獵殺某些動物才能存活，那麼保有動物的長期永續性相當重要──無端的殺戮只會導致自我毀滅。

荒野是人類的朋友，而不是需要征服的敵人。這種哲學現在於西方很少見，但並未完全消失。當代的英國護林員科林·埃爾福德（Colin Elford）寫道：「在天氣和環境都跟這裡很像的地方，我和鹿共處的經歷，讓我感到備受尊重，同時也有惋惜的感覺，但這些感受全部結合在一起，讓我

更加熱愛整個體制。我說話，睡覺，然後吃鹿——我們合為一體，我們是一對！」

狩獵最大的樂趣從來都不是殺戮。一隻逝去的動物對那些需要的人來說是飽餐一頓，對其他人來說是成功、是獲得認可的證明。但這兩者都不是真正的獎賞。狩獵的顛峰，是感官、經驗和知識結合在一起，得以真正深入理解獵物的那一刻。但是，我們不需要殺戮就能達到這樣的顛峰。許多野生動物攝影師都是獵人，他們尋求追逐和洞察力的快感，但不用傷害動物就能將他們的獎賞帶回家。

我很幸運我並不想奪走動物的生命，但我和史上最偉大的獵人一樣渴望那種感覺，當我們內心和感官將天氣、時間、風景與動物特徵編織成一個有意義的模式，我們就能漸漸明白獵物的想法。這個徹底深入理解的瞬間，令人陶醉。

# 明日的獵人

Tomorrow's Hunter

上週，我為一群軍事情報分析師辦了一場研討會。研討會地點在一個劇院裡，位於倫敦以北約五十英里的貝德福德郡英國陸軍情報部隊（British Army Intelligence Corps in Bedfordshire）總部。我傳授他們一些自然領航技巧，用投影的照片做為範例，並解釋我如何分析那些照片。然後我以一組新照片為他們設立了一些挑戰。整體目標是讓主要負責收集圖像情報的分析師，用不同的方式探索圖像。那場研討會最後以一張英國鄉村的房屋照片作結。我對與會的大家說：「這張照片有二十四種以上的方法可以看出方向。但我們等一下再回來談這個。現在我希望你們想像一座沿海城市。」我請幾個人大聲說出他們的選擇。

「雪梨。」

「溫哥華。」

「里約。」

答案此起彼落。

「好。現在請看看這張鄉村房屋的照片，告訴我拍下這張照片時，你選擇的那個城市的潮汐如何。」

我聽到笑聲和嘆息聲。這張照片中沒有任何水的跡象，也看不到月亮。豐富的線索使我們得以輕鬆地推算出方位。接著就能推斷接近地平線的太陽正在落下，而不是

升起。到目前為止很簡單，但下一步比較棘手。大致瞭解月亮的動靜很重要，即使看不到月亮。有些草地上有微弱的影子，投下。假設這些陰影是月亮所投射，它一定是位在太陽對側的天空——換句話說，它在太陽下山時升起。也就是說這是個滿月，反推可知全世界的潮汐範圍將接近最大潮汐——大潮（spring tide）。

與會的大家似乎很喜歡這場研討會。我無法斷言這場研討會是否有助於他們從機載和衛星圖像中尋找和分析坦克編隊。但是中場休息時，他們的指揮官對我們雙方培養憑直覺看出型態的方式具有驚人的相似性這點感到興奮。他解釋了他的分析師如何從緩慢、有條理的方法（包括比較圖像中的外型與參考資料，來分辨設備——他們可以在手冊中檢查飛機機翼的形狀以確認分辨的結果），發展到現在他們不靠參考資料就能不經思考地分辨飛機的地步。

「在那裡，你看，是 T-72 坦克，」一位經驗豐富的分析師可能會這樣說，讓還在努力看出外型的新手感到困惑，更遑論理解它們了。我問他部分原因是否是由於理解背景脈絡所致。

「是的。我們的大腦會很快過濾掉最不可能的目標，列出一個更短的表單從中選擇。接著背景脈絡和經驗會使用圖像中的訊息進行快速選擇。這個過程會漸漸自動化。」

那天早上，我在研討會開始前很早就醒了——軍隊似乎對半透明的窗簾情有獨鍾，也許是因為日出後還在睡會被認為是懶散，即使是六月天也一樣。在軍官餐廳享用了豐盛的早餐後，我參觀了優雅又令人印象深刻的基地。我經過一個正在嘯吼的攔河壩，然後發現一片空曠的草地，到處都是正在吃草的兔子。

我拼湊我所知道的一切資訊，以便走向一隻兔子。風迎面而來，我感覺到兔子不斷調整繼續吃草和警戒的程度，每一次調整都會改變我的接近速度。經過整整一分鐘的寂靜。我再次前進，一次

一隻腳，我看到其他兔子飛奔躲避，牠們每移動一次都會再次回頭確認我的目標兔子和我。我停頓一下，然後繼續，直到我選擇的兔子在我面前六英尺處站起來。我等牠繼續吃草，向前邁出一步，伸出右手，非常緩慢。當我的手指跟牠的距離縮短到不到三英尺時，那隻兔子猛地撲向遮蔽牠朋友的灌木叢。對我來說，這是一次成功的狩獵。我經歷了我正在尋找的那個瞬間，察覺到兔子的後續動作，繼而調整我的動作，直到我幾乎可以摸到牠。

察覺並辨識兔子行為中的模式，使我可以近距離接近牠，就像辨識圖像中的一團物體讓情報專家能夠辨識出坦克車型一樣。事實上，所有的工作和娛樂都會透過經驗增強，這是模式辨識的另一個名稱。無論我們選擇什麼領域，都是在實踐中熟悉模式，然後獲得專業知識。正是我們內心的獵人讓這件事得以實現，且帶來滿足感。

最重要、最耐人尋味、最有趣的狩獵，也同時是最嚇人的。要追求這樣的狩獵，獵人必須搞清楚自己是否也是別人的獵物。當我們受某人吸引，覺得我們想建立關係時，我們靠的是在這個最可怕的情境中接收信號。

# 不僅是機器

More Than Machines

歐歌鶇沒有離開草坪。我又走得更近。依然什麼事都沒發生。我鼓掌。沒動靜。最終，當我離牠只剩十英尺時，牠更有活力地跳躍，然後飛走了。我已經開始覺得這隻鳥有點漫不經心。

當我們發現我們與動物王國的其他成員之間隔著一道牆時，這道牆很快就會倒塌。如果鳥兒可以複述我們說的話，語言顯然不是我們的專利。象牙海岸的黑猩猩會用一根棍子在狹窄的樹洞裡蘸水，但不只有靈長類動物擅長使用工具；甚至有些昆蟲也會。雌性掘土蜂（digger wasp）會用卵石敲擊洞穴周圍的泥土來將之密封。

動物也會學習。距離我家幾英里遠的奇徹斯特大教堂（Chichester Cathedral），有遊隼在那裡築巢。牠們進化到能棲息在任何有岩石峭壁和岩棚的地方，而我們的大教堂恰好足以滿足牠們的需求，且牠們已經充分適應了新環境。老鼠學會穿越迷宮找到食物的動作順序，而且這樣的記憶可以持續長達八週。我們都知道狗的學習速度有多快，而且年復一年，我們在電視才藝節目中看到愈來愈可笑的迷人表演〔在這些表演中，主人／馴獸師通常看起來更吸引人，因為他或她會用手勢提示動作。跟腹語術（ventriloquism）一樣，如果我們盯著動物看而不是盯著人看，那牠們的動作會更令人印象深刻，這意味著要對動物偷偷比出引發動作的手勢。經過數小時的訓練和獎勵，狗可能會

知道一隻手的一個小動作，代表是時候跑起來越過蹺蹺板了。）

有一個神祕的動物學習範例，澳洲昆士蘭大學（University of Queensland）的研究人員教會蜜蜂如何區分畢卡索（Picasso）和莫內（Monet）。你可能已經猜到了，這其實是標準的研究加上對公共關係的敏銳嗅覺。蜜蜂對形狀和顏色很敏感，因此藝術家的筆觸和調色盤選擇完全在他們的能力範圍內。

但是，動物學習跟我們更直覺地察覺野外活動之目標有什麼關係？如果動物會說話、使用工具和學習，那麼單純把牠們視爲徵兆的提供者和接受者是否公平？要回答這些問題，我們需要先花點時間提及幾位史上最偉大的思想家。

法國十七世紀哲學家勒內・笛卡兒（René Descartes）在他的《談談方法（Discourse on the Method of Rightly Conducting One's Reason, and Seeking Truth in the Sciences）》（1637）》論著中斷言，動物就像機器，包含生命所需的所有機械零件，甚至會發出聲音，但缺乏賦予我們理性、知識，以及使自己受人理解之能力的特定條件。簡而言之，動物就像「沒有靈魂的機器」。他將牠們的叫聲比作「冷血機器裡吱吱作響的零件」。

下一個世紀，另一位法國哲學家伏爾泰（Voltaire）則持反對意見：「認爲動物是失去悟性和感覺的機器，總是以同樣的方式運轉，什麼都不學習，什麼都不精進之類，這種說法眞是太差勁，太讓人遺憾了！」

我認爲現今大多數人很快就會站在伏爾泰這一邊，但這只是一場持續不斷且老掉牙的辯論中的兩種強烈觀點。人和其他動物的差異很明顯，就像動物之間的差異一樣，但是爲了避免迷失在討論靈魂或用哲學的問題把自己悶死，我們還是要回來談科學。

我們離完全搞懂動物在想什麼還有很長的路要走，但已經確定牠們認知領域的某些部分。例如，我們知道動物有些行為具有針對性，有些則是反射動作，這可能會產生類似認知程度滑尺的東西。德國生物學家雅各布‧馮‧魏克斯庫爾（Jakob von Uexküll）簡潔地總結了這個觀點：「當狗奔跑時，會移動牠的腿。當海膽奔跑時，則是牠的腿帶動海膽。」可能每一種動物，包括我們，都位在這個滑尺上的某一點，也許會在這個滑尺上下滑動。

我們可以確信動物具有性格，也會有情緒。性格不同於天賦。相對於烏鴉，鴿子擅長導航，但解決問題的能力卻很差。這兩個物種有不同的天賦。但是若是兩隻同品種的公狗〔所有寵物犬都屬同一個物種，家犬（Canis familiaris）〕經過公園入口處的一棵孤樹，我們可能會觀察到性格上的差異。我們知道，公狗會在顯眼的地方小便，用牠們的氣味來標記領域，這意味著城市公園裡大部分樹木、牆壁、圍籬和柱子都被撒過尿。但是當一隻公狗遇到另一隻狗的氣味標記時，牠必須選擇要繼續前進，還是要用牠的氣味蓋過去，這稱為「覆蓋標記」（over-scenting）。這時性格就會發揮作用：大膽的狗會覆蓋標記，但膽小的狗會走開。人類也有類似行為：如果另一個人「佔據他們的空間」，有些人會抗議；有些人會選擇走開。

在同一物種的動物群體中可能存在任務分工。有些動物可能擅長尋找新的食物來源，而有些動物通常很晚才發現，靠殘羹剩飯或從發現者那裡偷取。觀察到這些差異就會衍生出動物社會群體的「生產者──掠奪者」觀點。生產者為什麼會容忍？因為共同生活在一個群體中有好處，而且在任何群體中，並不是所有成員性格都相同：在尋找食物、保持警惕或對抗攻擊者方面，有些成員的能力總是比較優秀。隨之而來的分享，是生產者為生活在同一個群體中的利益而支付的成本。也許有點像繳稅的概念。

動物生來就有一些懼意，也會學著感到恐懼。如果獵物發現附近有大量掠食者，牠們會調整自己的行為——牠們學會了感到恐懼——但在一個種群中，由於遺傳的因素，懼意總是有各種不同形式。有研究已用「開放空間」（open field）試驗來評估這一點。正如我們所見，除非有陰影保護，否則獵物不喜歡暴露在空曠處；他們更喜歡有東西掩護或擁抱邊緣。但有些動物較常冒險進入開放空間，因為牠們比較大膽，這是遺傳。這項研究讓一些人開始思考是否有些人天生就會焦慮，在光譜的攻擊端也觀察到相同的變化。之前我們看到了歐亞鴝如何攻擊其領域內的模型鳥，但研究人員還發現，有些歐亞鴝只是敷衍地攻擊，有些則毫無節制地攻擊。

如果掠食者接近獵物，並非該物種的所有動物都會選擇在同一刻逃離。有些動物一察覺到麻煩就離開；有些則等到危險程度升高才逃跑。科學家們鑽研要到多近的距離才會刺激獵物從掠食者身邊逃跑時，發現有些個體比較膽小；在某種情況下很大膽的個體，可能在其他情況下也很大膽，反之亦然。動物身上有可靠的性格特徵。

戰爭就像戀愛……，人們會因為愛情、性吸引和友誼之外的原因結婚，動物可能也不例外——動物王國中似乎有些個體會設法擠進上流社會。在許多動物群體中，每個個體都有其社會階層——寒鴉（jackdaw）知道不要反抗更強壯的鳥兒。但在一九三一年，奧地利動物行為學家康拉德·勞倫茲（Konrad Lorenz）發現，地位低下的雌性寒鴉可以透過與地位較高的雄性寒鴉交配而立即提升自己的地位。

除了性格上的差異之外，每隻動物都有喜怒無常的能力。如果你真的不喜歡大鼠，那麼接下來這個實驗可能不會讓你感到厭惡。一九七八年，一些實驗室大鼠接到一項游泳任務。大鼠會游泳，所以這件事乍聽並不太殘忍，但這項特殊的活動是專門設計來讓牠們絕望的。無論大鼠們多麼努力

地游泳或試圖爬出水面，牠們都無法獲勝。無處可逃。過了一會兒，牠們不再嘗試，甚至放棄移動。這被診斷為類似人類的憂鬱症。

研究人員讓大鼠服用抗憂鬱藥和接受電擊痙攣休克治療法。牠們又開始活躍起來。我對這個實驗及其結果感到不舒服，但這在這裡並不重要。這項研究是一塊墊腳石，雖然令人難過地滲透又帶電，但卻是瞭解動物心理狀態很關鍵的一步。後續研究證實，大象會哀悼，蜜蜂會變得悲觀，許多其他動物都會經歷我們在人類身上觀察到的、認為是代表情緒和心情的跡象。

一旦我們領會到動物會學習、有自己的個性，也有情緒和心情，這意味著我們對牠們的看法一定比單純的「徵兆機器」更微妙。這不會使我們的方法無效，但確實意味著個體在不同時間的行為會有一些不同。一隻疲倦又沮喪的松鼠的行為，不會跟另一隻發現一大堆榛果後感到精力充沛和興高采烈的松鼠一樣。但是十分鐘後，當歡欣鼓舞的松鼠回來發現牠的寶藏被偷了的時候，也不會有相同的反應。

我們現在正處於動物觀察更具挑戰性的終點。我們可以在觀察動物的經歷、個性和心理狀態時添加更多層次，讓觀察更享受。每一個層次都可以影響我們對後續發展的直觀感受，因為它們會影響特定行為出現的機率。但是我們看到的徵兆仍有其意義。在過去四個晚上，我遇見一隻僅離我二十碼的狍鹿，並盯著牠看，因為牠比牠大多數同伴都要大膽。我已經瞭解牠的一些個性——我知道牠不太可能只因為跟我對上眼就逃跑。牠的耳朵在逃跑前仍會抽搐；徵兆是一樣的。

這隻鹿和我相互對峙的時間似乎隨著這四次相遇而拉長，可能是因為牠漸漸得知我無意殺牠。傳統上，獵人會利用動物的經驗來提高他們成功獵捕的機會。在喀拉哈里，如果有隻動物被毒藥射中，要評估牠能跑多遠時，牠的性格和個性會

如果多發生幾次，我會擔心我是不是教了牠壞習慣。

產生重大影響。澳洲原住民可以透過動物留下的足跡來判斷其是否溫順。

在中世紀，獵人會用動物的蹤跡來判斷其性格，但他們也能從牠發出的聲音瞭解牠的年齡、經歷和個性。諾里奇的愛德華用成年雄鹿的叫聲解釋這個道理：

雄鹿低吼的方式百百種，端看牠們身處的鄉村有無聽見獵犬的聲音。有些雄鹿會張大嘴地昂頭吼叫。這些是沒聽見什麼獵犬聲音的鹿，牠們又熱又脹。有時牠們會像以前所說的那樣在中午左右低吼。有些則低聲大吼，低頭彎腰，口部對著大地，這是大鹿，也是老而惡毒的象徵，或者是牠聽見了獵犬的聲音，因此不敢吼叫或一天只幾次，除非是在黎明時分。其他的則是用口鼻直接低吼，喉嚨裡砰砰作響，這也代表牠是一頭偉大的老雄鹿，牠在發情時自信而堅定。

因此，我們解讀徵兆的能力絕不會降低我們觀察中的動物的狀態或複雜性——當我們花時間學習牠們的語言時，牠們仍然保有性格，而且實際上，是更完整的性格。我們提醒自己不是在觀察自動機器的好方法之一是練習注意我們傳遞給動物的徵兆。在與野生動物相互注視的漫長僵立期結束時，我總是很想知道我的哪個輕微徵兆刺激牠逃跑。在手移動之前，抬腳會觸發動物動作，以上兩者通常都敵不過低頭，但每種動物都有自己的怪癖。

狗已經學會以其人之道還治其人之身。大家都看過狗歪頭看著我們。歪頭有助於提升狗的視力和聽力，但有些研究人員認為，這個動作是狗用來誘使我們出現牠們想要的反應。歪頭的狗很可愛，當動物看起來很可愛時，我們往往會給予更多的愛和關注。因此，當我們擁抱歪頭的可愛小狗

# 環境界

Umwelt

我們都曾被蒼蠅惹毛並試圖把牠趕走。你有沒有那種感覺，好像你的手離牠很近，卻一直碰不到牠？也許你也有過一種奇怪的感覺，蒼蠅好像早就知道你會這麼做，且根本不在意你的攻擊。即使你的手朝牠加速揮去，牠還是停在你的食物上。牠蹲踞在那裡的時間比小心翼翼的時間還要久，牠刺激你、等待，直到起飛前的最後一刻；卻總能躲過你憤怒的揮擊！

如果我們把這串事件攤開來看，將揭開非凡的新世界。我們透過理解環境界（Umwelt，德語，意指周遭環境）來探索，即理解另一個生物體所感知的環境。

當一家人走進一家大型商店時，每個家庭成員都會被店裡不同的東西吸引，他們對商店內部的感受也不同。最基本的，個子最矮的孩子會比身高最高的成年人注意到更多放在商店低處的物品。公司花費數百萬美元研究如何利用這些微小差異：我們會購買我們選擇的東西，但通常是因為它就擺在我們面前。

視覺、聽覺、嗅覺、觸覺和味覺因人而異。但是每個人對店鋪的認知會有所不同，因為他們的生活經歷和心理狀態不同。有些人會覺得走進大型商店很舒服；有些人則覺得這種商店帶來壓力或無聊。想想你自己的家人，想像把他們都帶到一家大型商店。你很清楚誰最願意留下或想要離開。

簡而言之，兩個人對同一家商店的感知或體驗不可能完全一樣，這是同一物種內的差異。在大自然

中，整個世界就是我們的商店，我們必須考慮不同物種對環境的看法。同一物種同一科的動物，對環境的看法是否不一樣，請想像一下蜘蛛、魚和猩猩看待複雜環境的差異。

簡單環境的看法是否不一樣，請想像一下蜘蛛、魚和猩猩看待複雜環境的差異。

率先提出環境界概念的雅各布‧馮‧魏克斯庫爾（Jakob von Uexküll）寫道：

站在溼草原前，繁花盛開、蜜蜂嗡鳴、蝴蝶飛舞、蜻蜓穿梭、蚱蜢跳過草葉、老鼠亂竄、蝸牛爬行，我們會本能地問自己一個問題：在不同生物的眼中，這片溼草原是否與我們眼中的景色一致？

如果我們要培養對生物性徵兆的理解，這個概念很重要，因為我們需要更瞭解其他動物如何看待世界、牠們理解的事物以及主要的差異。我們有時在家中早已這樣做了——貓壓低身體意味著牠發現一隻老鼠，我相信我的狗吠叫代表外送員在門鈴響之前半分鐘就到了。我也知道，一大早我妻子的聲音中夾帶怒氣，代表我忘記放下馬桶座墊。

古希臘哲學家阿那克西曼德（Anaximander）曾經好奇隼眼中看到什麼景象。維根斯坦（Ludwig Wittgenstein）認為，即使獅子會說話，我們仍然聽不懂，他的觀點可能是覺得獅子對世界的看法對我們而言如此陌生，以至於一種共同的語言不足以互通有無。這是一個不斷發展但不會消失的難題。一九七四年，美國哲學家托馬斯‧納格爾（Thomas Nagel）發表了一篇題為《身為一隻蝙蝠是什麼感受？（What Is It Like to Be a Bat?）》的論文。

一九七八年，一隻名叫莎拉（Sarah）的黑猩猩向研究人員展示了她正在思考人類下一步打算怎麼做。這聽起來很學術，確實如此，但在環境界的脈絡下也很吸引人，因為那是動物具有「心智

理論」（theory of mind）的證據。如果動物在思考另一隻動物，就可以說牠具有心智理論的能力。如果一隻動物會思考另一隻動物的目標，並將其納入考慮，那麼牠就有心智理論。當然，去想動物可以思考到什麼程度很吸引人，但對本文的相關性只在於徵兆的複雜性和可預測性。

如果動物有心智理論，牠就是徵兆世界中潛在的額外墊腳石。例如，靈長類動物不僅可以對當下的徵兆產生反應——也就是說，對動物正在做的事情——還能透過瞭解另一隻動物的計畫來做出反應。就實際目標而言，現階段心理學還差一大步，我們將專注於更容易理解的物理生物學。

所有動物對世界的看法都與我們不同，當我們說某人有「鷹眼」或「像蝙蝠一樣瞎」時，是把一些顯著的生物學差異融入我們的語言中。但即使我們承認這些差異，我們也強調了另一個障礙。有兩大挑戰存在於自然研究和理解動物環境界的特殊障礙，就是擬人論（anthropomorphism）和人類中心主義（anthrocentrism）：將動物視為人類，並從我們的角度看待牠們的世界。

如果你曾經覺得一隻鳴唱的鳥兒聽起來很快樂，那麼你已經屈服於擬人化：鳥兒鳴唱是為了劃地盤；我們唱歌則是出於其他原因。僅僅「鳥」這個字就能讓我們有些先入為主的觀念，但我們知道就算是同類，生物學上仍有巨大差異，不管是可見或不可見的：鴿子前腦的神經密度是鴉科鳥類的一半。

我們認為螞蟻的智商很低，但蟻群卻取得了非凡的成就，並在牠們贏過我們的領域蓬勃發展。或許我們的人類中心主義讓我們專注於小型的個別生物，但實際上牠是更大集體中的一個齒輪——這是我們見樹不見林的昆蟲版範例嗎？

如果我們結合生物學差異與觀點差異的問題，就會回到那隻膽敢降落在我們的餅乾上到最後一刻才起飛的蒼蠅。這是基於對蒼蠅環境界無知的人類中心主義。那隻蒼蠅既不是表現魯莽，也沒有

等到最後一刻。牠一察覺到威脅就會起飛，也就是只有當我們的手離牠不到二十英寸時。我們舉起手快速下降時，那隻蒼蠅根本沒有感知到危險——牠對危險的定義僅限於其周遭的二十英寸範圍。我們經常錯以為我們的泡泡相似，但其實不然。總是會有差異，而且我們的境況並不一定是最糟的：一隻蒼蠅發現牠很容易躲開我們的手，但卻會直接飛入牠看不見但我們很容易就看到的蜘蛛網。

許多昆蟲的泡泡比我們的泡泡小得多，但我們的泡泡又比許多其他動物的泡泡小得多。我們之前就看過禿鷹如何從一萬三千英尺的高空中分辨死去的動物和熟睡的動物。

有些鳥兒，可能還包括人，可以聽到蚯蚓破土時發出的聲音。感知泡泡適用於我們通常想得到的所有感官，以及許多我們沒有想過的感官。沙螽（sand cricket）可以透過空氣的波動察覺到掠食者；牠們透過細小的毛髮來接收信號。十七世紀義大利魚類學家（魚類科學家）斯特凡諾·勞倫茲尼（Stefano Lorenzini）發現，許多鯊魚和魟魚的頭部前端附近都有深色的區塊；這些區塊被稱為「勞倫氏壺腹」（ampullae of Lorenzini），而我們現在更加理解這些器官如何幫助生物利用電磁信號感知世界，電磁信號可以繞過物體；所以鯊魚可以「看見」躲在珊瑚後面的魚。每年我們都更瞭解鳥類和其他動物如何利用地球磁場領航。

環境界有部分與使用的感官有關，部分是關於敏感性，而這對我們來說並不總是一目了然。生物的體型愈龐大，就愈有可能忍不住覺得牠感知的世界比較粗糙，但是當一隻鳥降落在水面上睡覺的弓頭鯨（bowhead whale）身上時，可能會嚇到牠。生物體型愈小，我們就愈有可能認為牠的世

可以在二十英里外就聞到鯨魚的氣味，並看到有海豹在厚六英尺的冰層底下。

界很小，但雄性螢蛾可以察覺數英里外的成熟雌性螢蛾。

有些動物被認爲會通靈或有數學天賦，如「聰明漢斯」（Clever Hans），一匹會算術的馬。對於那些觀察者而言，這幾乎不可思議，但馬很清楚馴馬師最細微的動作，即使觀察者特地鑽研馴馬師的這些確切徵兆也看不出來，因爲馬對他們比我們更敏感。一匹馬會注意到我們的臉龐有些地方移動了〇·二毫米。想到牠可能有辦法比最熟悉我們的人更早分辨出我們是快樂、悲傷、惱怒或撒謊，實在很奇妙。

每天早上，我都會看著鳥兒在我們的草坪上啄食。今天我們在地的一對綠色啄木鳥又出現了，啄、啄、啄，抬頭，然後當我在玻璃窗後面移動時揚起頭。再繼續啄、啄、啄。令我驚訝的是牠們有這麼多東西可以啄──牠們看到了什麼？但是當我走到同一地點並向下看時，我幾乎看不到任何值得如此賣力的東西。不過，當然啦，牠們的視力比我好，不僅是敏銳度，色度也是。

有些鳥兒和昆蟲能透過偵測紫外線（ultraviolet light）看到我們看不見的顏色。鳥類有四種視錐細胞（對顏色敏感的細胞），相較之下我們只有三種視錐細胞，我爲此感到有點羨慕。如果這還不夠，科學作家珍妮佛·艾克曼（Jennifer Ackerman）還在傷口上灑鹽：「鳥兒的每個視錐細胞中都有一滴油，可以強化其看出相似顏色之差異的能力。」

出於某種原因，我沒那麼羨慕有些毒蛇同樣擁有的令人印象深刻的紅外線（infrared light）和熱度的偵測能力，或者海豚可以用脈衝式的聲音（clicks）和回聲構建地圖。這可能是因爲我發現比起蛇或海豚，想像成爲一隻鳥容易多了。我還想像鳥類過著比蛇或海豚更「有趣」的生活。但如果我停下來細想一下，海豚的大腦比鳥類更複雜，所以牠們的生活很可能更有趣。雖然，正如維根

斯坦無疑會說的那樣，這兩個物種對世界的感受可能讓我們太困惑，而無法真正理解箇中滋味，更遑論它是否有趣了。

環境界也跟時間有關。我們每秒可以感知世界大約十八次，這就是為什麼電視或電影每秒出現二十四個圖像，在我們眼中看起來是流暢的動作。這也是為什麼任何每秒振動超過十八次的東西，在我們耳裡聽起來都是單音——你可以輕彈書頁來實驗看看：我們可以看到和聽到單頁書頁以高達每秒十八次的速度翻過，但超過這個頻率之後，聲音就會變得模糊，我們只聽得到頁面輕彈的整體聲音。

有些魚每秒看這個世界五十次，所以牠們會覺得我們的電視螢幕閃爍得難以忍受（我不會把牠們擬人化到我認為牠們會對此感到不安的地步）。夾住一隻蝸牛，然後測試牠對一根木棒的反應，研究人員發現牠每秒看世界三到四次，所以我們一定料想得到蝸牛對最細微的快速動作一無所知。蝸牛沒有通靈或數學能力。

速度構成許多動物觀看世界角度的重要部分。它可能是瞭解掠食者的有效方法，尤其是如果你不喜歡複雜的思考。扇貝需要謹慎應對掠食者——我又這麼做了，再次擬人化——也就是對海星保持警覺。我們可能認為海星很容易分辨，其形狀和顏色可以提供一些有用的線索，但對扇貝而言不是如此。扇貝最有效區分無害生物和致命海星的方法，實際上是看移動速度。對我們來說看起來完全像海星的東西不會激發扇貝的防禦反應，除非它移動的速度跟海星一樣。

我們不太可能覺得我們看待世界的方式跟扇貝一樣，但再說得露骨一點，我們可能會觀察到一些我們認為看起來很簡單但卻說不通的現象。想像一隻鳥看到一隻可以當作食物的昆蟲，也許是一隻麻雀與一隻蚱蜢。這隻鳥站在昆蟲上方，在我們看著牠們時，鳥兒盯著昆蟲看了好幾秒鐘。為什

麼鳥不吃掉昆蟲？牠不餓嗎？蚱蜢消失了嗎？不是。還要簡單得多：蚱蜢在移動之前都不會被當作食物。當牠靜止時，並沒有眞正出現在鳥兒的食物雷達上。這對我們來說可能很難相信，但我們其實並沒有太大的不同：我們也有我們認爲是食物的圖像和不認爲是的其他圖像。每天熱愛吃漢堡的人看到麥當勞的金拱門標誌就會流口水，但經過一群母牛時卻沒有反應。

這些搜尋圖像（search image）構成每個生物感知的重要成分，對人類也一樣。我們注意到事物的能力有限，因此我們在搜尋的圖像就是我們更有可能找到的影像。另一方面，我們可能會錯過一些類似、但不符合我們正在搜尋的圖像。我有一次花了半小時找一本書，這段期間我至少拿起它三遍。我忘了前一天晚上我脫掉了它的書套——我的搜尋圖像與這本書不符，即使它就在我手中。

搜尋圖像正是我們在野外總是會注意到其他人類的原因，因爲演化和文化使我們被設定爲會看到他們，但我們可能會錯過重要的動物或植物。動物會有類似的行爲：如果圖像符合我們，如果不符合則不。與處於一般警戒狀態的鳥相比，尋找幼蟲的鳥兒更容易忽視我們，這通常很容易從牠的位置、頭部和身體的姿勢判斷出來。

動物的搜尋圖像與威脅、食物、配偶和領域相關，且可能具有許多特質，包括形狀、顏色、速度、氣味等。但沒有動物會使用全貌——我們都有相當大的盲點。當一隻位於上風處的獵位於我們身後時，我們無法得知，我們缺乏對獵而言可能很非凡的覺察力。

爲了展現極端的環境界差異，讓我們比較一下我們對世界及其挑戰的看法與蚯蚓的看法。牠喜歡把東西帶進牠的隧道當作食物或防護，包括松針。許多松樹都有成對的松針，它們的封閉端總是很細。看看下面的問題，想想如何解決。

你該怎麼做，才能把松針對拉過隧道又不卡住？

這道謎題對我們來說並不難：我們會先拉下窄的一端。但現在讓我們公平競爭：想想如何在不使用視覺或觸覺的情況下解決問題。換句話說，如果你對物體的形狀一無所知，要怎麼確定該拉哪一端進洞裡？

蚯蚓能透過品嘗松針和其他葉子的方式，正確將它們拉入狹窄的通道中——封閉端的味道與開放端不同——只有封閉端嘗起來適合拉動。

透過深入研究其他動物的環境界，我們開始瞭解，許多事情起初對我們來說看起來很複雜，但對我們正在觀察的動物而言簡單得多。這是擺脫人類中心主義的好處：我們不再將自身複雜的認知世界投射到正在解讀簡單徵兆並對其產生反應的動物身上。用母雞和牠的小雞進行的實驗有效地證明了這一點，儘管幾乎無法避免地有點殘忍。

一隻小雞的一隻腳被拴在地上，可想而知，這會讓牠有點不舒服。牠發出警戒聲，一種迫切又重複的短聲。母雞衝到現場，開始在小雞周圍瘋狂地啄。目睹這一幕時，我們會忍不住編出一段戲劇性的故事：「喔不！小雞有危險！她被抓了，看，她被綁起來了！快點，媽媽！快救她！」

但事實其實簡單多了……雞聽到一聲叫聲，促使牠在發出這

個聲音的小雞周圍隨機啄食。就這樣，沒有故事，沒有救援，沒有更深遠的意義。研究人員再次將小雞綁在地上，這次用一個透明玻璃鐘型罩罩住牠來證明這一點。小雞對這種放肆的實驗的反應和之前一樣，發出響亮的短聲。這一次母雞經過鐘型罩，看到小雞被拴在地上，轉頭不看遇難的小雞就走開了。她聽不到信號，因此不會察覺到危險也不會有反應。

眾所皆知，寒鴉會對視覺徵兆產生反應，且比我們所感知的還要簡單很多。這可能會引發對我們而言毫無意義的行為，直到我們意識到一個簡單的連鎖反應正在上演：動物看到了一個圖像，認為那是一個徵兆，因而觸發了行動。在這種情況下，奇怪的動物行為開始說得通了。

例如，錯誤辨別圖像時將引發錯誤的動作。

寒鴉一看到貓就視為危險的掠食者，而不會接近牠。然而，當寒鴉看到一隻抓住牠同伴的貓時，卻看到了不同的圖像：這隻貓非攻擊不可。此時這隻貓其實對觀察牠的寒鴉比較沒有危險，因為牠的嘴裡塞著鳥，但牠仍然不受歡迎，必須將其趕出該區域。寒鴉對嘴空著的貓和嘴裡咬著鳥的貓這兩種不同的圖像產生兩種截然不同的反應，以提高該群體的生存機會。但是當我們發現一隻寒鴉放走嘴空著的貓，之後當貓的嘴裡咬著兩件黑色短褲往回走時，寒鴉卻會攻擊牠，我們就知道觸發因子的方式是圖像，而不是仔細研究或思考。黑色短褲看起來像一隻被捕獲的鳥，而這是發動攻擊的徵兆。

在我嘲笑寒鴉之前，我想起那次在微弱月光下夜間散步時，我看到一個駝背的高大男人擋住我的去路。當我打開頭燈，我心跳加速——我不願意這樣做，因為這嚴重干擾夜視。當我遇到一隻像男人那麼大的可怕的獵時，我的心跳又加速了二十次，我可能還罵了一些髒話。一秒鐘內，小劇場

消失了，我站在一株樹墩對面，它的輪廓與一個駝背的人沒什麼兩樣。它被深色和淺色的地衣與真菌覆蓋，看到的瞬間就像獾的臉。原來漆黑的夜晚在樹林裡遇見一隻駝背且高六英尺的獾，會讓我罵髒話和心臟砰砰跳。

一旦我們知道動物如何感知世界，並將之與其喜好結合，我們就可以開始察覺即將發生的事。蜜蜂會因氣味而受花朵吸引，但當牠們靠近時，牠們對形狀很敏感，比較喜歡星形和十字架而不是圓形或正方形。這些知識使我們能夠得知蜜蜂即將降落的位置。

回想一下扇貝和海星，或者鳥和蚱蜢的例子，我們可以更充分瞭解在野外時動作和靜止的重要性。在這種圖像和徵兆的脈絡下，動物僵立的反應現在更有意義：透過改變牠們的動作或靜止模式，動物有可能消失在其他動物的搜尋雷達之中。

我們瞭解動物的環境界後就更有機會接近牠們。我們掩蓋顏色、氣味、聲音或動作，是否讓我們更能創造出隱形斗篷？如果我們看到前方有哺乳動物，想要接近牠，我們需要注意我們的外觀、動作、氣味和風向，並確保腳下沒有踩斷樹枝。但是試圖無聲地接近飛蛾是浪費匿蹤；牠不會聽到你的聲音，即使你一邊吹奏長號，一邊踩碎羊齒植物也一樣。飛蛾可以偵測到蝙蝠回聲定位的二十千赫茲頻率，並以此採取規避行動，但牠們的聽力範圍也就只有這麼窄的頻率。

我們知道動物在找如果東西時不太可能發現我們。當這項知識結合低頭身姿產生的視覺障礙時，我們就有巨大優勢知道如何接近牠們而不將牠們嚇跑。研究顯示，當一隻鳥正在尋找食物時，發現掠食者的機率會下降百分之二十五，而牠在啄食食物時，會進一步下降百分之四十五。透過與牠們一起玩木頭人來測試這一點會很有趣也具啟發性。

人類版本的木頭人遊戲是一個人背對一群人站著，試圖透過突然轉身來抓住悄悄靠近他的人。

跟小鳥一起玩，你會發現如果你在牠們啄食時靠近，你能在牠們飛離之前靠近比其他時候更近。這個遊戲對我們來說具有教育意義的樂趣，但其中的技巧對我們的祖先而言攸關生死。

該遊戲在其他幾個方面也很有啟發性。首先，與人類相比，與馬、羊或鹿一起玩更困難，因為面對這些動物，我們需要注意氣味和風向。而且，即使動物沒有在看或找我們，我們也更有可能被發現，因為牠的周邊視覺更好。思考這個動物是掠食者還是獵物的簡單行為，會讓我們充分瞭解其視覺世界的廣度。

許多獵物的側眼意味著牠們幾乎可以看到周圍的一切──馬至少可以用單眼看到周圍的一切，除了牠們正後方的十度之外。從後面緩緩爬上一匹馬，理論上靠得是牠的頭不會轉超過五度。感受一下這個角度有多小，把你的左拳往旁邊伸直。現在看看它的左側，但不要移動你的眼睛，移動你的頭，直到你的眼神停留在牠的中間關節（middle knuckle）（這很難辦到，因為我們的眼睛會想要鎖定某個目標，比如關節，但你明白了──尤其不要在這項遊戲挑戰馬）。

其次，正如我們在蒼蠅身上所見，每個物種與危險和距離的關係都不一樣。動物有一個可以探測到掠食者的最大距離，以及這麼做的平均距離，這些距離受到這些動物的位置和經驗影響。我知道在我的區域，我可以靠近大多數鹿到幾百碼的距離才需要極度鬼祟，但在更空曠的地區，鹿也許更難到達隱蔽處，跟人類的接觸更少，距離可能就會大得多。關鍵是每隻動物都有自己的檢測模式，跟人類的接觸更少，距離可能就會大得多。關鍵是每隻動物都有自己的檢測模式，我們可以藉由經驗學習這些模式。當我們靠近時，家麻雀發現我們的機率會穩定增加，但對於椋鳥來說變化不大，椋鳥在四十碼外發現我們的可能性幾乎和十碼一樣。

思考其他動物的環境界的主要好處之一，是讓我們用全新的角度看待徵兆的世界。我們看到響尾蛇可能只會關注或擔憂，但牠對加州地松鼠構成嚴重威脅。為了生存，松鼠需要盡快瞭解掠食

者。從這個環境界看出去，響尾不再僅僅是分辨蛇的一種手段，而成了一種摩斯代碼：從響尾蛇尾部角質環（rattle）的音量、音調和速率，松鼠可以得知這條蛇的體型和溫度，這是有價值的資訊，因為正如我們之前看到的，溫度會直接影響爬蟲類動物行動的可能性。我們聽得到角質環產生的聲音，所以我們沒有理由不去判讀這個徵兆，至少試試看也好。

瞭解環境界讓我們更能得知動物的後續動作，和我們如何調整自己的動作或外觀來影響牠們。我們透過承認動物，把動物們的世界還給牠們。但我們也讓自己擁有眼前千道嶄新風景。這座山丘不僅屬於我們，在隼的眼中是色彩更豐富的隆起，對甲蟲而言是一座山，對鹿而言是庇護所，對又溼又冷的羊而言是背風區（wind shadow）。讓我們開始接受環境界的概念也是一種慷慨的行為。我們透過承認動物，

感受和想像還有什麼可能性吧。

# 背叛行為

我們正在建構一個實用的觀點，將大自然視為一個充滿徵兆的世界，可以立即賦予意義且會激發出可預測的行為。但是演化決定了大自然永遠不會停滯不前，且總是會融合提供競爭優勢的變化。有些生物已明白，只要仿效某些徵兆，牠們可以促使其他生物產生牠們想要的反應。既然這不屬於演化的一部分，那麼可以料想得到其中有一定程度的詭計。

公雞會發出代表食物的叫聲來引誘母雞，即使沒有食物，這是種廉價的伎倆，就像窮困潦倒的單身人士會開著他們買不起的車赴約。有些雌性雀科鳥類對牠們的配偶離巢太久會感到厭倦——**任憑世界變化，有些事情是不會變的**（*plus ça change?*）——就會模仿雄性的聲音，可想而知會讓牠們匆匆趕回家。

瑞士巴塞爾動物園（Basel Zoo）有一隻孤獨的大猩猩阿奇拉（Achilla），據推測，牠嘗試直接地請求陪伴卻無效時，發現欺騙比其他努力更有效。牠假裝把手臂卡在籠子頂端的鐵絲網中，就可以不斷迫使飼養員進來解救牠，如此一來至少可以陪伴牠一小段時間。

金斑鴴（golden plover）會為了把麻煩從幼鳥身邊引開而假裝受傷，蛇則更進一步裝死，直到牠們感覺到危險退去。三帶盾齒鳚（saber-toothed blenny fish，鳚音同「尉」）會假裝跳一種舞。有些魚允許「清潔魚」（cleaner fish）吃掉牠們皮膚上的寄生蟲，但這樣的安排有個協議。清潔魚

必須跳一段精心編排的舞蹈以提供服務。如果宿主樂於接受清潔，則表明意願完成交易。鰕魚把垃圾魚的這套舞學起來，但並不打算吃掉寄生蟲⋯當這段舞蹈讓牠得以靠近一隻不知情的受害者，牠就利用這個機會咬牠一口。多迷人。

欺騙不是動物的專利。腐肉花（carrion flower）散發著腐肉的臭味，以吸引甲蟲和蒼蠅，再用花粉悶死牠們。食蟲植物（carnivorous plant）會散發甜美的氣味，以吸引昆蟲讓牠們永不離開。而西番蓮（passion vine）會在葉子上長出一個看起來像蝴蝶卵的黃點，以誘騙其他生物不要在它的葉子上產卵。

最新研究揭露了植物世界一些令人印象深刻的老練背叛行為。有些捕蠅草喜歡以蜜蜂為食，尤其是瀕臨死亡的蜜蜂。降落傘花（parachute plant）會釀造四種化學物質來吸引果蠅（desmometopa fly），這些化學物質完全仿效有麻煩的蜜蜂所釋放的化學物質。蒼蠅被騙，誤以為鐘形的花朵中有一隻蜜蜂在掙扎，但牠只會發現大量細毛使之無法逃脫，因此食客成了花的晚餐。

在我們大談大自然欺騙行為有多不道德之前，要記住，我們早已參與其中。緬因州的佩諾布斯科特印地安人（Penobscot Indians）用樺樹皮製成的錐形筒模仿麋鹿配偶的聲音，從而把牠們吸引到箭的射程內。日本和其他地方的阿伊努獵人也對鹿玩過類似的把戲。

這種欺騙手段是否會破壞我們努力的基礎？不⋯事實正好相反。欺騙之所以有效是因為徵兆很強大，但誠實的一方總是佔優勢。否則整個體制會失靈。

# 傳說的生物

民間傳說中摻雜許多真實和虛假的故事，但僅從那樣的觀點來看待民間傳說的目的就太狹隘了。民間傳說不僅是儲存我們思想的儲藏室，它還比單獨存在的原始事實更能發揮作用。最好的民間傳說包含真理，通常以虛構的故事包裝，並以富含娛樂性和令人難忘的方式傳頌。故事可以進入我們大腦中事實或指令無法到達的區域。這就是健康建議通常包含短篇故事而非指示的原因。香菸包裝上會寫「吸菸致死」，而不是「請戒菸」。我們快速思考的邊緣系統負責情感和學習，所以我們能回想起讓我們有感觸的常識也就不足為奇，這就是故事的任務。

更重要的是，我們應該會對民間傳說有特殊的共鳴，因為它是人類獨有。綠猴是出了名的會欺騙和撒謊——有一隻綠猴就曾發出有獅子出沒的警戒聲，騙另一隻猴子放下牠手中的香蕉，然後第一隻猴子就把香蕉偷走了。其他動物有語言、發明和欺騙的能力，但牠們不會說故事。要欣賞故事得先要是人類才行。這讓我們能在短小的虛構故事中分享偉大的真相。

最好的訊息會比故事的發明者、說書人，甚至是故事本身流傳更久。我們的道德觀念會不留痕跡地受真實和虛構的故事影響。故事溫和地完成它的任務，然後可能就離開我們的記憶。

跟孩子們說「繼續努力」，他們可能會感到厭煩，但是如果告訴他們烏龜在比賽中打敗兔子的故事，則更能流傳下去。對我們所有人來說，生活也許很累人、艱難又乏味，因此有時最好將教育

包裝成娛樂。

民間傳說是我們所有已知人類社會中的一部分，這說明它是必要而非蓄意的。這是那些社會知識其中的一面。如果我們考量民間傳說的不同作用——娛樂、教育、啟發和引導——就會明白為什麼有些故事比其他故事更有效，以及它們對我們在野外快速思考的目標能發揮什麼作用。

流傳下來的故事中，有些最著名的故事要歸功於古希臘奴隸說書人伊索（Aesop），菲洛斯特拉圖斯（Philostratus）如此寫道，他「利用普通的事件來傳授偉大的真理……透過一個大家都知道不是真實的故事，他說出真相，但並未聲稱與真實事件有關。」許多寓言都有其原因；它們旨在解釋一些自然現象的起因——陸龜是如何得到牠的殼的，或者螞蟻為什麼偷竊。

帶有原因的故事完美地展現了教育價值和困境：關於自然的真面，我們說出豐富多彩的錯誤理由。我們可能會記住這個特性而不太重視虛構的故事，在這種情況下我們會比較舒服。但有些人的心態缺乏想像力，可能會想起錯誤的理由而不是特性，在這種情況下，他們就會被引導至假的方向。但有些人單純享受故事而不會多想。

以前的民間傳說都只是口耳相傳，直到最近才有書面紀錄，唯一能確保民間傳說可以流傳下去的就是它本身的價值。如果它特別有趣、資訊豐富、話題性強、令人驚訝或鼓舞人心，則它更有可能散播出去並留存——這意味著所有的民間傳說要麼就廣泛流傳，要麼正在消失。

**鸕鷀[23]曾經是個羊毛商人。他與懸鉤子和蝙蝠合夥，用羊毛運送一艘大船。這艘船撞**

23 譯註：cormorant，鸕鷀音同「盧慈」，此英文字亦有貪婪的人之意。

到岩石，然後沉入海底。這場意外導致該公司破產。自從那場災難之後，蝙蝠為了躲避他的債權人，一直躲在藏身洞裡直到黃昏才會出門；懸鉤子則緊抓每隻路過的羊，以留下部分羊毛來彌補他的損失；而鸕鶿永遠潛入深海，希望能找到沉沒船隻的下落。

這個故事是許多民間傳說的代表：它不是你聽過最好的故事，但它有些娛樂性，甚至很有趣，還包含了一些教育意義。一個出差錯的陰謀故事之中，融合了三種動植物的特徵。

娛樂活動並不總是以故事形式包裝。有時會更具體。幾千年來，儀式性的慶祝活動增強了人們對季節轉換的意識。當冬至伴隨著火祭和這個季節最大的派對時，沒有人會忘記冬至已過，就像它的後續活動聖誕節現在也不會被忽視一樣。還有藝術帶來的愉悅：在約翰·詹姆斯·奧杜邦（John James Audubon）以其壯麗的鳥類畫作啟發許多人之前，人們早已藉著洞穴壁畫傳遞對動物的理解，持續了數萬年。

但文字傳述野外知識的能力超越了圖畫和派對，因為它們是最容易攜帶、傳播的知識。想想高緯度地區的冬陽吧。在北極，太陽可能勉強才從南部地平線上方出現，接著就又要消失二十三小時。

美國作家貝瑞·洛佩茲（Barry Lopez）向我們展現親眼目睹的感覺，讓這段描述更有畫面：他說就像觀看「鯨魚翻身」一樣，圖像比只述說事實更有影響力。如果這張圖片觸動了你，如果它創造一個令人滿意的小故事，那麼你更有可能分享出去，就像我在這裡所做的一樣。它變成了一段微傳說（micro-lore）。有時我們夠幸運能感覺到自己的傳說正在形成。

幾年前在冰島出航時，我們享受著近午夜的陽光，當時我們出奇不意地遭遇強風襲擊。小船傾

覆，我們爭先恐後地在帆上放礁石。身為船長，我很驚慌；風力猛增，但原因卻未立即明朗，幾秒

鐘後，我在地平線後看到了罪魁禍首。

下降風（katabatic wind）從我們東邊山上的冰層吹了下來。當空氣接觸到寒冷的表面（如雪

山）時，它會降溫，密度變得比周圍空氣高，重力將其拉下坡。它加快步伐，直到一股冰冷的空氣

抵達山腳。我多年來深諳這種現象的地理學和氣象學，但在這種時候，會躍上我們心頭的卻不是地

理學、氣象學或任何其他「學」。我們會尋求更深層的東西：角色。我見到一隻無形卻恐怖的風怪

從山上滾下來。它不是有著明顯生理特徵的生物，我也不曾在其他故事中見過（我不認為有），但

是每當我看到附近山脈的寒冷斜坡時，我就會想像它從山上滾下來。那個畫面比任何正式文本都更

能提醒我危機四伏。如果我將其作為傳說到處傳述，我需要為這個怪物命名並編寫故事，但在這裡

所展現的不是把它當成傳說，而是當成前兆。

在亞里斯多德等人開始觀察和編纂自然之前，智慧是靠民間傳說來傳遞。我們身為人類，是因

為我們的智商比其他物種更高、更聰明。但在野外，僅靠智力是不夠的：智商最高的人如果沒有智

慧就不可能活得長久。工業化社會中的現代人可能跟我們的祖先一樣聰明（儘管這點還不確定），

而我們可以獲得比他們更多的野外相關知識。然而，我們面對自然卻不如他們聰明，這可能只有兩

個原因：缺乏野外經驗和缺乏即時可用的智慧，如果我們不訴諸科技，而是研究要怎麼在當代應用

這個想法，它就會甦醒過來。

想像你正計劃在夏日出門散步和野餐。你為即將展開的一天興奮地醒來，但往窗外看，卻看見

景色被一片濃霧籠罩。霧是水蒸氣。這是空氣潮溼的直接證據，似乎是天氣非常惡劣的預兆。你準

備取消野餐，但又突然想起一位老牧羊人的話：「晨霧帶走雨水。」你決定出發，開心地觀賞薄霧散去，陽光接管這一天。氣象學可能值得關注：在晴朗的夜空下更可能出現晨霧，當太陽溫暖土地後，更有可能在白天出現晴朗的天空，但事實總是很囉嗦，很容易被遺忘。不過牧羊人只不過賦予霧一個角色，讓它為一個行為負責，就把所有有用的資訊都濃縮在一段簡潔、令人難忘又有用的傳說中。

另一個例子可能是蛇會守護寶藏的古老觀念。蛇並不在乎貴金屬，但傳說有其價值：人類需要對某些蛇保持警惕，而人類喜歡財富。在真正危險的敵人的另一邊放置一些非常有價值的東西、一個目標，我們編了一個非常短的故事，這個故事難忘又有用。

我們可能不會每天都想起它，但當我們在溫暖的日子要出門挖東西時，它可能會飛回我們的腦海。在覺察力和生存方面，這樣的傳說比看了整本探討蛇行為的書更有價值，因為我們通常看完就忘了。

地景特徵成了神話人物，並藉由它們的關係的故事，與我們的記憶綁在一起。這是口語製圖學（oral cartography），它有很多種形式，從提醒水手接下來將出現在岬角附近的海岸特徵的海上船塢，到原住民歌曲的歌詞。每個故事的主線將由最重要的特徵或資源決定。上世紀中葉在澳洲進行的一項學術研究是這樣描述的：「整個西部沙漠（Western Desert）都縱橫交錯著祖先們蜿蜒的足跡，儘管大部分並非總循著知名的永久和暫時水窪路線。」

將神話與物理特徵相結合的一大優勢，是它們相互支持。地景特徵激發記憶，而故事又觸發另一段記憶，然後是預測。露出地面的岩石，可能會在故事中得到蝙蝠的角色，這能提醒旅人他們接下來會到達洞穴。對於原住民來說，故事是實用的資源，就像地圖之於我們一樣。一個團體在陌生

的領土能夠找到水，因為「一些老伐木者走過……，並且知道這些故事。」

在更小的規模上，我們一直被鼓勵要注意細節。岩石上的印記是著名的足跡；巨石是巨人的包袱。如果故事夠傳神，我們會記住最小的地標。任何地景中的特定地點都與特定的動物行為有關。這從實用的角度來看，任何有助於我們預測行為的東西都是值得的，無論其在科學上是否準確。這解釋了許多地方鬧鬼的故事，因為對於那些相信的人而言證據確鑿：在那個地方，動物會感覺到鬼魂或其他可怕的力量，並且出現糟糕的反應。如果一匹馬經常在賽道上的同一個地方受到驚嚇，那麼每名騎手都會想知道這件事。不祥的幽靈的故事曾經在當地人之間迅速傳頌，並使騎手對那個地方保持警惕，而這樣就可能讓他們免受傷害。賽道旁邊有一塊地面比較暗——對人類來說不顯眼，但對馬來說很可怕——這樣的說法就無法傳得那麼遠或那麼快。

押韻、韻律和詩人的所有工具，都有助於在我們的腦海中留下傳說，這就是為什麼少數包含一些真理的故事有其價值。我們最有可能回想起韻文。我們的天氣系統通常是從西方來，所以晚上的紅色天空，意味著我們朝日落的方向看去可以看得很遠。這是西邊天空清澈的徵兆，因此是好天氣的預兆。夜空紅赤是牧羊人的樂事（A red sky at night is a shepherd's delight）——也是民俗學家的大師課。

民間傳說如果發揮最大影響，就會成為地景的一部分，進而增強我們的野外智慧，幫助我們記住、注意、理解和預測我們可能忽略的事物。在科學時代，書面文字比口語詞彙擁有更多的權威，但我們仍然可以從我們聽到的故事中瞭解即將發生的事。當它們從我們的無意識中浮現，並讓我們深入瞭解緩慢分析之外的情況時，它們的價值就毫無爭議了。

# 徵兆生態位

天色灰暗，我走出一片松樹林，走上混合了沙子、黑泥和枯萎松針的小路，穿過帚石楠花。四處散布著幼木，但眼前的天空開闊。一叢孤零零的荊豆叢為景色增添了一絲黃色，我湊過去聞了聞它的椰子香味。嘴角上揚，想起氣味的強度會受植物的陽光照射程度影響──陽光愈多，氣味就愈濃。我繞著灌木叢轉了一圈，陽光充足的南側有比較多花，不出所料，不過假裝我聞得出氣味的變化就是在幻想。但我總有一天可以的。

當我走出樹林經過帚石楠花叢時，鳥兒的聲音漸漸消失，新的一波寂靜襲來。北風從另一片林叢把孩子們的聲音捎至我身邊，打破這份寂靜。我一直走到帚石楠花叢的邊緣，有一堵杜鵑花牆。穿過一道缺口，我在白樺樹和冬青樹之間找到出路，然後樹冠再次變暗，我聽著腳下毯果發出模糊不清的咕噥聲。

在松樹林的另一邊，土地再次變得遼闊，我看到一棵橡樹，這麼長時間以來的第一棵。走了幾步之後，土壤變黑，沙子不見了。如我所料，鳥鳴又出現了。煤山雀和歐歌鶇在附近鳴唱。樹木、大地的顏色和鳥兒的叫聲此起彼落。

**棲息地（habitat）**：動物、植物或其他生物的自然居所或環境。

**生態學（ecology）**：生物學的一個分支，研究生物之間的關係及其與其物理環境的關係。

**群落生境（biotope）**：與特定生態群落相關的棲息區域。

棲息地、生態學、群落生境……，這些詞都各自肩負自己的任務，一項重疊又冷冰冰的任務。而且它們各有各的弱點。嚴謹一點說起來，它們並沒有為我們指出方法，得以體會它們所包裝的徵兆。這就是為什麼我比較喜歡另一個不同詞彙：「ikus」。不用費心去查字典了——你查不到的。

**徵兆生態位（Ikus）**：能感受到許多徵兆交織的棲地生態位（habitat niche）。

這個詞不完全是我發明，也不是盜用。我是借用並拆解了一個詞，再用碎片拼湊出一些東西。我翻閱以前的潦草筆記，追溯到奇妙的詞源。原來我用了一個外來詞，然後任其訛用。最後演變成具有上述含義。

大約五年前，我得知非洲南部的海奧姆族人（Haiǁom，雙豎線「ǁ」為邊搭嘴音）將他們的居住區域稱為!hus——這個字是試圖將當地方言翻譯成我們的字母。對我來說不是非常好記。我開始把它寫成「ihus」，後來變成了「ikus」。但我喜歡的概念是海奧姆族人認為他們周圍的環境是天空、植物、動物和人類影響以及土地的混合體；例如，Tsabo!hus 的意思是「地面堅硬的土地」。

我已經在筆記本中使用這個詞很久了，以至於我花了一段時間才搞清楚它的來源。

我做了幾個版本的實驗，加上我對野外徵兆愈發迷戀，便創造了「ikus」這個概念。

我們知道辨識植物或動物也是為了看出一個徵兆，但這不僅僅是直接從觀察跳到徵兆。每種生物身上都能看出是否還有其他生物的可能性，這些也都是徵兆。每個生物也代表特定環境和地景特徵的可能性。它是雙向流動的：每個地形特徵的徵兆都會顯示我們遇到其他地形特徵和特定生物的概率。每一小塊地景都是一個相互影響和相互連結的徵兆網絡，每次我們注意到其中一個變化時，它都會為我們提供線索，看出環繞在我們身邊的掛毯如何變化。

某個程度上，博物學家一直都是這樣看待世界。正如理查德・傑弗里斯在一八七九年所寫：

「烏鴉經常在橡樹上築巢，除非有人開槍驅趕，否則牠們隔年會回到同一區。牠們似乎比較喜歡近水的地方，並且在築巢後很久還會回來拜訪這個地方。」

在這段文字中，我們看到了烏鴉與地景的關係：牠偏愛某個樹種，喜歡在水邊築巢。不出所料，牠不喜歡遭受射擊。從一個角度來看，我們有個鳥兒特別喜歡的棲息地。在近水的地方找到一棵橡樹，我們找到這隻鳥的可能性也許就比較高，尤其是在一年中的特定時節。從另一個角度來看，看到築巢的烏鴉，就代表附近可能有橡樹和水源。

要領會徵兆棲息地觀點的潛力，現在我們要做的就是明白烏鴉、橡樹和水是其他諸多事物的徵兆，所有事物都相互連結。整個複雜性可能會讓我們的意識感到畏懼，但我們的潛意識則不必擔心，潛意識特別擅長把點連成線、監控事物的模式，並提醒我們注意意外和不一致的地方。你已經很擅長了，可能連你自己都沒有意會到這一點。

如果你家附近有一個人開始穿著奇裝異服或行為古怪，你肯定會注意到，就像如果當地公園的草地有一隻斜倚的袋鼠時，你肯定會發現。前者代表我們還保有一些敏感度；後者是那些我們不復以往那麼敏感的事物的明顯荒謬舉例──自然界中代表某些事情出乎我們所料的徵兆。在這兩個例

子中，我們的潛意識都會告訴我們熟悉的模式已被打破。透過練習，不尋常的葉子形狀會像袋鼠一樣脫穎而出。但是要看出異常，首先我們必須先學會看到正常的模式。

一九三六年，植物學家哈利·哈里斯·巴特利特（Harley Harris Bartlett）研究了中美洲原住民族馬雅人（Maya）如何解讀他們的地景。他記錄他們辨識植物群落及其各自優勢物種的方法。從那時開始陸續完成了更多研究工作，無論在世界何處，我們都發現原住民能辨識單一物種，但也能將周圍環境視為許多不同地景的集合。第二次世界大戰後不久，人類學家唐納德·湯姆森（Donald Thomson）寫了一篇關於澳洲原住民部落威克蒙坎（Wik Monkan）命名文化的文章。他發現他們會為人、植物和動物命名，以及工具和武器等人造物品。但他們也有一套地景分類系統，並將他們的居地分為不同「類型」，每種類型都由其地理特色和植物學決定。

原來，威克蒙坎的慣例是規則，而不是例外。當兩名人類學家研究囊括阿拉斯加至澳洲的調查中關於原住民覺察力的部分時，他們發現了一個共同主題。社會科學家尤金·亨（Eugene Hunn）和布賴恩·梅勒（Brien Meilleur）發現，原住民社群確定了數十種——某些情況下，甚至超過一百種——不同的地景類別或「生態區」（ecotopes）。有些側重於植物群落，但大多數包含與植物不同的地景類型。

在工業化社會，很明顯我們已經任由許多不同的地景融合在一起。我們可能仍然選擇前往「黑淒淒的森林」中散步。但我們往往不會像亞馬遜的巴尼瓦印地安人（Baniwa Indians）一樣，從 *heridzololima* 步行到 *iitsaapolima*——從「溪流附近潮溼土壤上高大、封閉的樹冠森林」走到「舊花園遺址次生植被被中高大又封閉的樹冠森林」。

實際的做法是注意簡單的聯想，從配對開始。我經常在散步時看到黃土蟻形成的土丘。他們堆造土丘的方式很適合野生百里香（thyme），我開始注意到土丘上常長出花朵。這就是一個聯想，一個完美的簡單配對。重要的是，我還沒因此解開任何重大的生態奧祕，只是注意到有個特別的地方開了一朵漂亮的小花。

我練習發現出現土丘就代表我可能會看到這朵花，很快地，一看到土丘我就不假思索地尋找那朵花。顯然，野生百里香是一種挑剔的花：它喜歡充足的陽光，並且在這些蟻丘朝南，陽光充足的一側更為常見。又一個簡單的配對——植物和方向。但現在我們有了三向聯想：昆蟲巢穴——植物——方向，螞蟻——百里香——南方。

野生百里香在夏季盛開時，粉紫色的小花格外醒目，為蟻丘的南側增添一絲色彩。我喜歡這個發現，並在散步時尋找它，建立這種聯想——土墩、顏色、方位。然後那麼一瞬間，我在山丘上一處隆起的粉紅色陰影中看到了南方。這不是戲劇性的一刻；它輕輕地浮上心頭。它不會大叫，也不是強大的感應，只是一個小聲的提醒，但它絕對存在。這個提醒讓人滿心歡喜，就好像我兩耳間的神經突觸喜歡這個遊戲一樣。

這與螞蟻、花朵甚至方向無關。而是關於看出配對。世界各地的物種各不相同，但方法是一樣的。是關於我們所感受到的聯想，並逐漸熟悉這些聯想。

同樣，這種聯想也不一定需要解釋。能說出我們會在黎明時分東方的飛馬座追上太陽後，看到一隻冬青藍蝴蝶（holly blue butterfly）非常令人滿足，因為代表我們瞭解地球繞太陽運行的軌道和星曆之間的關係，但是……就算沒有我們的解釋，蝴蝶和星星仍然會有這些行為。我鼓勵所有人盡可能地瞭解這種連結，但不要把它看得比觀察和體驗還重。

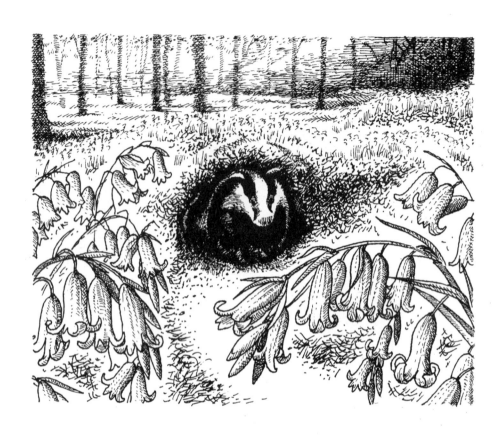

**即使我們的解釋有誤，**觀察結果仍然有效也有價值。無論我們在哪裡看到風鈴草，我們都有可能會看到獾窩在那裡。這是另一種基本的聯想與配對，而且如此可靠，以至於人們一度認為兩者是共生的。

我們現在知道這兩種截然不同的生物之間幾乎沒有直接的因果關係，看到牠們同居在一起只是因為牠們碰巧都熱愛同一種石灰質土壤。但要記住，我們的先民注意到這樣的聯想，即使他們認為兩者有因果關係，但其實沒有。他們很清楚有風鈴草的地方會遇到獾，反之亦然。

大自然總是在我們難以預測的地方建立連結。黃蜂或螞蟻的巢穴可能會讓我們心生合理的反感，迫使我們遠離令人擔憂的瘋狂。但至少有一百種鳥喜歡在這些愛螫咬人

生物的五英尺範圍內築巢——讓一種動物感到忌憚總是會成為另一種動物的機會。如果鷦鷯的巢在黃蜂附近，牠們的幼鳥更可能有豐滿的羽翼。禿鼻鴉是令人印象深刻的地盤捍衛者，老鷹等猛禽都會被禿鼻鴉群擊退。因此，禿鼻鴉群棲息地下方就形成一把安全傘，可以保護怕老鷹但不怕禿鼻鴉的生物（例如雉雞）。

原住民已經證明他們於領地中偏遠乾旱區域尋找水源的非凡能力。他們靠的是注意植物生命、鳥兒和其他動物行為的所有變化，也透過現場勘查能力敏銳地察覺地形。「我可以藉由岩石的形狀在多岩石的鄉間找到水窪，」溫帝納·米克在一九七〇年代這樣告訴研究員大衛·路易斯（David Lewis）。另一位原住民部落人則表示，他會關注懸崖的背風側。

我們只是因為覺察力已經失落，對風景細節的熱愛已經藏伏，使得這些技能看起來有點超乎平常人。馬雅人會注意土壤顏色和特性每分鐘的變化：*sahkab lu'um*代表深黑色的土壤，而 *ch'ich lu'um* 是有小碎石的深黑色肥沃土壤。在哥倫比亞高原印地安人的薩哈潑丁語（Sahaptin language）中，*xaat'ay* 一詞表示溪流變淺，流過平坦的岩石。會產生這個詞彙只是因為這種地勢特徵很有價值。印地安人觀察到地景與動物行為之間的實用配對：淺水和岩石會讓遷徙的鮭魚現身，使牠們容易被獵人的長矛獵捕。這與密克羅尼西亞帕勞島（Palauan）漁民的觀察類似，他們用 *hapitsetse* 一詞，描述海流在島嶼下游匯合的區域，那裡會形成波濤洶湧的水域，代表可能找得到鮪魚。

我們談了土地、水、氣候、植物和動物如何成為構成我們經過的每一塊棲息地精密矩陣的一部分，但另一個重要的考量因素是人類的影響。人類總是習慣影響生態系統。這常被視為負面影響——但另一個重要的考量因素是人類的影響。人類並不是最盡責的守護者——但真實的情況總是更加複雜。這並不是說人類就等於壞，荒野就是好的黑白分明情況。

在法國阿爾卑斯山的一個鄉村農民社區阿魯埃堤斯（Alluetais），就跟所有定居者一樣，改變了他們的地景。他們跟原住民一樣，認為他們的世界是由生態位小生境（niche microhabitats）組成的。萊薩呂（Les Allues）的土地充滿岩石，崎嶇難行，在開墾任何田地之前，必須清除大部分的大石頭。這導致田野邊緣堆滿岩石，當地人把這樣的景象稱為 les mordjes。阿魯埃堤斯人發現岩石堆會自尋生路，有些植物喜歡翻動過的土壤和岩石堆，勝過開採區或未開發的土地。岩石堆會吸引樹梅、懸鉤子和接骨木，而這些植物又會吸引喜歡漿果的鳥兒。

農民選擇作物時，他們不僅決定了植物，還決定了共享空間的野生動物。而當初的選擇，在農民的肉身回歸大自然很久之後，還是會在土地上留下印記。正如理查德‧傑弗里斯所說，農作物比農民更長壽：

這些果園是僧侶在葡萄園和花園裡勞作的時代，甚至可能是更久遠時代的殘留物。一旦一個地方養成種植某種作物的習慣，就會一個世紀接著一個世紀地不斷生產下去；因此，有村莊以蘋果、梨子或櫻桃聞名，縱使整個地區根本沒有這種文化。

我們的動機可能不同：我們不靠注意岩石的形狀來獲得救命的水源，或者依靠水面的連漪來捕捉晚餐，但我們注意到這些特徵的能力並不會因此喪失——只要我們選擇去看的話。這是我們重新喚起這些技能的唯一主要障礙：它是可選擇的。沒有強而有力的論據可以說它們在實際感知上是必要的。非洲沙赫爾（Sahel）沙漠地區的富拉尼人（Fulani）別無選擇，他們必須監控環境以發現棲息地最細微的變化；因為他們的生活靠的是在經過的土地上尋找牧地。因此，他們對風景、水、土

壤、植物、動物和人類對那片土地每一小塊的影響方式都很敏感，這不足爲奇。只有這種程度的關注才能產生像像 hanhade 這樣的詞，意思是一塊非常小的壓縮土壤，嘗起來又鹹又苦。富拉尼人有大約一百種像這樣的環境分類。

人們總是忍不住認爲這些徵兆在沙赫爾地區等充滿異國情調的地方更爲普遍，因爲那裡的人透過先驅的人類學家提醒我們這些喪失的技能。但其實只要我們居住的郊區的一座橋，就可以激發我們尋找水獺糞（sprint），這是有水獺出沒的徵兆。城市中鴿子的反應，可以幫助我們瞭解塞倫蓋蒂（Serengeti）的瞪羚行爲，反之亦然。

將所有可能複雜的碎片拼湊在一起，我們仍然可以看出一個簡單的方法。地球表面的每一塊區域，都是土地、水、氣候、植物、動物和人類徵兆織成的掛毯。想要一口氣看出完整的交織矩陣是不可能的，所以我們先從注意簡單的聯想開始：某些土壤意味著可能出現某些植物；看到死水（stagnant water）代表我們會看到特定的昆蟲。慢慢地，透過練習，兩兩配對成了三胞胎，它們開始觸及彼此的影響。到這個階段，我們已經開始明白當地的徵兆生態位。我們瞭解這個地方。

當我們穿越風景時，我們對我們徵兆生態位的敏感性，意味著我們擁有對我們即將經歷的土地、水、天氣、植物、動物和人類行爲的內在期望。我們看到了模式。如果我們的感官提供我們符合這些期望的事物，我們會覺得自己敏銳地察覺到徵兆生態位——我們非常瞭解自己所處的區域。這也意味著我們有一條基準線；任何超出這條線的新奇或異常事物都會是格外醒目的鮮明徵兆。

當我們在地質影響差異很大的區域之間移動時，徵兆生態位最簡單、最容易發現和最鮮明的變化就會浮現。從具有白堊或石灰石等基岩（base rock）的區域穿越到酸性地區，土壤、水、植物、動物，甚至人類的徵兆都會迅速改變。我們不可能沒發現。唯一不會立即改變的大概是天氣。

但是，徵兆生態位觀點真正的意義在於促進運用較小的徵兆得以引起共鳴的方法。被啃食的植物代表有兔子出沒，也就解釋了葉子的沙沙聲，而這也是乾燥天氣的徵兆，意味著兔子正要前往我們身後罕見的大水坑。

第六部

尾聲
Epilogue

鑰匙的概念非常適合用來解開一些能力，在我們的例子中，是指能讓我們的快速思考再次掌權的徵兆。但是接下來呢？如果每把鑰匙都能打開一扇對應的門，打開門之後會通往哪裡？

我們對自然界中的線索和徵兆的興趣不該只停留在實際應用。運用自然界中的形狀或根據松鼠的身體語言預測松鼠的後續動作，我們可以從釐清北方的方位獲得很多滿足感。但是，當我們開始察覺這些觀察結果可以拼湊在一起，又會有更陶醉的感覺。我們看到的水坑是時間的倒影，無論是日常時間還是季節，這就是松鼠、鳥兒和野花採用的節拍器。我們看到魚跳出洶湧的水面，同時鼴鼠也跳過田地的殘株。

上世紀中葉，殖民地官員甘亞瑟發現，每個月會有一、兩天，有數百條大尾虎鯊（tiger shark）聚集在一個太平洋潟湖。他很好奇可能的原因並開始調查，將他的觀察與他從神祕的當地人那裡收集到的所有智慧瑰寶配對。他沿著一條長鏈摸索出答案。

一個微小的海洋生物，小到他無法辨認，隨著大潮被帶到比平常更近的海岸。這是小螃蟹的食物，然後大量螃蟹被引誘到比平時還深幾英寸的水中。沙丁魚，也許是受到大潮的影響，在這個短暫的螃蟹盛宴上成群結隊地出海。烏魚（grey mullet）沒有等到第二次邀請就赴宴大口吞食沙丁魚。而烏魚又引來較大的魚，如鰺魚（trevally）和大尾虎鯊。

假設你在觀察一個細頸壺。請注意它從各個角度看起來的不同之處：壺柄位於左側或右側時，它會呈現不同的外觀，而從上方或下方觀看時，呈現的外觀又截然不同。如果你坐在桌邊，有人從你面前遞過水壺，然後倒水，你的眼睛在幾秒鐘內就會看到一百種不同的形狀。但是我們的大腦透過學會解決這個難題──它可以理解不同的觀點，並為我們構成一個壺的單一視覺。我們的大腦透過不斷變化的形狀和模式打造出一個意義。

如果把鑰匙的隱喻再稍微延伸一點，也許我們可以想像一個圓形的大房間，在這個奇怪的空間有一百萬扇相鄰的門。每把鑰匙都能打開一扇門，讓我們可以從那個角度觀看同一個房間。我們在房間裡看到的非凡之美很複雜，從每扇門看進去都不一樣，但我們知道我們必須從略有不同的角度觀看同一件事。有時我們有幸一睹我們在那個房間裡看到的東西是同一實體的原因，即使它從每一扇門看起來都不一樣。在這一刻，大自然是有道理的。我們體驗到一種深刻的感覺，常常伴隨欣快感的洞察力。這是一種無法簡單描述的體驗，許多作家會認輸地選用「出眾的」（sublime）或「神聖的」（numinous）等詞彙。多年來，人們從不同的角度瞥見房間的內部。對英國詩人湯瑪斯‧特拉赫恩（Thomas Traherne）來說，這是大自然「真正的悄悄話」。亞歷山大‧馮‧洪堡德繪製了他的《自然之圖（Naturgemälde）》，一幅三英尺乘二英尺的欽博拉索山（mountain Chimborazo）。這幅畫描繪出每個地區發現的植物將如何受溫度和溼度，乃至天空的藍色等因素影響。或許詩人也會表達同樣的事物，藉由紀錄我們如何大汗淋漓和瞇起眼睛來邀請某些植物現身。

想要關心環境的心情會衍生出另一種觀點，雖然是跟互相連結有關的熟悉觀點。我們可能得知主觀體驗和客觀紀錄之間的界線，在接近這種更深層的領悟時會變得模糊。

鳥類會滅絕，並發現一旦森林消失改變了另一個國家的河流流量，那麼滅絕是無法避免的。南歐使用的殺菌劑會影響照射到芬蘭拉普蘭地區（Lapland）的紫外線。

另一種觀點是把自然看成神的顯靈——上帝（God）顯靈。「上帝」這個詞可能會把那些對正統宗教或其他人的正統宗教感到不舒服的人推開，但在這種情況下，這只是信仰的簡寫，用來代表我們所察覺的事物背後和整個宇宙之下，存在某種更深層的含義。它的形狀、味道或名稱可能會讓我們感到困惑，但我們要不就能感覺到，要不就沒有。

塞繆爾·泰勒·柯立芝就感覺到了。他區分了「抽象」知識和「本質」知識。柯立芝的抽象知識更具技術性；它認為我們站在自然之外，將自然視為一個巨大的盒子，透過窺視和分析可以理解其中內容。他對本質知識的定義是「當我們認為自己與整體合而為一時，對事物產生的直覺……」告訴你該走哪條路線才能欣賞到山中美景的旅遊手冊就是提供抽象知識。而本質知識來自沉浸在風景中的時間。柯立芝認為，對自然的直覺看法是獲得更深刻見解的必備條件，也是通往較深層意義更好的途徑。

對所有深深沉浸在大自然中的人而言，無論是出於必要還是出於其他原因，實用性與哲學性之間的界線都消失了。對傳統原住民來說，兩者很少有劃分。把在地景中蓬勃發展的需求分開考慮的哲學沒有任何意義，所以想法存在於那樣的框架之中。那些來自不同傳統、不那麼實際的人，很快就會發現，領航、覓食、狩獵或建造避難所的行為變得哲學化。我們從尋找北方開始，利用風，最後領會到我們所走的路其實是鹿在懸鉤子叢之間移動踩踏而成的，而這是由太陽穿越樹林的路徑所控制。實際的行動成為通向整體的窗口。

我們的大腦會收集這些連結並將之分類，即使我們的意識在更現代的狂熱之間編織出瘋狂的路線，也能好好釐清。在中美洲，方向會與符號、顏色和更廣泛的特質配成對：東方是紅色、蘆葦和雄性；西方是白色、房子、雌性；北方是黑色、燧石和死亡；南方是兔子、藍色和生命。

諷刺的是，用實用的方法接近大自然會改變思考的方式，但經由大腦思考的理智方法卻不會。

哲學牢牢地固著在我們大腦中較緩慢的部分。注意到鳥類行為與雲之間的關係就能預測天氣，形成新的思考模式。一種更廣、更深、更快、更出於本能的自然觀形成了：一種又新穎又古老的哲學。

露水代表漆黑的夜空晴朗，夜空底下的草地可以與兔子配成對。在金星附近，兔子頭頂的雲顯示微風愈來愈強，這可以解釋兔子的身體語言，兔子本身就是我們可以踮腳尖前進直到幾乎可以摸到的徵兆。我們發現露水、草、金星、東方、雲、微風和兔子是相連的。

穿過銀露的黑線將我們與路過的兔子連結在一起。而且配對還會往外擴散，直到它們接觸彼此。

發現自然界中的一切都是有意義的徵兆是一種感知連結的實用方法，這些功能性見解會迅速傳遞到大腦快速思考的部分。它可以用來討論負責快速思考的部分，但卻禁止進入。

一月的一個寒冷早晨，我走上布萊克丘陵（Black Down），這是英格蘭東南方南部丘陵低地中較高的山丘之一。我在黎明前被大雪和它提供的機會吸引過去。當太陽從暴風雪的最後一片雲層升起時，我遇到一叢荊豆灌木，這讓我差點落淚。大自然讓我強烈地察覺出意義，以至於我因幸福而感到不安。可以這樣不假思索地察覺方向、動物和天氣型態，如此強大、如此明確地感受它，使我心情激動。我能看到房間了。

我的緩慢思考跟了上來，並分析這些徵兆。風暴的西北風在迎風側和下風側的雪中形成了熟悉的漂移形狀；灌木本身多年來受到西南風雕塑；荊豆花主宰了南側。初陽的第一縷暖意融化了灌木

叢東南側的雪花。一個聲音隱含了兩個物種，松鼠和常春藤。足跡揭露了動物藏身過夜的地方。我現在感覺到來自西南方的微風吹拂。風暴過去了。

我的快速思考緩緩為我的緩慢思考鼓掌。

# 註釋與延伸閱讀

※按：前面為內文，冒號後面為出處，若出處為作者姓名及頁數者請見參考書目，網站最後瀏覽日期格式為月／日／年，此處提及的所有網路連結皆由編輯再次檢查過。

## 前言 Introduction

過去一秒內，你的感覺已經接收到一千一百萬筆資訊：L. Cron, p. 7.

聆聽蜂蜜：C. Turnbull, pp. 14-15 and 241.

亞述（Assyria）的奇怪碑文：R. Jefferies, from richardjefferiessociety.co.uk/downloads/THE%20OPEN%20 AIR.pdf（最後瀏覽日期：12/14/17）.

24 譯註：此網站目前已經連不上，請改至此下載：https://onedrive.live.com/?authkey=%21ABsGyWydlWUvsTU&cid=4FF7296E4E3A85BF%21170&o=OneUp，最後瀏覽日期：01/25/22。

d=4FF7296E4E3A85BF%21179&parId=4FF7296E4E3A85BF%21170&o=OneUp，最後瀏覽日期：01/25/22。

# 第一部——古老與新穎 Ancient and New

## 野外徵兆與恆星路徑 1 Wild Signs and Star Paths I

威廉・古柏：en.wikiquote.org/wiki/William_Cowper（最後瀏覽日期：17/8/22）．

如果有隻昆蟲停在你的頸背：N. Tinbergen, p. 209.

喀拉哈里沙漠（Kalahari desert）的桑人（San people）表示，在打獵時，當他們靠近動物，會浮現強烈的灼熱感：L. Liebenberg.

「我有一種感覺……在我腦裡。我從小就在樹叢裡打滾……」：D. Lewis, p. 265.

喬爾・哈丁（Joel Hardin）：J. Hardin, p. 278.

蓋瑞・普萊爾（Gary Player）是一名非常成功的高爾夫球球員，他正在沙坑中練習高難度的擊球：G. Yocom, "My Shot: Gary Player," August 12, 2010, golfdigest.com/story/myshot_gd0210（最後瀏覽日期：8/24/17）．

## 太陽砧 The Sun Anvil

改寫自二〇一六年九月，與艾德・馬利（Ed Marley）在克里特島徒步行走時的筆記。

## 野外徵兆與恆星路徑 2 Wild Signs and Star Paths II

「人們犯的第一個大錯，就是假設……」：J. Ruskin and J. Rosenberg, p. 24.

英國皇家鳥類保護協會（RSPB）的一位管理員曾經向我解釋，他們收到的意見表中，最常用來描述保

護區的詞彙是「安靜」…Steve Hughes, personal correspondence.

「很有可能某個牧童聽到杜鵑鳥的聲音覺得沒什麼——除了立刻模仿……」…R. Jefferies, *Wild Life in a Southern County*, pp. 314-15.

## 風錨 The Wind Anchor

當風向轉變時，獵人的心情可能會改變，賭徒可以感知到紙牌中的模式…M. Gladwell, p. 9.

愛荷華州的科學家證實，賭徒可以感知到紙牌中的模式…M. Gladwell, p. 9.

消防員的故事…M. Gladwell, pp. 122-4; G. Klein; and D. Kahneman.

我曾讀過有作者把「荒野」定義為任何可以走上一個星期但完全沒遇到一條路或一個柵欄的地方…B. Krause, p. 5.

「敏感度（sensitiveness）」——奇特、憂心忡忡的偵探能力」…Charlotte Brontë, quoted in K. Summerscale, p. 83.

1856, quoted in K. Summerscale, p. 83.

「連我自己都不清楚。這個人有某種特質……」…in "The Police and the Thieves," *Quarterly Review*,

「曾被蝮蛇咬的人，會跳離有斑紋的繩。」…C. Bailey, p. 34.

卡爾‧榮格（Carl Jung）認為，正是這個過程說明了……「分心的心理狀態」…C. G. Jung, pp. 108-9.

因紐特人每天早上走出家門撒第一泡尿時，做的第一件事就是先確認風的狀況…L. M. Johnson and E. Hunn, p. 188.

「喔，守護你的牛群，遠離月亮的光環！」…C. Bailey, p. 56.

# 野外徵兆與恆星路徑3 Wild Signs and Star Paths III

無翅紅蝽（*Pyrrhocoris apterus*）…Alban Cambe, personal correspondence.

「宇宙充滿了徵兆」…C. S. Peirce, quoted in A. Siewers, p. 1.

「也許是科學自十七世紀於現代感官中札根之後，最國際性也最重要的思想運動。」…John Deely, quoted by Dorion Sagan, in J. von Uexküll, p. 4.

「尋求意義的生物」…K. Armstrong, p. 2.

「充滿宇宙意義的符號學網子」…A. K. Siewers, p. 33.

「各種形狀和色彩的和諧樂音，且擁有特定秩序與節奏」…St. Gregory of Nyssa, quoted in A. K. Siewers, p. 45.

「紅布會逗牛發怒」這句老話是個迷思…"Does the Color Red Really Make Bulls Angry?" discovery.com/tv-shows/mythbusters/mythbusters-database/ color-red-makes-bulls-go-ballistic （最後瀏覽日期：8/28/17）.

歐亞鴝…D. Lack, pp. 162-5.

「聯想活化」（associative activation）……大衛・休謨（David Hume）…this section is indebted to D. Kahneman, pp. 51-2.

我們認出蛇的速度，比認出其他動物還快 N. Kawai and H. S. He, "Breaking Snake Camouflage," PLOS One, October 26, 2016, journals.plos.org/plosone/article?id=10.1371/journal .pone.0164342 （最後瀏覽日期：8/25/17）.My thanks to Arran Jacques for making me aware of this.

獼猴：T. Caro, p. 14.

猛禽的頸部形狀：N. Tinbergen, p. 31.

英國皇家鳥類保護協會⋯⋯灰背隼（merlin）：P. Holden and T. Cleeves, p. 103.

正在尋找特定花朵的蝴蝶可能會用氣味判定牠們已經離花很近：N. Tinbergen, p. 82.

天蛾（hawk moth）藉由顏色找到方向：N. Tinbergen, p. 43.

# 第二部——上與下：天空與陸地 Above and Below: Sky and land

## 剪切 **The Shear**

七世紀的英國修道士亞浩（Aldhelm）稱風是無形的：A. Harris, p. 39.

## 天空地圖 **The Sky Map**

針葉樹會釋放一種稱爲薄荷烷（terpenes）的化學物質：D. Adam, "Chemical Released by Trees Can Help Cool Planet, Scientists Find," October 31, 2008, theguardian.com/environment/2008/oct/31/forests-climatechange（最後瀏覽日期：5/25/17）.

阿拉斯加獵人曾說過⋯⋯他們就能在好幾英里遠之外找到馴鹿群：D. Pryde, p. 192.

「水天空」（water sky）：B. Lopez, p. 291.

## 無形扶手 The Invisible Handrail

厄瓜多（Ecuador）雨林裡的美洲豹不會攻擊仰躺入睡的人⋯E. Kohn, p. 1.

「*Imshi sana wala tihut rijlak fi gana*」⋯C. Bailey, p. 230.

## 光線與黑暗之森 The Light and Dark Woods

在剛果，幾十年前有一名俾格米人（Pygmy）走出森林踏上開闊的平原⋯C. Turnbull, p. 231.

有一種可以耐鹽霧的亮橘色海洋地衣在美國被發現⋯ocean.si.edu/ocean- life/invertebrates/seaside-lichens, and eol.org/pages/196085/details（最後瀏覽日期⋯6/11/18.）

「林盲症」（wood blindness）⋯J. Humphreys, p. 141.

## 邊緣與樹籬缺口 The Edge and Musit

已有研究發現，掠食者在邊緣地帶會比在內部地帶還要更活躍⋯M. Breed, p. 189.

「要找到野兔很難不靠樹離缺口，就像女人很難沒有藉口。」⋯E. of Norwich, p. 243.

## 火 The Fire

葫蘆蘚（*Funaria hygrometrica*）⋯感謝書面告知我這種地衣的人，包括保羅 藍恩（Paul Lane）。

## 啃食、啃咬與安全區 The Browse, Bite and Haven

本章獲得蘇格蘭林業委員會（Forestry Commission）的協助，並誠摯感謝羅伯特・瑟洛（Robert Thurlow）撥冗與我討論我的研究發現。

「從鹿磨之處，汝等應能對大雄鹿有更多認識……」：E. of Norwich, p. 135.

## 慶典與陰影 The Celebration and Shadow

獲得的陽光比北側多二十倍：T. Kozlowski, et al., p. 125.

多年生山靛（dog's mercury）……這些植物就在狹窄的陰影之中茁壯成長：我受到偉大的博物學家奧利佛・拉克漢（Oliver Rackham）關於海利伍德（Hayley Wood）自然保護區之著作的啟發，而開始尋找這個現象。

## 朋友、訪客與反叛者 The Friend, Guest and Rebel

英國就曾經種植一叢叢的歐洲赤松，以傳遞信號給車夫，讓他們知道可以留下來過夜：R. Mabey, p. 23.

「在老舊的農舍旁，主要是在空曠之處（這是有原因的），可能會找到一棵或多棵巨大的胡桃樹……」：R. Jefferies, *The Amateur Poacher*, pp. 8-9.

## 死神 The Reaper

忍冬會順時鐘生長，但是其他的植物，如旋花屬植物，則是逆時鐘生長：D. Derbyshire, "New Twist on Plants That Grow in Spirals," May 9, 2002, telegraph.co.uk/education/3296579/New-twist-on-plants-that-

grow-in-spirals.html（最後瀏覽日期：6/16/17）.

吸芽（sucker）是從橡樹底部冒出的大量嫩芽，代表這棵樹正在努力生存下去：P. Wohlleben, pp. 68-9.

樹木的南北側溫差在冬季時可達到華氏四十五度：K. Wagner, *Sunscald Injury or Southwest Winter Injury on Deciduous Trees*, digitalcommons.usu.edu/extension_curall/1239（最後瀏覽日期：12/14/17）.

巴西的母絨毛蜘蛛猴（woolly spider monkeys）：J. Shurkin, "Animals That Self-Medicate," pnas.org/content/111/49/17339.full（最後瀏覽日期：6/16/17）.

## 第三部 —— 意義的生物：動物 Creatures of Meaning: The Animals

### 高處與哨兵 The Perch and Sentinel

烏鴉、烏鶇、鴿子和鷦鷯都是已知會使用哨兵的物種：T. Caro, p. 159.

哨兵狐獴下崗的時候，聲音會改變：T. Caro, pp. 161-2.

雄性紅翅烏鶇在守衛鳥巢：T. Caro, p. 159.

哨兵站得愈高，群體中的其他動物愈明白他們可以仰賴他，專注在覓食的時間也會比較多：A. N. Radford, L. I. Hollén, and M. B. V. Bell, "The Higher the Better: Sentinel Height Influences Foraging Success in a Social Bird," *Proceedings of the Royal Society B*, Vol. 276, pp. 2437-42, April 1, 2009.

## 臉與尾巴 The Face and Tail

臉部活動代碼系統（Facial Action Coding System, FACS）⋯ imotions.com/blog/facial-action-coding-system 及 en.wikipedia.org/wiki/Facial_Action_Coding_System（最後瀏覽日期⋯7/18/17）．

鳥或爬蟲類⋯⋯魚鰓⋯⋯兩棲類動物⋯⋯蛇⋯T. Maran, et al., pp. 133-4.

澳洲喜鵲⋯⋯萊斯利‧羅傑斯（Lesley Rogers）⋯K. Shanor and J. Kanwal, p. 101.

馬、貓、鹿和大象都會透過牠們的耳朵透露許多訊息⋯⋯「發脾氣呵欠」（temper yawn）⋯⋯鱷魚的微笑⋯T. Maran, et al., pp. 129-34.

許多靈長類動物和狗可以追蹤我們的眼神⋯⋯但是狼顯然辦不到⋯"The Zoosemiotics of Sheep Herding with Dogs," Louise Westling, p. 38

狗尾巴徵兆⋯S. Coren, "What a Wagging Dog Tail Really Means," psychologytoday.com/blog/canine-corner/201112/what-wagging-dog-tail-really-means-new-scientific-data（最後瀏覽日期⋯8/21/17）．

鹿和羚羊，以及一些蜥蜴和許多水禽會甩動尾巴來顯示⋯T. Caro, pp. 250-60.

有些猴子感到害怕時會往身後水平伸直尾巴，但是狒狒⋯T. Maran, et al., p. 88.

## 偷看 The Peek

掠食者對警戒狀態很敏銳，且比起警戒的動物，更傾向瞄準在覓食的動物⋯T. Caro, pp. 141-2.

許多鳥兒，包括最受歡迎的麻雀、椋鳥（starling）、歐亞鴝和烏鶇⋯T. Caro, p. 163.

灰松鼠在離開林地進入曠野時，停頓下來的頻率會高於回到隱蔽處的時候⋯T. Caro, p. 117.

成年動物比幼年動物更有警覺性…T. Caro, p. 166.

北極環斑海豹（ringed seal）……威德爾海豹（Weddell seals）…T. Caro, p. 119.

褐頭山雀（willow tits）跟煤山雀（coal tits）成群聚在一起時，比較不會頻繁掃視周遭環境…T. Caro, p. 144（table）.

家麻雀會發出一種特殊的叫聲，一種噴噴聲…T. Caro, p. 125.

位於群體邊緣的鴨子會睜開朝外的那隻眼睛…T. Caro, p. 119.

## 僵立、蜷伏與裝死 The Freeze, Crouch, and Feign

美國研究已發現，在容易發生森林火災的地區居住的松鼠會有較黑的毛皮…T. Caro, p. 47.

麻鷺（bittern）……在牠變成雕像之前…T. Caro, p. 37.

會獵捕囓齒動物的猛禽和貓頭鷹…T. Caro, p. 414.

鷓鴣（francolin）…L. Liebenberg.

「大約有五十隻鳥」…R. Jefferies, The Amateur Poacher, p. 110.

蜷伏……從另一方面來看也很聰明，因為它可以蓋住影子…T. Caro, p. 59.

鳥鳴會刺激鳥兒蜷伏身體…T. Caro, p. 414.

烏鴉……往往會壓低身體蜷伏…N. Tinbergen, p. 162.

一項囊括五十隻鴨子的研究顯示…T. Caro, p. 439.

## 逃跑 The Flight

囓齒動物感覺到黃鼠狼就在附近而驚慌落入細枝之中‥C. Elford, p. 33.

體型小的鳥兒短程飛行逃跑所需的體力約是休息時的三十倍‥J. Ackerman, p. 50.

FEAR——及早逃跑避免倉促行動‥W. Cooper and D. Blumstein, p. 338.

動物對季節、飢餓、位置、經驗和社會階級也很敏感‥S. Laskow, "Animals Don't Just Flee—They Make Surprisingly Careful Escape Plans," atlasobscura.com/articles/animals-dont-just-flee-they-make-surprisingly-careful-escape-plans（最後瀏覽日期‥on 5/16/17）.

研究顯示，掠食者加速時，動物判斷即將遭受攻擊的可能性高了百分之六十‥T. Stankowich and D. Blumstein, "Fear in Animals: A Meta-analysis and Review of Risk Assessment."

這會導致太多假警報，並且浪費太多體力……鳥群會特別注意第一隻鳥和第二隻鳥起飛之間的差異以及間隔時間‥T. Caro, p. 139.

「當狼看到牠們（獵犬），且牠正吃飽，牠每次奔跑前和奔跑後都會排尿……」‥E. of Norwich, pp. 62-3.

動物會很注意逃跑預備狀態的身體語言，我們可以在鵝群或鴨群中看到這種狀況在群體中蔓延‥D. Lack, p. 44.

「因此他經常隨風逃跑，如此一來他總能聽見獵犬在他身後……」‥E. of Norwich, p. 32.

彈尾蟲（springtail）和蚊蛹……野鴨‥W. Cooper and D. Blumstein, p. 212.

如果我們在山坡上嚇到一隻黏鹿‥Rob Thurlow, personal conversation.

面對緩慢靠近的攻擊，鳥比較可能直線飛離，但如果是快速攻擊的話，鳥就會垂直飛走‥W. Cooper and D. Blumstein, p. 211.

藍山雀（blue tits）面對從側邊來的攻擊時，會比面對從上方來的攻擊更容易垂直往上飛⋯ T. Caro, p. 421.

在廣闊的凍原，像野兔和雷鳥如此多元的動物⋯ N. Tinbergen, p. 164.

加州地松鼠（California ground squirrel）在逃跑時會往側邊跳，而非洲松鼠則是垂直跨跳⋯ W. Cooper and D. Blumstein, p. 422.

受到猛禽攻擊的藍山雀多半會在起飛後立刻「騰旋翻飛」（roll and loop）⋯ T. Caro, pp. 420-1.

## 庇護所 The Refuge

獵物會不斷留意與最接近的庇護所有多近，這會影響每一次決定逃跑的時間點⋯ T. Stankowich and D. Blumstein.

鳴禽會迎面靠近樹木，啄木鳥、旋木雀（creeper）和鳾（nuthatches，鳾音同「師」）會逃到樹幹後方⋯ T. Caro, p. 419.

## 雜音 The Cacophony

大象可以透過地面的震動探測到六英里外有母象發情⋯ K. Shanor and J. Kanwal, p. 34.

鸚鵡可以學我們說的任何內容，並且發出很多我們發不出的聲音⋯ Y. N. Harari, p. 24.

渡鴉有領土意識，占主導地位的一對渡鴉可能會佔據一片擁有豐富食物來源（如大型動物屍體）的區域⋯ M. Cocker, *Crow Country*, pp. 177-8.

普魯士博物學家兼探險家亞歷山大・馮・洪堡德（Alexander von Humboldt）前往探索 A. Wulf, p. 71.

鹿跟其他偶蹄動物（如綿羊、山羊和羚羊）一樣⋯ T. Caro, p. 250.

恐懼或求救的叫聲‥W. Cooper and D. Blumstein, p. 219.

也會發出防禦叫聲——獵物逼到牆角的肉食性動物通常會咆哮或哈氣‥T. Caro, p. 416.

兔子和野兔有時也會這樣做——這可能是模仿‥T. Caro, p. 416.

綠猴對獅子的反應是跳上一棵樹，而對老鷹的叫聲則是抬頭‥Y. Harari, p. 24.

尼科‧廷貝亨（Niko Tinbergen）……銀鷗雛鳥‥N. Tinbergen, p. 82.

長尾猴（vervet monkey）對椋鳥（starling）有反應，獴（mongoose）對犀鳥（hornbill）有反應，松鼠對烏鶇有反應‥T. Caro, p. 202.

「這種優雅的小鳥並非如一般人所想的用來吸引老鷹」‥T. Birkhead, pp. 3-4.

chickadee‥K. Shanor and J. Kanwal, p. 100.

長尾猴面對蛇、豹和老鷹的威脅時，會有不同的叫聲‥T. Maran, et al., p. 158.

大山雀發現一群麻雀在食物來源周圍爭吵時會發出假警報‥T. Caro, pp. 219-20.

## 蹤跡 The Track

原住民部落成員可能走上一週都看不到直角‥L. Pedersen, p. 9.

托馬斯‧馬加瑞（Thomas Magarey）遇到土著母親，她們將蜥蜴放在她們的嬰孩面前‥R. Moor, p. 138.

北極熊的腳印可能與海冰上的壓力脊（pressure ridge）平行‥B. Lopez, p. 97.

## 繞圈盤旋 The Circling

布魯斯‧查特文（Bruce Chatwin）‥B. Chatwin, p. 14.

一隻盤旋的烏鴉下方有一隻喧鬧的烏鶇可能暗示著樹林裡有一隻狐狸‥C. Elford, p. 82.

## 四腳彈跳 The Stotting

有些松鼠和鹿會豎起尾巴，蜥蜴則會擺動尾巴‥W. Cooper and D. Blumstein, p. 275.

有時候，動物在強烈懷疑有掠食者在附近潛伏時，牠們會發出這些徵兆，即便牠們還沒看到‥W. Cooper and D. Blumstein, p. 275.

當雲雀（skylark）被灰背隼追逐時‥T. Caro, p. 258.

負責檢視的瞪羚較不會遭受獵豹攻擊‥W. Cooper and D. Blumstein, p. 279.

## 嚮導 The Guide

貝都因人很重視保密‥C. Bailey, p. 396.

獵場看守人若想要控制土地裡白鼬或黃鼠狼數量，可能會在看到其中一隻‥L. Rider Haggard, p. 118.

理查德‧納爾遜（Richard Nelson）‥D. Abram, p. 197.

響蜜鴷（honeyguide bird）‥D. Lack, p. 216.

歐亞鴝會跟隨獾、雉雞、野豬‥D. Lack, p. 215.

## 颮的呼嘯 The Squall Squawk

類似的效應在世界各地的鳥類和各種非常不同的物種中都被發現。鯊魚會在颶風來臨的幾天前逃離該地區，而大象能從他們的腳下感應到一百英里外的雷聲‥K. Shanor and J. Kanwal, pp. 105-6.

吉爾伯特・懷特（Gilbert White）藉由觀察他陸龜的行為學會了預測天氣⋯A. Harris, p. 211.

「我們後來確實學著接受蟑螂當作家裡飼養的寵物」⋯A. Grimble, p. 16.

# 第四部——智慧的徵兆：進階的鑰匙 Signs of Wisdom: Advanced Keys

## 群體、泡泡與爆發 Flock, Bubble, and Burst

青蛙會跳進縫隙以逃離危險⋯T. Caro, p. 267 and p. 289

德瑞克・斯克林杰（Derek Scrimgeour）⋯L. Westling, p. 43.

如果狗低下頭，耳朵和尾巴低垂⋯"The Zoosemiotics of Sheep Herding with Dogs," Louise Westling, p. 44.

占主導地位的鴉科動物進入地位較低的群體時⋯T. Angell, "Body Language in Crows," psychologytoday.com/blog/avian-einsteins/201208/body-language-in-crows.

一九八一年，研究人員崔荷恩（J. E. Treherne）與佛斯特（W. A. Foster）共同發表⋯T. Caro, p. 274.

牠們能夠監控多達七隻鳥的行動⋯J. Ackerman, p. 34.

我曾經目睹過這現象，如果隼正在逼近椋鳥群，牠們就會聚集在一起，其他常見物種也被注意到有類似現象⋯N. Tinbergen, pp. 169-70.

## 撤退與反彈 The Retreat and Rebound

猛禽一般不會在自己的鳥巢附近捕獵⋯J. von Uexküll, p. 105.

## 閃避 The Jink

蝴蝶已經演化出一種技巧，可以利用自己翅膀製造亂流以急劇改變方向，帝王斑蝶（monarchs）還能急轉

彎：L. Villazon, "Why Don't Butterflies Fly in Straight Lines?" sciencefocus.com/qa/why-dont-butterflies-fly-straight-lines（最後瀏覽日期：6/13/17）。

當一隻雌性歐亞鴝與雄禽組成新家並摸索她的新地盤時：D. Lack, p. 49.

「驚嚇物」：a "blencher"：E. of Norwich, p. 206.

## 漩渦 The Eddy

「從屋子盡頭，幾棵矮小的冷杉過度傾斜……就可以猜想得到北風吹襲邊緣的威力了」："One may guess the power of the north wind blowing over the edge"：E. Brontë, *Wuthering Heights*（1847），Vol. 1, Ch. 1, p. 2, read in A. Harris, p. 12.

## 兩種霜 Two Frosts

「冰霜遍野時總是很安靜，萬籟俱寂。」"A great frost is always quiet"：R. Jefferies, *Amateur Poacher*, p. 217.

「冰霜進行著它的祕密工事……」：Samuel Taylor Coleridge, "Frost at Midnight."

## 漏壺 The Clepsydra

加拿大的阿尼什納比人（Anishinaabe）有六個季節……*tagwaagin* 代表出現秋天的色彩變化，樹葉落下時則

代表進入 *oshkibiboon*：L. M. Johnson and E. Hunn, p. 232.

沙赫爾地區（Sahel）牧牛的富拉尼人（Fulani）：L. M. Johnson and E. Hunn, pp. 57-8.

女火神佩利（Pele）……近至二○一七年，一張基拉韋厄火山（Kilauea volcano）上方的灰雲照片中還拍到了她的臉：F. Parker, " 'Goddess of Fire' Seen in Dramatic Volcano Eruption Photographs," April 18, 2017, metro.co.uk/2017/04/18/goddess-of-fire-seen-in-dramatic-volcano-eruption-photographs-6582812/（最後瀏覽日期：6/23/17）.

「三百年成長茁壯……」：自身經驗，奠基於一次在溫莎大公園（Windsor Great Park）跟林地信託基金會（Woodland Trust）工作的人一同健走時的交談。

瑞典有一棵雲杉據說已有九千五百年的歷史：P. Wohlleben, p. vii.

北方的獵人知道可以觀察海豹或北極熊爪子上的環圈來判斷牠們的年齡：B. Lopez, p. 118.

「寧願田中有狼，也勝過二月晴朗」：C. Rhodes, p. 22.

「三月護養莊稼，或摧毀莊稼。」：C. Bailey, p. 73.

過去十年間，英格蘭和威爾斯的葡萄園面積成長不只翻倍。二○一七年，有一場嚴重的晚霜（late frost）來襲，有些地區有四分之三的作物被凍死：Z. Wood, "English Vineyards Report 'Catastrophic' Damage After Severe April Frost," May 2, 2017, theguardian.com/business/2017/may/02/english-vineyards-frost-champagne-bordeaux-burgundy（最後瀏覽日期：6/27/17）.

春季平均溫度在靠近地面處會高於高處……因此較矮小的樹木會有好的開始，讓它們提前較高的樹木兩週左右長出葉子：P. Wohlleben, p. 143.

我們可能會察覺到樹木周遭逐漸化為翻攪著生命力的黑洞：R. W. Kimmerer, p. 64.

當夜空中出現昴宿星團（Pleiades），貝都因人就知道播種的時候到了……「啊，流淌著畢宿五陣雨的歡樂

谷……但繁花盛開」⋯C. Bailey, pp. 22, 31-2, 54, 71.

校時器（zeitgeber）⋯M. Breed, pp. 71-2.

亞歷山大大帝（Alexander the Great）手下的將領阿德洛屯厄斯（Androsthenes）就發現，羅望子

（tamarind）的葉子會在白天打開，入夜就閉合⋯en.wikipedia.org/wiki/Nyctinasty（最後瀏覽日期⋯

6/28/17）

我們**確實知道**蜜蜂學會在花蜜最充足的時候造訪某些花朵⋯N. Tinbergen, p. 168.

馬每天只需要睡兩小時，但蝙蝠需要睡二十小時⋯K. Shanor and J. Kanwal, p. 131.

水母會在下午四點左右去睡覺，沉到海底⋯K. Shanor and J. Kanwal, p. 130.

## 第五部 —— 處處是徵兆⋯深入挖掘 A World of Signs: Digging Deeper

### 活起來的標籤 Labels That Come to Life

「她甚至不知道……要沿著哪一條藤蔓去尋找其根部旁的地底隱藏佳餚。她屬於另一個世界。」⋯C.

Turnbull, p. 132.

在亞馬遜，最睿智的人會被稱為「植物主義者」（vegetalistas）⋯J. Griffiths, p. 17.

「比檉柳（tamarisk）更沒價值」⋯C. Bailey, p. 21.

「飛蛾有羽毛觸角，蝴蝶沒有……馬陸（millipede）」⋯R. Fortey, p. 52.

他們知道母狍鹿很容易就能分辨⋯ C. Elford, p. 15.

## 三盞明燈 Three Luminaries

格維族（Gwi）⋯ L. Liebenberg.

一匹馬低著頭，下唇下垂，臀部低下⋯ K. Shanor and J. Kanwal, p. 133.

亞當・謝雷斯頓（Adam Shereston）⋯ personal conversations and correspondence.

對騎手而言，馬的耳朵和頭部形同旗幟⋯ equusmagazine.com/behavior/how-to-read-your-horses-body-language 及 localriding.com/equine-body-language.html（最後瀏覽日期⋯ 5/9/17）.

獅子比老虎或豹更容易解讀⋯ T. Maran, et al., p. 135.

## 崇高的追求 A Noble Pursuit

寇族（!xo）⋯ L. Liebenberg.

「孤獨、貧窮、骯髒、野蠻和短缺」⋯ T. Hobbes, en.wikipedia.org/wiki/Thomas_Hobbes（最後瀏覽日期⋯ 6/5/17）.

貝都因人對沙烏地阿拉伯北部的索魯巴（Solubba）獵人嗤之以鼻⋯ R. Lee and R. Daly, p. 389.

哈拉瑞（Yuval Noah Harari）⋯ Y. N. Harari, pp. 56-7.

農民的工作比覓食者更辛苦、工時更長，而得到的回報……飲食種類也沒那麼多變⋯ Y. N. Harari, p. 90.

其他學者更進一步聲稱狩獵採集者是「世界上最悠閒的人」⋯ E. Service, pp. 12-13.

「黃金時代結束於人們停止打獵」⋯ B. Chatwin, p. 136.

「羅馬人不像希臘人，更不像古代那些強大的獵人……」：Theodore Roosevelt, p. xxi of E. of Norwich.

那些五萬年來用這麼少資源卻活得如此出色的人：R. Lee and R. Daly, p. 1.

正在進食的羚羊從一處灌木叢移動到另一個灌木叢時，會曲折行進地跳入風中：L. Liebenberg.

庫欽人（Kutchin）打獵範例：L. Liebenberg.

原住民透過留意最近被殺的動物是否喝過水，推敲哪裡有水源：H. W. Wilson, pp. 105-6.

黑猩猩會偷偷跟蹤獵物一個多小時：L. Liebenberg.

狩獵與殺戮兩者並不相同：R. Moor, pp. 152-9.

中世紀的狩獵文學提到：E. of Norwich, pp. 7-8.

貴族英文「nobility」這個詞的詞源是線索：源自十四世紀的法文「nobilité」，意思是「高階」；尊嚴、優雅、偉大的事蹟」：etymonline.com/index.php?term=nobility（最後瀏覽日期：6/6/17）.

有些資料列出多達七十二個這樣的徵兆，包括狹縫（slot）：E. of Norwich, p. 225.

「對他的言論和用語非常瞭解，永遠樂於……」：E. of Norwich, p. 124.

喀拉哈里北部的桑人會避免傲慢的行為：L. Liebenberg.

原住民社群普遍認為環境對人類慷慨大方又仁慈：R. Lee and R. Daly, p. 4.

「在天氣和環境都跟這裡很像的地方，我和鹿共處的經歷……」：C. Elford, pp. 16-17.

## 明日的獵人 Tomorrow's Hunter

改寫自二〇一七年六月，在貝德福德郡奇克桑茲，參訪聯合情報訓練小組（Joint Intelligence Training Group），以及訪談瓊斯中隊長（Squadron Leader R.Jones）的內容。

## 不僅是機器 More Than Machines

象牙海岸的黑猩猩會用一根棍子在狹窄的樹洞裡蘸水⋯ V. Gill, "Primate Tool-Use: Chimpanzees Make Drinking Sticks," January 10, 2017, bbc.co.uk/news/science-environment-38524671（最後瀏覽日期⋯25/07/17）.

老鼠學會穿越迷宮找到食物的動作順序，而且這樣的記憶可以持續長達八週⋯ D. Thomson, p. 247.

教會蜜蜂如何區分畢卡索（Picasso）和莫內（Monet）⋯ D. Kennedy, "Scientists Discover Bees Can Tell a Picasso from a Monet," October 28, 2012, bbc.co.uk/news/av/science-environment-20114359/scientists-discover-bees-can-tell-a-picasso-from-a-monet（最後瀏覽日期⋯7/25/17）.

「沒有靈魂的機器」⋯ T. Maran, et al., p. 23.

「冷血機器裡吱吱作響的零件」⋯ J. von Uexküll, p. 21.

相對於烏鴉，鴿子擅長領航，但解決問題的能力卻很差⋯ J. Ackerman, p. 22.

「覆蓋標記」（over-scenting）⋯ J. von Uexküll, p. 106.

「生產者──掠奪者」⋯ M. Breed, p. 177.

「開放空間」（open field）⋯ M. Breed, p. 193.

寒鴉（jackdaw）⋯⋯ Konrad Lorenz: N. Tinbergen, p. 148.

一九七八年，一些實驗室大鼠接到一項游泳任務⋯ M. Breed, p. 166.

在喀拉哈里，如果有隻動物被毒藥射中，要評估牠能跑多遠時⋯⋯ L. Liebenberg.

澳洲原住民可以透過動物留下的足跡判斷其是否溫順⋯ D. Lewis, p. 280.

「雄鹿低吼的方式百百種，端看牠們是老是少……」 ·· E. of Norwich, pp. 161-2.

## 環境界 *Umwelt*

「站在溼草原前，繁花盛開……」 ·· "Standing before a meadow covered with flowers" : J. von Uexküll, from J. Hoffmeyer, p. 54.

一九七八年，一隻名叫莎拉（Sarah）的黑猩猩向研究人員展示 ·· M. Breed, p. 168.

擬人論（anthropomorphism）和人類中心主義（anthropocentrism）·· C. Foster, p. xiv.

我們認為螞蟻的智商很低，但蟻群卻取得了非凡的成就 ·· R. Moor, pp. 74-6.

只有當我們的手離牠不到二十英寸時……蜘蛛網 ·· J. von Uexküll, p. 82.

北極熊可以在二十英里外就聞到鯨魚的氣味 ·· K. Shanor and J. Kanwal, p. 81.

有些鳥兒，可能還包括獾，可以聽到蚯蚓破土時發出的聲音 ·· W. Cooper and D. Blumstein, p. 322.

沙螽（sand cricket）可以透過空氣的波動察覺到掠食者 ·· C. Foster, p. 51.

當一隻鳥降落在水面上睡覺的弓頭鯨（bowhead whale）身上時，可能會嚇到牠 ·· B. Lopez, p. 4.

但雄性蠶蛾可以察覺數英里外的成熟雌性蠶蛾 ·· J. von Uexküll, p. 22.

一匹馬會注意到我們的臉龐有些地方移動了○·二毫米 ·· T. Maran, et al., p. 92.

人類、魚和蝸牛每秒的感知 ·· J. von Uexküll, pp. 70-2.

蚯蚓能透過品嘗松針和其他葉子的方式，正確將它們拉入狹窄的通道中 ·· J. Ackerman, p. 232.

鴿子前腦的神經密度是鴉科鳥類的一半 ·· J. von Uexküll, p. 82.

研究人員再次將小雞綁在地上，這次用一個透明玻璃鐘型罩罩住牠來證明這一點 ·· J. von Uexküll, pp. 88-9.

對我們來說看起來完全像海星的東西不會激發扇貝的防禦反應，除非它移動的速度跟海星一樣：J. von

Uexküll, p. 82.

但是當我們發現一隻寒鴉放走嘴空著的貓，之後當貓的嘴裡咬著兩件黑色短褲往回走時，寒鴉卻會攻擊

牠：J. von Uexküll, p. 109.

## 背叛行為 Treachery

公雞會發出代表食物的叫聲來引誘母雞：K. Shanor and J. Kanwal, p. 211.

巴塞爾動物園（Basel Zoo）有一隻孤獨的大猩猩阿奇拉（Achilla）：T. Maran, et al., p. 135.

有些雌性雀科鳥類對牠們的配偶離巢太久會感到厭倦：K. Shanor and J. Kanwal, p. 240.

「清潔魚」（cleaner fish）：T. Maran, et al., p. 88.

佩諾布斯科特印地安人（Penobscot Indians）……把牠們吸引到箭的射程內：L. Liebenberg.

阿伊努獵人：R. Moor, p. 150.

飛蛾可以偵測到蝙蝠回聲定位的二十千赫茲頻率：J. Hoffmeyer, pp. 53-4.

研究顯示，當一隻鳥正在尋找食物時，發現掠食者的機率會下降百分之二十五，而牠在啄食食物時，會進

一步下降百分之四十五：W. Cooper and D. Blumstein, p. 323.

紫外線（ultraviolet light）……鳥類有四種視錐細胞……「鳥兒的每個視錐細胞中都有一滴油，可以強化其

看出相似顏色之差異的能力」：J. Ackerman, p. 224.

當我們靠近時，家麻雀發現我們的機率會穩定增加：W. Cooper and D. Blumstein, p. 328.

響尾蛇……加州地松鼠：W. Cooper and D. Blumstein.

腐肉花（carrion flower）散發著腐肉的臭味，以吸引甲蟲和蒼蠅……西番蓮（passion vine）……"Summoned by Screams," *Economist*, October 6, 2016, p. 79.

## 傳說的生物 A Storied Creature

綠猴是出了名的會欺騙和撒謊——有一隻綠猴就曾發出有獅子出沒的警戒聲……其他動物有語言、發明和欺騙的能力，但牠們不會說故事……Y. N. Harari, p. 35.

「利用普通的事件來傳授偉大的真理」……Apollonius of Tyana, wikipedia.org/wiki/Aesop%27s_Fables（最後瀏覽日期：6/21/17）．

「鸕鷀（cormorant）曾經是個羊毛商人」……"Cormorants," *Spectator*, December 28, 1895, archive.spectator. co.uk/article/28th-december-1895/13/cormorants（最後瀏覽日期：6/19/17）．

「整個西部沙漠（Western Desert）都縱橫交錯著祖先們蜿蜒的足跡」……R. Berndt, cited by D. Lewis, p. 254.

「一些老伐木者走過……，並且知道這些故事。」……D. Lewis, p. 254.

## 徵兆生態位 The Ikus

一九三六年，植物學家哈利·哈里斯·巴特利特（Harley Harris Bartlett）……L. M. Johnson and E. Hunn, p. 23.

一套地景分類系統，並將他們的居地分為不同「類型」……D. F. Thomson.

從 *heridzololima* 步行到 *iitsaapolima*……"Beniwa Habitat Classification in the White-Sand Campinarana Forests

of the Northwest Amazon, Brazil," M. Abraão, et al., from L. M. Johnson and E. Hunn, p. 90.

以至於人們一度認爲兩者是共生的 ·· P. Barkham, p. 96.

但至少有一百種鳥喜歡在這些愛螫咬人生物的五英尺範圍內築巢 ·· T. Caro, p. 83.

「我可以藉由岩石的形狀在多岩石的鄉間找到水窪」 ·· D. Lewis, p. 278.

sahkab lu'um 代表深黑色的土壤，而 ch'ich lu'um 是有小碎石的深黑色肥沃土壤 ·· L. M. Johnson and E. Hunn, p. 261.

xaat' ay 一詞表示溪流變淺，流過平坦的岩石......這與密克羅尼西亞帕勞島 (Palauan) 漁民的觀察類似，他們用 hapitsetse 一詞，描述海流在島嶼下游匯合的區域 L. M. Johnson and E. Hunn, p. 21.

阿魯埃提斯 (Alluetais) ......萊薩呂 (Les Allues) ·· L. M. Johnson and E. Hunn, pp. 164-7.

棲息地、生態學與棲地...定義源自 en.oxforddictionaries.com.

「烏鴉經常在橡樹上築巢，除非有人開槍驅趕」 ·· R. Jefferies, Wild Life in a Southern County, p. 308.

## 尾聲：房間 Epilogue: The Room

對英國詩人湯瑪斯·特拉赫恩 (Thomas Traherne) 來說，這是大自然「眞正的悄悄話」 ·· J. Wright, p. 220.

亞歷山大·馮·洪堡德 ·· A. Wulf, pp. 88-90.

「當我們認爲自己與整體合而爲一時，對事物產生的直覺......」 ·· A. Siewers, p. 24.

甘亞瑟 ·· A. Grimble, pp. 112-14.

南歐使用的殺菌劑會影響照射到芬蘭拉普蘭地區 (Lapland) 的紫外線 ·· J. Hoffmeyer p. vii.

在中美洲，方向會與符號、顏色和更廣泛的特質配成對 ·· A. Siewers, pp. 217-19.

# 參考書目

Abram, David, *Becoming Animal*, Vintage, 2011.

Ackerman, Jennifer, *The Genius of Birds*, Corsair, 2016.

Armstrong, Karen, *A Short History of Myth*, Canongate, 2006.

Bailey, Clinton, *A Culture of Desert Survival*, Yale University Press, 2004.

Barkham, Patrick, *Badgerlands*, Granta, 2014.

Barnes, Simon, *Bird Watching with Your Eyes Closed*, Short Books, 2011.

Bell, Matthew, Hollén, Linda, and Radford, Andrew, "Success in a Social Bird," *Proceedings of the Royal Society B*, Vol. 276, 2009.

Birkhead, T., *Bird Sense*, Bloomsbury, 2013.

Breed, Michael, *Conceptual Breakthroughs in Ethology and Animal Behavior*, Academic Press, 2017.

Brody, Hugh, *Living Arctic*, Faber & Faber, 1987.

Caro, Tim, *Antipredator Defenses in Birds and Mammals*, University of Chicago Press, 2005.

Chatwin, Bruce, *In Patagonia*, Pan Books, 1979.

Christie, Agatha, *Appointment with Death*, HarperCollins, 1996.

Cocker, Mark, *Crow Country*, Vintage, 2007.

Cocker, Mark, *Claxton*, Penguin, 2014.

Collins, Sophie, *Why Does My Dog Do That?*, Ivy Press, 2008.

Cooper, William E., and Blumstein, Daniel T., *Escaping from Predators*, Cambridge University Press, 2015.

Cron, Lisa, *Wired for Story*, Ten Speed Press, 2012.

Elford, Colin, *A Year in the Woods*, Penguin, 2011.

Fortey, Richard, *The Wood for the Trees*, William Collins, 2016.

Foster, Charles, *Being a Beast*, Profile Books, 2016.

Gibson, James, *The Ecological Approach to Visual Perception*, Psychology Press, 1986.

Gladwell, Malcolm, *Blink*, Penguin, 2005.

Gooley, Tristan, *The Natural Navigator*, The Experiment, 2011.

Gooley, Tristan, *The Natural Explorer*, Sceptre, 2012.

Gooley, Tristan, *How to Read Nature*, The Experiment, 2017.

Grimble, Arthur, *A Pattern of Islands*, Eland, 2010.

Grifths, Jay, *Wild*, Penguin, 2006.

Harari, Yuval Noah, *Sapiens*, Vintage, 2011.

Hardin, Joel, *Tracker*, Joel Hardin Tracking Inc., 2009.

Harris, Alexandra, *Weatherland*, Thames & Hudson, 2016.

Hatfield, Fred, *North of the Sun*, Virgin Books, 1991.

Hemingway, Ernest, *Green Hills of Africa*, Vintage, 2004.

Hofmeyer, Jesper, *Signs of Meaning in the Universe*, Indiana University Press, 1997.

Holden, Peter and Cleeves, Tim, *RSPB Handbook of British Birds*, Bloomsbury, 2014.

Humphreys, John, *Poachers' Tales*, David & Charles, 1992.

James, P. D., *Death in Holy Orders*, Faber & Faber, 2001.

Jeferies, Richard, *The Amateur Poacher*, Tideline Books, 1985.

Jeferies, Richard, *Wild Life in a Southern County*, Thomas Nelson & Sons, n.d.

Johnson, Leslie Main and Hunn, Eugene S., *Landscape Ethnoecology*, Berghahn Books, 2012.

Jung, C. G., *The Earth Has a Soul*, North Atlantic Books, 2008.

Kahneman, Daniel, *Thinking, Fast and Slow*, Penguin, 2012.

Kimmerer, Robin Wall, *Braiding Sweetgrass*, Milkweed Editions, 2013.

Klein, Gary, *Seeing What Others Don't*, Nicolas Brealey, 2014.

Kohn, Eduardo, *How Forests Think*, University of California Press, 2013.

Kozlowski, Theodore T., Kramer, Paul J., and Pallardy, Stephen G., *The Physiological Ecology of Woody Plants*, Academic Press, 1991.

Krakauer, Jon, *Into the Wild*, Pan Macmillan, 1996.

Krappe, Alexander Haggerty, *The Science of Folk-Lore*, Methuen & Co., 1930.

Krause, Bernie, *Wild Soundscapes*, Yale University Press, 2016.

Lack, David, *The Life of the Robin*, Pallas Athene, 2016.

Lawrence, Gale, *A Field Guide to the Familiar*, University Press of New England, 1998.

Lee, Richard B. and Daly, Richard, *The Cambridge Encyclopedia of Hunters and Gatherers*, Cambridge University Press, 2008.

Lewis, David, "Observations on Route Finding and Spatial Orientation Among the Aboriginal Peoples of the Western Desert Region of Central Australia," *Oceania Journal*, Volume 46, No. 4, 1976.

Liebenberg, Louis, *The Art of Tracking*, David Philip Publishers, 1990.

Lopez, Barry, *Arctic Dreams*, Vintage, 2014.

Mabey, Richard, *Flora Britannica*, Sinclair Stevenson, 1996.

Maran, Timo, Martinelli, Dario, and Turovski, Aleksei, editors, *Readings in Zoosemiotics*, Walter de Gruyter, 2011.

Moor, Robert, *On Trails*, Aurum Press, 2016.

Naparstek, Belleruth, *Your Sixth Sense*, HarperCollins, 1997.

Norwich, Edward of, *Master of Game*, University of Pennsylvania Press, 2005.

Pedersen, Loren E., *Sixteen Men*, Shambhala, 1993.

Pryde, Duncan, *Nunaga*, Eland, 2003.

Rackham, Oliver, *Hayley Wood*, Cambridgeshire Wildlife Trust, 1990.

Rackham, Oliver, *The Ash Tree*, Little Toller Books, 2015.

Rhodes, Chloe, *One for Sorrow*, Michael O'Mara Books, 2011.

Rider Haggard, Lilias, *I Walked by Night*, Coch-Y-Bonddu Books, 2009.

Ruskin, John and Rosenberg, John D., *The Genius of John Ruskin*, University of Virginia Press, 1998.

Service, Elman R., *The Hunters*, Prentice-Hall, 1966.

Shanor, Karen and Kanwal, Jagmeet, *Bats Sing, Mice Giggle*, Totem Books, 2011.

Sheldrake, Rupert, *Dogs That Know When Their Owners Are Coming Home*, Arrow Books, 2011.

Siewers, Alfred Kentigern, Re-Imagining Nature, Bucknell University Press, 2014.

Song, Tamarack, Becoming Nature, Bear & Co., 2016.

Springthorpe, G. D. and Myhill, N. G., editors, Wildlife Rangers Handbook, Forestry Commission, 1994.

Stankowich, Theodore and Blumstein, Daniel T., "Fear in Animals: A Meta-analysis and Review of Risk Assessment," Proceedings of the Royal Society B: Biological Sciences, Vol. 272, No. 1581, 2005.

Stokes, Donald and Lillian, A Guide to Animal Tracking and Behavior, Little, Brown, 1986.

Summerscale, Kate, The Suspicions of Mr. Whicher, Bloomsbury, 2009.

Thomson, D., "Names and Naming Among the Wik Monkan Tribe," Journal of the Royal Anthropological Institute, Vol. 76, No. 2, 1946.

Thomson, J. Arthur, The Wonder of Life, Andrew Melrose, 1927.

Thompson, Harry, This Thing of Darkness, Headline Review, 2006.

Tinbergen, N., The Study of Instinct, Oxford University Press, 1958.

Turnbull, Colin, The Forest People, Bodley Head, 2015.

Uexküll, Jakob von, A Foray into the Worlds of Animals and Humans, University of Minnesota Press, 2010.

Westling, Louise, "The Zoosemiotics of Sheep Herding with Dogs," in The Semiotics of Animal Representations, Kadri Tüür and Morten Tonnesen, Rodopi, eds., 2014, pp. 33–52.

Widlok, Thomas, "Orientation in the Wild: The Shared Cognition of the Haiǁom Bushpeople," The Journal of the Royal Anthropological Institute of Great Britain and Ireland, Vol. 3, No. 2, 1997.

Wilson, Helen Wood, Bushman Born, Artlook Books Trust, 1981.

Wohlleben, Peter, The Hidden Life of Trees, Greystone Books, 2016.

Wright, John, A Natural History of the Hedgerow, Profile Books, 2016.

Wroe, Ann, Six Facets of Light, Jonathan Cape, 2016.

Wulf, Andrea, The Invention of Nature, John Murray, 2016.

Young, Jon, What the Robin Knows, Houghton Mifin Harcourt, 2012.

# 致謝

「我的潛意識還沒準備好承擔這個風險,但叢林敏感性跳出來幫了我一把,引導我遠離潛在的危險。」

這些話出自吉姆‧科貝特(Jim Corbett),傳奇的獵人轉為環保主義者兼作家。他在說明他為何覺得要選一條不尋常的路線穿越叢林,而這條路線讓他與一隻他尚未意識到的老虎保持安全距離。

有時,寫這本書使人感覺到相反的經驗。一種潛意識的推動力驅使我走向一個潛伏在灌木叢中的主題,然後它像一隻被逼入絕境的老虎一樣盯著我看。這個主題不喜歡我靠得太近,且跟我比了場摔角。要不是有很多好心人的支持,那隻老虎很可能會打敗我。我想把這本書獻給他們。

我要感謝世界各地的原住民、人類學家、獵人、符號學家、生態學家等人,他們讓我們古老的智慧之火生生不息又伸手可及。我最感激的人當中有些我連名字都不知道,但少數我知道名字的人中,我要特別感謝 Tim Caro、William Cooper、Daniel Blumstein、Leslie Main Johnson、Eugene Hunn、Timo Maran 的付出,和雅各布‧馮‧魏克斯庫爾(Jakob von Uexküll)。

我還要感謝那些提供他們時間、建議、至理名言或鼓勵的人,不論是在田野或心理的場域……Kate Jeffery、Zita Patai、Hugo Spiers、Rich Jones、Steve Hughes、Tracey Younghusband、Rob Thurlow、Mark Wardle、John Rhyder、Adam Shereston、John Pahl 和 Richard Nissen。還要感謝許

多參加課程或聯繫我分享觀測結果或經驗的人。

謝謝你，奈而‧高爾（Neil Gower），一如既往地感謝你出色的插圖和封面設計。

我的姐姐 Siobhan Machin 在關鍵階段提供了明智的建議，如果出版時我還沒請她吃一頓體面的午餐感謝她，我可能會有麻煩，在此真誠地感謝你。

非常感謝 Hazel Orme、Cameron Myers、Rebecca Mundy、Caitriona Horne 和 Ben Summers 以及 Scepter 出版社所有人的辛勤付出。如果有任何疏失都是我個人的問題。

我要感謝我的經紀人 Sophie Hicks 和編輯 Rupert Lancaster，他們的熱情和鼓勵促使我能動筆撰寫這本書，他們的耐心和幫助使工作的過程更加愉快。

最後，我要感謝家人和朋友的支持，尤其是在我跟老虎摔角感到疲憊時。

# 作者訪談

**您第一次得知自己想寫這本書的時候，有靈光一現的瞬間嗎？**

野外知識有時候很難交流；多年來，這讓我感到困惑和好奇。那些知情的人——從現代護林員到原住民部落成員——往往似乎只知道發生在自己周遭的事；但對他們來說，要解釋如何得知就像要描述如何騎自行車一樣困難。

就跟大多數作者一樣，我也試圖尋找新的領域，提出讓人耳目一新的發現。為此，我有時候得站在巨人的肩膀上。對近幾十年來學者們的心理學發現的閱讀幫助我意識到我可以在哪裡找到通往更深層知識的橋樑。從那一刻起，一切都太令人興奮了——我覺得我必須投入調查和寫作。

**在這本書中，您描述了從緩慢、深思熟慮的觀察到快速、憑直覺判斷的過程。培養出更快速、出於本能的感知力，讓您獲得了什麼？**

這是與自然的真正連結。緩慢、有條理的思考可以幫助我們理解一些事——但只有我們練習把特定的觀察結果與思考配成對時，我們的大腦才會將兩者融合，讓我們快速而深刻地獲得與周圍環境的連結感。這個影響很深遠；也剛好饒富趣味。

## 這本書如何融入您過去的其他作品？

就文化而言，我認為這是我滿重要的著作之一。這本書可以幫助讀者從遠方就能明瞭原住民的知識和智慧。它還提供工具給讀者以便理解那些概念。這本書將這些技能從博物館的玻璃櫥窗拿出來，讓我們一起把玩。我從我自己的經驗和讀者的電子郵件中得知，這本書使人振奮又具有變革性。

## 在寫這本書的過程中，您有學到新知識或遇到意想不到的事嗎？

是的，我總是在寫作時學習，因為我一直在逼自己更深入地瞭解新舊領域的知識。這是我覺得寫作如此令人滿足的主要原因之一。

在我的書中，我試圖呈現巨大研究冰山的一小角，而且是最引人注目的一角。我在準備寫作的過程中學習到的知識，有百分之九十從來沒有寫進書裡。但是時間並沒有浪費——我知道這只是我必須付出的代價：篩選雜質以尋找金塊。

這本書的冰山包含數個月的學術研究——在現場實地勘查花了更多時間。這兩項活動都具有教育意義，但讓我驚訝的是在野外度過的時光。瞭解自然界即將發生的事仍然令人驚訝和愉快，即使現在我可以解開它發生的原因。我希望，也相信它一直都是這樣。

## 您在野外時最常使用本書中的哪種技巧？

雲的「剪切」形狀是我最常看到的「鑰匙」。但我對動物行為的看法發生了最深刻的變化。一隻在啄地的鳥或一隻抬起頭的松鼠每天都在提醒著我；在寫這本書之前，這些行為對我來說意義不

大——現在它們激發了更廣泛的理解和連結。

**關於自然界的內部運作，您在地球上的哪個地方學到最多？**

我在英格蘭南部，西薩塞克斯郡（West Sussex）南部丘陵的家鄉。那個地區充滿豐富的自然資源，但主要原因其實平淡得多：我在這裡待在野外的天數比地球上其他地方都多。我的作品更側重於通用的模式而不是單一物種的特徵，這意味著我與地點的關係不同於大多數其他博物學家。

**若不是狂熱的野外愛好者，也讀得懂這本書嗎？**

毫無疑問。本書中的大部分徵兆都可以在城市公園中找到。

**這本書對您造成什麼改變？**

它進一步增強了我個人對自然的感受、理解和連結。除此之外的東西說起來都還為時過早。

**您的作品有時很實際又實用，有時又偏向異想天開。兩種模式有哪一個您比較感興趣，或是更能激勵您的嗎？**

好的非虛構文學必須充滿資訊或具有娛樂性——優秀的非虛構文學兩者兼而有之。我想我們很幸運，活在這個自然類非虛構文學比比皆是的時代——但令人驚訝的是，這些作品很少以任何有力的方式告訴讀者新資訊或開闊新天地。

我想我的讀者會縱容我的異想天開，並原諒我的嘗試，因為我對傳遞資訊有股狂熱。說到縱容：如果要對我的作家身分進行自我分析，我認為帶有資訊的部分是「我做了什麼」，但比較輕鬆的時刻能讓讀者更充分瞭解「我是誰」。

國家圖書館出版品預行編目（CIP）資料

自然直覺：培養我們對自然逐漸遺失的敏銳直覺／崔斯坦‧
古力（Tristan Gooley）著；田昕旻譯. -- 初版. -- 臺中市：
晨星出版有限公司，2022.06
　　面；　公分. --（知的！；194）

譯自：The Nature Instinct：Relearning Our Lost Intuition for
the Inner Workings of the Natural World

ISBN 978-626-320-124-8（平裝）

1.CST: 野外活動　2.CST: 野外求生

993　　　　　　　　　　　　　　　　　　　111004945

知
的
！
194

# 自然直覺
### 培養我們對自然逐漸遺失的敏銳直覺
The Nature Instinct：Relearning Our Lost Intuition for
the Inner Workings of the Natural World

填回函，送 Ecoupon

| | |
|---|---|
| 作者 | 崔斯坦‧古力（Tristan Gooley） |
| 內文插圖 | 奈而‧高爾（Neil Gower） |
| 譯者 | 田昕旻 |
| 編輯 | 許宸碩 |
| 校對 | 許宸碩 |
| 封面設計 | ivy_design |
| 美術設計 | 黃偵瑜 |
| 創辦人 | 陳銘民 |
| 發行所 | 晨星出版有限公司<br>407台中市西屯區工業30路1號1樓<br>TEL：（04）23595820　FAX：（04）23550581<br>E-mail:service@morningstar.com.tw<br>http://www.morningstar.com.tw<br>行政院新聞局局版台業字第2500號 |
| 法律顧問 | 陳思成律師 |
| 初版 | 西元2022年06月01日　初版1刷 |
| 讀者服務專線 | TEL：（02）23672044 /（04）23595819#212 |
| 讀者傳真專線 | FAX：（02）23635741 /（04）23595493 |
| 讀者專用信箱 | service@morningstar.com.tw |
| 網路書店 | http://www.morningstar.com.tw |
| 郵政劃撥 | 15060393（知己圖書股份有限公司） |
| 印刷 | 上好印刷股份有限公司 |

**定價390元**
（缺頁或破損的書，請寄回更換）

THE NATURE INSTINCT: RELEARNING OUR LOST INTUITION FOR THE
INNER WORKINGS OF THE NATURAL WORLD by TRISTAN GOOLEY
Copyright: © TRISTAN GOOLEY 2018
This edition arranged with Sophie Hicks Agency Ltd.
through BIG APPLE AGENCY, INC., LABUAN, MALAYSIA.
Traditional Chinese edition copyright:
2022 MORNING STAR PUBLISHING INC.
All rights reserved.